版、水彩畫……等,當時一切能見諸的繪畫技法,都邁入日臻完善的境界。

文藝復興三巨匠之一的米開朗基羅,傾注四年心血,獨力在羅馬西斯汀教堂中繪製了世界壁畫的經典——《創造亞當》。在畫面中,我們可以看到體態健壯的亞當赤身裸體仰臥在陸地之上,面帶迷茫,伸出手指指向斜上方的天空;而在壁畫右上角則是白髮白鬍,力量磅礴的上帝,祂的手指即將觸到亞當的指尖,灌注神明的靈魂,在他們之間,似乎有智慧的光輝在閃爍。米開朗基羅憑藉自己天馬行空的想像力,將上帝與亞當相遇那電光石火的一瞬間,完美地呈現在了我們的眼前,也將濕壁畫藝術,推向了令人歎為觀止的高度。

而《雅典學院》裡,畫家拉斐爾把古希臘歷史上的著名的思想家們齊聚一堂,並巧妙利用建築的特點,把畫面上背景,和真實建築物的半圓拱門連接起來,擴大了壁畫的空間效果,使建築物顯得更加寬敞、壯麗。

在《最後的晚餐》中,大師達文西精采呈現了聖經故事中,猶大背叛耶穌的情節,並以開創性的構圖將所有門徒排成一列面對觀者,十二門徒每個人的表情各異,心懷鬼胎,彷彿一幕張力十足的戲劇。

隨著人類文明的不斷進步,壁畫的創作型態也日新月異。現代壁畫廣納了更多的媒材與創作技術,在不同環境、空間中進行創作,使得壁畫這傳統古老的藝術,與時俱進地在當代建築中呈現了更多元與豐富的面貌。

《關於傳世壁畫的100個故事》邀您一起打開歷史與藝術的對話之門,細細品味壁畫創作背後,有血有肉的故事,與凝固在時空中的永恆之美。

壁畫——巨大的空間能量

　　所謂壁畫，從字面上的意思解釋，就是——「牆壁上的畫作」。

　　顧名思義，壁畫和其他藝術作品最不同的一點就是：它必須依附建築物而存在，壁畫的載體是牆壁，並且跟周圍的景物相輔相成，融為一體，不可分割，從而成為空間的一部分。

　　當壁畫完成後，便直接而赤裸地佇立在空間裡，與經過的觀眾直接對話，沒有互相選擇的自由，這種巨大的感官衝擊，使觀者不得不正視它們的存在。

　　這樣的公共藝術，承載了巨大的空間能量，透過和群眾的「對話」，壁畫可以轉換人們的心情跟氛圍，所以一幅具有正面能量的壁畫藝術，帶來的效益將是難以估計的。

　　在台灣中部，就有一位高齡九十歲的壁畫創作家——人稱「彩虹爺爺」，將老舊的社區，一筆一畫著上了新鮮的色彩，創意逗趣的線條，童趣溫馨的圖案，平凡的矮房瞬間像被施了魔法般，搖身一變，成了五彩繽紛的「彩虹社區」，讓所有觀者的心情都為之輕快了起來，國外媒體甚至用「具有療效的空間」來形容這一壁畫村。

　　這就是一個用壁畫，傳遞空間裡的正能量的絕佳示範。

　　而 20 世紀美國畫家托馬斯，於 1931 創作的巨型壁畫——《今日美國》，描繪了許多當時美國最發達的一些工業體系，例如建築、石油、煤礦等產業的工作場景，畫面充滿了律動、燦爛的色彩，贏得了人們的喜愛，

從而鼓舞激勵了人們，努力跨越經濟大蕭條的陰影，奮發向上。

　　壁畫的幅面遼闊，並傳遞著強烈的信息，形成所謂的「能量場」，這種「場」對空間有巨大的感染力，能吸引群眾的關注，藉以將壁畫中的理念傳達給人群。

　　這些作品運用獨特的藝術語言，藉由空間的力量，力圖引起公眾在心靈與情感上的共鳴與溝通，傳達壁畫中所蘊含的社會價值、美學觀點以及其他更深入的思考。

　　這也是壁畫最吸引我的地方。

　　我喜歡看傳說中的人物跟場景，被藝術大師們賦予了新的生命，與現實碰撞出新的火花，帶給觀賞者無窮無盡的視覺衝擊。

　　在這本書裡，我收集編寫了 100 個關於傳世壁畫的故事，希望將這些散落四處、邊邊角角的故事集結成冊，讓歷史重新「活了過來」，讓壁畫「重獲新生」。

　　為了完成它，我查閱了大量的資料，翻閱了很多書籍，涉及題材跨越國域疆界，時間更橫跨古今數千年，抽絲剝繭這些壁畫背後的故事性，詳細講述了這些壁畫的前世今生，以及那些隱藏在厚重外表之下的「趣味故事」，希望大家欣賞它們的同時，也能感受藝術品背後的思想，體會這些壁畫曾經帶給我的感動 。

　　願各位喜歡這本書。

目 錄

第一章 凝固在牆壁和屋頂上的永恆之美
西方壁畫大師的大作品

第二章　超越時空的印記
用色彩記錄歷史和傳奇

第三章　石窟寺廟裡的佛道世界
流傳千年的東方壁畫

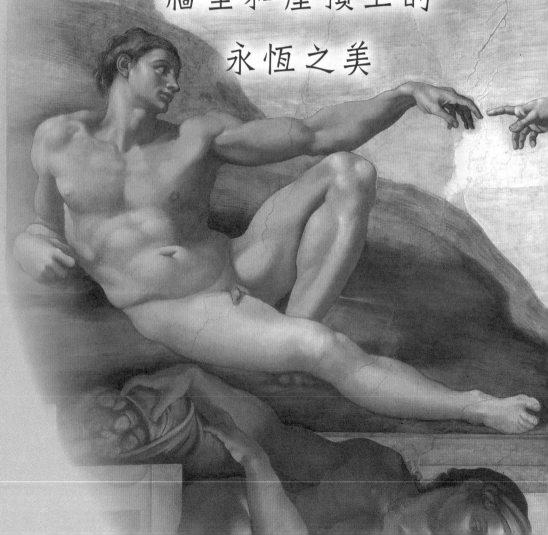

凝固在

牆壁和屋頂上的

永恆之美

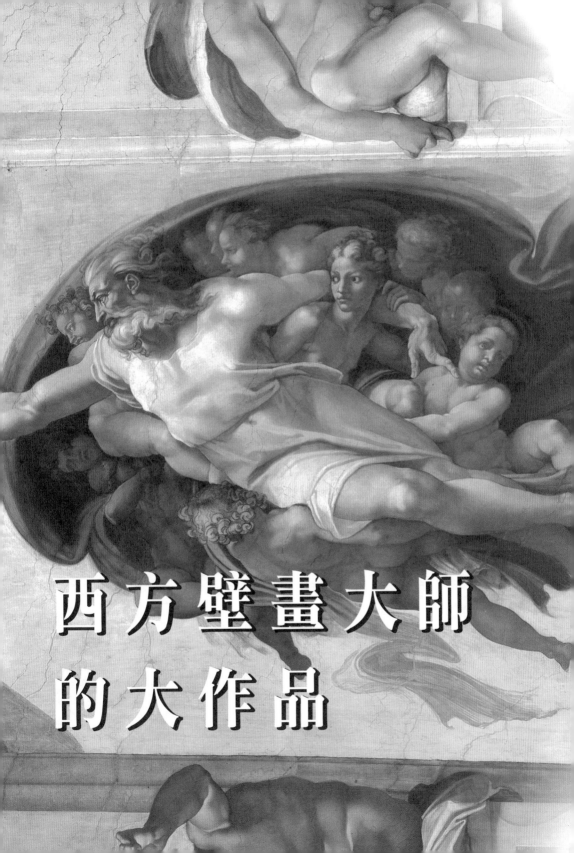

西方壁畫大師
的大作品

1 人性的光輝

創造亞當

在宇宙天地尚未形成之前，世界灰濛濛的一片，上不著天、下不著地，整個空間充斥著死寂的氣息。

在這個混沌黑暗的世界裡，有一個至高無上的造物主，祂就是上帝。

上帝從沉睡中甦醒，發覺自己身邊什麼也沒有，感到十分無趣，就施展不可思議的神力來創造新世界。

第一天，上帝說：「要有光！」於是，光明在一剎那間產生了，驅走了黑暗。上帝將光與暗分開，稱光明為晝，稱黑暗為夜。

第二天，上帝望著混沌的世界說：「水和空氣分開！」就見空氣漂浮到了水面之上，空氣和水之間，投進了光亮，形成了一個空曠明淨的世界。上帝將高遠明淨的空氣，稱作「天」。

第三天，上帝望著煙波浩渺的水面說：「地上的水聚集在一起，陸地露出來！」於

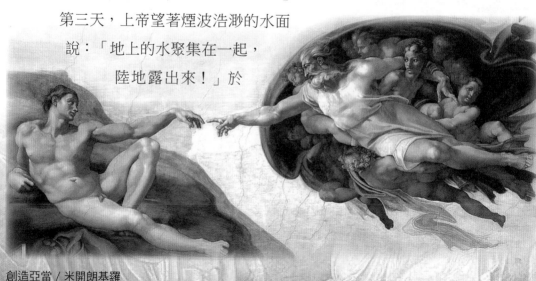

創造亞當／米開朗基羅

是，地上浩渺無邊的水匯流在一起，形成了大海、河流和陸地。上帝看著光禿禿的陸地說：「這樣太荒涼了，如果生長茂盛的青草、果木和蔬菜多好啊！」話音剛落，地上便長出了各式各樣的植物。

第四天，上帝認為白天和黑夜的長短和交替需要有一定規律，便創造出了太陽和月亮。太陽掌管白晝，月亮掌管黑夜，互相輪換，各司其職。上帝還創造了無數的星辰，把它們排列在天幕之中，白天隱去，夜間出現。同時，還根據白天、黑夜的輪轉，制訂了節令、日曆和一年四季。

第五天，上帝望著寂靜、空曠的天地說：「我希望水中有魚兒游弋、天空有鳥雀飛翔！」頓時，水中生出了魚、蝦等生物，天空中有了各式各樣的飛禽。

第六天，上帝看著空蕩蕩的陸地，感到實在太安靜了，就創造出各式各樣的走獸、昆蟲和牲畜。寂靜的天地一下子熱鬧了起來，顯得勃勃生機，水中有魚兒安靜地游弋、空中有飛鳥悠閒地飛翔、陸地上走獸快樂地奔跑。

這個時候，上帝滿意地看著眼前的世界，自言自語道：「現在終於熱鬧了，這才像個樂園！」

忽然，上帝皺起了眉頭，似乎覺得自己似乎忘了什麼。

祂用雙目掃過新生世界的每一處角落，當看到地面上動物們亂糟糟、鬧哄哄的情景才恍然大悟道：「哎呀，光顧著熱鬧，忘記了造一個領導牠們的生靈了。」

上帝閉目凝神思考了許久，祂在想自己到底要創造個什麼樣的生靈才足夠領導地面上這些動物呢？

許久，祂睜開眼睛，看向海面上自己的倒影，輕聲笑道：「我早該想到的。」

隨即，上帝按照自己浮現在海面上的倒影，用泥土捏出了一個與自己模樣相似的土偶，並吹了一口氣。

　　突然，神奇的事情發生了，這個土偶體內有了靈魂，可以說話，可以行動，儼然是與地面生物不同的生命。

　　上帝看著面前這個自己嶄新的傑作，對著他點頭示意，彰顯了自己的存在，令祂滿意的是，眼前這個新的生靈，似乎也明白是誰創造他，賜予了他生命。

　　只見這個生靈雙膝一軟，跪倒在地，虔誠向上帝禮拜。

　　上帝對他說：「從今以後你就是『人』了，名字就叫做亞當！」

　　亞當聽後，內心十分歡喜。

　　上帝接著說道：「亞當，你是我按照自己的模樣創造的存在，所以，你天生比其他造物要高貴一些，你理應成為萬物之靈！萬物之首！自此之後，你要好好領導著大地上的生物，這是你的使命！」

　　亞當恭敬的對著上帝說道：「我明白了。」

　　就這樣，亞當開啟了人類的新篇章。

　　在今天梵蒂岡的西斯廷教堂中，就有關於上帝造人的溼壁畫——《創造亞當》。

　　這幅油彩壁畫位於西斯廷教堂的穹頂，是文藝復興時期偉大的藝術家米開朗基羅接受教皇尤利烏斯二世邀請，歷時四年多創造的九幅大型天頂壁畫之一，也是整個天頂畫中最動人心弦的一幕。

米開朗基羅（西元一四七五年～一五六四年），義大利著名的繪畫家、雕塑家、建築師和詩人，文藝復興時期雕塑藝術最高峰的代表。

在壁畫中，我們可以看到體態健壯的亞當赤身裸體仰臥在陸地之上，面帶迷茫，伸出手指指向斜上方的天空；而在壁畫右上角則是攜帶著磅礴力量的上帝，白髮白鬚，祂的手指即將觸到亞當的手指，灌注神明的靈魂。在他們之間，似乎有智慧的光輝在閃爍。

米開朗基羅憑藉自己天馬行空的想像與無與倫比的創造力，描繪出了這幅空前絕後的瑰麗情景，將上帝造人的一瞬間完美地呈現在了我們的眼前。

TIPS

溼壁畫（Fresco）的原意是「新鮮」的意思，是一種十分耐久的壁飾繪畫。這種技法興起於十三世紀的義大利，到了十六世紀趨於成熟。製作時先在牆上塗一層粗灰泥，再塗上一層細灰泥，然後將大型的草圖描上去，再塗第三層更細的灰泥，這就是壁畫的表層。由於灰泥會乾掉，因此塗的面積必須以一日的工作量為限。這就需要畫家用筆果斷而且精準，因此極難掌握。因為顏色一旦被吸收進灰泥中，要修改就很困難了。

2 人類自此背負原罪
逐出伊甸園

上帝在東方的伊甸，建造了一個美麗的園子，將亞當安置在伊甸園裡面。

伊甸園裡面有四條河流淌而過，滋潤著伊甸園美麗的土地。這四條河流分別是基訓河、希底結、伯拉河、比遜河。前三條河清澈碧綠，水草豐美；最後一條比遜河泛著柔美金黃的顏色，河水裡面佈滿了金子、珍珠和瑪瑙。這四條河是上帝對伊甸園的恩賜，天不下雨也能植物繁茂、五穀豐登。

上帝把亞當帶到伊甸園中，叮囑道：「在這座伊甸園裡，有兩棵樹，一棵叫做生命之樹，而另一棵則叫智慧之樹。生命之樹上的果子你可以隨

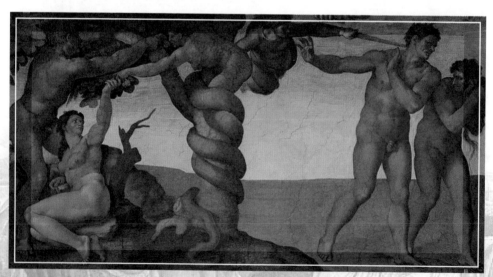

逐出伊甸園／米開朗基羅

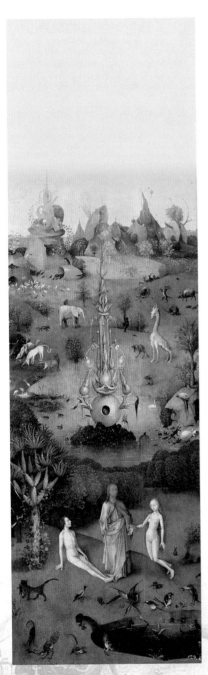

荷蘭畫家希羅尼穆斯‧波希畫作《人間樂園》中的伊甸園。

便吃，但智慧之樹上的果子，你絕對不能吃！吃了你就會死！」

亞當一聽連連向上帝保證道：「我會好好看守這裡，絕不會去吃智慧之樹上的果子。」

上帝聽到亞當真摯的保證，心滿意足地回去了。

此後，亞當也如同他保證的那樣，一心一意地好好工作，對智慧之樹上的果子絲毫沒有想吃的念頭，甚至躲得遠遠的。

時間就這樣一點一點流逝，上帝又從一次長眠中甦醒，祂醒來的第一件事就是來到伊甸園視察工作，而亞當的作為令上帝十分滿意：認真負責，聽話老實。

上帝見亞當這麼認真工作，就想給他一點獎勵。

上帝見亞當一個人很孤單，就說：「你這樣獨居是不是很煩悶？我造一個配偶陪伴你吧！」

說完，他施展法力令亞當沉睡過去，開始了自己的又一次「造人行動」。

上帝從亞當身上抽出一條肋骨，然後輕輕地吹了一口氣，亞當的傷口立刻癒合，肋骨瞬間變成了女人。

為了和亞當區別，上帝將這個新人取名為「夏娃」，並且將這兩個最早的人分別確定為男性和女性。

當亞當睡醒後，上帝指著夏娃對亞當說道：「這是我以你的肋骨創造的人，她叫夏娃，從今以後你是男人，她是女人，你們兩個將結為夫妻。」

亞當和夏娃聽了紛紛點頭稱是。

就這樣，亞當與夏娃就一起在伊甸園生活了下來。

兩人赤身露體，卻坦然共處，沒有善惡觀念，也沒有羞恥之心，更沒有非分的慾望，過著天堂般的日子。

然而，平靜的日子並沒有持續多久。

伊甸園裡面有一種動物，亞當稱牠為「蛇」。蛇最初人身長尾，還有一對漂亮的翅膀，能在空中飛翔，長得非常美麗，那時候所有的動物都很溫馴善良，只有蛇因為有惡靈附體，非常狡猾、邪惡，牠對亞當、夏娃美滿的生活心懷嫉妒。

一天，蛇問夏娃：「園子中的果子妳都可以品嚐嗎？」

夏娃心地單純，就按照丈夫教導的那樣回答道：「園子裡的果子我們基本都可以吃的，除了智慧之樹上的果子，上帝說我和亞當吃了就會死去。」

蛇嗤笑一聲：「別傻了，上帝是在欺騙你們呢！」

夏娃歪著頭疑問道：「欺騙？」

蛇繼續說道：「只要妳和亞當吃了智慧之樹上的果子，你們就會擁有自己的智慧，明白許多事情，甚至變得和上帝一樣，牠就是怕你們去吃樹上的果子才騙你們的。」

夏娃有點半信半疑，問道：「真的嗎？」

蛇笑道：「當然是真的，不信妳嚐嚐看。」

就這樣，在蛇的誘惑下，夏娃與亞當吃下了智慧之樹上的果子，剎那間，兩人彷彿明白了許多事情，他們看向彼此，發現對方都是赤身裸體，心底忽然生出了羞恥的感情，趕緊用無花果的葉子遮掩了身體。

這時，上帝忽然降臨了伊甸園，亞當和夏娃立刻躲藏了起來。

上帝看著眼前的情景十分失望，祂沉聲說道：「看來你們已經吃了智慧之樹上的果實。」

亞當和夏娃驚惶地辯解：「是蛇誘惑我們吃的。」

上帝沒有理會他們，而是自顧自地說：「既然你們有了自己的智慧，那麼你們就不能繼續待在伊甸園了，你們還是離開，回歸到大地上生存吧！」

亞當和夏娃聽到後，急忙來到上帝面前，跪下來請求寬恕。

上帝對夏娃說：「妳要飽受懷胎的痛楚，多生兒女多受苦累，一輩子受丈夫管教。」接著又對亞當說：「你也要遭受懲罰，必須終生勞作才能吃飽穿暖。」同時，上帝又給兩人限定了壽命，讓他們勞作一生，在病痛衰老中死去。

那條誘惑夏娃偷吃禁果的蛇，也受到了懲戒。

上帝對蛇說：「你將變得形體可憎，為人們所厭惡；用肚子行走，終生吃土！」於是，蛇失去了翅膀和人身，變成了一條彎彎曲曲的動物。

油彩壁畫《逐出伊甸園／原罪‧逐出樂園》，位於梵蒂岡西斯廷禮拜堂的穹頂，是《創世紀》九幅大型天頂壁畫之一。

這個作品顯示了米開朗基羅一貫的古典寫實風格，造型嚴謹，構圖簡潔，整體氣勢宏偉磅礴。

畫面中的夏娃形體健美，既無肉慾又不貪婪，而是大膽地摘取智慧果向命運挑戰，即便被逐出伊甸園，她所展現出的膽怯也只是弱女子的本能

反應。亞當雙手握拳，既有拒絕和反抗之意，也在試圖保護自己的妻子，沒有後悔和羞恥。

在畫家的心目中，人已不再是上帝的奴僕，而是能主宰自己命運的主人。於是，他按照自己的方式處理畫面，強調了人物高傲、獨立自主的感情。

TIPS

畫家馬薩喬的《逐出伊甸園》與米開朗基羅所展現的有所不同，他將亞當和夏娃羞愧情態刻劃得十分生動，特別是夏娃的雙手捂著身體姿態，明顯受到古希臘維納斯造型的影響。難能可貴的，畫家使用複雜的透視縮減法畫天使和運用光的投影技法，開闢了近代繪畫的先河。

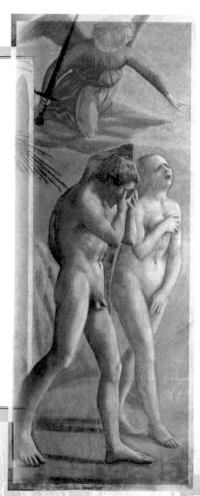

馬薩喬筆下的《逐出伊甸園》

3 自然的偉力

大洪水

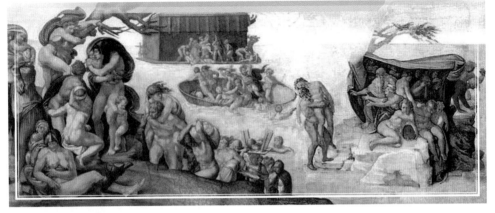

大洪水 / 米開朗基羅

　　不知道過了多久，偉大的上帝從長久的沉睡中甦醒，祂猛然間想起了最初自己按照海洋倒映出的模樣創造的生靈——人類。

　　當祂將目光望向大地後，頓時大吃一驚，此時的大地哪裡還有創世之初的一片祥和？放眼望去，只要是有人類生存的土地上無一不充滿了罪惡。

　　殺戮、貪婪、淫慾，各式各樣的醜惡充斥著人間，顯然，人類不再是當初的萬物之靈，靈魂中充滿了罪惡，已經比牲畜還要低賤，甚至都快要淪落為地獄深淵中那些醜惡的魔物一般。

　　上帝沉默著看完了這一切，覺得灰心意冷，突然厭倦了所謂創世的遊戲。

　　小孩子在搭建積木時，常常會在不耐煩的時候將其推倒重建，如今的上帝正如同一個意興索然的小孩子一般，祂對大地的現狀失望極了，而祂也察覺到如今的人類已經回不了頭了，便決定降下大洪水滅世，以此洗滌

人間的罪惡。

　　不過在執行計畫的時候，上帝心軟了，祂想來想去，終究沒有狠下心，便在人間尋找到一個道德高尚的人——諾亞，將自己的打算透過神諭告知了諾亞，希望以諾亞之口來將消息傳播出去，讓人類悔改。

　　諾亞是一個「義人」，他品行善良，沒有人類那種固有的罪惡。聽到神諭後，他就忙不迭地告誡周圍的人，及早停止作惡，從罪惡的生活中脫離出來。可是人們對他的勸誡不以為然，照樣我行我素，作惡享樂。

　　諾亞見感化不了周圍的人，只好盡心盡力將自己的三個兒子教育好。三個兒子在諾亞的嚴格教育下，並沒有隨波逐流誤入歧途。

　　目睹這一切的上帝嘆了口氣，硬下了心腸，祂對諾亞說：「現在這個世界敗壞了，凡是有氣血的人，都成了罪惡的泉源。他們的生命都走到了盡頭，我要將他們和大地全部毀滅。你現在就動手，用歌斐木造一個大方舟。」

　　為了保全物種，建立新世界，上帝還叮囑諾亞說：「乾淨的牲畜，每樣帶上七對公母，不乾淨的每樣帶上一對；空中的飛鳥每樣帶上七對；地上的昆蟲，每樣帶上兩隻，留作衍生後代的種子。你要備足糧食，當作你全家和這些動物的食品。」

　　諾亞花費了一百二十年的時間將「諾亞方舟」建造完成，而上帝的神罰也即將到來。

西元十六世紀中期的一幅壁畫——上帝命令諾亞將每種動物帶兩隻到船上以避免即將到來的大洪水。）

善良的諾亞還是沒有狠下心放棄自己的同胞，他在上船之前，還回頭對同胞們真誠地說道：「請跟我走吧！趁神罰還未降臨的時候，否則等大洪水來了，一切就晚了。」

可惜，諾亞沒有受到任何人的感謝，留給他的只有嘲諷和謾罵，所有人都不相信這個「瘋子」的話，他們回過身繼續走向罪惡。

下一刻，神罰降臨。

二月十七日，正是諾亞六百歲的生日。這天早晨，天色灰暗，狂風四起，霹靂聲不斷。一聲驚天動地的巨響，大地開裂，河流、泉源沸騰奔湧，洪水噴射，在大地上泛濫；與此同時，天河決堤，大水從敞開的天窗中直瀉而下。

沸騰的大水迅速覆蓋了大地，沖毀了家園，大地上的生靈在洪水中掙扎、毀滅。大雨整整下了四十晝夜，地上水勢浩大，淹沒了高山峻嶺。大水的深度，比世上最高的山，都要深十五肘。水勢整整蔓延了一百五十天，諾亞方舟水漲船高，隨著洪流漫無目的地漂移。

上帝惦記著方舟裡面的諾亞全家和飛禽走獸，讓風吹過來，水勢一點點變緩，並將地上的泉源和天上的河堤全部關閉，大雨停止了。

七月十七日那天，諾亞方舟停泊在亞拉臘山上。水一點點消退，終於，水落山出。

又過了四十天，諾亞打開方舟的窗子，放出了一隻烏鴉讓牠探看地上的水是否乾了，烏鴉一去不復返；接著，諾亞放出了一隻鴿子，地上滿是積水，鴿子沒有

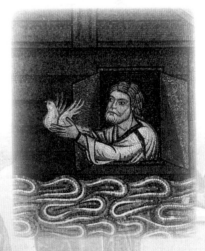

諾亞放飛鴿子

落腳的地方又飛了回來；又過了七天，諾亞再次放飛鴿子，晚上鴿子飛回來了，銜回了一枝橄欖葉。

諾亞知道地上的水退了。

這時，上帝吩咐諾亞說：「你和你的妻子、兒子、兒媳可以從方舟裡面出來了。你所帶的飛鳥、昆蟲、牲畜和走獸也可以出來了。你們可以在大地上滋生後代。」

於是，諾亞全家和倖存下來的物種，走出了方舟。而諾亞全家，成為新人類的始祖。

壁畫《大洪水》位於西斯廷教堂的穹頂，在單調的、鉛灰色背景襯托下，在水中苦苦求生的人群顯示出浮雕效果。而綠色、藍紫色和粉紅色之間的色彩反差，則增強了末日來臨的氣氛，傾斜的樹冠、吹亂的頭髮、滯重的表情，也展現了人類的無助。在邊緣的地方有一些哭泣哀嚎的人，他們表情痛苦，彷彿是在向上帝呼救，當然也有可能是在向上帝懺悔自己的罪孽。

TIPS

天花板（指大廳平頂）和穹頂（凹頂）裝飾藝術，在十六至十八世紀十分盛行。文藝復興初期為梵蒂岡工作的大藝術家——米開朗基羅在西斯廷禮拜堂，拉斐爾在涼廊——雙雙發明天花板分格畫法，將場景畫在類比的建築物背景上。這一技法，影響深遠。

4 用畫筆復仇
最後的審判

如果說，達文西把繪畫視為藝術中最高貴的形式，那麼，米開朗基羅則視雕刻為最神聖的藝術。

米開朗基羅生於佛羅倫斯，父親是當地的一位行政長官，母親在他幼年時代就去世了。在乳母（一位石匠的妻子）的撫養下，他從小就對雕塑產生了濃厚的興趣。

日後，這位接近於神的藝術家回憶說：如果我還有些值得稱道的東西，那是由於我出生在空氣清新的山區，正是奶母乳汁的哺育，使我學會了用鑿子和錘頭來製作雕像。

長大後，這個對男人身體極度崇拜的巨匠，用刻刀將男人的完美、力量、激情和英雄氣魄表現得淋漓盡致，甚至連他塑造的女人也往往具有男性的宏偉氣魄。

在完成《大衛》雕塑後，教皇朱力阿斯二世召米開朗基羅為自己建造陵寢。米開朗基羅十分興奮，可是，正當他準備好好發揮時，教皇卻改變了主意，讓他參與修建新的聖彼得教堂。

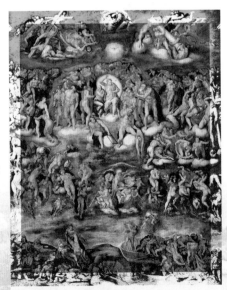

最後的審判 / 米開朗基羅

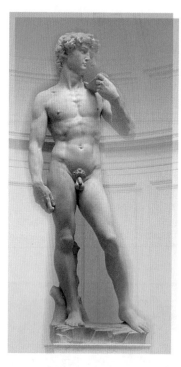

米開朗基羅的大衛雕像創作於西元一五〇一～一五〇四年，現收藏於佛羅倫斯美術學院。這尊雕像被認為是西方美術史上最值得誇耀的男性人體雕像之一。雕像高二·五米，連基座高五·五米，用整塊大理石雕成。

米開朗基羅一怒之下離開了，後來又被勸了回來，但從事的工作是繪畫而不是他最擅長的雕刻。

可見，當教皇把米開朗基羅召去描繪梵蒂岡西斯廷教堂的天頂畫時，他該是一副什麼樣的表情。果不其然，這個雕刻家覺得這是藝術的勁敵要讓他出醜，就在憤怒之下接受了這個任務。

米開朗基羅中等身材，雙肩寬闊，軀體瘦削，頭大，眉高，兩耳突出臉頰，臉孔長而憂鬱，鼻子低扁，眼睛雖銳利卻很小。可以說，他的長相實在不討人喜歡。也許是受筆下無數英雄形象的影響，米開朗基羅在生活中也是一個桀驁不馴之人。他的脾氣相當糟，常常與周圍的人鬧彆扭，並且終身未婚，獨來獨往，是一位古怪而孤獨的天才。他蔑視權貴，尤其看不慣他人攀附權貴的做法，對那些毫無主見、唯唯諾諾之徒常常嗤之以鼻。即使面對高高在上的羅馬教皇，他仍舊是一副不屑一顧的模樣，甚至經常做出犯上之舉。由於他過人的才華與名望，教皇對此也無可奈何，只好好言相勸他安心藝術創作，任由這位大藝術家使性子。

就在西斯廷禮拜堂天頂壁畫完工二十四年之後，教皇不顧當時已經年逾六十的米開朗基羅年事已高，以「讓他顯示其繪畫藝術的全部威力」為名，要求他繪製西斯廷小禮拜堂聖壇後面的壁畫，內容就是《聖經》故事中的《最後的審判》。

這個傳統題材內容是耶穌被釘死後復活，最後升入天國，他在天國的寶座上開始審判凡人靈魂，此時天和大地在他面前分開，世間一無阻攔，大小死者幽靈都聚集到耶穌面前，聽從他宣談生命之冊，訂定善惡。凡罪人被罰入火湖，做第二次死，即靈魂之死，凡善者，耶穌賜他生命之水，以求靈魂永生。藉以宣傳人死後凡行善升天，作惡入地的因果報應。

米開朗基羅答應了教皇的要求，提出要按照自己的意願來安排構圖和設計人物。這個巨大的工程歷時了六年之久，期間，由於米開朗基羅傲慢專斷的態度，時常與教廷中的人發生衝突，可是教皇為了安撫他，往往對

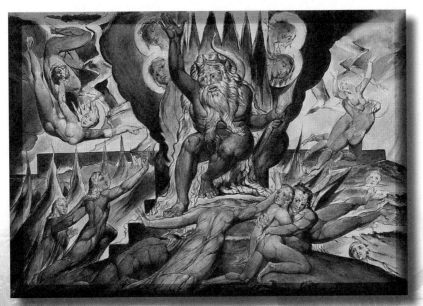

地獄判官米諾斯

此睜一隻眼閉一隻眼。久而久之，教皇身邊的一些人對此頗為不滿。他們開始暗中策劃刁難米開朗基羅，干擾米開朗基羅的創作，企圖讓藝術家灰頭土臉，下不了臺。

隨著時間的推移，眼見壁畫久久不能完工，心急的教皇開始干涉米開朗基羅的創作，他身邊的那些人更是趁機煽風點火，散布謠言，對藝術家表示質疑，其中最甚者當屬教廷典禮總管。

米開朗基羅對那些小人的伎倆心知肚明，卻不動聲色，他要用自己的藝術給他們有力的還擊。

一天，教皇帶隨從前來視察，責問為什麼還未完工。米開朗基羅平靜地回答道：「那是因為地獄的邪惡判官米諾斯的原型尚未找到。」忽然，他用手指著典禮總管比阿喬·切薩納說：「這位大人的尊榮倒是可以做參考。」典禮總管面對米開朗基羅的刁難，一時間羞憤難當，啞口無言。

事後，人們真的在壁畫的底部發現了一個典禮總管模樣的米諾斯，有趣的是，在畫中受審的罪人中，還有教皇尼古拉三世和保羅三世的化身，而其中手拿人皮的巴多羅米則是按照米開朗基羅所厭惡的敵人彼得羅·亞萊丁諾的模樣來描繪，畫家則把自己的頭像在受難者的人皮上表現出來。米開朗基羅正是以這種幽默的方式將仇敵繪入畫中！

《最後的審判》尺度巨大，佔滿了西斯廷天主堂祭臺後方的整面牆壁，描繪有四百多個人物。他們都是以現實和歷史中的人物為模特兒的。

壁畫上耶穌，是個壯年英雄的模樣，神態威嚴，高舉右臂宣告審判開始。在他右側的聖母瑪利亞，蜷縮在耶穌右側，用手拽緊頭巾和外衣，不敢正視這場悲劇。在他左側，彼得拿著城門鑰匙正要交給耶穌。

背負十字架的安德列、拿著一束箭的殉道者塞巴斯提安、手持車輪的加德林、帶著鐵柵欄的勞倫蒂，都在畫面上得到了展現。特別是十二門

徒之一的巴多羅買，手提著一張從他身上扒下來的人皮，更讓人驚恐。這張人皮的臉就是米開朗基羅自己被扭曲了的臉形。和巴多羅買對應的，是左手背小梯子的亞當，後面圍紅頭巾的女人是夏娃。在這些使徒的下面，是一些被打入地獄的罪人，有的在下降，有的因為生前行善，正在漸漸上升。而在畫面的右下角，是長著驢耳朵，被大蛇纏身，周圍還有一群魔鬼的判官米諾斯。這就是暗指教皇的司禮官，即那個曾在教皇面前攻擊米開朗基羅這幅壁畫的比阿喬‧切薩納模樣。

TIPS

　　西元一五四六年，司禮官比阿喬‧切薩納在新教皇面前搬弄是非說：「在一個神聖的地方，畫這麼多裸體，太不適宜了。這件作品絕對不適用於教堂，倒是可以掛在澡堂或酒店裡。」於是，新教皇下令讓另一個叫丹尼埃‧達‧伏爾泰亨的畫家，給壁畫上所有裸體的下身添畫了些布條。

　　於是，後人就給這位畫家取了一個綽號，稱他為「穿褲子的畫家」。

5 為信仰而死
聖彼得受釘刑

　　上帝之子耶穌降臨人間後，為了讓更多的人信仰上帝，敬畏上帝，他曾經不斷展現神蹟，收攏信徒，創立了教團。

　　然而，耶穌的作為令當時上層統治者深感不安，經過長久觀察，他們發現，耶穌所傳教的對象大部分為下層的窮苦人民，這些人對上層統治者多數抱有敵視態度，再加上耶穌在信徒中獨尊的地位，這樣嚴重威脅了自己的統治。

　　於是，統治者們收買了背叛耶穌的門徒——猶大，將耶穌處死，以為這樣就可以高枕無憂了。

　　可是他們沒有想到，耶穌早已經將信仰的種子埋下，只等它將來生根

聖彼得受釘刑 / 米開朗基羅　　　　　悔過的猶大送還銀幣

發芽，開花結果了。

耶穌升天後，他的門徒們繼續以佈道傳教為己任，只不過由於當權者的禁令，他們從公開傳教變為了地下傳教。

彼得看著手中耶穌受難前託付給自己的那把天國的鑰匙，感慨萬千。

自從耶穌升天後，統治者深恐於基督教強大的影響力，明裡暗裡都在打壓基督教的發展。基督徒流了不少血，傳教方式也從以往的公開傳教變成了現在的地下傳教，但這一切都是值得的！

彼得握緊了手中的鑰匙，閉上眼睛，虔誠地祈禱著。

突然，屋子外面傳來一陣凌亂的腳步聲，房門被猛地推開了。

彼得從虔誠祈禱的狀態中驚醒，他皺緊了眉頭，看著氣喘吁吁，滿頭大汗的基督徒，心中生出了一絲不祥的預感。

他用略顯緊張的聲音問道：「怎麼了？發生什麼事了？」

「尼祿說前兩天羅馬城大火是我們放的，他已經下令，要四處捕殺我們！」來者臉色驚恐地說道。

彼得聞言臉色大變。

尼祿這個人，對彼得來說一點都不陌生，他是這個強盛帝國的最高統治者，是一名可怕的帝王。

關於尼祿的流言很多，有的說他殘暴，有的說他荒淫，還有的說他昏庸，總之結合市面上各種流言來分析，尼祿不是什麼好人，前段時間羅馬城內的一場大火就是他示意手下人放的。

別看彼得是個教徒，但是政治智慧一點也不低，他略微一想，便明白這是尼祿開始找人背黑鍋了。

基督徒們蜂擁而入，他們圍著彼得紛紛說道：

「彼得大人，您快走吧！」

「是啊，彼得大人！這裡太危險了！你快離開這裡吧！」

「沒錯，彼得大人！尼祿要殺我們就讓他殺吧！但是您可不能死啊！」

彼得聽著基督徒們的話，眼眶不禁濕潤了，這些都是上帝的子民，是手無寸鐵的羔羊啊！自己怎麼能夠在這個時候離開他們呢？

基督徒們見彼得拒絕了他們的建議，紛紛以死相逼，擺出一副你不走我們就死在你面前的架勢，無奈，彼得只得一人獨自逃離。

正當彼得失魂落魄地離開羅馬時，他恍惚間似乎看到前方迎面走來了耶穌，彼得見狀揉揉眼睛，仔細一看，果然是升天已久的耶穌。

彼得老淚縱橫地跪在耶穌面前道：「主啊！祢要到哪裡去？」

耶穌淡淡地看了彼得一眼說道：「彼得，你拋棄了上帝的子民，我的羔羊，如今我只好回到羅馬再去釘一次十字架。」

彼得聞言渾身顫慄，如遭雷擊。

良久，彼得捶胸頓足，嚎啕大哭，對著耶穌跪拜，然後起身轉頭回到了羅馬。

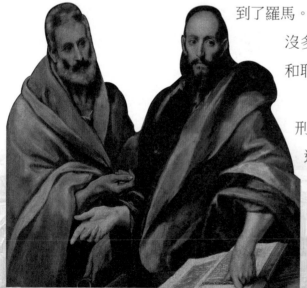

沒多久，彼得被逮捕並判處了和耶穌一樣釘十字架的刑罰。

審判官詢問即將被處刑的彼得道：「你還有什麼遺言嗎？」

彼得說：「請把我倒釘在十字架上吧！我不配擁有和主耶穌一樣的死法，拜託了！」

聖彼得和保羅

主耶穌升天後六十七年，聖彼得殉道。

壁畫《聖彼得受釘刑》現保存於梵蒂岡巴奧林納小教堂。

在畫面中央，聖彼得鬚髮皆白，幾近赤裸，受到了和耶穌一樣的刑罰，手腳全部被長鐵釘牢牢地穿透在即將被豎起的十字架上。與耶穌不同的是，他被倒釘在十字架上；在聖彼得周圍站滿了圍觀行刑的人以及看守的士兵，士兵的表情充滿了冷酷，而圍觀的人的臉上則滿是令人心悸的冷漠。

米開朗琪羅崇尚人體的力與美，因此他的作品人物從來都是以「健壯」著稱，這幅壁畫也不例外。他透過自己的畫筆，將聖彼得殉道的情景渲染出了悲壯的氣氛，將一名殉道者的風采完美地展現在了世人的面前。

TIPS

米開朗基羅最後的兩幅壁畫作品，應該是西元一五五〇年繪於梵蒂岡巴奧林納小教堂的《保羅歸宗》和《彼得殉難》。其構圖處理仍然是人物眾多的場景展示，表現的焦點還是集中在「歸宗」和「殉難」事件最敏感的瞬間——上帝讓保羅從馬上跌落，人們把彼得在十字上豎起。

6 註定的背叛

最後的晚餐

　　上帝高居於天，人與神的界限已被標注出來，為了不讓凡間的人們忘記自己的威嚴與榮光，祂特意派遣聖子耶穌前往人間組建教派，宣揚上帝的至高無上。

　　聖子耶穌下界轉生後，自純潔善良的聖母瑪利亞腹中誕生，降生在伯利恆的一間馬棚中。

　　耶穌長大後，他重新領悟到上帝賦予自己的任務，決心走遍天下佈施傳道，向世人宣揚上帝的偉大。

　　在耶穌的佈道過程中，有十二個最虔誠的門徒，他們信仰上帝，尊奉耶穌為師，一同在宣揚上帝榮光的道路上努力著。

　　然而，天有不測風雲，仇恨和背叛的種子在內部萌芽了。

　　事情還要追溯到耶穌一行人最後一次前往耶路撒冷去度逾越節的時候。

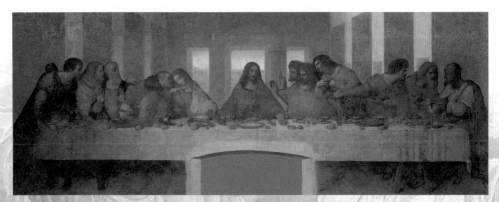

最後的晚餐／達文西

逾越節前一天晚上，耶穌將自己十二個門徒叫到一起，舉行了一次不算豐盛但是很溫馨的聚餐，畢竟快樂是可以傳染的，獨樂樂不如眾樂樂。

　　十二門徒在宴席間推杯換盞，天南海北地交談著，氣氛看起來活躍極了。

　　「如果一直這樣下去該有多好啊！」耶穌看著眼前其樂融融的情景想道。

　　「但這是不可能的。」耶穌嘆了一口氣，他早就預知了接下來註定的背叛。

　　這時候，耶穌身邊的門徒約翰聽到老師嘆氣的聲音，心中一緊，連忙恭敬地詢問道：「老師，您這是怎麼了？」

　　似乎是聽到了這邊的問話，一時間喧囂的聲音全都消失了，所有門徒都站起來關切地望著坐在中間的耶穌。因為他們知道耶穌是聖子，也就是上帝的兒子，他做的每一件事都有著自己的寓意，而在當下這麼愉快的節日，老師卻憂傷地嘆了一口氣，這豈不代表著馬上要發生什麼大事了？

　　看著面前一張張熟悉的面孔，他們臉上關心的表情看起來都是那麼真實，而掩藏在其中的惡意也是那麼明顯，耶穌的內心變得更加憂傷了，但是他什麼也沒有說，只是表情立即從傷感恢復成古井無波。

　　他平淡地說道：「你們且坐下來，我有些話要對你們說。」

　　見眾人都坐下了，耶穌淡然地說道：「你們之中將有人背叛我。」

　　一石激起千層浪！

　　門徒們聽罷，大吃一驚，面面相覷，互相詢問：這個人是誰呢？

　　只有猶大心知肚明，默不作聲。

　　猶大的異常表現引起了人們的注意，人們將目光都投向了他那裡。

　　猶大低頭吃飯，裝作若無其事的樣子。

門徒約翰在耶穌身旁，問道：「老師，這個出賣您的人是誰呢？」

耶穌低聲對約翰說道：「我給誰餅，就是誰。」

說罷，耶穌將餅遞給猶大，猶大吃了餅後，魔鬼進入了他的心裡面，他變得惡毒異常。

耶穌對猶大說道：「快點做你要做的事情吧！」

於是，猶大走了出去。

在場的門徒除了約翰，誰也不知道怎麼回事。他們還以為猶大拿著錢袋，出去買明天過節用的東西，或者是周濟窮人去了。

猶大出去後，耶穌對十一名門徒說道：「我和你們在一起的時間不多了，我將要離開你們，去一個你們永遠也找不到的地方。我給你們一個新命令，要牢牢記住：我怎樣愛你們，你們也要怎樣相愛。」

就這樣，耶穌最後的晚餐結束了。他們走進安靜的夜色，一直走到客西馬尼園，耶穌開始虔誠地禱告。

這時候，猶大帶著一批人走了進來，他們手拿燈籠和刀劍繩索。猶大走到耶穌面前，和他親吻。士兵們一擁而上，將耶穌拿住。

原來，一心想將耶穌置於死地的法利賽人和祭司長，在逾越節前祕密制訂了抓捕耶穌的計畫，但是害怕士兵們在抓捕耶穌的時候認錯人，讓耶穌逃掉。於是，他們買通了貪財的猶大，猶大從祭司長那裡得到了三十塊銀錢。猶大說：「逾越節前一天，十二位門徒要和耶穌一起共進晚餐；

耶穌在客西馬尼園

晚餐後，耶穌必定到客西馬尼園禱告。到時候，那個和我接吻的人就是耶穌，你們直接抓捕就是了。」

在今天義大利米蘭的聖瑪麗亞感恩教堂裡，就有關於猶大貪圖賞金出賣恩師的宗教故事壁畫──《最後的晚餐》。

這幅壁畫長九百一十公分，寬四百八十公分，是文藝復興時期偉大的畫家達文西的代表作之一。

在畫面中，達文西沒有像其他畫家一樣在耶穌頭頂畫上光環，而是用將其放在背景中的亮窗前，讓窗外的光線充當聖人的光環。

而十二門徒每個人的表情、眼神以及動作都各有特色，有的向老師表白自己的忠誠；有的大感困惑，要追查誰是叛徒；有的向長者詢問等等。

在耶穌右手邊的是約翰，他似乎知道了事情的結局，靜靜低垂著頭沉睡著。約翰旁邊的是脾氣暴躁的彼德，他勃然大怒地站起來，彎身前傾向著約翰，左手搭在他的肩頭，右手還緊握著一把刀，好像在說：要是我知道是誰，一定會殺死他。另外，也有學者覺得那隻手不屬於任何一個人，這也成了這幅畫的一個疑點。

畫面最左邊一組三個人中，靠近彼德的是安德魯，他張開雙手，顯得震驚而又沉著，似乎是要大家不要驚慌，他自己則嚴肅而冷靜地凝視著基督；摟著安德魯的是小雅各，他緊張地望著基督；站在最頂端的是強壯的巴多羅買，他探身向前，像是要衝上前去。耶穌左手邊的三個人中，腓力按捺不住地跳起來，帶著疑問轉向基督，想弄清到底是怎麼回事，他用手捂著胸口，迫切表白自己的忠誠可靠；大雅各極度憤慨地攤開雙手，身子因失去重心而稍微後仰，好像在表示：這簡直不可思議。

在他們後面站著的是湯瑪士，他盡量按捺住性子，向基督舉著食指，好像是在說這怎麼可能呢？最右邊一組三個人中，馬太雙手伸向基督，臉

卻轉向左邊的達太，好像在詢問有經驗的老人；達太攤開雙手，表示自己也正在納悶；西門也正在苦苦思索。

從畫面左邊數過來第五個人就是猶大。圖中十三個人只有猶大一人的臉在暗處，他心存恐懼地身體向後仰，手中緊緊抓住出賣耶穌得到的一袋金幣。

達文西以開創性的構圖將所有門徒排成一列面對觀者，每個人的神態、表情各異，彷彿一幕張力十足的戲劇。

TIPS

關於猶大的塑造還有一段故事：達文西為繪製猶大的容貌斟酌了好幾天，遲遲沒有動筆。當時，請達文西作畫是按時計酬的，這使得修道院院長十分惱火，不僅每天都來催促，還向資助的公爵打小報告。

達文西對前來問話的公爵說：「我還剩下兩個腦袋沒有畫完：一個是耶穌的腦袋，我不想在塵世間尋找他的模式；還缺的一個便是猶大的腦袋，我準備利用一下如此惹人討厭，且不知輕重的這位院長的腦袋了。」

結果，達文西讓這位刻薄的院長當了猶大的模特兒，將他畫進壁畫之中。

兩位大師共同完成的作品
基督受洗

　　據《聖經》記載，約翰是耶穌的表兄，他深知自己肩負著為救世主耶穌開道的神聖使命，便在上帝的指引下，離開曠野，走到約旦河附近，為過往行人佈道。

　　約旦河兩岸土地肥沃，每天有農人在田地勞作；商人也在兩岸穿梭往來。

　　約翰身穿駱駝毛織成的大衣，腰束皮帶，神情悲憫，語調高亢，對著過往行人高聲說道：「天國近了，你們應當悔改，趕快懺悔自己的罪惡吧！」

　　過往的行人恥笑他，認為他是個瘋子：「這個年輕人，是從哪裡來的呢，憑什麼認為我們有罪！」

　　第二天，人們聽見約翰依舊高聲說著：「天國近了，你們應當悔改！」好奇的人們圍攏過來，想聽聽約翰怎麼說教。漸漸地，人們開始信服了。幾個月過去後，約翰的名聲廣為傳播，人們尊

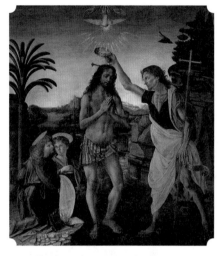

基督受洗／韋羅基奧＆達文西

達文西的名畫《施洗者聖約翰》，現存於羅浮宮博物館。有人認為畫中那男女莫辨的聖約翰原型，可能是達文西的助手兼男僕沙萊。

敬他、敬畏他，越來越多的人專程趕來聆聽他的教誨。人們誠惶誠恐的匍匐在約翰面前，承認自己的罪惡，懇請約翰將罪惡洗去。

於是，約翰開始在約旦河旁邊，為過往行人洗禮。

他對前來接受洗禮的人說道：「你們都是有罪的人，約旦河水能讓你摒棄自己的毒和惡。上帝能讓亞伯拉罕的子孫延續，也能將罪惡的人滅絕。上帝鋒利的斧頭已經準備好了，那些結出罪惡之果的樹木，必將被砍伐。我用水給你們施洗，叫你們悔改；那個在我之後來的，能力比我更大，我就是幫他提鞋也不配，他要用聖靈與火給你們施洗。」

「我們如何去除自己的罪惡呢？」

「心靈向善，虔誠做上帝喜歡的事。比如你有兩件衣服，分一件給那些沒有衣服的人。」

約翰提醒那些前來受洗的官吏，要勤政愛民，不要貪暴；他對稅吏說：「按照規定的稅賦徵收就行了，不要額外加稅。」

耶穌得知約翰在約旦河旁施洗的事情後，知道他的開路先鋒出現了，就告別父母，離開了拿撒勒，走出了加利利，來到約旦河畔。

他對約翰說：「請你為我洗禮吧！」

約翰見到耶穌，知道這就是他等待的救世主，立刻匍匐在地，說道：「您是無罪聖潔的，我哪裡有資格給您施洗，我還等著您給我施洗呢！」

耶穌說：「照我的話做吧！這是我應當完成的禮儀。」

見耶穌語調溫柔平靜，卻又肅穆威嚴，約翰不敢抗拒。

為耶穌施洗完畢後，遙遠厚重的天幕突然打開，天國的榮光照亮了約旦河畔，聖靈變成聖潔的白鴿，翩躚飛至，停在耶穌的肩上。

與此同時，耶和華那莊嚴肅穆的聲音從遠方傳來：「這是我的愛子，我所喜悅的。」

濕壁畫《基督受洗》是義大利著名的雕塑家安德列‧德爾‧韋羅基奧應瓦隆勃羅薩教團之邀，為該教團的一所寺院而畫的，現藏於佛羅倫斯烏菲齊博物館內。

畫上的基督和施洗約翰出自韋羅基奧之手，而最左面一位天使是韋羅基奧的學生達文西畫的，這個跪著的小天使，目光炯炯有神，祂認真而又好奇地注視著眼前所發生的事件，顯得活靈活現。韋羅基奧畫人物精於寫實，不僅神態逼真，而且人體的骨骼、肌肉、軀幹和四肢都畫得很準確，但是有個最大的缺點，就是顯得呆板。達文西描繪的那個天真無邪的天使模樣，瞬間讓畫面靈動起來，難怪韋羅基奧看了自愧不如。

韋羅基奧的代表作
《年輕的大衛》

TIPS

達文西年輕的時候是佛羅倫斯聞名遐邇的美男子，因為他對女人不感興趣，當時關於他是同性戀的傳聞滿天飛。達文西的老師韋羅基奧雕塑的那俊美非凡的青銅大衛像，據說就是以年輕的達文西為模特兒的。

8 天才筆下的天才集會

雅典學院

十五世紀的佛羅倫斯孕育了三位偉大的藝術家： 米開朗基羅、達文西和拉斐爾。

其中，拉斐爾被稱為「文藝復興最後的巨匠」。

西元一四八三年，拉斐爾出生在義大利山區的烏爾賓諾小公園，他的父親是當時小有名氣的御用畫家，也是拉斐爾藝術的啟蒙老師。

一四九九年，拉斐爾來到裴路基亞城，師從佩魯基諾，畫藝的突飛猛進令人吃驚，期間從老師那裡學到了色彩感覺與透視原理，繪畫技巧相當成熟，甚至超過了老師。

三年後的一天，佩魯基諾對他說：「我不想讓這小地方拖住你，你要到大師雲集的佛羅倫斯去，你可以獨立工作了。」

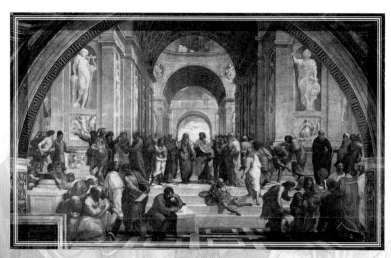

雅典學院／拉斐爾

於是，十九歲的拉斐爾經老師指導，跨進了佛羅倫斯的藝術圈。

在得到佛羅倫斯藝術圈的肯定後，他開始嚮往更高的藝術殿堂——羅馬，他要向世人證明自己也可以在雲集義大利最優秀藝術家的地方佔有一席之地。

正巧，那時教皇朱理二世為了讚頌自己，鞏固羅馬教廷的地位，把最優秀的畫家、雕刻家、建築家都請到羅馬來為他服務，其中

法國畫家安格爾畫的《拉斐爾與弗納利娜》

最早受人矚目的，莫過於米開朗基羅正在為他創作的西斯廷教堂天頂畫。在建築師布拉曼特推薦下，拉斐爾也被教皇召至羅馬，製作梵蒂岡宮殿的壁畫，其中以《雅典學院》最受世人推崇。

這也使得拉斐爾一躍成為當代最有名望的藝術巨匠，同時也成了紅衣主教和上流社會的寵兒。

一向藐視權貴的米開朗基羅對此十分不滿，有一次他在路上遇見了拉斐爾，就冷嘲熱諷地說：「你倒是很像一位帶領千軍萬馬的大將軍！」

拉斐爾回應道：「閣下形影孤單，獨來獨往，倒像一個去行刑的劊子手。」

可見，拉斐爾當時所受的恩寵無人可比，就連米開朗基羅都對他充滿了醋意。

拉斐爾（西元一四八三年～一五二〇年），原名拉法埃洛·聖喬奧，義大利著名畫家，也是「文藝復興後三傑」中最年輕的一位，代表了文藝復興時期藝術家從事理想美的事業所能達到的巔峰。

但伴隨著幸運之神，死神也來了。

拉斐爾是個風流才子，即便是他和伯納多‧佗維樞機主教的姪女瑪麗亞訂了婚，但還是常常暗中和好幾位情人及名媛貴婦祕密幽會。

一天，拉斐爾經過一家麵包店，他透過低矮的圍牆，往庭院深處望去，見一位美麗的少女正坐在噴泉旁，將白嫩的美腳泡在清涼的水裡，若有所思地想著心事。

那雙慧黠的眼眸和純真的神態，讓拉斐爾情不自禁地愛上她。

這個少女就是麵包師的女兒——弗納利娜。

拉斐爾為了她，不惜將婚禮一延再延，未婚妻瑪麗亞因一再被拒絕，竟然心碎而死。

然而，上天並不祝福拉斐爾的這段愛情。

一次，拉斐爾和弗納利娜一番雨雲之後，發了一場高燒，醫生以為是中暑了就幫他放血，誰知反而使他奄奄一息。

臨死前，拉斐爾立下遺囑，留給弗納利娜一份財產讓她度過餘生。

西元一五二〇年四月六日，拉斐爾離開了人世，年僅三十七歲。

這一天，也是他的生日。巧合的是，耶穌受難也是這一天。

相傳，梵蒂岡宮殿在他死時竟然出現裂痕。

弗納利娜傷心欲絕，最後以拉斐爾的未亡人身分當了修女。

在《雅典學院》的畫面上，作者把古希臘歷史上的著名哲學家和思想家聚於一堂。

上層的人物以古希臘哲學家柏拉圖（左）及其弟子亞里斯多德（右）為中心。在這二人的兩側有許多重要歷史人物：左邊穿白衣、兩臂交叉的青年是希臘馬其頓王亞歷山大，穿綠袍轉身向左扳手指的是唯心主義哲學家蘇格拉底，斜躺在臺階上的半裸著的老人是古希臘犬儒學派哲學家狄奧

吉尼。

下一層的人物分為左右兩組，在左邊一組中，站著伸頭向左看的老者是著名的阿拉伯學者阿威洛依，在他左前方蹲著看書的禿頂老人是古希臘著名哲學家畢達哥拉斯，在他身後的白衣少年是當時教皇的姪子、有名的藝術愛好者烏爾賓諾公爵。右邊一組的主要人物是古希臘著名科學家阿基米德，他正彎腰和四個青年演算幾何題。右邊盡頭手持天體模型者是天文學家托勒密，以及其他一些人物。

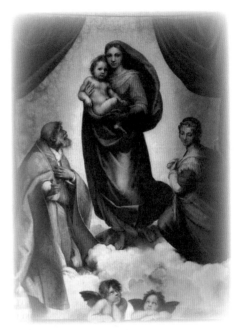

西斯廷聖母

在構圖上，拉斐爾還巧妙地利用建築的特點，把畫面上背景，建築物的透視和前面真實建築物的半圓拱門連接起來，擴大了壁畫的空間效果，使建築物顯得更加寬敞、壯麗。

TIPS

拉斐爾有「聖母畫家」的美譽，在他三十七年短暫的一生中留下了五十幅聖母畫像。他所描繪的聖母，不僅表現了「上帝之母」的光輝形象，還流露了人類母親的平凡之美。他三十二歲時創作的《西斯廷聖母》是「聖母像」中的代表作，以甜美、悠然的抒情風格名聞遐邇。

⑨ 七弦琴彈奏的憂傷

帕那蘇斯山

　　在古今傳世的畫作中，有許多是以神話傳說為背景或者內容的。當傳說中的人物被大師們賦予了新的生命，當美好曲折的神話故事與現實碰撞出火花，帶給觀眾的視覺衝擊是無盡的。

　　拉斐爾在位於梵蒂岡博物館簽字大廳的一幅門廳頂部所作的壁畫《帕那蘇斯山》，把古今大詩人都集合在帕那蘇斯山，而在山頂之上，被繆斯女神圍繞著的，是音樂之神阿波羅。

　　提到阿波羅，來頭可是很大。祂是主神宙斯與暗夜女神勒托所生的兒子，是男性美的典型代表，俊美耀眼如同太陽的光芒，任何語言不足以

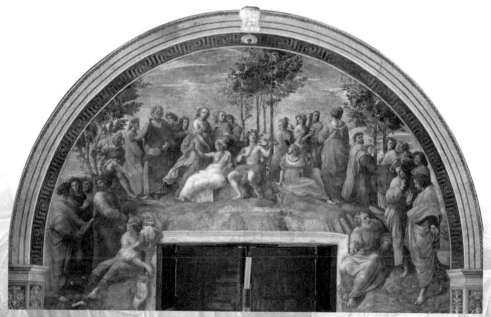

帕那蘇斯山／拉斐爾

形容祂的千萬分之一。祂也是奧林匹斯諸神之中最多才多藝的神祇：所彈奏的七弦琴可以與繆斯的歌聲相媲美，指尖流淌出的旋律如展翅欲飛的蝴蝶，撲閃著靈動的翅膀，又好像塞外悠遠的天空，沉澱著清澄的光；祂精通箭術，百發百中，從未射失；祂醫術高明，可以妙手回春；而且由於祂聰明，通曉世事，被視為預言之神。

如此才藝雙全的天神，身邊自然不乏追求者。與凡間的芸芸眾生一樣，太陽神阿波羅也迎來了自己的初戀，可是祂的初戀卻是苦澀的。

這一切都是小愛神厄洛斯搞的鬼。

厄洛斯射出了金色的愛情之箭，使阿波羅立刻陷入了愛河。隨後，祂又用鉛製的鈍箭射向河神的女兒達芙妮，被射中的達芙妮立刻變得十分厭惡愛情。

就這樣，阿波羅對這個從未謀面的少女產生了強烈的愛情。祂如影隨形地追趕著達芙妮，並為此茶飯不思，神魂顛倒。

達芙妮恰恰相反，她將阿波羅視為洪水猛獸，為了躲避祂的糾纏，四處躲藏。

「快跑！快跑！千萬不要被祂追上！」心中的恐懼與厭惡讓達芙妮不由自主地想遠離祂，逃避祂。

「達芙妮！親愛的，不要跑！等等我！」阿波羅在身後緊緊追趕。

為了阻止達芙妮的腳步，阿波羅用神力在她面前變出了荊棘，可是少女對此卻全然不顧。

阿波羅並不死心，祂拿起七弦琴彈奏出優美的曲調。達芙妮聽到琴聲後，不知不覺地陶醉了，情不自禁地走向琴聲的發出地。此時，躲在樹後的阿波羅立刻停止了彈奏，走上前去要擁抱達芙妮。達芙妮看到又是阿波羅，轉身就跑。

「妳為什麼如此殘忍地將我拒絕在心門之外？」阿波羅絕望地呼喊著。

終於，他在河邊攔住了達芙妮的去路。

「祢還是放過我吧！求求祢了！」眼看就到河邊了，達芙妮距離自己的家只有一步之遙，可是阿波羅卻截斷了她唯一的希望。

「我不是妳的仇人，更不是無理取鬧的莽漢，妳為什麼要躲著我呢？我是奧林匹斯山上最耀眼的神祇，多少美麗的女神對我含淚苦戀，可是祢為什麼不肯用愛來滋潤我乾枯的心田呢？」阿波羅恨不得把心都掏出來給她看。

「我不愛祢！」達芙妮幾乎尖叫著說出了這句話。

阿波羅的心被狠狠刺痛了。「不可能！妳怎麼可能不愛我！我可是眾神之王最驕傲的兒子，太陽神阿波羅啊！我絕不會讓愛情的悲劇發生在我們的身上，我要用火熱的愛融化妳的心。求求祢，嫁給我吧！」祂衝動地抓住達芙妮的手，單膝跪地，流著熱淚說：「我司掌醫藥，熟悉百草的療效。可是美麗的仙女啊，悲哀的是我的病痛只有妳才能夠治癒！」

就在阿波羅的手觸碰到達芙妮肌膚的一瞬間，她發出恐懼的呼聲，變成了一棵月桂樹，深深地紮入了泥土中。

直到今天，在帕那蘇斯山上阿波羅還在用七弦琴彈奏祂的悲傷。

風流才子拉斐爾，也許最懂阿波羅的心思，

西元十七世紀義大利最著名的雕刻家貝尼尼所創作的《阿波羅和達芙妮》

將這一刻永遠定格在畫面裡。

帕那蘇斯山是希臘神話中文藝之神阿波羅和文藝女神繆斯的住處，是詩人的家。

畫面中，阿波羅坐在帕那蘇斯山上的月桂樹叢下奏樂，身邊環繞著九位繆斯女神和古今最傑出的詩人。九位繆斯女神是九類藝術的化身：歐特碧（音樂）、卡莉歐碧（史詩）、克莉奧（歷史）、艾拉托（抒情詩）、墨爾波墨（悲劇）、波莉海妮婭（聖歌）、特爾西科瑞（舞蹈）、塔利婭（喜劇）、烏拉妮婭（天文）。值得一提的是，畫面中詩人像阿波羅一樣做為主角出現，祂的兩側是但丁和維吉爾，這展現了畫家的人本主義思想：人不再匍匐於神的腳下，而是與神平等對話，分庭抗禮。

TIPS

壁畫裡阿波羅左側的四位繆斯，拉斐爾是以在 Cortile del Belvedere 新發現的古代阿里阿德涅的雕塑為模特兒來描繪其中的一位繆斯的。而詩人荷馬，拉斐爾也是以一個剛發現不久的古代雕塑為模特兒來描繪其臉部的。

荷馬和他的嚮導

10 象牙美女的愛情
嘉拉提亞的凱旋

賽普勒斯國王皮格馬利翁是美男子，也是雕刻家。

許多年輕漂亮的姑娘都向他敞開了心扉，但皮格馬利翁都看不上眼。在現實中得不到滿足，他便用雕刻來彌補缺憾。

皮格馬利翁選擇玲瓏剔透的象牙來展現少女完美的身軀，雕像完成之後，任何女人看到了都會自嘆不如，連嫉妒的力氣都沒有。

從此，皮格馬利翁每天與他的雕像相伴，如癡如醉，時間久了，他開始無法自拔，愛上了這象牙雕就的女人。

他把全部的精力、全部的熱情、全部的愛戀都賦予了這座雕像，給塑像穿上紫色的長袍，還給它取了一個美麗的名字叫嘉拉提亞。

皮格馬利翁對這尊雕像愛得如醉如癡，每天含情脈脈地注視著她，並不時地去擁抱親吻。他給雕像獻上漂亮的花環，以此表達自己的愛慕之情。他是多麼希

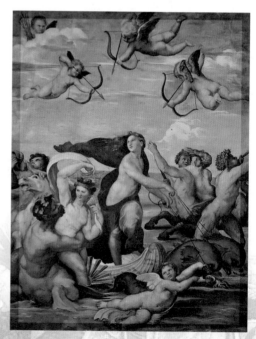

嘉拉提亞的凱旋 / 拉斐爾

望嘉拉提亞能夠成為自己的妻子啊！但是它始終是一尊冰冷冷的雕像。

　　絕望中，皮格馬利翁來到愛神阿芙蘿黛蒂的神殿尋求幫助。他獻上豐盛的祭祀品，並且深情地祈禱說：「偉大善良的女神，請賜予我一個如嘉拉提亞一樣美麗的女子做為妻子吧！」

　　愛神被皮格馬利翁的誠意和癡心打動了，就答應了他的請求。

　　當皮格馬利翁像往常一樣回到家裡，徑直走向雕像去擁抱它的時候，他突然發現原來冷冰冰的雕像頃刻間具有了溫度，她的身體變得是那麼溫暖，而且就像擁有生命的女人一樣柔軟。

　　就在皮格馬利翁欣喜異常地凝視它的時候，雕像開始有了變化。它的臉頰開始呈現出微弱的血色，它的眼睛釋放出光芒，它的唇輕輕開啟，露出甜蜜的微笑。皮格馬利翁這才知道愛神將他喜愛的象牙雕像變成了真實的女人。

　　但甦醒的嘉拉提亞卻將皮格馬利翁視為父親，眾多的追求者又互起爭鬥，甚至為看嘉拉提亞一眼而大打出手。

　　天性善良的嘉拉提亞為此哭瞎了眼睛，她覺得自己根本不應當來到這個世上，最終在一個漆黑的夜晚投河自盡了。

　　死後，嘉拉提亞被稱為「浪花女神」。

　　這件壁畫作品又被稱為《凱旋的禮讚》，是拉斐爾為富豪吉

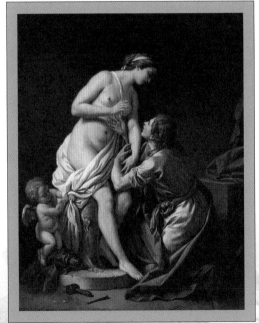

皮格馬利翁與嘉拉提亞

基別墅所畫的壁畫。作品取材於古希臘的神話，描繪的是海神嘉拉提亞駕馭著貝殼船凱旋而歸的場景。在畫面上，拉斐爾天才的技法與思維想像力得到了完美體現。

　　有人認為，這個看似歡樂的場景，其實暗喻畫家長期被教廷禁錮的靈魂的宣洩。

TIPS

　　拉斐爾畫完《嘉拉提亞的凱旋》之後，有個官員看傻了，就問他：「世上哪裡有如許美麗的模特兒？」拉斐爾答說：「我並不模仿任何一個具體的模特兒，而是遵循著心中已有的『某個理念』」。

11 聖彼得大教堂前的教宗祈禱
波爾戈的火災

梵蒂岡是教宗的駐地，也是擁有世界六分之一人口的信仰中心，充滿了神聖的味道。

說起梵蒂岡，又不能不提到一座舉世矚目的大教堂——聖彼得大教堂。

當年，耶穌的門徒彼得被暴君尼祿殺害，埋葬在梵蒂岡的小山上，人們為了紀念他，就在他的墳墓上建了一座聖彼得教堂。

直到西元九世紀，聖彼得大教堂還是木造結構的巴西利加式建築，前面是擁擠的住宅區，是無數平

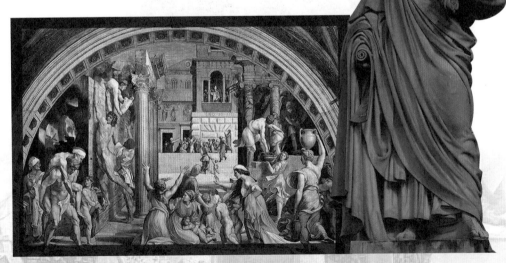

波爾戈的火災 / 拉斐爾　　　　　　　　　　　聖彼得

民的安身之所。

　　一天，住宅區突然發生了火災，頃刻間，人們亂成了一團，以為世界末日來到，呼喊著求救，並試圖逃離。

　　一些女人表現得異常勇敢，有的躬身保護著孩子，有的提罐頂缸地運水滅火，儼然是亞馬遜女英雄的風範。在人群中，一個兒子背著父親走出大火，一個丈夫從牆上接過嬰兒，最顯眼的是一個赤身裸體的壯漢——標準米開朗基羅的男人體，正翻牆逃生。

　　不遠處，在一幢古典建築的露臺上，教宗利奧四世正莊嚴地用手畫著十字——神奇的是，大火瞬間撲滅了。

　　這樣一幅災難降臨人世，導致民眾恐懼狂亂的畫面，被後世的一位天使般溫柔的畫家定格在梵蒂岡教宗房間的壁畫上。

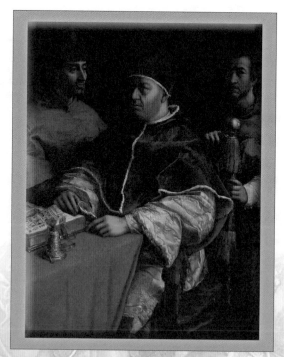

教宗利奧十世與兩位紅衣主教

這幅壁畫就是《波爾戈的火災》，而畫家則是被教宗利奧十世所寵信的拉斐爾。

聖彼德堡教堂存在著發生火災的隱患，成了住宅區最終消失的最大理由，同時這也成就了今天大教堂前圓形廣場的誕生。

也許是怕遭遇火災，也許是為了歌功頌德，木造結構的聖彼德堡教堂也被推倒了。

西元一五〇六年，教皇尤利二世對新教堂的建設投入了大量的人力、物力，發誓要建造一座最宏偉壯觀的大教堂。

整個歐洲的能工巧匠都希望成為大教堂的總工程師，最終，建築師布拉曼特的設計被選中，他也因此成為教堂的首位建造者。

布拉曼特自己也沒想到，聖彼得大教堂會建造很漫長的時間，而他並非唯一建造者。

當他離開後，藝術大師拉斐爾來了，米開朗基羅來了，德拉・波爾塔來了，卡洛・馬泰爾也來了……

西元一六二六年十一月十八日，一臉肅穆的教宗烏爾班八世主持落成典禮。此時距離教堂初建之時，已經過去了整整一百六十年。

拉斐爾為梵岡蒂宮第三廳創作的壁畫《波爾戈的火災》，是用來宣揚教宗利奧四世用祈禱消滅了火災奇蹟的。

可是在當時，西方宗教改革如火如荼，教宗利奧十世被馬丁・路德搞得焦頭爛額，不管畫多少十字都無法撲滅這場信仰的大火了。也許是基於自己的無能為力，利奧十世才同意讓拉斐爾在自己的房間繪製了這樣一幅世界末日、大難臨頭的畫面。

在畫面構圖上，拉斐爾筆下的人物造型不再是秀美、典雅、和諧、明朗的，而是像米開朗基羅那樣雄偉、健壯，充滿了力量感，但又完全沒有

米開朗基羅那近乎生硬、粗暴乃至憤怒和狂野的畫面風格。

拉斐爾作畫，既追求個人的獨特風格，也能討教皇百姓歡欣，可謂面面俱到。但他的畫絕少探究人生的苦痛與信念，而是竭力塑造人生的情慾和歡樂、美的創造和擁有。《波爾戈的火災》是他少有的描寫苦難和歌頌普通人英勇無畏、見義勇為的畫作。

TIPS

聖彼得大教堂，其標準名為聖伯多祿大教堂，世界五大教堂之首（其餘四座教堂分別為：義大利米蘭大教堂、義大利佛羅倫斯大教堂、西班牙塞維利亞大教堂、英國聖保羅大教堂）。整棟建築呈現出一個希臘十字架的結構，是現在世界上最大的教堂，總面積兩萬三千平方公尺，主體建築高四十五‧四米，長約兩百一十一米，最多可容納近六萬人同時祈禱。

12 神權與王權的暗戰

格雷戈里九世批准教令

　　中世紀這一名詞指的是西歐時期的一個歷史時代，大致為西羅馬帝國滅亡（西元五世紀）到大航海時代（十四世紀中葉）這段時間，這個時期可謂是歐洲歷史最為黑暗、最為蒙昧的時代，同時也是宗教權力達到頂峰的時期。

　　中世紀時期，宗教權力凌駕於世俗權力之上，教皇地位遠高於國王，甚至還有「教皇國」的存在。

　　「教皇國」有自己的暴力機器——軍隊，也有著自己的法律法規，臭名昭著的宗教裁判所就是這一時期的產物，而它的誕生與一位教皇有著緊密的關聯。

　　他就是格雷戈里九世，十三世紀權力達到頂峰的教皇之一。

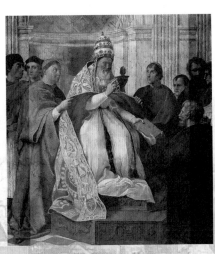

格雷戈里九世批准教令 / 拉斐爾

　　格雷戈里九世年輕有為，精通教會法和神學，青年時期就出任樞機主教一職，人到中年更是成為了至高無上的教皇。

　　然而，這時的他並沒有注意到，前任教皇洪諾留三世不光留給他一個至尊的位置，也給他留下了一個強大的敵人——腓特烈二世。

西元一二二七年某日深夜，神聖羅馬帝國皇宮內，大殿裡燭火閃爍，巨大的王位上端坐著一個堅毅的身影，只見這位神聖羅馬帝國的統治者——腓特烈二世，拿著一張寫滿了文字的報告，臉色陰沉地看了一遍又一遍，然後，他垂下雙手，雙目微閉，仔細地思考著什麼。

　　一時間，大殿裡安靜得只有燭火燈芯燃燒時的「劈啪」聲。

　　「陛下……」身旁站在陰影裡的內侍見腓特烈二世坐在王位上久久不語，好似睡著了一般，便戰戰兢兢地出了聲。

　　「嗯？」彷彿野獸的嘶吼自腓特烈二世的喉嚨間發出，他睜開微閉的雙目，一抬手將手中的報告伸到燭火上，看著燃燒著，逐漸化為灰燼的報告，腓特烈二世的臉色變得好看了些。

　　「讓底下人準備一下，」腓特烈二世冷冷地說道，「洪諾留三世死了，新教皇是格雷戈里九世，帝國的好日子到盡頭了！」

　　聽到腓特烈口中教皇的名諱，內侍身形一顫，隨即低下頭來道：「是，陛下！」

　　看著內侍慌忙走出大殿的身影，腓特烈二世冷哼了一聲，接著自語道：「格雷戈里九世，真是個麻煩的對手！」

　　腓特烈二世已經能察覺到，在暗中，一張巨大的網已經向自己和自己的帝國伸展開來。

宗教裁判所

而此時被腓特烈二世暗中仇視的格雷戈里九世正端坐在自己的房間，藉著明亮的燈光，嚴肅地翻閱著腓特烈二世的過往紀錄。

　　「神聖羅馬帝國皇帝、西西里國國王……哦哦，不管看了多少次，還真是了不起啊！」一邊審閱著，格雷戈里九世還一邊喃喃自語著說道。

　　良久，格雷戈里九世合上了厚厚的文件紀錄，他摩挲著不知翻閱了多少次的資料，嘆息著說道：「英諾森三世、洪諾留三世，二位前輩姑息養奸，留下的毒草，我一定會連根拔起！」這樣說著，格雷戈里九世的眼中閃爍著令人生畏的寒光。

　　不久，格雷戈里九世宣布開始進行第五次十字軍東征，同時他不斷催促腓特烈二世派兵協助。在不斷地催促下，腓特烈二世終於出兵，卻又因為鼠疫被迫撤回，格雷戈里九世對於腓特烈二世的表現十分不滿，強烈譴責他的不作為。

　　腓特烈二世對教皇的指責也很不滿，自己的軍隊碰上要命的鼠疫了，不退兵難不成還想讓我的士兵們早升天國不成。

　　就這樣，教廷和腓特烈二世的蜜月期正式結束，雙方的矛盾公開化，已然有撕破臉的勢頭。

　　一心維護教皇權威的格雷戈里面對腓特烈二世的不順從很惱火，索性一不做二不休，在他繼任教皇當年宣布開除腓特烈二世教籍。

　　教皇的打臉行為讓腓特烈二世大為惱火，他無視教令率軍進攻聖地。在那裡，他和伊斯蘭的蘇丹進行談判。蘇丹同意把耶路撒冷交給腓特烈二世，腓特烈也允許穆斯林來這兒朝聖，穆斯林和基督教徒再次共用耶穌撒冷聖城。誰也沒有想到，腓特烈二世經過一場談判，就可以從「異教徒」手裡將聖地耶路撒冷奪回來。對此，教皇格雷戈里九世無可奈何，只得承認腓特烈二世的成就，取消了處罰。但是，腓特烈二世又因其他事情不斷

冒犯教皇的權威，致使教皇在西元一二二七～一二五〇年間一共四次將其逐出教門，矛盾激化時甚至兵戎相見。

就這樣，雙方一邊打著嘴仗，一邊各出陰招試探，如此下去過了十幾年，最終，腓特烈二世技高一籌，勝了教廷，而格雷戈里九世也在失利之後抱憾去世。

拉斐爾所創作的壁畫《格雷戈里九世批准教令》取材於教皇格雷戈里九世在位期間曾下令教會法學家萊蒙編纂整理教會法典，即《教皇教令集》的典故。該壁畫位於梵蒂岡博物館的拉斐爾畫室南面的牆上。

《教皇教令集》於西元一二三四年頒行，其內容以會議決議和教皇手諭為依據，共五卷，而拉斐爾所描繪的正是格雷戈里九世日常對於教令進行審閱批准的情景。

畫面中，身著華服的教皇端坐於王位，神情肅穆，彷彿在訴說著什麼，在他的面前是一名下跪的男子，表情虔誠，微仰著頭，一邊聆聽著教皇的教誨，一邊向前遞出教令，等待教皇的批准；兩邊則是數名教廷的神職人員恭敬地候在一旁。

TIPS

拉斐爾和教皇的關係十分融洽。他與尤利烏斯二世一向處得很好，而隨後的利奧十世也非常喜歡他，特地賜給他一頂紅衣主教的帽子。在拉斐爾死後，教皇還堅持把他葬在萬神殿，這是絕無僅有的殊榮。

13 天使降臨
解救聖彼得

　　耶穌升天後，使徒們的福音傳播，吸引了越來越多的人順服上帝，接受教化和洗禮。

　　隨著人數的增多，他們成立了教會，做為信徒們的組織機構。

　　彼得是耶穌的大弟子，十二使徒之一，原是捕魚的，後來跟從了耶穌，在耶穌升天五旬節降下聖靈後，開始廣傳福音，先是猶太人，然後是外邦人。

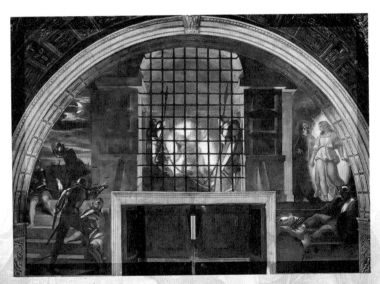

解救聖彼得／拉斐爾

在使徒司提反殉道後，許多信徒到安提阿避難。在那裡，外邦基督信徒，建立了第一個外邦人為主的教會。

從那時起，信徒被初次稱為基督徒。

希律王迫害基督信徒，殺死了使徒約翰的哥哥雅各，並派兵四處抓捕彼得。

除酵節的前幾天，希律王從該撒利亞的官邸趕到耶路撒冷準備過節。他得知彼得在內的好多教徒都在耶路撒冷，就派人大肆搜捕，並將彼得抓住關進大牢。

教會為了營救彼得，除了四處奔走外，每天為他禱告。

希律王派出士兵輪班在監牢看守，每班四個人，只等逾越節一過，就將彼得交給猶太人處置。

在逾越節的前一夜，希律王害怕教眾來救彼得，加強了看守，命人將彼得用鐵鏈鎖定，讓他睡在兩個士兵當中，門外另派兩個士兵看守。

半夜時分，牢裡牢外的士兵都沉沉入睡了。天使從天而降，來到彼得身旁。祂身上散發的榮光，令大牢裡面充滿了榮耀。

天使伸手將彼得拍醒，輕聲說：「快點起來，隨我走。」

彼得坐起身，身上鐵鏈隨之脫落。

天使讓彼得穿上鞋子，披上外衣跟祂走出牢房。

彼得聽從天使的話，跟著天使走出牢房。

此時，他不知道這個天使是真的，還是自己看到了異象。

彼得隨著天使過了第一層監牢，來到第二層監牢面前，監牢門自動打開。他們來到臨街的鐵門，那扇門也自動開了。

他們出來，走過一條街，天使便離開彼得而去。

彼得這才醒悟過來：原來是上帝遣派使者前來救我，讓我逃脫希律王的毒手！

彼得走進一位教徒家裡，看見許多人正聚集在一起為自己祈禱。

教徒們看到彼得後大吃一驚，問：「你是彼得的天使嗎？」

原來，信徒們相信上帝的每一個子民，都有天使在守候，天使和被守候者的面貌一樣。

彼得說道：「我不是天使，我是彼得。」接著，他給眾人講述了逃獄的經過。

稍微休息了一下，彼得說道：「天亮之前，希律王恐怕要全城搜捕，我不宜久留。」說完，就到別處躲藏了。

天還未亮的時候，看守彼得的士兵換崗，發現彼得不見了，驚慌萬分，連夜稟告希律王。

希律王大怒，殺了看守牢獄的士兵，然後命人全城搜捕。

折騰到天亮，卻一無所獲。

壁畫《解救聖彼得》位於梵蒂岡博物館拉斐爾畫室的艾里奧多羅室中，這是一間教皇的私人接見室，壁畫題材為十誡故事和中世紀歷史。

本壁畫由三個連環畫面組成：左面第一幅畫是前來巡邏的監獄長一手持火炬，一手指著牢房的方向，責罵值班打瞌睡的士兵；中間畫的是天使輕聲呼喚睡熟的聖彼得，室內的兩個士兵還在打瞌睡；右面第三幅畫的是天使牽著聖彼得的手小心翼翼地走下臺階，士兵由於打瞌睡渾然不覺。此壁畫精彩的部分是天使光輝的色彩運用，透過火光、月光和天使之光的交叉應用，渲染了監獄的森嚴和夜間的恐怖，極具戲劇性感染力。在這個被門框切割出來的畫面中，拉菲爾利用了階梯和石牆將這主題分成三個故事

情節，展現了他對空間絕妙的掌控力。

TIPS

拉斐爾潛心研究各畫派大師的藝術特點，並認真領悟，博採眾長，尤其是達文西的構圖技法和米開朗基羅的人體表現及雄強風格，最後形成了其獨具古典精神的秀美、圓潤、柔和的風格，成為和達文西、米開朗基羅鼎足而立的藝術大師。

14 公正與智慧的化身
所羅門王的判決

在遙遠的年代，曾經存在著一個名為以色列王國的國家，它是猶太人建立的，在統治這個國家的歷任國王中，最為傑出的當屬所羅門。

所羅門公平公正，擁有著常人所沒有的大智慧。

他登基後，和以色列最大的鄰國埃及法老的女兒結親，這樣，以色列邊疆安定，鄰國和睦。

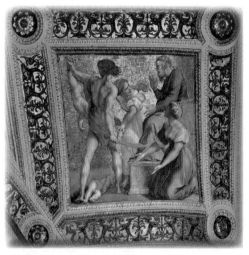

所羅門王的判決／拉斐爾

為求風調雨順、百姓富足，所羅門動身前往基遍的祭壇，給上帝燔祭。

當時，以色列最大的祭壇設在基遍。因為沒有給上帝修建聖殿，所羅門按照大衛的律例，在祭壇燒香獻祭。所羅門為上帝獻上了一千頭牛做為燔祭，獻祭完畢後，所羅門在基遍過夜。

當晚上帝現身，對所羅門說道：「你有什麼願望，我可以滿足你。」

所羅門說：「全能的上帝讓我蒙恩，做了以色列人的國王。但是我年幼無知，以色列人才濟濟，我憑藉什麼統領他們呢？我希望上帝賜給我智

慧，讓我能分辨是非，認清忠奸，以便更好地治理國家。」

上帝聽了十分高興：「你不為自己求財求富，也不求自己健康長壽，一心為了治理國家，那我就賜給你無可比擬的智慧。同時，我還讓你富足、尊榮，你將成為以色列眾王中最聰明、最富足、最尊貴的人。」

所羅門得到上帝的應許，高興萬分。返回耶路撒冷後，再次在約櫃面前給上帝獻祭。

時隔不久，耶路撒冷發生了一起難斷的疑案：兩個妓女住在同一個房間，她們先後生了一個孩子。一天晚上，一個妓女翻身的時候，將自己的孩子壓死了。於是，她將自己死去的孩子偷偷抱出房門扔了出去，將另一個妓女的孩子抱到自己的床上。

第二天一早，兩個妓女開始了口角，都說孩子是自己的。

有人出面調解，但是調解不清，於是兩人打起了官司。

受理此案的官員，對案件束手無策，便一級一級上報，最後到了所羅

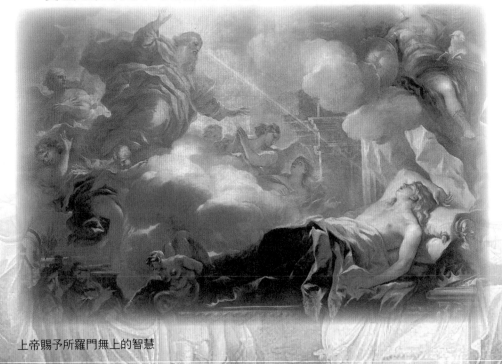

上帝賜予所羅門無上的智慧

門這裡。

所羅門讓人帶著兩個妓女和孩子前來見他。

在所羅門面前，兩人爭吵不休：

「活孩子是我的，死孩子是你的！」

「不！她說的是假話！死去的才是她的兒子」。

「活著的是我的兒子！我的兒子……」

所羅門問：「妳們都說這個孩子是自己的，可有什麼憑據？」

兩個妓女面面相覷，拿不出憑據來。

在所羅門的那個時代，醫學上還未發展到驗血認親ＤＮＡ親子鑑定的地步，而同時，本案又絲毫沒有其他的人證、物證來可供參考。只見所羅門沉思良久，突然睜開眼睛，發出一個簡短的命令：「拿劍來！」

所羅門對妓女說道：「既然沒有憑據，那我就將孩子劈開，一人一半領回去，這樣誰也不吃虧，妳們看怎樣？」說完，他命令士兵將孩子放在桌案上，要將孩子劈成兩半。一個妓女面露不忍之色，請求所羅門刀下留情；而另一個妓女嚎啕大哭，奔過來撲到桌案前，用身子護住了孩子。

所羅門微微一笑：「好了，案子了結了。」他指著撲在桌案上的妓女說道：「孩子是妳的，妳領走吧！只有孩子的親生母親，才肯面對刀劍，捨身保護自己的兒子。」

所羅門智斷疑案的事情，迅速傳開了。人們紛紛嘆服所羅門的智慧，對他更加敬仰。

現保存於梵蒂岡簽字大廳天花板的壁畫《所羅門王的判決》是偉大藝術家拉斐爾根據古代流傳下來的所羅門智斷疑案的故事所創作的。

在畫面中可以看到高高端坐在王位上，鬚髮皆白的所羅門王；跪伏在地傷心哭泣的母親；站起身來，臉色焦急試圖阻攔的母親；全副武裝甲冑

在身，一手持利器，一手抓著嬰兒的士兵。這些人物模樣生動，一目了然。

　　拉斐爾一如既往地發揮著自己的繪畫風格，畫風秀美、圓潤、柔和，卻又獨具古典主義精神。

聖人傳教

基督進入耶路撒冷城

聖子耶穌接受上帝的派遣下界創立人間教派，並在遊歷的過程中積極向大眾宣揚上帝的榮光，不知不覺間擁有了大量的信徒。

一天，耶穌帶著眾門徒從撒該家裡出來，前往耶路撒冷，此時距離逾越節還有五天。

行至半路的時候，耶穌對眾門徒說：「到了耶路撒冷，我會被交給祭司長定為死罪，還要交給外邦人，受到戲弄、鞭打、釘在十字架上，但三天之後我會復活。」

西庇太兒子的母親與她兩個兒子雅各和約翰，正巧也在耶穌身邊，她上前請求說：「願您叫我這兩個兒子在你國裡，一個坐在你右邊，一個坐在你左邊。」

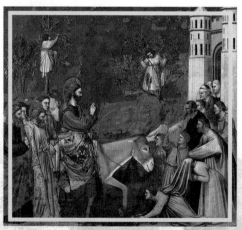

基督進入耶路撒冷城 / 喬托

耶穌問雅各和約翰：「我將面對的苦難，你們也能面對，也能承受嗎？」

兩人說：「我們能承受。」

耶穌說：「那麼，我所經歷的苦難，你們必要經歷和忍受。但是到了天國，你們是坐在我的左邊還是右邊，那不是我所能決定的，這要看天父的安排。天父為誰預備的，就賜給誰。」

其餘的十個門徒聽見，認為雅各和約翰兩人爭取高位，心中大為不滿。

耶穌教訓他們說：「你們不要因此而生氣。在天國裡面，地位最高的是僕人。權柄不是用來炫耀地位和尊榮的，而是服侍上帝和萬民的。」

一行人來到耶路撒冷附近的橄欖山時，停了下來。

耶穌對兩個門徒說道：「你們繼續往前走，一直走到對面的村子去，那時你們會在村口看到一頭驢子拴在那裡，那是一匹從未有人騎過的驢子，你們將牠牽回來。」

兩個門徒恭敬地聽著耶穌的教誨，其中一個問道：「如果村子裡的人不讓我們牽走驢子呢？」

耶穌說：「如果有人問你，你就說牠的主人要用牠，這樣他一定會讓你將驢子牽走，而且不會有人再去阻攔你們了。」

聽完耶穌的旨意，兩個門徒半信半疑地向前走去。

耶穌與四位福音傳播者

在來到對面的村子後，他們一眼就看到拴在村口的驢子，這下子，他們心中的疑惑一下子消去了大半，同時對耶穌更加敬仰了，心中想著：真不愧是神子啊！

這樣想著，兩名門徒走到驢子近前，彎下腰，正打算解開韁繩的時候，村子裡有人見了大喊道：「你們在做什麼？打算偷驢子不成？」

起初，門徒被這聲大喝嚇了一跳，之後他們想起耶穌的話，就平穩下心情，心平氣和地對著村民施禮道：「這頭驢子的主人需要牠，我們要將牠帶去。」

村民聽到這話，果然沒有起疑，而是揮了揮手，讓他們將驢子牽走了。

兩個門徒將驢子牽到了耶穌面前，耶穌讚賞地看了他們一眼，然後將自己的衣服搭在驢背上，騎上了驢子，一邊接受著沿途信眾的萬般敬仰，一邊向著耶路撒冷前進。

當耶穌騎著驢子，進入耶路撒冷時，好多人站立在街道兩旁歡呼迎接。虔誠的信徒們將自己的衣服放在路面上，然後將砍下來的棕櫚樹枝鋪滿了街道。一剎那，棕櫚樹的清香，飄滿了整個耶路撒冷。

人們高聲呼喊著：「和散那（註：『和散那』原有『求救』的意思，在此乃稱頌的話）歸於大衛的子孫！奉主名來的，是應當稱頌的！高高在上和散那！」

歡呼聲驚動了整個耶路撒冷，人們相互詢問：「這個人是誰？」

知情的人說道：「這是先知耶穌。」

人們聞聽讚嘆地說道：「奉上帝的命令降臨的王是應當稱頌的，在天上有和平，在至高之處有榮光。」

就這樣，耶穌帶著門徒，騎著驢，踏著棕櫚樹枝，在百姓們的歡呼聲

中，走進了耶路撒冷。

　　壁畫《基督進耶路撒冷》位於帕多瓦的斯克羅威尼小教堂南壁中段，是文藝復興時期著名的藝術家喬托的代表作之一。在壁畫左側，可以看到打頭陣的是騎在驢背上的耶穌，只見他一臉溫和地注視著對面，而在其身後則站立著數量眾多的門徒；在壁畫右側的是等候在耶路撒冷城門前的猶太人，他們態度恭謹，表情激動，一臉恭敬地守候著耶穌的降臨。

　　從構圖上看，場面處理得雖然比較呆板，然而畫家突出了人物之間的和諧聯繫，以表現耶穌對信徒的慈愛，信徒對耶穌的崇敬、期盼和堅信他能拯救人類的信念。

TIPS

喬托・迪・邦多納（西元一二六六年～一三三七年），佛羅倫斯畫派的創始人，著名的建築師，義大利文藝復興時期的開創者，被譽為「歐洲繪畫之父」。他所畫的宗教壁畫含著溫柔與眼淚的情緒，展現了仁慈博愛的教義。

治病救人顯神蹟

耶穌使拉撒路復活

伯大尼有一家三姐弟，姐姐馬利亞和妹妹馬大、弟弟拉撒路，既是耶穌的忠實信徒，又是耶穌的好朋友。

耶穌每到伯大尼，就住在馬利亞家裡。

這天，有人找到了在外地傳道的耶穌說：「給您帶來一個不好的消息，拉撒路病了，很嚴重，請您回去幫他瞧瞧。」

耶穌對來人說道：「我抽不開身，還得在這裡待兩天。不過我會回去的，你轉告拉撒路，他很快就會好起來的。」

聽了耶穌的話，來人回去了。

耶穌轉身對著站在自己身

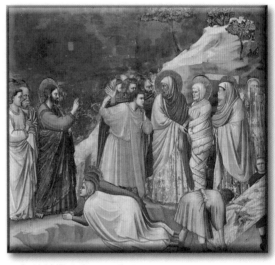

耶穌使拉撒路復活 / 喬托

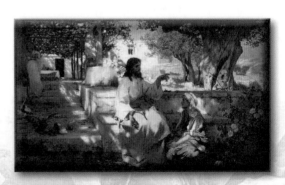

耶穌在馬大與馬利亞家

後的門徒們說：「兩天後再動身回伯大尼，是為了讓上帝和他的兒子得到榮耀。」

門徒們都不明白這是怎麼回事，但也不敢深問。

兩天過去了，耶穌對眾門徒說道：「我們返回吧！」

那時候，法利賽人正在尋隙迫害耶穌，門徒們說：「法利賽人近來要拘捕您，您還要回去嗎？」

「我們的朋友拉撒路睡著了，我要回去叫醒他。」耶穌說道。

門徒誤會了耶穌的意思，說道：「他要睡著了，病應該快痊癒了吧！」

「拉撒路已經去世了。他受了上帝的榮耀，所以我替他歡喜，也讓你們相信。」耶穌說完，帶著眾門徒動身趕往伯大尼。

來到馬利亞家門前，圍觀的人紛紛說道：「你怎麼現在才來，還說是拉撒路的好朋友呢！他已經去世四天，葬在墳墓裡了。」

馬大聞聽耶穌來了，趕緊出門迎接，說道：「我的主呀，您要早點回來，我的兄弟就不會死了，他已經去世四天了。不過直到現在，我也依舊相信，無論您向上帝祈求什麼，上帝都會讓您如願的。」

耶穌說：「你的兄弟必定死而復生。」

馬大聽了耶穌的話，帶著信任的語氣說道：「是的，我知道我弟弟會在末日復活的時候，一定能起死回生！」

「復活在我，生命也在我！信我的人，雖然死了，也必復活。你相信我說的嗎？」耶穌問道。

馬大見耶穌的話這麼堅定，取消了所有的疑慮：「我的主啊，我相信您是基督，是上帝之子！」

這時候馬大和耶穌走進屋子，瑪利亞看到耶穌，匍匐在耶穌腳下，說道：「我的主啊，您要在，我兄弟就不會死了，他已經去世四天了！」說

完，瑪利亞嚎啕大哭，眾鄉親也忍不住紛紛哭泣。

耶穌見狀，悲從中來，也忍不住流下了眼淚。

鄉親們見狀說道：「你看他對拉撒路的感情多深呀！」也有人說道：「他能讓瞎子看見東西，難道不能讓拉撒路不死嗎？」

耶穌讓瑪利亞帶領著來到拉撒路墳墓前，墳墓是一個洞，用巨石擋著。耶穌吩咐身邊的人將石頭挪開，馬大說道：「我的主啊，我弟弟死了已經四天了，現在天氣這麼熱，屍體恐怕都臭了。」

耶穌說道：「我不是和你說過嗎，只要你相信，必定能看到上帝的榮耀。」

墓穴的石頭挪開後，耶穌雙眼望著天空祈禱：「天父啊，我感激您，我知道您經常聆聽我的祈求。今天我再次祈求您，讓我身邊的這些人相信，我是您從天國差遣來的聖子。」

祈禱完畢後，耶穌高聲說道：「拉撒路出來！」

很快，拉撒路就從墳墓中走了出來，手腳還裹著布，臉上包著頭巾。圍觀的人見到如此神奇的事情，紛紛跪伏在耶穌面前，更加相信他就是降臨世間的救世主。

在畫面左側，身穿長袍的耶穌一臉祥和，目光炯炯有神，伸出單手指著對面，似乎是在做著什麼；在他身後是幾位門徒；在畫面右側是身上仍包裹著來不及褪下的裹屍布，剛剛復活的拉撒路，臉上還帶著些許迷茫，彷彿還未從永久的沉睡中醒過來，許多人圍在他的身邊表示歡喜；在地上跪伏的則是向耶穌表示謝意的瑪利亞和馬大姐妹。

喬托在創作《耶穌使拉撒路復活》的時候，已經突破拜占庭風格的約束，把神的世界導向人間，把繪畫的題材真實生命中注入生活的血液，儘管並不完全，如果放在當時歷史的背景之下認識喬托的畫，會發現他突破

了很多禁區。就如同十六世紀的著名傳記作家瓦薩里在《著名畫家、雕刻家和建築師的傳記》中所評價的那樣：「喬托·迪·邦多納成為一位師法自然的優秀畫家，完全拋棄了粗陋的希臘風格，使得按實際生活描繪人物的現代風格得以復活，已經有兩百多年沒有人做這樣的事了……」

TIPS

拜占庭藝術指的是東羅馬帝國的藝術。大體來說，所有拜占庭的藝術都充滿了精神的象徵主義，不容有寫實主義的存在，它是自西元五世紀到十五世紀中期在東羅馬帝國發展起來的藝術風格和技巧。

17 死亡與新生

哀悼基督

耶穌帶領眾門徒來耶路撒冷過逾越節的時候，遭到了猶大最可恥的背叛。

面對這一切，耶穌很坦然地接受了，因為他深知自己被猶大出賣是註定的命運。

天色濛濛亮的時候，耶穌在眾人的押解下來到總督府。

總督彼拉多的妻子聽說要審問的人是耶穌，就對彼拉多說：「夜裡上帝的兒子耶穌出現在我夢裡了，我感到十分痛苦。耶穌是個義人，今天你千萬不可難為他！」

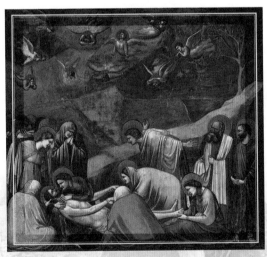

哀悼基督／喬托

彼拉多走出來，問道：「這個人犯了什麼罪，為什麼要控告他？」

「這個人蠱惑民眾作亂，抵制納稅，自稱君王、基督。」

面對指控，耶穌一句話也不辯解。

彼拉多感到奇怪：「你是猶太人的王嗎？」

耶穌說道：「我是王，但不屬於這個世界，我是天國降臨的聖子，是基督。」

彼拉多對祭司長和長老們說道：「我查不出這個人的罪惡，要不要釋放他？」

在逾越節有個規矩，可以按照民意釋放一個囚徒。

圍觀的猶太人，大多受到了祭司長和長老們的蠱惑，他們高喊：「不能釋放耶穌！」

但彼拉多不想懲罰耶穌，就找了個藉口說：「他是加利利人，應該交給希律王來審問。」

當時，希律王正好在耶路撒冷，於是，人們就押著耶穌來找希律王。

希律王很早就聽聞了耶穌的聲名，讓他顯露神蹟，但耶穌一言不發。

惱羞成怒的希律王讓士兵們戲弄侮辱耶穌，給他穿著華麗的衣服，又將他送到了彼拉多這裡。

彼拉多對祭司長和圍觀的人說道：「這個人並沒有做什麼該死的事，應該把他釋放。」

圍觀的人高聲呼喊：「不能釋放他，要把他釘死在十字架上！」

彼拉多想起了妻子的夢，再次要求釋放耶穌，但民眾堅決不同意。

彼拉多害怕人們藉機暴亂，無奈之下讓手下端來一盆水，在眾人面前洗了手，說道：「你們堅持要殺死他，罪責不在我。一切後果你們承擔吧！」

就這樣，耶穌被判處死刑。

在一頓鞭打之後，士兵們給他穿上紫袍，並將荊棘編製的冠冕戴在他的頭上。荊棘的尖刺扎進耶穌的頭皮，鮮血順著髮際流到臉部。

圍觀的人侮辱耶穌說：「恭喜你呀，猶太的國王。」

這還不算，人們還用蘆葦輕佻地抽打耶穌的腦袋，用口水吐他。

戲弄完畢後，耶穌出了城門，士兵們隨手抓住一個叫西門的人，讓他幫助背負耶穌的十字架，來到一個名叫骷髏地的所在。

好多百姓跟著耶穌，期間得到過耶穌幫助的人，高聲哀嚎。

耶穌的五處傷口

耶穌勸慰他們：「你們不要為我而哭泣了，還是為自己哭泣吧！」耶穌已經預言，在四十年後，耶路撒冷和聖殿，要被羅馬人毀滅！

到了骷髏地，士兵讓耶穌服用沒藥調製過的酒，這樣可以減輕痛苦。

耶穌說道：「我不喝這酒，我要在清醒的時候，接受釘死的痛苦，為百姓贖罪！」

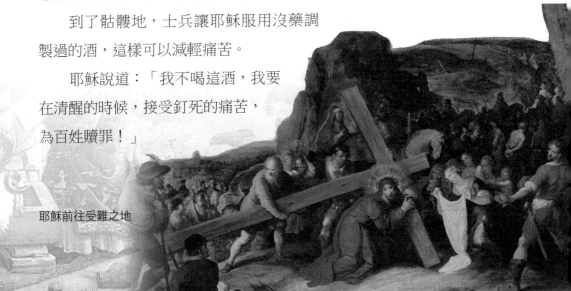

耶穌前往受難之地

行刑的士兵們，將尖銳的釘子用錘子一下又一下地釘在耶穌的手腳上，鮮血順著十字架滴落下來。

　　耶穌忍著痛楚給那些行刑的士兵禱告：「上帝呀，饒恕他們吧，他們並不曉得自己的所作所為！」

　　耶穌的母親瑪利亞和聖徒約翰在人群中看到耶穌這樣受苦，悲痛欲絕。

　　耶穌對母親說：「母親，看妳的兒子。」又對約翰說：「兄弟，母親今後就交給你贍養了！」

　　這時候，耶穌感到口渴。

　　他身邊有一個罐子裝滿了醋（一種廉價的酒，是羅馬士兵在等候被釘犯人死亡時喝的），有人將醋用海綿沾了沾，綁在牛膝草上，送到耶穌口中。耶穌品嚐了醋，大叫一聲，就死去了。

　　從正午到耶穌斷氣，天地變得一片黑暗，長達三個小時。

　　耶穌死後，聖殿的幔子裂為兩半，大地震動，磐石開裂，守衛在耶穌身邊的百夫長和士兵們見狀，驚慌地跪伏在地喊道：「他真的是上帝的兒子！」

　　《哀悼基督》長一百九十八公分，寬一百八十三公分，是喬托在西元一三〇五年到一三〇六年在阿雷那禮拜堂所創作的壁畫之一，所描繪的內容正是基督遺體即將下葬時的情景。

　　在畫面上方，有許多來回盤旋的天使，祂們面容悲傷，神色痛苦，似乎在為聖子的死亡而進行悼念，畫面下方則是表情各異、神色悲傷的聖徒，他們舉止誇張，彷彿只有這樣才能表達出他們內心激烈的情感一樣，他們圍在一起，簇擁著死亡的聖子與抱住他的聖母瑪麗亞。

　　整幅壁畫依舊是喬托的作畫風格，單獨創作故事核心的畫面，同時對

於人物的塑造也把握的極為老道，構圖方面突破了中世紀固有的平面而抽象化的方式，向人們展示了高明的透視法，這些都無不讓人驚嘆其高明與偉大。

TIPS

釘十字架是羅馬人設立的一種殘酷刑法。罪犯要按照既定路線，沿著大道自己背負沉重的十字架到刑場。十字架處死的方式分為兩種，一種是用釘子將人的手腳釘在上面，另一種是用繩子捆綁。整個死亡過程十分緩慢，受刑者的身體重量會令他們呼吸困難，在他們飽受苦楚之後死亡，所以這種刑法極其恐怖。

18 真正的聖徒

聖方濟各向小鳥講經

　　自耶穌之後，唯一被教會認可的官方聖痕所有者，只有聖方濟各一人。

　　聖方濟各於西元一一八二年七月五日生於義大利北方的亞西西小鎮，他的父親是個富有的布料商人，母親是法國人。由於家境優渥，他年少時也曾過著揮金如土的花花公子生活，經常和紈絝子弟們交遊玩樂，狂歡飲宴。

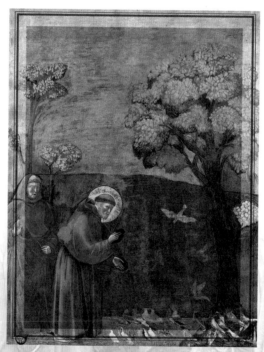

聖方濟各向小鳥講經 / 喬托

長大後，聖方濟各染上疾病，並且在從軍的時候被抓起來當了一年戰犯。

　　這些生活遽變令聖方濟各幡然悔悟，加上他在夢中和祈禱時得到了耶穌指示，便決心放棄世俗而皈向天主，熱心從事祈禱和修理聖堂的工作。

　　從西元一二〇八年起，聖方濟各開始傳道，他就像苦行僧那樣

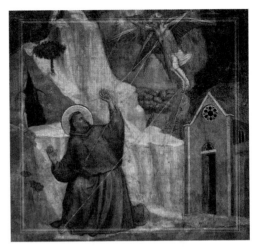

聖方濟各受五傷聖痕

光著腳穿著粗布長衣，靠乞討維生，把全部的精力投入到宣揚基督的榮光中。

　　這種獻身精神感染了成千上萬的人，這些人紛紛捐獻了家產，一貧如洗地跟隨聖方濟各。

　　聖方濟各稱這些跟隨者為「fratres minores」（拉丁話中「小兄弟」的意思），而這一團體也被稱為「小兄弟會」。這個以基督為模式的生活方式，在當時那個極力追求物質享受、漠視永生的時代，發揮了振聾發聵的作用。加上聖方濟各是一位很有魅力的演說家，充滿熱情喜樂，對基督的崇拜常常達到心醉神迷的狂喜地步。為此，跟隨他的人越來越多，隊伍也不斷壯大。

　　聖方濟各喜歡一切自然造物，森林、青山、溪水等自然環境以及生存在這片天地中的動物們，都是他所熱愛的對象。

　　某一天，聖方濟各與許多跟他志同道合的修士路過了一片鬱鬱蔥蔥的森林，看到眼前一片充滿生命的綠色，聖方濟各感到很歡喜，就對著身後

的夥伴們提議道：「看！眼前這片森林多麼富有生機，不如我們在這裡休息一下吧！」

隨行的人和聖方濟各一樣，無一例外都是喜愛自然造物，更何況他們這些人一向以聖方濟各馬首是瞻，既然首領發話了，而且也沒什麼不對的，他們有什麼可反對的呢？

就這樣，一行人在了這片林海中休憩了一會兒。

忽然，原本盤坐在草地上的聖方濟各指著一個方向對所有人說道：「你們看！」

修士們順著聖方濟各手指的方向看去，這才發現離此地不遠處的樹上有很多鳥，牠們似乎也感覺到人們注視的目光，就「嘰嘰喳喳」地叫起來。

聖方濟各站起身來，說：「你們先休息，我要去為鳥姐妹們傳道。」只見他慢慢地走到樹下，而鳥兒們則在樹上警惕又好奇地看著下方這個奇怪的人，雙方就這麼一直對視著。

良久，鳥兒們漸漸打消了對聖方濟各的警惕，有的甚至飛到他的肩膀上。

聖方濟溫和地說道：「我的鳥姐妹，妳們受助於上帝太多了，所以妳們一定要隨時隨地感謝上帝，妳們雖不知道如何縫紉或編織，但上帝給了妳們一身漂亮的羽毛，讓妳們自由地在天空飛翔。河流和泉水給妳們止渴，山谷給妳們遮蔭，高樹給妳們築巢，不用耕種不用收割就能吃飽肚子。因此，妳們要深深銘記上帝對妳們的恩惠，永遠讚美偉大的上帝！妳們明白了嗎？」

嘰嘰喳喳……嘰嘰喳喳……小鳥們像是聽懂了一樣，歡愉地回應著。

西元一二二四年九月十七日，聖方濟各在阿威尼山祈禱時，耶穌示現為他印上了自己的五傷：手足被鐵釘穿透，肋旁有清晰的傷痕。這是耶穌

對聖方濟各最高的獎賞。兩年之後，即西元一二二六年十月三日晚，聖方濟各離開了人世，升上了天國。

喬托可以說是聖方濟各的崇拜者，在阿西西教堂中，他描繪聖方濟各的壁畫有二十八幅，其中就包括《聖方濟各給小鳥講經》。

這幅壁畫，在內容上已打破拜占庭藝術的冷漠無情、呆板僵化的缺點，具有樸實與嚴肅的和諧美，構圖上也摒棄了平板的鋪陳，引進了透視繪畫技法，極具立體感和真實感。畫面中，聖方濟各向一群歡躍的小鳥低頭撫手，流露出仁慈之情。而畫中的小鳥也人格化了，顯示出了童心和對自然的熱愛。

TIPS

聖方濟各比喬托出生早半個多世紀，一生的經歷類似佛陀釋迦牟尼。他創立新教派，以仁慈博愛為教義，提倡安貧樂道，贏得眾多的信徒，死後被尊為聖人。

耐人尋味的是，喬托對這位聖人所宣導的新教義是欣賞的，所以才用他詩意的筆，把聖方濟各一生事蹟描繪得親切感人。

現代美術史家貝朗遜曾這樣評價喬托：「繪畫之有熱情的流露、生命的自白與神明的皈依者，自喬托始。」

神奇的孕育
金門相會

上帝在人間留下了很多神蹟，本故事講的是萬千神蹟中的一個。

曾經有著一個叫做若亞敬的人，很早就娶了安妮，但直到頭髮花白，垂垂老矣，安妮也沒能生出一個孩子。

若亞敬認為，自己眼看半截身子入土了還沒有子嗣，多半是平日裡自己作孽太多，應該去外面尋找信仰。

想到就做到，第二天，他就辭別了安妮，獨自一人在外面苦修，以此希望能夠洗清自身的罪孽，順便祈求上帝可憐自己這麼大歲數，能給自己賜個子嗣。

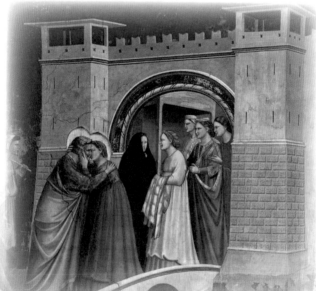

金門相會 / 喬托

在苦修的道路上，若亞敬算是吃盡了苦頭，他離群索居，獨自在深山老林中磨礪意志，洗滌罪惡。餓了吃些山間酸澀的野果，渴了喝口山間清冽的泉水，不知不覺，苦修了許多年。

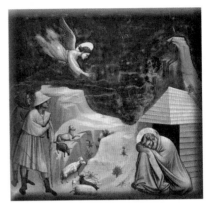

若亞敬之夢

上帝被若亞敬這種虔誠的行為所打動，決定滿足他這個略顯卑微渺小的願望。

此時下界的若亞敬已經流浪到一個牧羊人的家門口，為了修行，他婉拒了牧羊人的邀請，選擇在牧羊人的小屋外面入睡。

在睡夢中，若亞敬夢見了一個天使從天而降，對他說：「上帝感受到了你的虔誠，決定賜予你一個孩子，到耶路撒冷去吧，在那裡，你會得償所願的！」

說完，天使就消失不見了。

若亞敬猛然驚醒，回憶起了夢中天使所說的話，立即決定動身前往耶路撒冷，因為他心裡有種直覺：天使沒有騙他。

若亞敬經過長途跋涉，終於來到了耶路撒冷的金門前，遠遠就看到站立在城門下的安妮。

太久沒見面的兩人都變得很激動，緊緊擁吻在一起。

激情消退，冷靜下來的若亞敬開始詢問安妮來這裡的原因，而妻子面對丈夫的疑問，老老實實講述了緣由。

原來，在家中苦苦守候丈夫回歸的安妮在若亞敬入夢的同時，便接到了來自天使的訊息，天使對她說：「妳要前往耶路撒冷的金門與妳丈夫相會，在你們擁吻之後就會誕生後代。」

果不其然，在這次金門相會之後，年事已高卻長期未孕的安妮就懷了瑪麗亞，也就是後來的聖母。

　　位於今天義大利帕多瓦的阿雷那教堂的濕壁畫《金門相會》，取材於《聖經》中若亞敬求子的典故，而壁畫所描繪的正是若亞敬與妻子安妮擁吻獲得上帝賜女的一幕。

　　整幅畫，喬托只用了寥寥幾個景物，就將故事情節交代得很清楚。

　　畫面中，牧羊人、帶著聖光的若亞敬和安妮、一群穿著簡樸卻顏色各異的女性信徒，以及整個故事的核心——金門，構成了整幅壁畫。

　　喬托很好地講述了一個故事，同時他賦予了壁畫中人物一種真實感，畫中人物的舉手投足，以及他們頸部肌膚的皺褶和身上自然垂著的長袍，都像真人一樣，一種肅穆的氣氛和神聖之感撲面而來，充分表達了喬托想要描繪出的那種信徒對於上帝的虔誠和上帝對信徒的人文關懷。此外，只畫了一半的牧羊人，則表現出了畫家在畫面以外，還有另外一半的空間正延續著的技法。

TIPS

　　喬托是第一個以自然的色調和戲劇性的人物造型，來描繪裝飾性宗教畫的畫家，達文西推崇他是「凌駕過去幾個世紀的眾多畫家中最傑出的人物」。義大利佛羅倫斯的聖瑪麗亞大教堂就是由他負責建造的。

醜男娶花枝

《春》中美神的愛情傳奇

　　從海中誕生的維納斯，最初為豐收女神，眾神都傾心於她美麗的容貌和惹火的身材，就連眾神之王朱庇特也不例外。

　　當朱庇特遭到維納斯的拒絕後，不由得火冒三丈：「難道眾神之王就配不上妳嗎？那好吧，既然妳的眼光如此高，那麼我將妳嫁給最醜陋的神！」言罷，朱庇特將伏爾甘叫來，說：「我將最美的女神維納斯嫁給你，親愛的孩子。」伏爾甘是天后朱諾的親生兒子，因為天生瘸腿，面貌醜陋，自小就被母親拋棄到人間。

　　伏爾甘被逐到人間後便不肯回去了，他迷戀上人間美麗的風景，在人間將自己的光和熱發揮得淋漓盡致。他學會了打造武器，因為技術高超在人間盛名遠播，連眾神之王朱庇特也知道他的大名。朱庇特派酒神將伏爾甘灌醉背回天上，給伏爾甘安排了鐵匠一職，負責為眾神打造武器和藝術品。

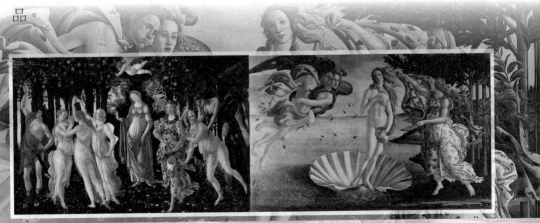

春／桑德羅·波提切利　　　　　　維納斯誕生

伏爾甘聽到朱庇特要將愛與美女神維納斯嫁給自己，驚訝地張大嘴巴，盯著朱庇特發呆。

「孩子，你不用這樣，這是你父神的旨意，無論你答不答應，父神都會將她嫁於你。擇日迎娶吧，孩子。」朱庇特微笑著對伏爾甘說道。

伏爾甘從驚愕中回過神來，對朱庇特拜了又拜，嘴上說著：「偉大的父神，孩兒謝過您的恩賜！」言罷，伏爾甘帶著朱庇特賞賜的珠寶喜滋滋地回家準備迎娶新娘。

話說愛與美女神維納斯聽到朱庇特荒唐的神諭後，嘆了口氣，說道：「這是赤裸裸的報復，母神是不會原諒祢的！」

「別管母神會不會原諒我，總之，我的旨意不容任何人的褻瀆。明天伏爾甘，我親愛的孩子將駕駛著四匹金馬來迎娶妳，到時候妳要打扮好看點，畢竟我做為妳父神，也希望妳能高興地出嫁。」朱庇特高高地坐在王位上幸災樂禍地說道

「祢，可惡！」維納斯一氣之下轉身就走。

維納斯在火神的鍛鐵工廠

朱庇特的神諭不容違抗，這點維納斯十分清楚，當年泰坦巨人一族因為違抗朱庇特的旨意，就被祂放逐到煉獄中接受永久的折磨。

維納斯回到自己的小屋內，傷心地哭了起來。

第二天，火神伏爾甘駕駛著四匹金馬拉著的戰車來到維納斯的小屋，一把將她從屋子裡抱出來，來到朱庇特的神殿，在父親面前正式結為夫婦。

就這樣，最美的女神維納斯嫁給了最醜的火神伏爾甘。

《春》是波提切利於西元一四八一年至一四八二年間創作的木板壁畫，現存於佛羅倫斯烏菲齊博物館。

壁畫中間是維納斯，也許是因為不如意的婚姻，她並沒有顯現出歡樂的情緒。相反，倒是美惠三女神被描繪得富有生氣，她們在森林邊，沐浴在陽光裡，攜起手來翩翩起舞。畫面右邊，風神抓住了森林女神克洛麗斯，並強暴了她，而克洛麗斯則化身成了花神芙蘿拉。所以畫面中的兩位女性實際上是一個人。畫面最左邊採摘樹上果子的是墨丘利，這位眾神的使者在這裡是報春的象徵。此外，在維納斯的頭上，還飛翔著被蒙住雙眼的小愛神丘比特，祂正朝著左邊的人準備把金箭射去。地面上長滿了鮮花，不同季節的五百朵花分屬一百七十個品種，代表了不同的寓意。這一切，都是波提切利對美好生活的嚮往的寫照。

整幅畫雖然洋溢著春天的詩情畫意，卻難掩淡淡的憂傷，這成為波提切利繪畫作品獨有的風格。

據說，波提切利為了畫近乎完美的維納斯，找來了佛羅倫斯城中享有盛名的交際花莫內西塔。從此，莫內西塔成了波提切利的第一女主角，不管是維納斯像、聖母像還是寓意畫，都是以她為原型。

　　桑德羅・波提切利：（西元一四四五年～一五
一○年），義大利肖像畫的先驅者，十五世紀末佛
羅倫斯的著名畫家，原名亞里山德羅・菲力佩皮，
「桑德羅・波提切利」是他的綽號、藝名，意為「小
桶」。他的作品突破了精準的自然比例，卻獲得了
一個無限嬌柔、優美和諧的完美化身。《春》和《維
納斯的誕生》是他一生中最著名的兩幅畫作。

21 先知降臨

摩西的早年歷練

　　在歷史上，再強大的國家也不會永遠保持強盛，總有一天會衰落下去。

　　在埃及人的兵鋒之下，以色列人除了死去的，活著的人全都被驅逐出了自己的故鄉，被擄掠到埃及本土，成為了可憐的亡國奴。

　　此後四百年間，以色列人不斷繁衍，達到了兩百萬人。

　　埃及法老對以色列人的急遽增長感到恐懼，加上以色列人憑藉著自己的聰明能幹，累積了大量財富，也招致了他的嫉妒，便開始殘酷地奴役以色列人，讓他們幹最苦最累的工作。

　　不僅如此，他還下令給民眾：「凡是以色列人所生的男孩，全部丟到河裡面淹死；女孩可以保留性命。」

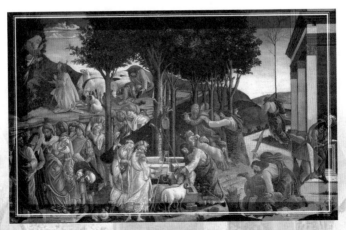

摩西的早年歷練／桑德羅・波提切利

有一對猶太夫婦，生了一個男孩，模樣十分俊美。他們將男孩放在家裡藏匿了三個月，由於懼怕法老的命令，就找來一個蒲草箱，抹上石漆和石油，將男孩放進箱子裡面，扔進了河邊的蘆葦叢。

男孩的姐姐捨不得弟弟，遠遠觀望。

恰好，法老的女兒在宮女們的簇擁下來到河邊洗澡，看見了箱子裡的男孩十分可愛，就決定收養他。

男孩的姐姐見狀，就對公主說：「這個可憐的孩子最好找一個奶媽，我幫您請一個好嗎？」

得到公主應允後，男孩的姐姐就將母親叫來，做了男孩的奶媽。

接著，公主將男孩帶入宮中，認作自己的兒子，還給他取了一個名字，叫做「摩西」，意思是「因我把他從水裡拉出來」。

看著摩西一天天成人，奶媽開始為摩西講解他的身世，以及以色列人的歷史。摩西在長大後，十分憐惜自己的同胞，經常憑藉自己王子的身分為他們做些事情。

一天，摩西又來到了以色列人工作的地方，來去看望他的兄弟們。

可是剛剛走到跟前，他就被眼前的一幕嚇呆了。

只見一個埃及督工正在對著一名以色列奴隸拳打腳踢，不時還拿起腰間的鞭子狠狠抽打他腳下的以色列人，一邊打還一邊罵著：「你這個低賤的下等人，居然還敢偷

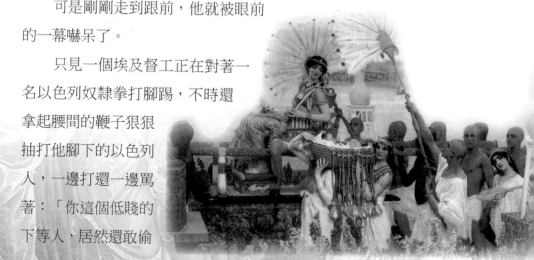

摩西被埃及公主救起

懶，老子打死你！」

下等人！

摩西紅著眼睛，緊緊盯著眼前那個施暴的埃及督工，他緊緊握著拳頭，連手指甲戳入手心都毫無知覺。

「下等人」這個詞語深深戳痛了摩西的心靈，沒錯，表面上他是公主的養子，但實際上他的血管裡流著眼前這個埃及人口中的下等人一樣的血！

摩西的內心在深深地糾結著，他知道如果殺了這個人，恐怕自己的真實身分就會暴露，可是當他的眼光掃到那個可憐的猶太人身上時，終於忍無可忍了。

摩西橫下心來，抽出刀殺死了督工。

隨後，他逃到米甸，娶了那裡祭司的女兒，以放牧維生。

一天，摩西趕著羊群前往野外放羊，不知不覺來到一個奇怪的地方。

他發現前方一道燃著火焰的荊棘突兀地橫在自己面前，擋住了去路。

奇怪的是，荊棘上的火焰燒得正烈，但是荊棘卻沒有絲毫變化。

正當他想跨過荊棘的時候，就聽見裡面傳出一個聲音道：「摩西，你不能繼續前進了！」

「是誰？」摩西大驚失色地問道。

「我是這個世界的創造者，是你的神！你所踩踏的土地是真正的聖地，你要脫下鞋子！」那個聲音說道。

摩西聞言大吃一驚，趕緊脫掉鞋子，然後將臉矇上，因為他怕看見神的容顏。

那聲音說道：「我是耶和華，聽到子民的禱告，感受到他們在埃及所蒙受的苦難，因此我需要你帶領他們離開埃及，尋找一塊肥沃的土地生

存！」

「為什麼找我？」摩西聲音顫抖著說道。

「因為這是命運，只有你才能做到！」

就這樣，摩西返回埃及，決心帶領以色列人離開這個傷心地，前往流淌著奶和蜜的迦南。

壁畫《摩西的早年歷練》，主要描繪了摩西打殺埃及督工、逃往米甸、幫助葉特羅女兒、遇見上帝交託任務去解救以色列人等情節的故事。

摩西的故事在西方繪畫中並不少見，但與那些描寫摩西的偉大與完美無缺的繪畫作品相比，波提切利的這幅《摩西的早年歷練》則是充滿了世俗意味，洋溢著人文主義色彩。這裡面的摩西走下了神壇，會憤怒、會恐懼，以人的方式生存著。

這幅壁畫現保存於今天梵蒂岡西斯廷禮拜堂。

TIPS

猶太教認為，摩西是先知中最偉大的一個，他是猶太人中最高的領袖，是戰士、政治家、詩人、道德家、史家、希伯來人的立法者。在摩西的帶領下，希伯來人擺脫了被奴役的悲慘生活，學會遵守十誡，並成為歷史上首個尊奉單一神宗教的民族。

22 叛亂的代價

可拉的懲罰

在人類歷史上，有著這樣一個種群，他們遠離故土，長年流離失所，但是悠久的歲月並沒有磨滅他們回歸故土的信念，回家這兩個字對他們來說簡直是最神聖的字眼。

他們就是以色列人。

在很久以前，以色列的國家被強大的埃及所滅亡，埃及的統治者法老

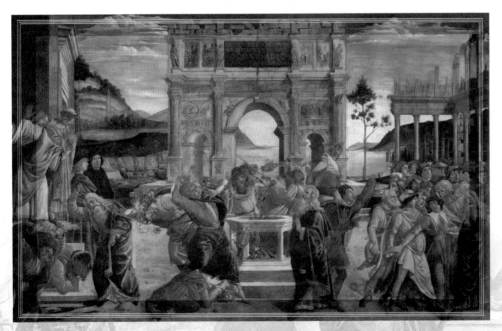

可拉的懲罰／桑德羅‧波提切利

將這些國破家亡的以色列人全部擄到埃及境內，以重兵看管，並將他們當成了廉價的苦力，不，應該說是奴隸才對。

以色列人就在這種悲慘的境地下度過了很長一段時間，最後他們實在無法忍受埃及統治者的侮辱與欺凌，就向仁慈且偉大的上帝祈禱：無所不能的主啊，請拯救我們吧！

仁慈的上帝回應了他們，並與以色列人中的聖者簽訂契約，成為以色列人的守護神。

後來，在摩西的領導下，以色列人逃離了埃及。

可是在逃離埃及之後，以色列人陷入了一段長久的流浪生涯，因為他們沒有辦法回歸故土，也找不到自己生存的地方。

天地之大，何處是我家？

希望的盡頭就是絕望，在沙漠中長久輾轉的以色列人開始人心渙散，這是身為聖者的摩西也無法阻攔的事情。

人心散了，隊伍就不好帶了。

因為無法帶領子民進入屬於自己的樂土，摩西的威信一落千丈，越來越多的人對他與祭司的領導階層心懷不滿，這也讓其中的野心家看到了上位的機會。

以色列人中的利未人，原本是最為忠誠的，這時也產生了不滿情緒，他們覬覦祭司亞倫的職位，企圖取而代之。

利未人可拉，糾集了族內兩百五十個人，結成可拉黨，聚集在摩西帳篷面前準備發難。

在帳篷中的摩西和亞倫聽到外面的騷動，直接走了出來，面對著可拉等人，摩西沉聲說道：「你們有什麼事嗎？」

所有人被摩西的威嚴驚駭得倒退了一步，唯獨可拉不退反進道：「我

們自然是有的，我們想問，都是上帝的子民，憑什麼你們可以擅自專權，凌駕於我們之上呢？」

一旁的人聽到可拉的質問，紛紛鼓掌叫好，大大稱善。

摩西和亞倫對視一眼，都能從彼此的眼中看到擔心，他們預料到會有人鬧事，卻沒想到來得這麼快。

摩西安撫道：「大家聽我說，亞倫身為祭司，這是上帝選定的事情，你們如今大吵大鬧，為的是什麼？難道你們還想當祭司不成？」

王侯將相，寧有種乎？

摩西的安撫非但沒有發揮應有的作用，反倒刺激了這群患「紅眼病」的人，他們躍躍欲試，打算擊殺亞倫。

摩西見狀心中大為光火，他臉色鐵青的大聲呵斥道：「放肆！可拉，明天你和你的同夥拿著香爐到這裡，既然你們質疑亞倫擔任祭祀的合法性，那麼我們一切都交給上帝來決定！」

可拉陰狠地望著摩西與亞倫，什麼話也沒說，帶領眾人轉身離開。

可拉等人內心忌憚上帝的威力，停止了進攻。

第二天，他們人人手捧香爐等待上帝的裁判。

很快，上帝出現了，對摩西說道：「你們離這些叛亂黨人遠一些，我要將他們滅絕！」

摩西和亞倫苦苦求情，上帝不理不睬：「你立刻帶人離開這些叛亂黨人居住的帳篷，我要降災禍給他們！」摩西無奈，只得帶人遠遠走開。

這時，一聲沉悶的巨響從地下發出，可拉黨人居住的帳篷地面開裂，一些可拉黨人和他們所有的財產全部落入地縫。

其餘的可拉黨人見狀，驚慌失措，紛紛逃跑。上帝發出一團火焰，火焰追逐著逃跑的可拉黨人，把他們都燒死了。

全體以色列會眾（參加宗教組織的人）見狀，蜂擁到摩西和亞倫的帳篷前，責問道：「你們為什麼要殺死可拉家族的人！」摩西和亞倫見狀倉皇逃到會幕裡面，才躲過劫難。

上帝見狀，命令摩西和亞倫速速逃走，祂給這些叛亂者降下瘟疫，瘟疫剎那間在百姓中傳播，一萬四千七百人在這場瘟疫中死亡。

這場叛亂最終被平息了。

摩西感到有必要向以色列人說明：亞倫祭司的職位，不是因為自己親屬關係授予的，而是上帝委派的。

於是，摩西按照上帝的吩咐，讓以色列十二支派的領袖，每人手持法杖來到帳篷中。

第二天，奇蹟出現了，十二個法杖中，只有亞倫的法杖上面盛開了一朵花，最後結出了一顆熟杏。

以色列人見狀，終於明白亞倫的祭司之職是上帝賜予的，因此消除了抱怨之心。

而亞倫開花的法杖被留在法櫃裡面，世代警示那些背叛者的子孫。

位於梵蒂岡西斯廷禮拜堂內的壁畫——《可拉的懲罰》，長五百七十公分，寬三百四十八・五公分，創作於西元一四八二年，出自文藝復興時期著名畫家桑德羅・波提切利之手。

壁畫取材於《聖經》中所記載的可拉一黨反叛摩西的故事，描繪的正是上帝降下瘟疫懲罰可拉一黨的畫面。

畫面建築的前方描繪的是反叛的可拉黨人，此時的他們已經遭受到上帝的懲罰，一個個神色痛苦，哀嚎不止，臉色猙獰，甚至滿地打滾，只求減輕痛苦；畫面左側隱蔽的一角的臺階上，站立著摩西和亞倫，他們彷彿不忍見到眼前慘烈的一幕而轉過了頭。

桑德羅‧波提切利借鑑《聖經》故事，發揮自己的想像，使用靈巧的畫筆，透過可拉黨人的痛苦，摩西等人的不忍，將上帝的神威展現得淋漓盡致，使人明白上帝不只是仁慈善良，更是殺伐果斷的，無形中令人們更加敬畏上帝，信仰上帝。

TIPS

　　在基督教信仰中，杏屬於貴重的果實，白色杏花代表聖潔。上帝的神蹟，讓充滿罪惡的百姓心生恐懼，充滿了敬畏之心。

23 修行之旅
耶穌接受魔鬼的考驗

耶穌接受完約翰的洗禮後，在聖父的指引下來到了曠野。

他行走在荊棘叢中，衣服都被刮破了。這時候，烏雲壓頂，狂風吹起沙粒打在他臉上，一道閃電劃過，霹靂在他頭頂炸響，緊接著暴雨如注，耶穌在曠野中，沒有一處避雨場所。

大雨整整下了一夜，清晨雨停了，一陣冷風吹過，耶穌感覺寒涼刺骨。他四下望去，曠野中除了黃沙荊棘，就是亂石雜草。看著茫茫無際的荒野，他不知道該往哪個方向走。這時，太陽升了起來，慢慢地將他身上的衣服烤乾。中午時分，悶熱的風吹來，揚起的灰塵讓他備感難受，礫石

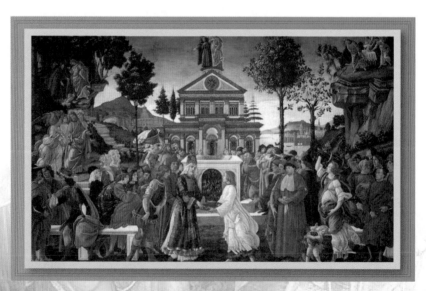

耶穌接受魔鬼的考驗／桑德羅・波提切利

雜草在烈日的炙烤下更加刺眼，耶穌尋不見一個陰涼的地方，他只能不停地奔走。白天，毒蛇從他身邊遊走而過；夜間，野獸鬼火般的眼睛，在遠處窺視著他，發出飢餓貪婪的吼叫。

就這樣，耶穌在惶恐和困苦中度過了四十天，沒喝一滴水，沒吃一口飯，他感到飢渴難耐，只是每天虔誠禱告，從不間斷。

四十天過後了，魔鬼來到耶穌身邊，說道：「你餓嗎？」

「我餓！」耶穌說。

「你是上帝的兒子，為什麼不把這荒草變成美酒、把礫石變成美食享用呢？」魔鬼誘惑道。

耶穌說：「我信奉上帝，上帝將我放到這沒有水沒有食物的地方，我怎麼能自作主張，來濫用法力呢？這豈不是對上帝不信任，違背旨意了嗎？經書上記載：『人活著，不單靠食物，還要靠神口裡所說出的一切話。』」

魔鬼見耶穌這麼堅決，就對耶穌說：「我們到另一個地方吧！」於是，魔鬼攜著耶穌騰空而起，來到耶路撒冷，停在了聖殿的頂部。

「如果你是上帝的兒子，就請你從這裡跳下去，你一定不會受到傷害。經書上記載：『主要為你吩咐祂的使者，用手托著你，免得你的腳碰在石頭上。』」魔鬼挑釁地對耶穌說。

耶穌說：「我怎麼能對上帝起疑心，去試探祂呢？經書上寫著：不可試你的神。」

魔鬼帶著耶穌來到最高的山峰上，俯瞰著世界上的每一個國家，魔鬼將萬國的榮華和富麗，指給耶穌看。

「你看這世界上，有享不盡的榮華富貴，有用不完的金錢，有使不盡的權力。這都是世人夢寐以求的呀！只要得到其中的萬分之一，就富甲天

下了。只要你願意跪拜在我腳下，我將這一切都給你。」魔鬼繼續誘惑耶穌。

「你退下吧！魔鬼。我只信奉上帝，跪拜上帝，怎麼可以拜你呢！」耶穌冷冷地說道。

黔驢技窮的魔鬼，悄悄遠去，隱沒在雲層中。

剎那間，天空變得明澈清涼，微風裹著花香緩緩而來，天使從空中降下，將耶穌環繞。

這是上帝在考驗耶穌，虔誠而又堅定的耶穌，沒有辜負上帝的期望。

壁畫《耶穌接受魔鬼的考驗》是畫家波提切利為西斯廷禮拜堂一側壁畫《基督傳》所作的一幅，主要有三個畫面：

右上方，魔鬼領耶穌上了高山，把天下萬國都指給他看，對他說：「這一切權柄、榮華，我都要給你，因為這原是交付我的，我願意給誰就給誰。你若在我面前下拜，這都要歸你。」耶穌說：「經上記著說：當拜主你的神，單要事奉祂。」

上部中央，魔鬼又帶他到耶路撒冷去，叫他站在殿頂上，對他說：「你若是神的兒子，可以從這裡跳下去；因為經上記著說：『主要為你吩咐他的使者保護你。祂們要用手托著你，免得你的腳碰在石頭上。』」

耶穌對他說：「經上說：『不可試探主你的神。』」魔鬼用完了各種試探，暫時離開耶穌。

壁畫前部中央，一位祭司和一個治癒了的麻瘋病人，這講述了耶穌治好十個麻瘋病人的故事。

　　魔鬼是靈界惡魔的領袖，在《聖經》中常常被稱為「那試探的人」。自人類始祖以來，它就不斷地引誘人們去犯罪，背叛上帝。魔鬼控制著世世代代的罪惡，又被稱為「世界之王」。它對抗上帝和信奉上帝的人，又被稱為「撒旦」，意思是「抵擋者」。

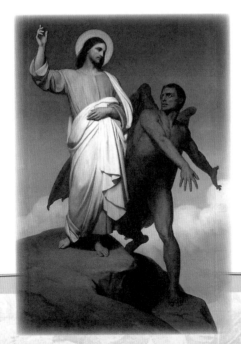

基督和撒旦

24 無上的權柄
基督將鑰匙交給聖彼得

聖子耶穌降臨人間，成為上帝在人世間的代言人，他在地上行走，到處行善，彰顯神蹟，以無所不能的神力令眼盲的人重見光明；跛足的人能夠行走；先天失聰的人能夠聽到聲音；身患重病的人能夠痊癒；甚至令陷入長眠的人復活。這讓耶穌的名望越來越大，許多人都拜在他的門下，甘願受其教導和驅使。

但是，在越來越多的人相信耶穌以及神蹟存在的同時，也有許多人對此表示質疑，比如法利賽人和撒都該人，他們都懷疑神蹟的真實性。

「神蹟？那是什麼？」

「神蹟？你在和我開玩笑嗎？」

「我不會相信沒有發生在自己眼前的事！」

然而，身邊相信耶穌的聲音越來越多，這些表示質疑的人開始動搖了，他們變得半信半疑，開始四處打聽行善者究竟是誰，是否真的有神蹟的存在。

此時的耶穌正和他的門徒們前往該撒利亞腓力比的村莊。

路上，門徒們聽到了流傳於各處的種種流言，

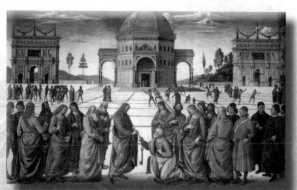

耶穌將鑰匙交給聖彼得／彼得羅・貝魯吉諾

他們望著耶穌欲言又止。

耶穌似乎察覺到了，便走到一塊磐石前，坐了上去，然後用溫和的目光望著所有門徒，柔聲說道：「有什麼問題就問吧！我會為你們解答的。」

門徒們你看看我，我看看你，誰也不敢第一個上前提出疑問。

耶穌微笑著看著門徒們窘迫的表現，沒有打斷他們私底下的小動作。

這時，一個門徒走上前來，對著耶穌施禮道：「大人，我不太理解，您為什麼不向那些質疑神蹟，懷疑您身分的法利賽人和撒都該人展現神蹟，用事實堵住他們提出疑問的嘴巴呢？」

耶穌微笑著說道：「我不這麼做，其實是有緣由的，你們想知道嗎？」

「這......」

門徒們心裡嘀咕道：「大人真是幽默，我們要是知道的話，還會向您請教嗎？」

耶穌說：「我不肯向這些握有實權的猶太人展現神蹟，是因為他們絕大多數人都將與我為敵。」

此言一出，門徒們集體沉默。

良久，耶穌又說道：「人們說我是誰？」

門徒們聞言紛紛上前發言。

「有人說您是施洗的約翰！」

「有人說您是眾先知中的一位！」

「有人說您是以利亞！」

眾口不一，莫衷一是。

接著，耶穌又問他們：「你們說我是誰？」

眾門徒啞然，一時間不知道該怎麼回答。

這時，門徒中的彼得站出來恭敬地說道：「您是基督，是上帝之子！」

耶穌聞言點點頭，從磐石上站了起來，從懷中掏出一把奇異的鑰匙，對著彼得說：「跪下。」

彼得見狀連忙跪下，雙手高舉過頭頂，聽從耶穌的教誨。

耶穌朗聲說道：「彼得，你是有慧根的，我將創建上帝的教會，把它建立在這磐石之上，它至高無上，即便是陰間的權柄也勝不過它！我打算將這天國的鑰匙交給你，從此，只要是你在地上所捆綁的，即便是在天國也要捆綁；凡是你要釋放的，在天國也會得到釋放！」

耶穌以一副立遺囑的口氣將話說完後，就將那把代表無上權柄的鑰匙放到了彼得高舉的手上。

彼得接過鑰匙，忽然想起耶穌方才那彷彿託付後事的語氣，也顧不上雙膝的麻木，激動地問：「大人！您這是……」

耶穌用深邃的眸子看了彼得一眼，笑著說：「我這次前往耶路撒冷，必定會受到許多迫害，被長老、文士、祭司長棄絕，之後會死。」

看著大驚失色的門徒們，耶穌繼續說道：「不過三天後，我會復活。」

門徒們聞言這才鬆了一口氣。

耶穌轉而又說道：「我不允許你們對別人說，我是耶穌！這是天數，也是命運！」

門徒們聞言連忙恭敬地答道：「是。」

義大利畫家彼得羅・貝魯吉諾創作於西斯庭教堂內祭壇右側的壁畫《耶穌將鑰匙交給聖彼得》取材於《聖經》故事，描繪的正是耶穌在眾門徒的面前將天國的鑰匙交給聖彼得的一幕。

畫面背景是一座巨大的廣場，一座教堂和兩座凱旋門矗立在廣場之上，畫面前方兩側描繪的是神情各異的耶穌眾門徒，畫面的中心描繪的是神態威嚴的耶穌做出將天國的鑰匙交出去的動作，他的面前則跪伏著表情

恭謹、小心翼翼的聖彼得。

　　有趣的是，距離壁畫中部最近的人物，穿的是與耶穌和聖彼得同時代的服裝，而那些較遠的人物，則穿著與培魯基諾同時代的服裝。這無非是要提示：在時間上，久遠的人物和同時代人一樣可以靠近耶穌和聖彼得。這樣象徵性處理，是一種人文主義精神的反映。

TIPS

　　彼得羅・貝魯吉諾：（西元一四四六年／一四五〇年，出生年份不確定～一五二三年），文藝復興時期義大利畫家，他的學生眾多，其中最著名的是拉斐爾。

　　他所創作的一些作品大都是以聖經為題材的內容，人物內心的豐富情感透過線條的勾勒表現出來。代表作有：《聖母子，在施洗者聖約翰與聖塞巴斯蒂安之間（局部）》、《基督受洗》、《法蘭西斯科・德勒・奧佩勒的肖像》等等。

25 棄戎從神

放棄武裝

西元三三四年的某一天，上帝派一名天使下凡，命令他前往人間考驗凡人的善心。

天使一聽上帝的旨意，表面欣然領旨的同時，心中卻在唉聲嘆氣，祂想著偉大的上帝為什麼不將考驗的方法說詳細一些呢？如此一來，自己也就不至於在這裡傷腦筋，想著採取什麼方式去考驗那些凡人了。

最終，天使考慮到當時是寒冷的冬天，簡直是滴水成冰，就變成了一個衣不遮體的乞丐，來到一座繁華的城市中，坐在城門附近。

「在寒冷的冬天，一個窮得穿不起衣服的乞丐，應該能最大限度地引

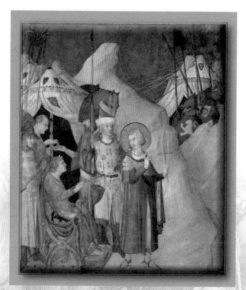

放棄武裝／西蒙・馬丁尼

起凡人的同情心吧！」天使這樣想道。

然而，令祂失望的是，無論自己怎樣「可憐」地向來往的人們乞討時，都得不到任何人的憐憫，甚至這些人都沒有多看自己一眼。

天使感覺心中有幾分不解和氣憤，心想：「我都這副模樣了，為什麼還得不到人們的憐憫呢？難道所有凡人都是沒有善心的嗎？」

就在這時，祂聽到城門外傳來了一陣馬蹄聲。

只見一名年輕的騎士腰間挎著長劍，跨著一匹高頭大馬，走進城來。

似乎感受到有人在注視自己，這名年輕的騎士跳下馬來，看了天使化身的乞丐一眼，隨後皺起了眉頭。

「哦？對我的存在感覺到厭惡了嗎？」天使這樣想道。

此時，他已經對凡人的本性感到失望透頂，每一次都是用極大的惡意來猜測對方的舉動。

這個年輕的騎士名字叫馬丁，他看著在寒風下瑟瑟發抖的乞丐，抽出了腰間的長劍。

天使的瞳孔猛然間收縮了一下：「難道他要殺了我？」

只見馬丁抽出長劍，將自己的斗篷分割成兩半，將其中的一半交給了乞丐，對著他點了點頭，也沒有說話，直接轉身離開了。

「看來他是個善人呢！」天使眼神柔和地望著馬丁離開

聖馬丁割開他的斗篷

的背影，若有所思。

聖馬丁這一舉動不僅遭到同伴的譏笑，還受到長官的懲罰：由於毀損軍事配備，他必須接受三天的拘禁。

當天夜裡，馬丁做了一個神奇的夢，他夢見了天使與聖子耶穌。

只見那名天使指著馬丁對耶穌說道：「就是這位馬丁給我的半邊斗篷。」

「這位天使大人，我什麼時候給您半邊斗篷的啊？」馬丁疑惑地問道。

這時，天使搖身一變，變成了一個披著半邊斗篷的乞丐，笑著說：「我就是白天的那個乞丐。」

馬丁見狀恍然大悟。

這時，聖子耶穌對著馬丁說：「你不應該在軍隊，應該為神服務！」說完，天使和耶穌就消失不見了，馬丁也從睡夢中驚醒。

醒來後，馬丁想起了夢中的天使以及聖子耶穌所說的話，覺得這是神明給他最明確的指示。

於是，他在心中暗暗地做了一個決定。

拘禁結束後，馬丁接受了洗禮，成為了一名基督徒，同時他向長官提出了退役的請求，並對大加挽留自己的長官說：「抱歉，我受到上帝的感召，應該為神明服務！為上帝付出一切！」

在這之後，離開軍隊的馬丁成為了一名偉大的傳教士，足跡遍布了整個歐洲。

壁畫《放棄武裝》是文藝復興時期義大利著名畫家西蒙‧馬丁尼於西元一三一五年所創作的作品。長兩百六十五公分，寬兩百三十五公分，上面所描繪的正是聖馬丁宣布放棄武裝、棄戎從神的一幕。

畫面中，在守備森嚴的軍營裡，聖馬丁神態堅毅，表情決絕，身披教士服向長官宣布自己將要退出軍隊，從事神職；而他的長官則是神色驚愕，面帶惋惜，伸出手打算挽留。

　　西蒙‧馬丁尼對人物的刻劃入木三分、非常生動，對於構圖的把握也是恰到好處，繪畫的整體風格十分柔和。

　　這幅壁畫現收藏於義大利的聖佛朗契斯科教堂。

TIPS

　　西蒙‧馬丁尼：（西元一二八四年～西元一三四四年），義大利畫家，錫耶納畫派的代表人物，對推進繪畫哥德式風格的發展貢獻良多。

26 善行的最好褒揚
聖馬丁入葬

　　曾經是騎士出身的馬丁因為贈與天使半截斗篷，而與基督結下了牢不可破的緣分。在之後的睡夢中，他感受到聖子耶穌的召喚，便脫下軍裝，穿上了修士服，成為一名虔誠的、優秀的傳教士。

　　馬丁為了宣揚上帝的榮光，遊歷天下，足跡幾乎遍布歐洲。

　　一日，馬丁來到了德國的一座小城市特利爾。

　　這時天色已晚，馬丁打算在當地找一所教堂，借宿一晚。

　　這就像中國古代的苦行僧在外修行時，如果碰到天黑無法趕路，或者

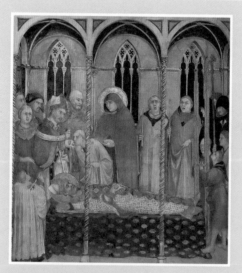

聖馬丁入葬／西蒙・馬丁尼

囊中羞澀的時候，他們總會去尋找當地的寺廟，然後敲開門向寺廟的住持請求掛單借住一晚。

尋覓了好久，馬丁終於找到了一所偏僻的小教堂，在他邁開步子打算進去的時候，遠處突然傳來一個聲音高喊道：「馬丁大師！請等一等！」

馬丁聽到聲音一愣，他想了想自己在這裡應該沒有什麼認識的人，然後好奇地順著聲音傳來的方向望去，只見一個衣著簡樸的中年人由遠及近向著馬丁氣喘吁吁地跑了過來。

這是一張不認識的面孔。

馬丁在看了第一眼就可以確定，他並不認識眼前這個人，但是這人卻能一口叫出自己的名字，馬丁對此表示很好奇。

只見那中年人一溜煙跑到馬丁跟前，還沒等馬丁詢問他，就張嘴請求道：「馬丁先生，請救救我的女兒吧！」那聲音帶著明顯的哭腔。

馬丁一怔，看著中年人說道：「你先不要著急，先跟我說一下詳細情況。」

中年人聞言點點頭，然後就竹筒倒豆子一般，把事情的始末說了個一清二楚。

原來，眼前這名中年人在這座小城還算是個有頭有臉人物，他人到中年，膝下只有一個女兒，因此對她十分寵愛。尤其自己女兒溫柔可人，活潑可愛，這在中年人看來就更惹人疼了。可是就在前一段時間，他的寶貝女兒忽然身患重病，四肢僵硬，無法動彈，找了許多醫生都對此表示無能為力，現在女兒只剩下一口氣，他已經絕望地打算為女兒辦喪事了。

中年人表示自己早就聽說馬丁在各地展示的神蹟，因此，當聽說馬丁進城的消息後，他立刻趕了過來，想請馬丁出手救人。

聽完了中年人的話，馬丁眉頭皺得更深了，他治病救人的神蹟都是當

初耶穌在夢中所賜予的，面對這種需要動用神力的方式，馬丁猶豫了。

中年人似乎看出馬丁的猶豫，無助地向他苦苦哀求著。

終於，馬丁被中年人的真誠所打動，跟隨他來到了家中。

當馬丁看到中年人女兒的時候，他才發現，小女孩的病明顯比中年人說的要更嚴重，再不救治的話，恐怕撐不過今晚。

「幸好！幸好！」馬丁心中不斷感嘆著小女孩的幸運，要是自己沒來這座城市，或者自己沒答應中年人的請求，那麼這個可憐的小女孩就要英年早逝了。

馬丁嘆了口氣，低下頭來默默為癱瘓的小女孩祈禱，然後將一旁的香油餵給她。

神奇的事情發生了，小女孩在嚐到香油的一瞬間居然可以說話了，當馬丁再用手觸碰了一下小女孩癱瘓的四肢，小女孩便可直接下床，來回走動了。

所有人都瞠目結舌地看著眼前的一切，不住地感歎道：這真是神蹟啊！

《聖馬丁入葬》是畫家西蒙・馬丁尼的作品，畫家透過自己豐富的想像，重現了當時為聖馬丁舉行葬禮的情景。

畫面中人物角色眾多，模樣各異，有教徒、有主教；有貴族、有平民；有老人、有孩子，不同身分、不同階層、不同年齡的人齊聚一堂，全都在西蒙・馬丁尼的筆下被描繪出來。這些人雖然相貌不同、身分不同，但卻都有著難以自抑的悲傷。

畫面中央是被人們所包圍著的、躺在藍色木床上面、安詳逝去的聖馬丁。

西蒙・馬丁尼讓社會不同階層的人全部出現在這場聖徒的葬禮之上，

以自己的方式來向那位令人尊敬的聖馬丁表達了最大的敬意。這也是一名
畫家能夠做到的最合適的方式。

TIPS

　　錫耶納畫派，是義大利十四世紀文藝復興時期
的美術流派之一。杜喬‧迪博寧塞納是奠基人，其
注重抒情、人物秀麗多姿、用色精細的畫風，奠定
了錫耶納畫派的特色。西蒙‧馬丁尼是後繼者，代
表作《受胎告知》。錫耶納畫派曾經一度與佛羅倫
斯畫派分庭抗禮，但到十五世紀時隨著錫耶納城的
衰落，其畫派也一蹶不振。

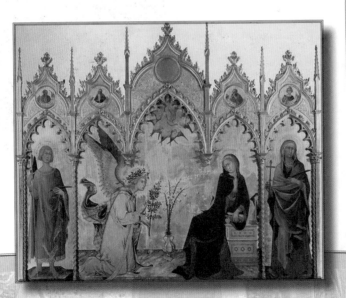

西蒙‧馬丁尼所作的《受胎告知》

面帶微笑的殉道者

殉難前的聖雅各

聖雅各是耶穌十二門徒中第一個為了上帝與主耶穌而殉道的門徒，根據《聖經》記載，聖雅各是西庇太的兒子，是耶穌的另一個門徒約翰的哥哥，在當時被稱為「大雅各」。

相傳，這位大雅各受到主耶穌的召喚時，與彼得一起見證了耶穌施展的神蹟。於是，他拋棄了自己所有，子然一身跟隨耶穌，成為了耶穌的門徒。

一天，耶穌和門徒們來到了一處村莊，見到天色不早，再往前走可能就沒有歇腳的地方了，大雅各就對耶穌說，不如留在村子裡借宿一晚。

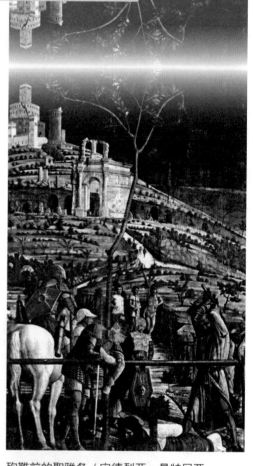

殉難前的聖雅各 / 安德烈亞・曼特尼亞

耶穌搖著頭說道：「不行的，這裡的村民不歡迎我們。」

門徒們不信，自己一行人又不是什麼窮凶極惡之徒，就借宿一晚，照道理不可能不受歡迎，大雅各更是篤信自己的想法，直接進了村子，試圖

和村民進行溝通。

但是，一切如耶穌說的那樣，村民們壓根兒就不歡迎外來者，大雅各這種生面孔一進村莊就被趕了出來。

感覺受到侮辱的大雅各面紅耳赤，大吵大嚷，要和村民們講理，但村民們完全沒有搭理他，將其趕出去之後，便回到各自的家中休息去了。

氣憤難平的大雅各走到耶穌面前，生氣地說道：「這群無知小民，居然如此怠慢大人您，我看您應該降下天火，就像上古先知以利亞懲戒輕慢先知的人一樣來懲罰他們！」

耶穌聞言擺擺手，不僅沒有聽取大雅各的意見，還在之後為大雅各取了個「半尼其」的外號，意思是雷之子，用來形容大雅各急躁的性格。

之後在與耶穌長久的修行過程中，大雅各逐漸改掉了自己暴躁易怒的性格，變得寬容溫和，而後在與主第一次相遇的第十七個年頭成為了教會的首領。

然而，不幸很快就來了。

在耶穌升天數十年後的一個五旬節，聖靈降臨。

門徒們以及許多信徒都親眼目睹了這一幕神蹟的發生，門徒們興奮著，信徒們雀躍著，不信的人們驚訝著。

身為教會首領的大雅各激動萬分，他登上高臺，對著所有目睹聖靈降臨奇蹟的人大聲說道：「這是真正的神蹟，請不要懷疑，請相信我們！神蹟顯現，信眾相愛！大家加入我們吧！」

「神蹟顯現，信眾相愛！」

「神蹟顯現，信眾相愛！」

「神蹟顯現，信眾相愛！」

大雅各話音剛落，臺下的所有人全都激動地高呼了起來。

大雅各以及教會的異動並沒有瞞過當權者，希律王亞基帕一世對於教會舉動感到空前憤怒，他認為基督教的影響力越來越大，再顯現幾次神蹟，恐怕這個國家就不是自己的了。

　　感覺到自己統治受到威脅的亞基帕一世下令迫害教會，逮捕了大雅各，宣布了他的死刑。

　　行刑當日，大雅各既沒有悲哀絕望，也沒有痛哭流涕，而是微笑著走上了刑場，對即將發生的一切坦然面對。

　　監督行刑的審判官發現大雅各與眾不同，忍不住問道：「我見證了許多人受刑，他們在面對死亡的時候沒有一個像你這樣鎮定自若，請告訴我，這是為什麼呢？」

　　大雅各看著審判官，微笑著說道：「因為我堅信我主耶穌一直在我身邊，我就算是死了，也只不過是早登天國，回歸主的懷抱。我的所作所為，都是為了主的榮光！」

　　大雅各視死如歸、毫無畏懼的態度深深震撼了審判官。

　　審判官沉默良久，從座位上走了下來，一邊走一邊脫掉了代表職位的衣服，他跪在大雅各身邊大聲說道：「動手吧！我也是一名基督徒！」全場譁然。

　　審判官「背叛」的舉動令亞基帕一世憤怒到了極點，他嘶吼著說道：「殺了他！殺了他們兩個！」

　　無名的審判官和大雅各跪伏在了一起，他對著大雅各說道：「請您赦免我吧！」

　　大雅各凝視了他一眼，點了點頭說道：「榮耀歸於您！」

　　這時，劊子手舉起了手中的斧頭……

　　濕壁畫《殉難前的聖雅各》取材於《聖經》中聖雅各殉道的故事，描

繪了耶穌門徒聖雅各慷慨就義的悲壯一幕。

　　畫面中，聖雅各跪伏著身軀，兩手被緊緊束縛在身後，頭部從枷鎖中留了出來，一副待宰羔羊的姿態；在他的上方，是一名身著灰袍的劊子手，臉色猙獰，咬牙切齒，兩手舉過頭頂，做出向下劈砍的姿勢，在他的雙手上，是一把行刑用的斧頭。

　　聖雅各的周圍站滿了全副武裝的士兵，他們目光譏誚地看著處在下方的雅各，在遠處是三名衣著光鮮的圍觀女士，在她們身後則是一座華麗的建築，一切都是顯得那麼諷刺與悲涼。

　　安德烈亞・曼特尼亞在《殉難前的聖雅各》中採取了頗為獨特的繪畫角度，畫的視點很低，從觀者仰視的角度構成全景，從而加強了畫面的戲劇性效果。

TIPS

　　安德烈亞・曼特尼亞：西元一四三一年～一五〇六年，義大利帕多瓦派文藝復興畫家，人文主義者。他熱衷於描繪古羅馬的建築和雕像，並從古代的歷史神話和文學中汲取創作的養料。在壁畫領域，他創造了用透視法控制總體的空間幻境，開創了延續三個多世紀的天頂畫裝飾畫風。著名作品有《畫之屋》、《凱撒的勝利》、《哀悼耶穌》等。

28 孔雀美麗尾巴的傳說

婚禮堂上的小天使和孔雀

　　伊娥是彼拉斯齊人的國王伊那科斯的女兒，她長得如花似玉，連眾神之王宙斯也為她的美貌深深傾倒。

　　一天，伊娥在草地上牧羊，不巧被宙斯發現了。宙斯立刻化身為英俊的男子來到凡間，用甜美的語言引誘挑逗伊娥：「美麗的姑娘，人間所有的男子都配不上妳，妳只適宜做萬神之王的妻子。天太熱了，為什麼要讓妳嬌嫩的臉龐遭受烈日的曝曬呢？我就是宙斯，快把妳的手遞給我，讓我們一起到樹蔭下歇息去吧！」

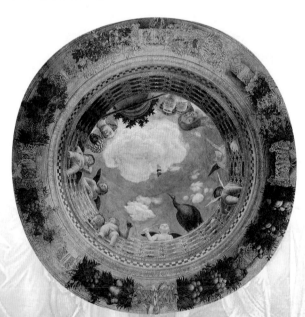

婚禮堂上的小天使和孔雀／安德烈亞‧曼特尼亞

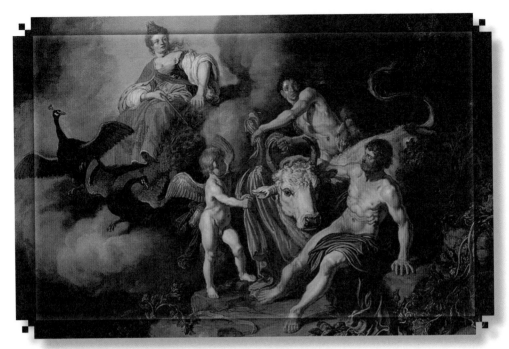

赫拉發現宙斯和變成牛的伊娥

　　伊娥聽了這位不速之客的話感到非常害怕,飛快地奔跑起來。宙斯見狀立即施展法力,使整個大地陷入一片黑暗之中。

　　就這樣,伊娥落入了宙斯之手。

　　赫拉發現了丈夫的不忠,便立刻降到大地上,命令雲層散開。

　　宙斯對赫拉嫉妒心的害怕,超過了對伊娥的愛,為了掩蓋自己偷情的行為,將伊娥變成了一頭雪白的小母牛。

　　當赫拉詢問小母牛的來歷時,宙斯發誓祂以前從未見過這隻小生靈,只是湊巧碰到而已。

　　這樣的謊話赫拉根本連一個字也不相信。但她表面上相信了自己的丈夫,內心卻打定了主意,要給這頭小母牛一點顏色看看。

　　赫拉裝作很喜歡的樣子,請求丈夫將小母牛送給她做禮物。

宙斯左右為難，面露難色。

赫拉看到宙斯不情願的樣子，就話裡有話地說：「一隻小小的母牛而已，難道還捨不得？」

宙斯儘管很沮喪，但是不同意的話，自己偷情的事情就會立刻露餡了。於是，祂強裝笑臉將小母牛送給了妻子。

為了防止小母牛變回人形，赫拉召來阿耳戈斯，讓祂日夜看守著變成小母牛的伊娥。

這是個絕妙的安排，因為阿耳戈斯有一百隻眼睛，睡覺的時候一些眼睛睜開，一些眼睛閉起來。

宙斯不能忍受伊娥長期遭受折磨，就找祂的兒子，眾神的信使赫耳墨斯，要求祂想辦法從阿爾古斯手中將伊娥救出來。

赫耳墨斯是諸神之中最聰明的，祂化裝成一個牧羊人，腋下夾著一根催人昏睡的笛子來到放牧小母牛的草地上。

祂一邊走一邊吹出優美的笛聲。

阿耳戈斯聽到笛音，從坐著的石頭上站起來向下呼喊：「吹笛子的朋友，這裡可以遮陽，對牧人正合適。」

赫耳墨斯正想接近祂，聽到邀請立刻爬上山坡坐在了阿耳戈斯的身邊。

兩人坐在一起天南海北地攀談起來，越聊越投機，不知不覺白天快過去了。

接著，赫耳墨斯開始不停地吹笛子，並且盡可能地使曲調單調，讓人犯睏。阿耳戈斯連連打了幾個哈欠，一百隻眼睛充滿了睡意。

這時，赫耳墨斯迅速抽出利劍，砍下了祂的頭顱。

阿耳戈斯死後，天后赫拉將祂的眼睛取下來，安在了孔雀的尾巴上。

這就是孔雀漂亮尾巴的由來。

但伊娥並沒有因此自由，直到她流落到埃及，才最終恢復人形。

西元一四六〇年，安德列亞‧曼特尼亞為曼圖亞公爵府畫了一套《婚禮堂》壁畫，並在天花板上畫了一座陽臺，陽臺上有一圈欄杆，八個小天使和一隻孔雀，就靠在這個欄杆上，女人們靠在木桶旁邊，面帶微笑地從欄杆上探身俯視室內。

這是文藝復興時代第一個完全有「仰角透視」幻覺的裝飾畫，使這座拱頂宛如一個敞開的天窗，而屋頂和四面牆上的畫景也連為了一體。毫無疑問，畫家的才華的確出眾。

這幅《婚禮堂上的小天使和孔雀》壁畫現藏於曼圖亞公爵府。

TIPS

畫家曼特尼亞是帕多瓦畫派的傑出代表，他的特點是，人物帶有一種古典雕刻般的輪廓，體積感很強，而且喜歡表現英雄般的人物氣概，作品令人肅然起敬。瓦薩利曾評論：「曼特尼亞的作品，線條是那麼鋒利，似乎比較接近石頭雕像，而不像人類肉體的線條。」

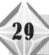

29 魚嘴裡的銀幣

納稅銀

上帝將創立人間教派的偉大任務交給了自己的兒子，也就是聖子耶穌，讓他前往人間執行這個任務。

耶穌在接受命令後，立即選擇了投胎轉世，而大天使加百列則將聖子轉世的消息帶給了上帝選擇的聖母——瑪利亞，一個純潔善良的女孩。

就這樣，耶穌降生在伯利恆的一間馬棚中。

耶穌一誕生就驚動了棲息於人間的許多大賢，引來了傳說中的東方三博士的朝拜。

耶穌長大後，感悟到上帝給予自己的使命，便決心遊走天下，向世人宣傳上帝的榮光。

納稅銀 / 馬薩喬

在耶穌的佈道途中，有許多人選擇尊奉上帝，成為聖子耶穌的門徒。

這天，耶穌與他的門徒們踏上了羅馬帝國的土地，在路過一個關卡的時候，收稅的官兵攔住了他們。

只見收稅官踱步走到耶穌等人跟前，上下地打量著耶穌等人的穿著，發現這一行人穿著普通，甚至有些破爛，除了打頭陣的一個人，剩餘的每個人的臉上都寫滿了疲倦，風塵僕僕的模樣一下子就能讓人聯想到他們是從遠方徒步走來的旅人。

經過仔細打量後，收稅官察覺耶穌一行人不像是什麼大富大貴之人，看起來應該是些窮鬼，換句話說，也就是沒有什麼油水可撈。他的臉色當時就變得難看起來，臉上寫滿了鄙視、嘲諷之意。

收稅官高昂著頭顱，語氣中透著幾分不耐煩地對著耶穌一行人說道：「你們，要繳稅！」

耶穌還未答話，只見他身後的一名門徒問道：「收稅？什麼稅？」

聽到這話，收稅官的語氣更顯得不耐煩起來，他嚷道：「什麼稅？自然是人頭稅了，律法規定，行人過關，按人頭收稅！」

門徒們聽了之後面面相覷，他們跟隨耶穌宣揚上帝的榮光，一路上都是喝泉水吃野果，日子過得清苦，身上哪裡有什麼繳稅的錢呢？

收稅官見這群人一個個交頭接耳的樣子，更堅信了他們是窮鬼，他惡聲惡氣地吼道：「沒錢過什麼關，趁早滾蛋！」

這時，耶穌不慌不忙地問身後的門徒彼得說：「你說我是誰？」

彼得一愣，心想自己老師這是怎麼了？怎麼連自己是誰都不清楚了？當然這些話彼得也只敢在心裡嘀咕，表面上卻十分恭敬地回答道：「您是上帝的兒子，聖子耶穌。」

耶穌聽聞笑著說道：「沒錯，既然我是上帝的兒子，自然是不能繳稅

的，可是我們不繳稅又過不了眼前這道關卡，你覺得我該怎麼辦呢？」

彼得遲疑著答道：「弟子不知。」

耶穌說：「既然如此，你去那邊的池塘裡撈魚，那魚的嘴裡銜著一個銀幣可以當稅銀。」

彼得聞言半信半疑地前去撈魚，等他撈上魚一看，在魚嘴裡果然有一個銀幣。

就這樣，耶穌將銀幣交給了收稅官，一行人通過了關卡。

壁畫《納稅銀》取材於《聖經・馬太福音》中關於耶穌面對納稅官刁難施展神蹟的宗教故事，它是十五世紀文藝復興時期著名畫家馬薩喬的得意之作。現藏於卡爾米內聖母大殿的布蘭卡契小堂。

畫面中頭頂聖光的門徒們圍成一個半圓，簇擁著耶穌，在他們面前，一名身穿紅袍的納稅官正手舞足蹈地說著什麼，而耶穌則是伸出一隻手，指點著彼得去池塘的魚嘴中獲取銀幣；在畫面左後方，描繪的是頭頂聖光的彼得蹲在池塘邊，從撈出的魚中拿銀幣；然後畫面一轉，在最右側描繪的則是彼得將銀幣交給了納稅官的情景。

馬薩喬在自己的作品中經常應用透視法以及明暗法，將一段故事分割成三個部分，同時又將其放置於同一畫面，這一技巧的完美應用，令整幅畫都變得鮮明生動起來。

馬薩喬，西元一四〇一年～西元一四二八年，原名托馬索·迪喬瓦尼·迪西莫內·圭迪，義大利文藝復興繪畫的奠基人，被稱為「現實主義開荒者」。他的壁畫是人文主義一個最早的里程碑，是最早在畫面上自由地運用遠近法（透視法）來處理三度空間關係的優秀畫家，他的繪畫技法成為西歐美術發展的基礎。

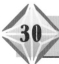

30 聖人的不同凡響

天使報佳音

　　加利利拿撒勒城的瑪利亞只是一名普通的少女，她從未想過自己會成為什麼大人物，甚至留名青史，這些虛名對她一名普通的少女來說簡直太遙遠了，她平生最大的願望就是嫁給一位老實本分的男人，平凡度過這一生。

　　就在前不久，她也與同城的一名叫做約瑟的青年訂婚了。

天使報佳音／弗拉·安基利科

一天，天使加百列奉上帝之命，告訴瑪利亞即將懷孕生子的消息。

天使說道：「妳兒子耶穌，將要成為一個至高無上的人物，上帝會將先祖大衛的位子傳給他。他統領的國家，將延續不絕沒有窮盡。」

瑪利亞聽後誠惶誠恐：「我相信全能的上帝，可是我尚未和丈夫同房，怎麼能懷孕生子呢？」

天使說道：「聖靈將要降臨到妳身上，所以上帝會庇護妳。因為妳所生的孩子是聖者，是上帝的兒子。妳親戚以利沙伯，也就是祭司撒迦利亞的妻子，年邁體衰，一直沒有孩子，六個月前也懷孕了。上帝說的話，都會應驗的。」

瑪利亞原本是一個對上帝虔誠的人，聽了天使的話，更加順服上帝的旨意。

瑪利亞的未婚夫約瑟，是一個老實本分的木匠。當他得知瑪利亞懷孕的事情後，既驚訝又氣憤。驚訝的是，他和瑪利亞兩小無猜，青梅竹馬，他知道她不是那種輕浮孟浪的人，怎麼會突然懷孕了呢？氣憤的是，瑪利亞懷孕的事實就擺在他眼前，他感到巨大的恥辱。思前想後，善良的約瑟決定維護瑪利亞的名譽，不事張揚地和她退婚。

約瑟的心事讓上帝知道了，當天晚上祂派出天使曉諭約瑟：「大衛的子孫約瑟，關於你未婚妻懷孕的事情，請你不要多想，這全是上帝的旨意，她將要生一個兒子，取名叫耶穌。你只管將瑪利亞迎娶過來，你的兒子耶穌，要將百姓從罪惡中救贖出來。」

約瑟原本是一個虔誠信服上帝的義人，聽了天使的話，他即刻將瑪利亞迎娶了過來，只是沒有同房。

約瑟小心侍奉瑪利亞，一點也不敢懈怠。

安基利科修士是一位天使般的修道士，他用畢生的精力描繪著宗教世界裡的理想化之美。本幅壁畫名叫《天使報佳音》，也可譯作《天使報喜》、《聖告圖》、《受胎告知》，是以文藝復興新的透視法和靜謐的畫面，來表現聖母瑪利亞被告知身懷神子後的情形。

　　畫面中，一身粉色長袍、背後生有彩色羽翼的天使神色恭敬地屈膝向著面前的女性訴說著什麼；畫面右側，一位身穿藍色長袍的美麗女子在傾聽著天使的話語，臉上雖然一片沉靜，但抱緊的雙手卻表現出她內心的不平靜。

　　從畫面複雜的背景以及堅實的畫風，可以看出安基利科修士的繪畫技巧非常高超，並且他十分善於利用複雜的場景佈局和組成的概念，來揭示壁畫想要表達出來的宗教中莊嚴肅穆的內涵。

TIPS

　　弗拉·安基利科，西元一三八七年～西元一四五五年，義大利畫家，多明我會的修士，他既採用了馬薩喬的光線和明暗透視的新手法，又保持了宗教藝術的傳統特色。一四四〇年左右，他在佛羅倫斯聖馬可修道院牆壁上完成的一系列壁畫，可說是他的力作。

伯利恆的明星

東方三博士觀拜

羅馬政府為了更好地控制稅源，進行第一次大規模的人口普查。

接到命令後，約瑟帶著即將生產的瑪利亞，前往伯利恆申報戶口。

伯利恆的客棧住滿了客人，他們只好在客棧的馬廄裡面將就一宿。

半夜時分，瑪利亞腹中疼痛，眼看就要臨盆了。

突然，一道神聖的光輝籠罩住了馬廄，打著噴嚏、踢打蹄子的馬，睜大了眼睛安靜了下來，靜等著萬王之王的降生。

耶穌降生後，瑪利亞用破布將聖嬰裹住，安放在馬槽中。

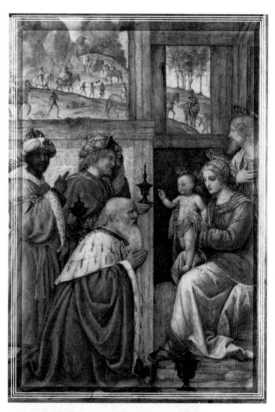

東方三博士觀拜／伯納迪諾·盧伊尼

在伯利恆的鄉間野外，一群牧羊人在看護著他們的羊群。這時候天使降臨，輝煌的榮光照亮了牧人的四周，牧羊人感到十分害怕。天使說道：「我是在給你們報告喜訊，你們不要害怕。在伯利恆，誕生了你們的救世主。那個嬰孩，用布包裹的，躺在馬槽裡面。」天使說完，一列天兵降臨，高唱讚美詩：

在至高之處，榮耀歸於神，在地上平安，歸於他所喜悅的人。

好奇的牧羊人，在伯利恆的馬廄中找到了約瑟夫婦，看到了安放在馬槽裡的聖嬰。他們將天使的話四處傳開了。瑪利亞親耳所聞，親眼所見，更加相信這是上帝的靈驗。

有三個博士從東方來到了耶路撒冷，他們說：「將會成為猶太人之王

佛羅倫斯畫家貝諾佐‧戈佐利所畫的壁畫《禮拜基督降生的三賢人儀仗》，以梅第奇家族父子三人來代替東方三博士，目的想藉此展現佛羅倫斯城中權貴們出巡或節日遊行的奢侈排場，帶有一定的社會現實意義。

的嬰兒剛剛在那裡誕生了。我們在東方看見了代表他誕生的明星，特地來拜見他。」

希律王聽到這樣的說法，心中不安，耶路撒冷城中的人，也因此覺得不安。希律王召集了祭司長和民間的文士，問他們說：「基督會生在什麼地方呢？」

這些人回答說：「在猶太的伯利恆。因為有先知曾經說過，猶大地的伯利恆啊，你在猶大諸城中，並不是最小的那個。因為將來從你這裡將會誕生一位君主，統治我以色列的人民。」

於是，希律王偷偷召來了那幾個博士，細細詢問他們，那顆明星是什麼時候出現的。然後他派遣他們前往伯利恆，對他們說：「你們去仔細尋訪那小孩子。如果找到了，就來報信，我也好去拜會他。」

這幾個人聽了希律王的話，就前往伯利恆去了。他們在東方天空看到的那顆明星，忽然就在他們的前頭行進，一直行進到那小孩子所在的地方，就在他頭頂上停住了。博士們看到那顆明星，非常歡喜，他們照著星星的指點，進了屋子，看到了小孩子和他的母親瑪利亞。他們俯伏跪拜那小孩子，然後打開寶盒，拿出了黃金、乳香和沒藥，做為禮物獻給了耶穌。

後來，博士們因為在夢中接到了上帝的指示，知道希律王想要殺害這孩子，並未回去見他，而是從別的路回家。他們走後，加百列在夢中向約瑟顯靈，讓他帶著孩子和瑪利亞逃往埃及，以躲避希律王的殺害，直到希律王死了之後再回來。

伯納迪諾．盧伊尼的壁畫《東方三博士觀拜》是根據《聖經》中耶穌誕生的內容創作的，現收藏於羅浮宮。

畫面中，畫家將前來朝拜的東方三博士虔誠、驚喜的表情表現得淋漓盡致。懷抱著聖子耶穌的聖母瑪利亞顯得十分慈祥、端莊；聖子耶穌立於

聖母的腿上，伸出手指彷彿在說什麼，顯示出了不可思議的神奇；約瑟將目光望向遠處，那裡是長長的朝聖隊伍，由遠及近，錯落有致。

這些人物無論從透視角度，還是從人體結構看，都具有相當高超的水準，伯納迪諾・盧伊尼在畫中對於藝術手法的各種運用可以說是極富創造性的。

TIPS

伯納迪諾・盧伊尼：西元一四八〇或一四八二年，出生年份不確定～一五三二年，北義大利畫家，他的作品風格受到了達文西的極大的影響，曾經還和達文西一起工作過。擅長創作一些年輕女性的模樣，所描繪的女性的眼睛都是延長的纖細的，這點在他的很多作品中都有所展現。代表作有：《逃往埃及途中休息（局部）》《女士畫像》等等。

32 羅馬的興起

被哺乳的羅穆盧斯和勒莫斯

　　這是被母狼哺育的兩個孩子，他們的名字分別叫羅穆盧斯和勒莫斯。

　　事情還得從十幾年前說起，當時的拉丁姆國人人追逐金錢與權貴，甚至不惜毀滅親情來成全自己。

　　這讓全社會都充滿了一種動盪與不安，黑暗逐漸籠罩這個城市的上

被哺乳的羅穆盧斯和勒莫斯 / 洛多維科・卡拉奇

空。

老國王離開人世以後，他的大兒子努彌托耳接管了王位，二兒子阿摩利烏斯繼承了鉅額的財富。

照道理故事到這裡就應該結束了，畢竟兄友弟恭，一片和諧。

然而努彌托耳卻沒有想到，阿摩利烏斯在繼承了財富後，又將貪婪的目光瞄向了自己的王位。

阿摩利烏斯一面用金錢招兵買馬，一面和努彌托耳繼續玩著「兄友弟恭」的親情遊戲。

在羽翼豐滿之時，阿摩利烏斯悍然發動了叛變，輕而易舉從努彌托耳手中竊取國家政權，並且為了防止後人作亂，他一不做二不休，將努彌托耳的兒子全殺光了。正當他想對努彌托耳唯一的女兒西爾維婭下手時，他最疼愛的女兒安托向他求情，請求他放過西爾維婭。

阿摩利烏斯一心軟，讓人把姪女西爾維婭送進維斯塔神殿做祭司，而做祭司的人是一輩子都不可以結婚的，這樣一來，阿摩利烏斯也就不用擔心哥哥會有什麼後人來找自己報仇了。

可是事與願違，神祇偏偏安排西爾維婭生下了一對雙胞胎兄弟。

一天，西爾維婭去臺伯河邊打水，遇到了英俊的戰神馬爾斯。

馬爾斯主動上前和西爾維婭打招呼：「妳好，姑娘，我在這裡等妳很久了。」

西爾維婭看著眼前這位高大英俊的青年，尷尬得有些不知所措，她問馬爾斯：「你為什麼要等我呢？我只是一個祭司，能幫你什麼呢？」

「呵呵，姑娘，我是戰神馬爾斯，是上天安排我迎娶妳做妻子。」馬爾斯熱情地對她說。

西爾維婭眼睛一亮：「我早已厭倦了做祭司的生活，現在的國王非常

殘暴，他害死了我的哥哥，把我的父親驅逐到一個很遠的山林中，把我關在維斯塔神殿，終生守護貞潔。想起這些，我就難過。」

「從今天開始，妳就結束了以前的生活，我們可以自由自在地生活在一起了。」戰神安慰西爾維婭。

一年之後，西爾維婭生了一對雙胞胎兒子，而此時戰神卻一去不復返了，只剩西爾維婭和兩個幼小的孩子。

無奈之下，她帶著孩子回到了維斯塔神殿。

失蹤了一年多的西爾維婭突然回來了，而且還帶回了兩個孩子，這讓她的叔叔阿摩利烏斯勃然大怒，他立刻叫來西爾維婭詢問情況。

西爾維婭對他說：「這一年多來我一直與戰神馬爾斯在一起，請你相信我所說的話，這兩個孩子是戰神的後代，我沒有半句謊言。」

蠻橫無理的叔叔怎能聽得進西爾維婭的話呢？在他看來，這不過是西爾維婭為保全生命而找的藉口罷了。

「讓馬爾斯來搭救妳吧！只要他來了，我就相信妳說的話。」阿摩利烏斯在屋裡轉了一圈，突然低下頭對著跪在地上的西爾維婭說：「如果妳的戰神不來，那我只能把妳當成違反祭司規矩的罪人處死。」

不僅僅是阿摩利烏斯，包括所有的人都不相信西爾維婭所說的話。他們一邊謾罵西爾維婭，一邊將垃圾扔向她。

凶狠的阿摩利烏斯國王下了一道命令：「將這個不知羞恥的女人連同她的兩個孽種扔進臺伯河中餵魚！」

士兵將裝有嬰兒的籃子放進臺伯河，籃子瞬間就被沖遠了。

當漂到羅彌娜的聖樹林附近，載有嬰兒的籃子就停住了。

由於很長時間無人問津，孩子們就在籃子中哭了起來。這時，一隻母狼順著哭聲尋了過來，牠發現籃子中有兩個幼小的嬰兒，就叼起籃子把孩

子帶回了自己的山洞。

在母狼乳汁的餵養下，孩子們慢慢地長大了，可以到處摘野果子吃了，他們每天和狼生活在一起，從來都不知道自己的身世。

後來，孩子們被一名路過的牧人撿到並帶回家收養，還為他們取了名字——羅穆盧斯和勒莫斯。

羅穆盧斯兄弟長大後，糾集了很多對阿摩利烏斯不滿的士兵，殺入了王宮，將阿摩利烏斯殺死，報了血海深仇。

壁畫《被哺乳的羅穆盧斯和勒莫斯》是義大利巴洛克藝術的代表人物，著名畫家阿戈斯蒂諾‧卡拉奇根據古羅馬締造者羅穆盧斯的傳說所創作的珍貴藝術品。

畫面中，一條清澈小溪正蜿蜒地流淌，遠處的天空泛著鉛灰色的陰霾，一頭外貌凶惡、面容猙獰的母狼卻正在以一種溫柔的目光低頭注視著自己的身下；在母狼的身子下面，是一對可憐的雙胞胎在津津有味地吸吮著母狼的乳汁，他們身下木盆表示了自己棄嬰的身分；在畫面右下方，一隻啄木鳥扇動著自己灰色的翅膀，溫和地看著眼前的場景，忠實地守護著可憐的雙胞胎。

畫家用黯淡卻又醒目的色彩，纖細而又優美的線條，將作品中的淡淡溫馨、溫暖親情描繪得淋漓盡致。

卡拉奇三兄弟：即阿戈斯蒂‧卡拉奇，安尼巴萊‧卡拉奇，以及兩人的堂兄洛多維科‧卡拉奇，他們共同形成了博洛尼亞畫派，並於西元一五八二年創辦世界上最早的美術學院——波倫亞學院。他們畫風典雅，技藝完美，代表作有洛多維科的《巴爾傑利亞的聖母》、《聖家族與聖弗蘭奇斯》及安尼巴萊的《聖母升天》。影響最大的是西元一五九七～西元一六○四年安尼巴萊和阿戈斯蒂為羅馬法爾內塞宮繪製的巨幅壁畫。

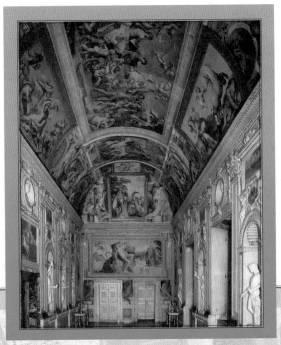

法爾內塞宮天頂畫

33 狂歡的神祇

酒神與阿里阿德涅的勝利

酒神帝奧尼索斯是眾神之王宙斯和人界公主塞墨勒的兒子，在祂出生以前，母親塞墨勒就死於宙斯正妻－天后赫拉的暗算之下。當時，帝奧尼索斯還是一個不足月的胎兒，為了讓胎兒能夠活下去，宙斯將塞墨勒的子宮取下來縫合在自己的大腿中，直到孕育成熟為止。

宙斯害怕將孩子留在身邊會遭到枕邊人赫拉的暗害，就將剛出生的帝奧尼索斯交給了塞墨勒的姐姐和她的丈夫來撫養，希望帝奧尼索斯能夠在安全的環境下茁壯成長。

然而宙斯並沒有料想到，赫拉早已被嫉妒侵蝕了理智，她以神力令帝奧尼索斯的姨丈發了瘋，最終逼迫塞墨勒的姐姐抱著帝奧尼索斯跳海自殺。幸運的是，還只是嬰兒的帝奧尼索斯被海中仙女救起，撿回了一條命。宙斯得知了事情的經過，趕忙派人將帝奧尼索斯送交給了林中仙女撫養，這樣才杜絕了赫拉惡毒的心思。

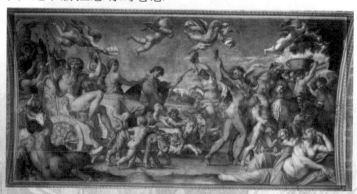

酒神與阿里阿德涅的勝利／安尼巴萊·卡拉齊

在山林神西勒諾斯的指導下，帝奧尼索斯學會了有關自然的所有祕密以及酒的歷史。

當帝奧尼索斯長成一個精力旺盛的小伙子時，祂經常乘坐一輛由黑豹拉的車子在山林中四處遊蕩。

帝奧尼索斯頭戴葡萄枝和常春藤編成的花冠，手執纏著常春藤、頂端綴著松球的神杖端坐在車上，老邁的西勒諾斯、

年輕的酒神

長著尾巴和山羊蹄子的薩提爾，以及山林水澤的仙女們，頭戴花冠眾星捧月般簇擁著這位英俊的神祇。

在長笛、蘆笛和鐃鈸聲中，喧嘩的遊行隊伍在莽莽的群山中，在枝葉如蓋的樹林裡，在青翠的草地上快樂地行進。有時候，帝奧尼索斯也會帶著眾人到世界各地旅行，所到之處，祂都會向世人傳授種植葡萄和釀酒的技術，並要求人們建立神廟來供奉祂。

有一天，帝奧尼索斯又駕車出遊，突然看到了站在海邊岩石上美麗的少女阿里阿德涅。阿里阿德涅是宙斯和歐羅巴的孫女，曾幫助雅典王的兒子特修斯殺死牛怪米諾陶洛斯，並深深地愛上了特修斯。但命運女神拒絕了他們的愛情，這使阿里阿德涅十分傷心，眼睜睜看著自己所愛的人遠航離去。

正在痛苦之際，帝奧尼索斯滿懷激情地來到阿里阿德涅身邊，這是命運女神的安排，兩個人相愛了。

壁畫《酒神與阿里阿德涅的勝利》是博洛尼亞畫派著名畫家安尼巴萊·卡拉齊的作品，創作於西元一五九七年～一六〇二年，藏於義大利羅

馬華尼西宮殿。

　　畫面中，英俊健壯的酒神帝奧尼索斯悠閒地坐在金色的寶車之中，神態瀟灑卻又充滿著威嚴。在祂的周圍簇擁著許多為了勝利而酩酊大醉，甚至狂亂起舞的人們，美麗的阿里阿德涅則坐在酒神的一旁微笑地看著面前的一切；畫面上方，飛舞著幾個幼小的天使，似乎連祂們也在為勝利而歡呼雀躍著一樣。

　　安尼巴萊‧卡拉齊將充滿生動的古典神話世界，帶到一種優美、華麗、輕快、豐富，卻又不乏和諧的境地，給予我們美麗的視覺享受。

TIPS

　　博洛尼亞畫派：狹義指十六世紀後期和十七世紀初期義大利畫家卡拉奇三兄弟的作品和理論。其氣質和傾向各異，但許多早期作品都是三人合作，特別是濕壁畫組畫。他們不滿於風格主義畫家矯飾過度，立志從事藝術改革，進行研究和實驗。他們認為直接觀察更為優越，因而根據真實的模特兒作畫。其畫明快、單純、生動，很符合反宗教改革的要求。西元一五八五年前後，為了推廣他們的主張和培養青年畫家，這幾位堂兄弟建立了美術學院──波倫亞學院。

三女神爭寵
惹禍的金蘋果

特提絲是海神涅柔斯的女兒，眾神之王宙斯將她嫁給了自己在凡間的孫子密爾彌冬王佩琉斯。

婚禮在皮利翁山頂上舉行，繆斯女神唱起了《主婚詞》，在座的每一位賓客都為這對新人獻上了禮物。

就在眾人沉浸在歡歌笑語中時，不和、嫉妒和仇恨女神厄里斯突然出現在婚宴上。她雖然沒有受到邀請，但還是帶來了一份最貴重的禮物——金蘋果，並在上面刻下了一行字：「獻給最美麗的女子」。

在參加婚宴的諸多女神中，天后赫拉、智慧女神雅典娜和愛與美女神阿芙蘿黛蒂，都不約而同地將手伸向了這個金燦燦的珍寶，都想佔為己有，並為此互不相讓。事情最後鬧到了宙斯面前，她們請求眾神之王給予評判。

宙斯感到十分為難：判給赫拉，別人就會指責祂偏袒妻子；判給雅典娜，有人就會說到底是父女情深；判給阿芙蘿黛蒂，就會留下貪戀美色的話柄。為

金蘋果／安尼巴萊‧卡拉齊

了推脫責任，宙斯將這個燙手山芋丟給了人類，叫她們去凡間找帕里斯評判。

帕里斯是特洛伊王子，在出生之前，他母親赫卡柏曾做了一個非常奇怪的夢，夢到自己生下了一支火炬，將特洛伊城燒成了灰燼。赫卡柏非常恐懼，她將這個奇怪的夢境告訴了丈夫，國王普里阿摩斯立即召來具有精湛釋夢之術的長女卡珊德拉，讓她來解釋這個夢境。卡珊德拉預言繼母將生下一個兒子，而這個孩子將會使特洛伊城毀滅。因此，她勸父親一定要把這個孩子殺掉。

在帕里斯出生後，國王普里阿摩斯不忍心殺掉愛子，而是選擇了將他拋在了死亡的邊緣，命令僕人阿革拉俄斯將嬰兒遺棄在愛達山上。令人意想不到的是，一隻母熊發現了這個可憐的小嬰兒，不但沒有吃掉他，還擔負起了母親的職責。幾天後，愛達山上守護羊群的牧人看見小男孩安然無恙地躺在草地上，就悄悄地把他帶回家撫養，還給他取了一個名字叫做阿勒克珊德羅斯。

帕里斯慢慢地長大了，他孔武有力相貌出眾。

有一天，當帕里斯獨自一人在峽谷中放牧時，忽然看見赫爾墨斯引領三位美麗的女神向自己走來。帕里斯雖然不知道這些神靈前來的目的，但內心卻感到了一陣驚悸。

眾神的使者赫爾墨斯對他說：「別害怕小伙子，我們來的目的是請你當裁判，選出三位女神中最漂亮一位。」

赫爾墨斯說完就飛上了天空，一眨眼不見了。帕里斯鼓起勇氣抬起頭來，發現面前的這三位女神都非常漂亮，很難分出高下。

為了讓帕里斯選擇自己，她們都盡力用誘人的條件來打動他。

天后赫拉手中拿著金蘋果傲慢地對帕里斯說道：「我是眾神之王宙斯

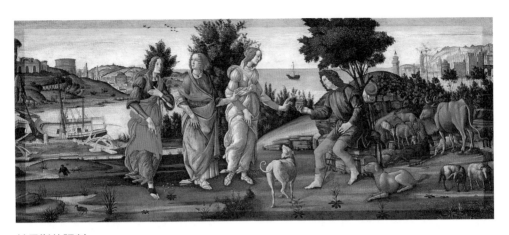

帕里斯的評判

的妻子，如果你把它判給我的話，你就可以成為整個亞洲的君主，擁有無上的權力和財富。」

赫拉剛說完，第二位女神就接著說道：「我是智慧女神雅典娜，如果你選我，你就可以在戰場上百戰百勝，並成為凡間最有智慧的人。」

第三位女神，一直用她那雙會說話的眼睛望著帕里斯。這時，她輕啟朱唇，微笑著說：「我是專司愛情的女神阿芙蘿黛蒂，如果你中意於我，你將成為無所不能的風流男子，可以得到世上最美的女人。」

阿芙蘿黛蒂束著腰帶，潔白的長裙拖在地上，頭戴金皇冠，瀑布般的長髮撒在她優美的頸項以及白皙的胸脯上。此外，她纖巧的手指，玫瑰般白嫩的雙足更為她的美增添了迷人的高貴和典雅。相較之下，她是那樣的美麗而光彩照人。

此時此刻，戰場上的勝利，無上的君權與溫柔鄉中的佳人比起來又能算得了什麼呢？最終，帕里斯在富貴、榮譽和美女之間選擇了後者，他把金蘋果遞到了阿芙蘿黛蒂的手中。

看到這種情形，赫拉和雅典娜都非常生氣，她們惱怒地轉過身去，發

誓一定要報復這個不知道天高地厚的年輕人。就這樣，不和女神厄里斯丟下的這顆蘋果，不僅成了天上三位女神之間不和的根源，而且也成為了人間兩個民族之間戰爭的起因。

後來，帕里斯在阿芙蘿黛蒂的幫助下從斯巴達拐走了美女，從而引發了長達十年之久的特洛伊戰爭。在戰爭中，赫拉則動用特權，派人偷襲了戰神阿瑞斯，戳傷了祂的大腿根部，以阻止被阿芙蘿黛蒂引誘的阿瑞斯親自出馬參與作戰；雅典娜則教斯巴達人用木馬計攻陷了特洛伊城，希臘人把特洛伊城掠奪成空，燒成一片灰燼，海倫也被墨涅依斯帶回了希臘。

安尼巴萊‧卡拉齊所創作的壁畫《金蘋果》，並沒有出現天后赫拉、智慧女神雅典娜和愛與美女神阿芙蘿黛蒂，而是截取了一個片段，那就是眾神的使者赫爾墨斯從天而降，把金蘋果交到帕里斯手中。這樣一來，不僅有了劇情發展的暗示，還留足了想像的空間。

此外，這幅作品不但有古典的美，也有獨具匠心的光線處理，展現了作者高超的繪畫水準。

TIPS

金蘋果最早出現，是在宙斯和赫拉的婚禮。大地女神蓋亞從西海岸帶回一棵枝葉茂盛的大樹給宙斯和赫拉做為結婚禮物，樹上結滿了金蘋果。宙斯派夜神的四個女兒，稱作赫斯珀里得斯，看守栽種金蘋果的聖園。另外還有百頭巨龍拉冬幫助她們看守。

火中涅槃

赫拉克勒斯升天圖

在遙遠的神話時代，人間有一個大英雄，名叫赫拉克勒斯，他是神明與人類的混血。

然而，就是這樣一名出身高貴並且勇猛無雙的大英雄，卻有著一段極為灰暗的過去。

赫拉克勒斯曾經在天后赫拉的暗算下變成了一個可怕的瘋子，在沒有辦法控制的狂暴中，他殺死了自己深愛的妻子與兒子。直到赫拉克勒斯娶了另一位妻子得伊阿尼拉後，重獲愛情滋潤才擺脫了陰影。

赫拉克勒斯升天圖／弗朗索瓦·勒穆瓦納

得伊阿尼拉貌美如花，在一次渡河時遭到了涅索斯的調戲，身為丈夫的赫拉克勒斯看到後怒不可遏，當即開弓放箭，射殺了涅索斯。

垂死的涅索斯為了報仇，他欺騙得伊阿尼拉說：「我的血有著神奇的魔力，只要妳將它塗抹在妳丈夫的衣物上，他將永遠不會愛上別人！」說完，涅索斯就死去了。

赫拉克勒斯並沒有注意到涅索斯的小動作，這也意味著，赫拉克勒斯的喪鐘即將被敲響。

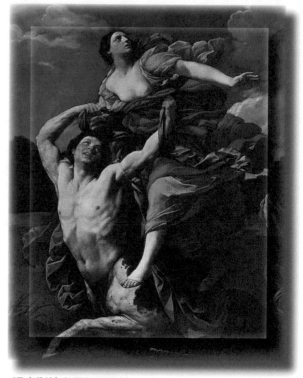

涅索斯搶走得伊阿尼拉

赫拉克勒斯身為英雄的最後一次冒險是關於俄卡利亞國王女兒的事情。

在很久以前，國王歐律托斯曾經立下賭約，無論誰的箭術勝過了他和他的兒子，就可以迎娶他美麗的女兒。

大英雄赫拉克勒斯贏了這場賭約，歐律托斯卻反悔了。

為了報復這個言而無信的國王，赫拉克勒斯組織了一支強大的軍隊向歐律托斯發起進攻，最終把歐律托斯及他三個兒子全部殺死，俘虜了他的女兒伊娥勒。

赫拉克勒斯的妻子得伊阿尼拉每天都在家裡期盼著丈夫歸來。

這一天，使者飛奔進宮報信說：「夫人，您的丈夫赫拉克勒斯勝利了，他要在歐玻亞的刻奈翁半島停留幾天，給宙斯獻祭完畢就會回來。」

得伊阿尼拉聽後非常高興，果然，過了片刻赫拉克勒斯的手下利卡斯就帶著很多俘虜來到了宮中。

他說：「尊貴的夫人，這是我們抓獲的俘虜，您的丈夫讓我傳話給妳，說希望這些俘虜能得到妳的善待，特別是這位女子。」他指著伊娥勒說。

「美麗的姑娘，看樣子出身一定很高貴！利卡斯，知道她的父親是誰嗎？」

利卡斯躲躲閃閃地說：「不知道。」

得伊阿尼拉感覺有些奇怪但也沒說什麼，就吩咐僕人把伊娥勒送進了內室。

這時，先回來的使者靠近得伊阿尼拉小聲說：「利卡斯騙了妳的，這個姑娘是歐律托斯的女兒伊娥勒。您的丈夫就是為了這個女子才去討伐俄卡利亞的。」

得伊阿尼拉聽後立即喚來利卡斯問個究竟，一開始利卡斯還緘口不說，後來得伊阿尼拉說即使這是事實她也不會責備這個女子的，因為這不是她的錯，是她的美貌給她帶來的禍患，毀了她的國家。

利卡斯見得伊阿尼拉很通情達理，就把真相告訴了她。

得伊阿尼拉聽後十分悲傷，決定為丈夫獻上一件禮物。

她把以前保存的肯陶洛斯人涅索斯的血拿出來，用羊毛沾著塗在一件華貴的衣服上，交給利卡斯，讓他給赫拉克勒斯送去，希望以此換回丈夫的忠誠。

當她回房無意中竟發現那羊毛在陽光下化成了灰燼，突然有了不祥的預感。

過了幾天，得伊阿尼拉的長子許羅斯從父親赫拉克勒斯那裡回來，用一副仇視的面孔對她喊：「我沒有妳這樣的母親，真希望妳從來就沒來到世界，妳可恥地殺死了一個人間最偉大的英雄！」

原來，赫拉克勒斯正在宰殺牲口準備獻祭時，收到了得伊阿尼拉的禮物，並立刻把它穿上了。

剛開始時他還在安詳地禱告，可是當祭壇上的火焰正旺時，他開始渾身冒出大大的汗珠，還顫抖個不停，如同被毒蛇啃咬一般。

他把憤怒都發洩在了利卡斯的身上，把他抓住狠狠地摔死在海邊的岩石，隨後把他扔進大海。

最後，他對許羅斯喊道：「兒子，同情你的父親吧！趕緊把我送回去，我不能身死他鄉！」

得伊阿尼拉知道這些事情後，沒做任何辯解就離開了兒子。

幾個僕人趁機把愛情魔藥的事告訴了許羅斯，他才知道自己錯怪了母親，便急忙去找母親。但為時已晚，得伊阿尼拉已經死在了丈夫的床上，一把利劍橫在胸口上。

這時，赫拉克勒斯已進了宮，大喊：「兒子，你在哪啊？拔出你的寶劍，對準我的脖子，殺死我吧！幫我解脫你的母親賜給我的痛苦！先殺死我，然後去懲罰你的母親！」

許羅斯悲痛地告訴他母親的無辜，並且已經自盡時，赫拉克勒斯非常驚訝。

而後，他立即讓兒子和伊娥勒結婚，並叫人把自己送到俄塔山的山頂，因為他得到神諭說自己必將死在俄塔山上。

赫拉克勒斯命人架起一堆木柴，把自己放上去，命人點火。

菲羅克特特斯實在看不下朋友痛苦的樣子，就站出來前去點火。赫拉

克勒斯把自己寶貴的弓箭送給了他做為酬謝。

木柴被點燃的瞬間，天上閃電雷鳴，降下一朵祥雲，將赫拉克勒斯送到了天國。

位於法國凡爾賽宮的天頂壁畫《赫拉克勒斯升天圖》是法國洛可可美術創始人之一，著名畫家弗朗索瓦·勒穆瓦納的傑作。它取材於古希臘神話傳說中大英雄赫拉克勒斯的往事，描繪的是赫拉克勒斯根據神諭，死後登上聖山封神的一幕。

畫面中的赫拉克勒斯屹立於聖山之巔，照耀著奧林匹斯神界灑下的神光，熠熠生輝，在他頭頂天空上的雲海則站滿了眾神，祂們親眼目睹著這名人間最偉大的英雄正式加入祂們的行列，成為永生不死的神明。

TIPS

弗朗索瓦·勒穆瓦納：西元一六八八年～西元一七三七年，法國油畫家，洛可可藝術的創始人之一。其繪畫主要以神話題材為主，主要作品有：《赫克里斯和歐姆法拉》、《竊取歐羅巴》、《浴女》等。創作的特點是：追求輕佻的、多情善感的形象，精巧的裝飾趣味，明亮、華麗的色彩，輕鬆的節奏。

屠龍救美

聖喬治與公主

在古代歐洲有一位強大的領主，擁有著廣袤的封地、大量的封民以及強大的軍隊。

他不僅事業有成，婚姻也十分和諧美滿，在與妻子結婚不久，兩人有了愛情的結晶——一位美麗的小公主。

聖喬治與公主 / 比薩尼洛

小公主自一生下來就聰明伶俐，領主將她視為自己的掌上明珠，簡直是捧在手裡怕凍著，含在嘴裡怕化了，疼愛極了。

長大後，公主更是出落得沉魚落雁，喜歡她的小伙子們數不勝數，封地上所有人都對公主的美麗和善良交口稱讚。

公主的名聲在人們的口耳相傳中傳遍了整個歐羅巴大陸，甚至驚動了一隻剛從沉睡中甦醒的惡龍。

這隻剛剛從沉睡中甦醒的惡龍，正在無聊的時候，突然聽到人類社會有一位堪比明珠的公主，心中感到好奇，便想親自去見證一下，這位公

主是否真如傳說中一般美麗。

於是，這隻惡龍在領主城邦的郊外安家，惡臭的氣息汙染了空氣和水，大量的牲畜死亡。

為了表達自己對公主的愛意，牠威脅領主將公主做為「祭品」獻出來，否則就不客氣了。

領主在面對惡龍時，整個人幾乎都崩潰了，他深知即使自己的勢力再強大，也無法對抗惡龍，於是，他懸賞天下，希望有英雄來拯救自己可憐的女兒。

就在這個時候，一個名叫聖喬治的騎士出現在了領主面前，他自稱是上帝的騎士，因為憐憫領主的遭遇特來解救公主殿下的。

聖喬治的出現讓領主在黑暗中看到一絲曙光，或者說這個時候的他已經是死馬當活馬醫，畢竟也沒其他的辦法了，不是嗎？

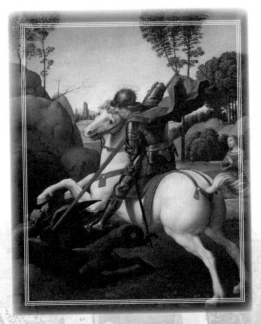

聖喬治屠龍

聖喬治辭別領主後，順著惡龍遺留的痕跡一路找到了牠的巢穴，面對勇者的討伐，惡龍是不屑一顧的，畢竟白白送死的人這麼多年牠見多了。

就是因為惡龍如此輕視聖喬治，為自己最終的敗亡埋了因果。

聖喬治在與惡龍經過一場驚心動魄的搏鬥後，最終剷除了惡龍。

相傳，惡龍流出的血自主地匯聚成了一個十字，並在上面盛開了一朵玫瑰花。聖喬治將玫瑰花獻給了公主，最終抱得美人歸。

比薩尼洛在西元一四三六年所畫的濕壁畫《聖喬治和公主》，現存於義大利聖安納塔西亞教堂。

這是一幅充滿宗教意味的關於愛情的繪畫，戎裝的聖喬治望向別處，好像在回憶屠龍的過程，公主則含情脈脈地注視著聖喬治。遠處十字架上的死屍和惡龍的巨大身影，顯示了聖喬治與惡龍作戰十分危險。畫面以裝飾性的構圖和濃烈的暗色為主，這是古典精神的餘韻。在畫面中，人神的愛情被生活化，使兩人的表情顯得專注而嚴肅。整幅畫作呈現了畫家的宮廷趣味及敘事的天賦。

TIPS

比薩尼洛：西元一三九五年～一四五五年，義大利著名的畫家、製圖家和紀念章藝術家。他曾經在羅馬、梵蒂岡、威尼斯等地繪製濕壁畫，但可惜的是都已損毀。現存作品包括《聖告圖》，《聖喬治和公主》。

37 十字架的神蹟
君士坦丁之夢

西元三一二年十月二十七日的臺伯河岸，米爾維安大橋上，一場羅馬帝國的內部戰爭一觸即發。

這場戰爭爆發得很突然，但是敵我雙方都明白，仇恨的種子在很早以前就已經種下了。

在戴克里先時期，這位帝國皇帝的威嚴與權力達到了頂峰，然而他對於治理帝國龐大的疆域實在感到頭痛，於是靈機一動，創立了一個「四帝共治制」的奇葩制度。

所謂「四帝共治」指的是，將龐大的羅馬帝國分為東西兩部分，然後各任命一名元首以及一位助手。

戴克里先想法是好的，可是他確實在低估了後繼者的掌控力，以及人心的私慾。畢竟，不是所有人都能像戴克里先一般，說退位就退位的。

在戴克里先退位後，「四帝共治制」名存實亡，魑魅魍魎紛紛冒了出

君士坦丁之夢／皮耶羅・德拉・法蘭西斯卡

來，他們施展各種伎倆，上演著一幕又一幕荒誕劇，而國家也在他們的「演出」下陷入混亂，最多的時候，帝國內部居然冒出了六個奧古斯都。

帝國只有一個，統治者卻出來了六個，這怎麼辦？

結果只有：開打！

而這場在臺伯河岸發生的戰爭也是基於此，身為敵我雙方的君士坦丁和馬克森提烏斯都是奧古斯都，兩個人甚至還是遠親。

但權柄更重要，於是一場關乎帝位以及性命的戰爭開始了！

君士坦丁披著大氅，騎在馬上，在侍衛的簇擁下，瞇著眼看著米爾維安大橋對面的人山人海。良久，他嘆了一口氣，好似對著侍衛說，也似自言自語地說道：「值得嗎？」

一旁護衛君士坦丁安全的侍衛們全都低下了頭，誰也沒有回答君士坦丁的自語，好似全然沒聽到一般。

君士坦丁顯然也沒有指望有誰能回答自己的問題，在說完這句話後，他凝視了對岸一眼，調轉馬頭，輕聲道：「回去吧！」說完，便一馬當先地朝著自己的營帳趕了回去。

君士坦丁沒有想到的是，在河的對面，他對手的軍營中，馬克森提烏斯放下了手中握緊的長弓，臉上滿是緊張的情緒。

當夜，月明星稀。軍帳外，守備森嚴；軍帳內，燈火搖曳。

君士坦丁躺在床上，恍惚間，覺得自己全身上下輕飄飄的，明明是躺在床上休息，卻覺得自己似乎是飄在雲端。

在半夢半醒間，君士坦丁聽到有一個聲音說道：「你將會成為羅馬帝國唯一的皇帝，成為這地上最偉大的王！」

君士坦丁忍不住張嘴問道：「你是誰？」

那聲音滿帶著威嚴說道：「我是奉上帝神諭前來見你的天使！」

君士坦丁覺得自己此時應該吃驚或者表示尊敬，但他什麼也沒有做，只是喃喃地問道：「至高無上的主會讓我怎麼做？」

　　天使說道：「用代表基督教的十字架取代了羅馬軍旗上的異教之鷹，你就會贏得這場戰鬥，成為唯一的皇帝！」說完，天使隱沒不見，君士坦丁也沉沉睡去。

　　第二天，君士坦丁回想起了夢中的情景，立刻下令在軍中豎起巨大的十字架。

　　緊接著，戰爭爆發了。

　　說來也奇怪，原本勢均力敵的雙方，在君士坦丁命人豎起十字架之後，居然呈現了一面倒的局面，君士坦丁的士兵們一個個有如神助，很快就將馬克森提烏斯的軍隊打得落花流水。

　　馬克森提烏斯在絕望之中，試圖回到封地負隅頑抗，然而此時唯一的通路——米爾維安大橋上卻擠滿了潰兵。在推揉間，馬克森提烏斯被擠下大橋，掉入河水裡。

　　「救……救命！救救……我！」

　　馬克森提烏斯驚慌地向人求救著，然而潰兵們正忙著逃命，並沒有人

米爾維安大橋戰役

搭理這位奧古斯都。

就這樣，馬克森提烏斯絕望地溺死在了臺伯河中。

君士坦丁也如同上帝所言，後來成為了羅馬帝國唯一的皇帝。

《君士坦丁之夢》這幅壁畫是畫家法蘭西斯卡的代表作，圖中描繪了君士坦丁大帝在和敵人激戰的前夜，夢見一位天使向他顯示十字架的場面。畫面正中是敞開的帳篷，君士坦丁正躺在行軍床上沉睡，貼身侍者坐在床邊，兩名士兵在旁邊警戒，寂靜的場面被左上方的閃光照亮，天使從天而降，手持十字架。由於光線和透視原因，天使被描繪得有些模糊不清，但更加突出了所要表現的細節，使人的視線集中在帳篷、侍者和君士坦丁身上。

法蘭西斯卡在畫面中的光線和空間處理，烘托出深夜的神祕氣氛。

TIPS

皮耶羅・德拉・法蘭西斯卡：西元一四一二年～西元一四九二年，義大利文藝復興時期著名的藝術家。他繼承了馬薩喬的風格，尤其對處理繪畫的空間關係有其獨到之處，並把光線的明暗和透視有機地組合成一幅完美的畫面。代表作是《君士坦丁之夢》，此外，有壁畫《發現真十字架》、《示巴女王拜見所羅門王》，祭壇畫《基督受洗》，以及一些肖像畫。

38 與魔鬼鬥爭

聖安東尼的奇蹟

　　西元三世紀的世界，正是基督教默默發展信徒，暗中積蓄力量的時刻。

　　此時的基督教雖然達不到後期中世紀「地上神國」的程度，但是也頗有規模，同時，這個時期基督教的聖人也是層出不窮，聖安東尼就是其中一個。

　　聖安東尼出生於埃及，生長在一個富有的基督教家庭，因為家庭的影響，年幼的聖安東尼渾然不像其他孩子一般活潑愛動，而是個性安靜恬淡。

　　那時的聖安東尼就已經對於基督教接觸頗深，經常跟隨父母、家人來到教堂做禮拜，同時聆聽神父的教誨。

　　聖安東尼對於基督教重視的行為在當時頗為稀奇，要知道當時的埃及處在一個很奇怪的階段，那時年輕人普遍對於信仰輕視，甚至信仰缺失，因此聖安東尼在他們看

聖安東尼的奇蹟 / 哥雅

來，完全就是不合群的存在。

在聖安東尼成年後不久，他的父母相繼去世，臨終前，將家裡殷實的財富與唯一的妹妹託付給了聖安東尼。

突如其來的重擔令聖安東尼有些不知所措，他信仰基督教，在他看來，當初十三門徒拋家棄子，捨棄一切跟隨耶穌，才是信仰堅定的象徵，可是父母臨終的託付令聖安東尼一時陷入迷惘之中。

一次，聖安東尼在教堂裡反覆琢磨著當初的使徒們是懷著怎樣的心情拋棄一切跟隨耶穌宣揚上帝的榮光時，忽然聽到一旁有人高聲讀著福音書裡的一段：「你若願意做完全人，可去變賣你所有的，分給窮人，就必有財寶在天上；你還要來跟從我。」

這段話令陷入牛角尖的聖安東尼恍然大悟，他醒悟過來只有虔誠的信仰才是重要的一切，於是他將全部財產變賣，接濟窮人，並且將自己的妹妹託付給了自己所信任的貞女們後，帶著自己的覺悟，義無反顧地開始了長時間的隱修生活。

聖安東尼所進行的隱修，顧名思義就是告別俗世的紛擾，退隱修行。

最初聖安東尼選擇了在自己家鄉附近隱修長達十五年之久，因為是第一次修行，所以在期間，聖安東尼還會經常向周圍的一些隱士探討如何善度隱修的方法；之後在他三十幾歲時，聖安東尼察覺如此的隱修對於自己境界提升實在有限，

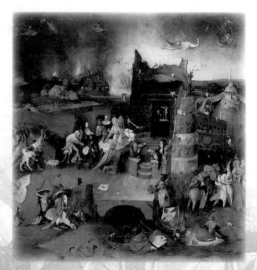

聖安東尼戰勝各種誘惑

於是他離鄉背井，橫越尼羅河，來到了沙漠中的庇斯比爾山中，開始了漫長的自我修行與超越昇華的生活。

因為之前有過十五年的隱修經驗，所以即便是在環境惡劣的沙漠中，聖安東尼的隱修生活也過得駕輕就熟。

聖安東尼紮根在庇斯比爾山中的一處荒廢多年的軍事堡壘中，每日禮拜祈禱，自我昇華；渴了就喝幾口泉水；餓了就啃幾口麵包。

順便說一句，因為沙漠氣候惡劣，環境乾燥，所以聖安東尼在選擇食物時特意囑咐朋友，每半年為自己送一次麵包，因為麵包相對於其他食物來說，不容易變質。

日復一日，年復一年，這樣枯燥的生活，聖安東尼一直過了二十五年。

雖然這樣的日子很清苦，但對聖安東尼來講，實在算不了什麼，在他看來，隱修就是為了提升自己的境界，昇華自己的靈魂，至於口腹之慾，只要與神同在，自己有水和麵包就足夠了。

二十五年過去了，當初聖安東尼的朋友也已經變成一位知天命年紀的老人了。

因為實在擔心聖安東尼的身體狀況，在二十五年之後，這位老人來到了聖安東尼的隱修處，破門而入。

然而令老人吃驚的是，經過二十五年隱修的聖安東尼並沒像自己想的那樣面容憔悴、病弱不堪，相反，聖安東尼的身體狀況非常好，就連精神狀態也是更加平靜安詳了。

根據聖安東尼事後的描述，二十五年中，他在長期的隱修生活中除了冥想之外，主要就是反思自己平生的罪孽，以及和內心的情慾與外來的魔鬼進行鬥爭。

聖安東尼的話令朋友嘖嘖驚奇，不禁大為嘆服。

　　法蘭西斯科・德・哥雅的壁畫《聖安東尼的奇蹟》所描繪的正是聖安東尼戰勝魔鬼之後佈道的場景。

　　畫面中場景光怪陸離，奇幻縹緲，聖安東尼堅守本心不動搖，不斷昇華著自己沉湎在俗世中的靈魂，提升著自己的境界，抗拒了來自魔鬼的誘惑。

　　天頂壁畫營造了一種空靈的氛圍，天井口正如一輪圓月，象徵著基督教光明的信仰。

TIPS

　　法蘭西斯科・德・哥雅：西元一七四六年～西元一八二八年，西班牙浪漫主義畫派畫家。他的畫風奇異多變，從早期巴洛克式畫風到後期類似表現主義的作品，一生總在改變，雖然他從沒有建立自己的門派，但對後世的現實主義畫派、浪漫主義畫派和印象派都有很大的影響，是一位承先啟後的過渡性人物。代表作有《裸體的瑪哈》、《著衣的瑪哈》、《陽傘》、《巨人》等。

39 ▷ 大逃亡
穿越紅海

　　上帝感受到了亡國的以色列人所蒙受的苦難，動了惻隱之心。

　　於是上帝找到了流亡在外，擁有著以色列人和埃及王子雙重身分的摩西，他對摩西說道：「摩西，我看到了我的百姓們在埃及蒙受的苦難，也感受到了他們恨不得早日脫離苦海的焦灼，所以，我找到了你，讓你回到埃及，將我的意思告訴法老，然後帶領我的子民們逃離埃及！」

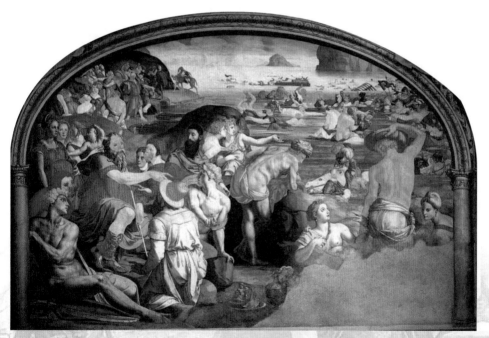

穿越紅海／阿尼奧洛‧布倫奇諾

摩西接受了上帝的命令，回到了闊別已久的埃及。

來到埃及後，一入眼的滿是蒙受痛苦、遭到欺辱的以色列人，摩西握緊了拳頭，閉上了眼睛，心中暗暗發誓道：等著，我親愛的兄弟們，馬上你們就要自由了！

回到埃及的摩西通知了王宮的衛兵，聲稱自己是神明的使者，帶來了神明的旨意，要求見法老。

自從當年摩西打殺埃及督工逃跑後，法老已經從各種管道得知了摩西以色列人的身分，對他來說，摩西這個卑微的以色列人居然當了那麼多年埃及王子，這是何等的恥辱啊！

法老召見了摩西，怒氣沖天地問：「你回來做什麼？」

摩西道：「尊敬的法老，今天我做為上帝的使者，帶來祂的口諭，要求你放了所有囚禁在埃及境內的以色列人！」

「荒唐！」法老面帶譏諷地說道，「你開什麼玩笑？就算你是上帝的使者，這埃及也是我的國家，憑什麼你空口白牙說放人我就放人？」

摩西道：「這是上帝的旨意。」

「上帝的光還照耀不到埃及的土地上！」

法老強硬的態度惹惱了上帝，為了加以懲罰，上帝降下十場巨大的災難：血水災、青蛙災、蝨子災、蒼蠅災、畜疫災、泡瘡災、雹災、蝗災、黑暗災以及長子災。

這些災難徹底擊潰了法老剛毅的心，他連忙同意了上帝的要求，釋放了所有在埃及的以色列人。

以色列人在埃及生活了四百三十年，由最初的七十多人，發展到現在一個龐大的民族，光步行的男子，就有六十多萬人。

以色列人祖先約瑟的靈車，行進在隊伍最前面，靈車木棺中是約瑟的

木乃伊，後面是浩浩蕩蕩的羊群和駝隊。

　　整個隊伍綿延幾十里，十分壯觀。

　　上帝在隊伍的前面引領，白天祂在半空的雲中，夜間，祂祭起一條通天火柱照亮黑夜。在上帝的指引下，以色列人日夜兼程，都想盡早走出埃及土地。

　　以色列人出走後，法老又心生悔意，他召集群臣說：「以色列人給我們提供了廉價勞動力，我們可以隨意役使。如今他們走了，誰來服侍我們呢？」

　　群臣獻計道：「現在趁他們還沒有走遠，我們派兵把他們追回來，照舊做我們的奴隸。」

　　法老聽從了群臣的建議，親自帶領六百輛戰車，急匆匆追趕以色列人。

　　拖家帶口的以色列人，在紅海岸邊行進緩慢，很快被法老的精兵追趕上了。

　　以色列人見埃及軍隊在漫天灰塵中席捲而來，感到十分害怕。

　　他們紛紛抱怨摩西說：「我們在埃及生活了四百三十年，已經習慣了。我們寧願回去繼續做奴隸，也比在這裡被殺死好得多！」

　　有人的話更加尖刻：「埃及有的是墳墓，我們何必棄屍荒野呢？」

　　摩西看到人心浮動，安慰他們說：「你們不要害怕，我們是上帝的臣民，上帝不會袖手旁觀的！」

　　夜幕降臨了，突然從天空垂下漫天迷霧，構成了一道煙霧牆壁，橫亙在埃及兵馬和以色列人之間。

　　埃及人那邊漆黑一片，以色列人這裡光明如晝。

　　半夜時分，狂風驟起，颳退了紅海海潮。

第二天，在上帝的授意下，摩西將手杖伸進紅海，紅海浪濤驚天動地，向兩側席捲。

　　一瞬間，一條旱道從紅海劈出，旱道兩側的海濤，如牆壁般聳立。以色列人通過旱道，穿越紅海走到對岸。

　　以色列人渡過了紅海，上帝撤銷了煙霧牆壁。

　　法老見狀，暴跳如雷，率領士兵走進紅海旱道，繼續追趕。

　　這時，上帝從半空射下一道強光將埃及兵馬籠罩，埃及兵馬驟然受到強光恐嚇，陷入混亂之中。

　　對岸的摩西將手杖放入大海，海水漸漸合攏。驚恐的埃及兵馬四下亂竄，互相踐踏，全部葬身海底。

　　以色列人見狀，對上帝充滿了敬畏之情。同時，他們也更加信服上帝的使者摩西了。

　　壁畫《穿越紅海》取材於《聖經》中摩西分海，帶領以色列人獲得自由的典故，是出生於十六世紀的義大利畫家阿尼奧洛・布倫奇諾的代表作品之一。

　　畫面被分割成兩部分，畫面左側是跟隨先知摩西穿越過紅海、重獲新生的以色列人，只見他們或站或坐，或倚或靠，有的正虔誠祈禱，有的正大口喘息，一副死裡逃生的模樣；再看畫面右側，原本被摩西分開的紅海已然合攏，大海淹沒了所有的埃及追兵，此時的海面上漂浮著各式各樣的物體，有人有馬，有武器，有盾牌，有旗幟，總之一副水中魚鱉的悽慘模樣。

　　因為擔任過宮廷畫師的緣故，阿尼奧洛・布倫奇諾讓整個畫面呈現出一種異樣的華美豔麗。

　　阿尼奧洛・布倫奇諾：西元一五〇三年～西元一五七二年，真名叫阿尼奧洛・迪・凱西莫，是來自佛羅倫斯的義大利風格主義畫家，「布倫奇洛」這個綽號來自於他古銅色的皮膚。他擔任過宮廷畫師，為了滿足宮廷貴族的趣味，往往追求豔麗、華貴的效果，使整個畫面展現出富麗堂皇、珠光寶氣的奢侈場面。

40 上帝傳達的旨意

摩西領受十誡律法

　　以色列人出埃及三個月後，來到西奈山腳下的一塊空地中，摩西決定在這裡休整幾日。

　　一天，上帝對摩西說：「三天之後我要和你立約，你我在西奈山上的對話，全體以色列人都能聽見，這樣能增加你的權威，百姓也會更加信任你。」

　　約定的日期到了，西奈山上雷聲滾滾，陰雲密布。

　　以色列人全體集中在山腳下，仰望高山，心裡面充滿了敬畏之情。

　　摩西登上了西奈山頂峰，上帝給他頒發了一系列戒律和法規，所有的以色列人都要遵守，當作他們的生活準則。

　　其中最重要的是十誡，具體內容如下：

　　第一條，崇拜唯一上帝耶和華而不可祭拜別神。

　　第二條，不可雕刻和敬拜偶像。

　　第三條，不可妄稱上帝的名字。

　　第四條，以安息日為聖日。

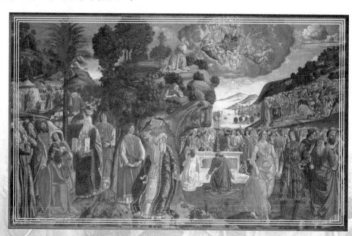

摩西領受十誡律法／科西莫·羅賽利＆皮耶羅·迪·科西莫

第五條，孝敬父母。

第六條，不可殺人。

第七條，不可姦淫。

第八條，不可偷竊。

第九條，不可作假見證陷害人。

第十條，不可貪戀他人的房屋，也不可貪戀他人的妻子、僕婢、牛驢和他一切所有的。

除此之外還訂立了法典和教規，為上帝建造了聖所等，制訂了櫃子、桌子、燈臺、幕幔、幕板、祭壇、燃燈、聖衣、胸牌、外袍、祭司的衣冠、香壇、聖膏、聖香等物品的方法。

摩西受領了上帝的教誨，回到山下，將內容說給百姓們聽，百姓們一起說道：「我們必定認真遵守上帝的吩咐！」

上帝在頒布十誡後不久，再次在西奈山約見摩西。

這次與摩西同行的有七十名以色列長老，他們在山腰等候，摩西一個人上了山，在山上停留了四十個晝夜。上帝授予摩西兩個石版，上面鐫刻著十條戒律，還教摩西如何設立祭壇，如何設立保存聖約的約櫃。同時，上帝賜予亞倫最高祭司的稱號，這個稱號世代承襲，永遠相傳。

在山腰等待的長老們，又餓又累，困乏無比。他們左等右等，見摩西遲遲不下山，只好返回營地。摩西的哥哥亞倫，擔心弟弟遭遇不測，寢食難安。

摩西離開了這麼長時間，以色列人沒有了頭領，久而久之，就對上帝的信仰產生了懷疑。百姓認為上帝和摩西拋棄了他們，決定重新供奉起他們在埃及所崇拜的神——牛神。

他們簇擁在亞倫帳篷前高聲大喊：「快點起來吧！摩西不知道出了什

麼事，我們重新製造一個神像，來保佑我們吧！」

面對人們的要求，亞倫左右為難。最後，他動搖了對上帝的信仰，答應了百姓的要求。他命人們將金首飾全部捐獻出來，放進爐子裡熔化，用金水澆鑄成了一頭金牛。狂熱的人們，將金牛安放在營地中間，歡歌熱舞。他們彷彿看見從遠古就開始崇拜的神像，又回到了他們身邊。他們宰殺了一隻牛犢，給神像獻了燔祭，然後坐下來大吃大喝，狂歡慶典。只有利末人在一旁，帶著驚懼的神情，看著眼前的一切。

上帝看到了以色列人的行為，告訴摩西快快下山。摩西回來，見此情景十分生氣，將兩塊法版摔得粉碎。他命人將金牛焚毀，磨成金粉，灑在水面上讓人們喝下去。

面對摩西的痛斥，亞倫自我辯解：「我也是沒辦法的呀！這些人專門作惡，他們圍在我的帳篷前面，逼迫我、圍攻我，要我出面幫他們製造偶像，我不得不這樣做啊！」

摩西對於以色列人的放肆，大為震怒。他舉起手中的法杖，高聲呼喝：「信奉上帝的人，都站到我這邊來！」末利人全部聚集到摩西身邊，摩西命令他們將那些反叛者全部處死。

於是，一場殘酷的殺戮開始了。末利人手持刀劍，將那些崇拜偶像的同族人，無論婦孺老幼全部斬殺，一天之內，有三千名百姓被殺。一時間，草木含悲，風雲變色，景象十分淒厲。

上帝在基督徒信仰中的唯一性，再次在這個故事中得到了展現。「嚴禁崇拜偶像」，也是上帝十誡中的一條。摩西用三千名同族的血，懲罰了那些背叛者，用武力重新建立起了他權威的統治地位。

壁畫《摩西領受十誡律法》，是十五世紀文藝復興時期義大利著名畫家柯西莫‧羅塞利與皮耶羅‧迪‧科西莫師徒二人的合作作品，取材於《聖

經》羅塞利的《摩西領受十誡律法》，主要講述摩西登山從上帝處取來約書和以色列人崇拜金牛犢被處罰的故事。

畫面上方，西奈山頂，一身長袍的摩西正單膝跪地，虔誠的仰望著上空被天使環繞著的至高無上的上帝；畫面中央，摩西站在山腳下，一手高舉，一手低垂，兩隻手裡都拿著石板，對以色列人崇拜金牛表現得十分氣憤，而那石板上所鐫刻的就是上帝和摩西訂下的「十誡」律法。

柯西莫‧羅塞利與皮耶羅‧迪‧科西莫師徒二人平生所作多為風景畫，鮮花以及動物等題材的作品，但對於宗教畫、祭壇畫的題材也頗有涉獵，師徒二人都是佛羅倫斯畫派的中堅人物，這不得不說是一段佳話。

TIPS

科西莫‧羅塞利：西元一四三九年～西元一五〇七年，義大利文藝復興時期的畫家，主要活躍於出生地佛羅倫斯，也為西斯廷禮拜堂繪製作品。主要作品有《最後的晚餐》、《榮耀中的聖母》、《埋葬》、《無辜者的大屠殺》等。

羅塞利的學生皮耶羅‧迪‧科西莫：西元一四六二年～西元一五二一年，也成為很出色的畫家。

41 先賢之死

摩西的最後歲月

時光飛逝，距離摩西將以色列人帶離苦海已經過了數十年，如今的摩西已經一百二十歲了。

摩西的前半生浮浮沉沉，當過地位高貴的埃及王子，也做過衣衫襤褸的牧羊人，他以為自己這一生就會這樣潦草地過去，誰知道，他的人生在遇到上帝的時候發生了轉折。

被至高無上的上帝賦予了解放以色列人的偉大任務，帶領他們找到新的「故鄉」。

那一刻，摩西覺得自己的人生煥然一新，充滿了新的光彩。

而摩西也很對得起上帝託付的重擔，在上帝的支持下，很順利地領導著以色列人逃離了埃及，代表全體以色列人和上帝訂下了「十誡」律法，尊奉上帝為唯一神後，他踏上了尋找富饒美麗、流滿牛奶和蜜的「迦南之地」的旅程。

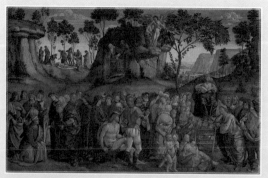

摩西的最後歲月／路加・西諾雷利

即便是有上帝的暗中庇佑，尋找「迦南」的旅途也不是一帆風順的。

畢竟人心散了，隊伍就不好帶了。

在逃離埃及人的虐待後，許多以色列人在感激上帝和摩西之外，還對享受上帝寵愛的摩西產生了別樣的心思。

為什麼我不能代表大家和偉大的上帝溝通？摩西有什麼資格？他只不過是個外來者！

有這樣心思的人絕不在少數，比如可拉一黨，他們就將自己不滿的心思表達了出來，向摩西發難。

雖然事後可拉一黨人遭到了上帝嚴厲的懲罰（或者說葬送），但是經歷族人背叛的摩西還是消沉了一陣子，他有些想不通，大家的目標不是一致的嗎？不都是為了找到「迦南」嗎？

不過身為先知的摩西明白，自己絕不能倒在這裡，他身上肩負的不光是上帝的神諭，還有千千萬萬以色列人對於「迦南」的渴望和嚮往。

摩西相信，事在人為，他們一定會找到「迦南」的！

正所謂，有志者事竟成，在不知經歷了多少艱難困苦之後，摩西終於率領著以色列人找到了這傳說中的「理想鄉」──迦南！

此時的摩西已經一百二十歲了，眉毛和鬍子都已經全白了，但是他沒有在意，他在意的只是自己即將完成全族的夢想，一想到這，他覺得自己一下子回到了年輕的時候。

然而，懷著熾熱夢想的摩西沒有想到，殘酷的現實即將到來。

上帝出現在以色列人面前，當眾宣布了摩西的豐功偉績，同時也公布了摩西即將死去的事實。

所有以色列人大驚失色，他們沒有想到，眾人即將到達那傳說中的迦南，而偉大的先知卻要死去了，他們一時無法接受這樣的現實。

摩西得知自己註定無法進入迦南之地，而自己的生命，也快走到盡頭了，便利用最後一年的時間，對生前身後事做了安排。

他將已經全部佔領了的約旦河以東的土地，分派給流便、迦得兩個支派和拿瑪迦半個支派，指定了對上帝最為忠心、品格最好、最驍勇善戰的約書亞，做自己的接班人。

根據四十年來的經驗和變故，摩西還對現行法典進行了修訂和補充，增加了很多新內容。

一、摩西將六個城市命名為「逃城」，顧名思義就是逃亡者的城市。如果有人無意將人誤殺，可以來到逃城避難，避免遭受報複。凡進入逃城接受庇護的，要經過長老的認定。一旦認為是故意殺人，將要被驅逐出逃城，接受懲罰。

二、警惕異端邪教。

三、嚴厲處罰假先知。這些假先知鼓吹崇拜假神，致使百姓的宗教信仰誤入歧途，所以必須處死。

四、刑罰要公開公正。

五、制訂豁免年。

每七年為豁免年（安息年），所有欠下債務者都可以得到豁免。這是一種救濟窮人的慷慨律法。同時提醒選民，要不遺餘力的幫助兄弟；對奴僕也要豁免，到了豁免年奴僕可以自由離開。

六、必須遵守的三個節日。

逾越節與除酵節：逾越節紀念上帝帶他們逃出埃及；除酵節提醒選民要遠離罪惡，過聖潔的生活。

七七節：收割節，後來成為五旬節。以色列人在這個節日，要慶祝農作物的收成，將生產的東西敬獻給上帝。

住棚節：表示一年農事結束，百姓要在樹枝搭成的棚屋內住七日，是紀念他們在曠野流浪住帳篷的日子，同時對神賜下的豐收獻上感恩。

七、冊立君王。

摩西預知，以色列人進入迦南之後，會仿效其他國家冊立君王。摩西指出了君王應有的品格：必須虔誠信仰上帝，是上帝的選民；不貪戀財物，不積蓄金銀；不會帶人民重返埃及；尊重律法，敬畏上帝。

八、勿取母鳥。一則顯示慈悲之心，二則表示不可滅絕上帝賜予的動物，有鮮明的環保色彩。

為了防止內訌，他事先將迦南之地的土地分配給了十二個支派。利未人和祭司階層的人，沒有單獨的領地，因為他們要在整個迦南擔任神職。但是，摩西將四十個城市分派給他們使用，保障他們過著上衣食無憂的體面生活。

他編了一首頌揚上帝的歌，讓以色列人世代傳唱。無論盛世還是亂世，這首歌都能給他們帶來福祉和鼓舞。

摩西反覆告誡以色列人，一定要遵守法律，把上帝的啟示傳給子孫後代。

隨後，摩西登臨尼波山，他目光茫然，神情肅穆，望著迦南——上帝應許之地，默默致意。

摩西，以色列人的偉大領袖，在他一百二十歲的時候與世長辭。臨終前他口齒清晰，思維敏捷，耳不聾眼不花，無疾而終。誰也不知道他是如何死去的，葬在哪裡。

壁畫《遺囑與摩西之死》是十五世紀義大利畫家路加・西諾雷利的作品，取材於《聖經》中關於摩西之死的一系列故事。

畫面中可以看到不同時段摩西所做的各種事情，畫面左側是摩西得知

自己死期將至時，開始為自己指定的繼承人約書亞開啟靈智、醍醐灌頂的情景；畫面右側表現的是壽命將盡的摩西向以色列人宣布自己的遺囑以及其他決定的情景；壁畫上方表現的則是摩西在上帝的伴隨下，遙望「迦南之地」的情景；最後，畫面左後方描繪的則是安葬摩西的場景。

路加·西諾雷利的作畫風格深受當時流行的佛羅倫斯畫派的影響，這在《遺囑與摩西之死》中多有展現，而路加·西諾雷利在人體畫藝術方面的研究更是對十六世紀的畫家，包括米開朗基羅都產生了深遠的影響。

TIPS

路加·西諾雷利：西元一四四五年（一說一四五〇年）～一五二三年，義大利畫家，早年跟隨皮耶羅·德拉弗切斯卡學藝，又受佛羅倫斯畫派影響。著名作品《潘神的學校》以裸體表現神話人物。代表作還有西元一四九九年～一五〇二年為奧爾維耶托大教堂聖布里奇奧禮拜堂繪製的一組壁畫。此畫以宗教故事《最後審判》為題材，畫幅宏大，人體刻劃千姿百態，其中《反基督教徒的傳教》、《墮入地獄的鬼魂》等尤其令人怵目驚心。他的人體畫藝術對十六世紀畫家包括米開朗基羅在內，都產生了很大的影響。

42 聖教蒙塵
反基督教徒的傳教

　　基督教在傳播福音的一開始就受到了政府取締、迫害及民眾的暴力對待，許多人為自己的信仰獻出生命。

　　古羅馬皇帝尼祿故意在羅馬城縱火，然後嫁禍於基督徒。後來，蓋勒

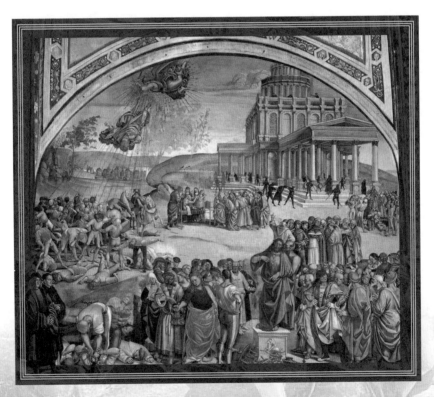

反基督教徒的傳教／路加・西諾雷利

流也採取同樣手段，在尼科米底亞皇宮製造火災並誣蔑為基督徒所為，迫使當時的皇帝戴克里先狠下心迫害基督徒。

為了煽動民眾的反基督教情緒，御用文人還編造了很多關於基督徒的謠言，諸如基督徒殺掉嬰兒來祭神、狂飲、亂倫等等，所有古羅馬社會的惡行都被強加在基督徒身上。

司提反在教眾的威望一直很高，他具有大信心、大智慧，是一名虔誠的基督徒，被上帝所信賴。他行走各地，行了很多神蹟，救治了很多垂危的病人。許多人在他的影響之下皈依上帝。

因此，利百地拿會堂的幾個人，和古利奈、亞歷山太、基利家、亞西亞各處會堂的幾個猶太教領袖，都起來和司提反辯論，企圖尋釁迫害司提反。

但是司提反辯才卓越，而且還被聖靈所充滿，這些人辯論不過他。

他們收買了幾個證人製造偽證，誣司提反「不住地蹧踐聖所和律法」，聲稱「這拿撒勒人耶穌要毀壞此地，也要改變摩西所教給我們的規條」。

司提反在猶太教公會裡面受審，他表情平靜，渾身散發著天使的榮光。面對眾人的誣蔑，他知道自己必定要成為一名殉道徒。

他神情自若，語言清晰地做了生命前的最後一次演講：「眾位在座的。以色列人千百年來為什麼屢遭災難，難道不是屢次拂逆上帝的旨意嗎？上帝三番兩次恩寵以色列人，將流著牛奶和蜜的迦南之地賞賜給以色列人，又制訂了摩西法律。可是，以色列人認同上帝的恩寵、遵守摩西法律了嗎？上帝遣派聖子耶穌，前往世間做為人類的救世主，卻被你們釘死在十字架上！有人控告我不遵守摩西法律，恰恰相反，違背摩西法律、犯下難以饒恕的罪行的人，正是這些高高在上的祭司和長老。你們必定會效仿你

們的祖先，不，你們還要比你們的祖先以十倍的罪惡，去違反摩西法律！」

司提反的演講，令在座的公會人員大為羞惱，他們通過決議，要將司提反處死。

在差役的推搡下，渾身捆綁的司提反被押解到荒郊野外，陰沉的雲層透過一絲亮光，照射在司提反身上。

狂怒的公會人員，鼓動人們用石頭砸死司提反。一塊又一塊的石頭，打砸在他身上，他高聲呼喊：「求主耶穌接收我的靈魂！」又跪下大聲為那些扔石頭砸他的人祈禱：「主啊，不要將這罪歸於他們！」說完就死去了。

司提反是《聖經》記載的第一個殉道者。他在臨終的呼喊和語氣，和耶穌在十字架上所說的話十分相似。

在教會初期，信徒們都以承受耶穌所遭遇過的苦難為榮。在遭受審判之前，司提反就做好了殉道的心理準備，預備要像耶穌一樣受苦。在臨終前，他像耶穌一樣，祈求上帝赦免殺害他的人，這種寬容，只有依靠聖靈才能做到。

壁畫《反基督教徒的傳教》是畫家路加・西諾雷利於西元一四九九年～一五○四年間在奧威埃托教區主教堂內聖布里吉奧聖母小教堂所畫的。

在畫面中，畫家給我們渲染了一個邪惡的神祕氛圍，在荒涼和血腥的背景中，虛假的先知在散布關於反對基督教的謊言。

他有基督的特性，但他是撒旦。從左邊開始，是一場殘酷的大屠殺，隨後，一個年輕的女人將自己的身體賣給了一個老商人，然後出現了更多邪惡的男人。

在這個場景中，各式各樣的恐怖和神奇的事件正在發生。而兩個神職

人員，正擠在一起，透過禱告抵擋魔鬼的誘惑。畫面上空，假先知被天使拋下，表示神的憤怒和反基督教徒必將毀滅的命運。

TIPS

　　路加‧西諾雷利的一生中創作出了很多的作品，其中最著名的，為世界所知的是他獨創的透視前縮畫法。後來很多的畫家也相繼模仿他的這一風格畫法，但是都沒有他的成功。

43 不安定的祕密戀情

丘比特和普賽克

在羅馬神話的諸神中，有這樣一位神明，就像月老一樣，專為世間的男女送來愛戀，祂就是我們最喜歡的小愛神——丘比特。

丘比特每天背著箭袋飛來飛去，一會兒把金色的箭射向這個人，一會兒又把鉛色的箭射向那個人，導演了一幕幕愛情悲喜劇，當然祂自己始終都是觀眾。

可是祂沒想到，有一天自己居然也成了愛情劇裡的主角！

希臘有一個不知名的小城邦，城裡到處都有愛與美之神維納斯的廟

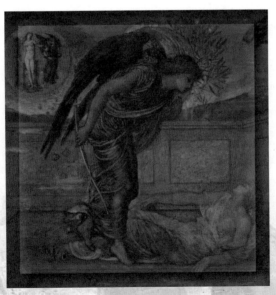

丘比特和普賽克／愛德華‧伯恩‧鍾斯／克萊因

宇。人們尊重她、熱愛她，總是把最好的祭品獻給她。可是最近幾年來，情況似乎發生了變化。維納斯的廟宇開始被冷落了，去獻祭的人越來越少，後來簡直是門可羅雀；供桌上到處是灰，地上的塵土也積了很厚，廟宇的牆角、屋簷也有了蜘蛛網。

維納斯看到這種情況不由得大怒，就化身凡人到城中查訪。

原來，這個小城邦國王的小女兒普塞克長得傾國傾城，人們把她當作女神來崇拜，甚至把最好的東西獻給她，彷彿她就是維納斯。

維納斯見狀非常嫉妒，便命令丘比特去懲罰普塞克。

誰知，丘比特不小心被自己的金箭射中，深深愛上了普塞克。

為了接近普塞克，丘比特降下神諭，指示國王將小女兒放到懸崖上，讓野獸吃掉。

這個消息讓國王大驚失色，可是誰敢違抗神的旨意呢？

普賽克的婚禮

萬般無奈，他只得把女兒送到了懸崖上，與女兒痛哭告別。

普塞克一個人在懸崖上等待野獸的降臨，迎接命運殘酷的安排。

可是過了許久都沒有動靜，她便睡著了。

當普塞克醒來時，發現自己在一座輝煌瑰麗的宮殿中，耳旁有一個聲音在空中響起：「美麗的公主，妳喜歡這裡嗎？如果妳願意留下來，那麼這裡的一切都是妳的。」

「你是誰？我為什麼會在這裡？」公主詫異地問道。

「如果妳願意做我的妻子，這裡就是妳的新家，妳將成為世界上最幸福的女人」。

聽了這些話以後，普塞克覺得自己夢寐以求的愛情就在眼前，當即答應留下來做這個宮殿的女主人。

從此，普塞克幸福地生活在這裡，白天，她的衣食住行都有人伺候，晚上，她的丈夫便來宮中陪伴她。只是有一點很遺憾，她見不到丈夫的面孔。

這樣的日子雖然幸福，但是卻很單調，時間一長，這位漂亮的公主不免想念她的家人。

這個想法讓丘比特知道了，第二天就接來了公主的兩個姐姐。三姐妹一見面，自然有許多想念的話要傾訴，普塞克急於讓姐姐們知道自己有多幸福，可是姐姐們更關心的是她的丈夫是什麼樣子。

普塞克在姐姐們的盤問之下，不得不告訴她們，自己從未見過丈夫的模樣。

姐姐們想知道妹夫的模樣，再加上普塞克自己也想知道心愛的人長得什麼樣，她們便想了一個主意，趁晚上丘比特睡熟的時候，拿蠟燭悄悄觀看他的模樣。

在燭光的照耀下，普塞克看見自己的丈夫是如此英俊，不由得激動起來，竟抖落了手中的蠟燭油，滴到了丈夫的臉上。

丘比特被燙醒之後，遷怒於公主的失信，帶上弓箭頭也不回地飛走了。

普塞克萬分懊惱自己的行為，她跋山涉水，開始了尋找丈夫的征程。

直到有一天，一個好心的人告訴她，她的丈夫就是維納斯的兒子丘比特。於是，她找到了維納斯的宮殿，可是維納斯在此時仍然心懷嫉妒，她決定讓普塞克吃一些苦頭。

她讓普塞克在一天之內將四百斤混在一起的大米、麥子和豆子分開，然後去凶暴的牧羊身上摘取金羊毛，最後從毒龍守護的冥河中汲取生命泉水。

結果，螞蟻幫助普塞克在傍晚之前分出了四百斤穀物；河神幫助她採集了相當於一隻羊產量的金羊毛；在西風之神的指點下，她平安地從冥河中汲取了生命之泉。

最後，維納斯讓普塞克去冥府向冥后索取一個盒子。

在返回的路上，普塞克好奇地打開了盒子，想看看裡面是什麼東西。

就在她打開盒子的一瞬間，就陷入了沉沉地睡眠之中。

這時候，丘比特出現了，看到為了尋找自己而險些陷入危險的普塞克，祂所有的怒氣都煙消雲散了。

丘比特在普塞克的額頭深深一吻，美麗的公主醒了，她看到自己日夜思念的丈夫，頓時把所有的思念化為擁抱，再也不願分開了。

綠宮壁畫《丘比特和普賽克》是畫家愛德華‧伯恩‧鐘斯和克萊因合作完成的，它取材於古希臘神話愛神丘比特與人類公主普賽克的愛情故事，而圖中所描繪的正是丘比特尋找普賽克的一幕。

在畫中，丘比特英俊瀟灑，相貌偉岸，背生金色雙翼，神明的身分表露無疑，祂身體前傾，一手按著胸口，彷彿快要壓抑不住胸中熾熱的愛意一般；地面上躺著的則是人類公主普賽克，她貌美如花，身體輕柔，氣質高貴，穿著一身半透明的白紗，朦朧而又豔麗，仰面沉沉地睡去了。

愛德華‧伯恩‧鐘斯與克萊因的作品風格有著很多的共同之處，包括對線條的應用，雙方都有著古典主義的嚴謹構圖和唯美主義的節奏感，以及對文學性題材的領悟和發揮都有著很多相似點，因此兩人才能夠合作完成同一幅作品。

TIPS

愛德華‧伯恩‧鍾斯：西元一八三三年～西元一八九八年，英國畫家、圖書插畫家、彩色玻璃和馬賽克設計師，新拉斐爾前派最重要的畫家之一。他以亞瑟王傳說、《聖經》故事、希臘神話為主題創造了一大批充滿浪漫主義情調的傑作，作品有《金色臺階》、《大海深處》，以及《野玫瑰》。

44 高雅的女神

文藝女神們在聖林中

在希臘神話中，有著各式各樣的神明，隨之也就出現了職能分工，而代表著詩歌、音樂以及舞蹈的，被傳統吟遊詩人所憧憬著的神明，即為文藝女神——繆斯。

文藝女神繆斯的身分頗為複雜，在不同版本的神話中，其出身也很不一樣。

在最初的神話中，文藝女神繆斯並不是單純指一位神明，換一個通俗的說法，繆斯可以理解為一個神職。

最早的繆斯女神有三位，她們是古老的天空之神烏拉諾斯和大地母神蓋亞所孕育的孩子，是古老的三位一體的詩歌女神；等到了後來，新的繆斯女神自神話中誕生，她們是神王宙斯與謨涅摩敘涅之女，共有九名。

文藝女神們在聖林中／夏凡納

然而，最初的繆斯女神遠遠沒有現在傳說中那般文藝，她們在誕生不久，就一直被酒神帝奧尼索斯所領導。

　　帝奧尼索斯的神職是酒神，祂的手下一個個嗜酒如命，繆斯女神也因此整日神志不清，瘋瘋癲癲，與其說是淑女，還不如說是太妹一般，而且還有著動不動將人撕扯粉碎的好殺本性，完全無法匹配她們天生文藝女神的神職。

　　這些狂亂的女神被帝奧尼索斯略帶欣賞地稱呼為繆薩革特斯。

　　然而，身為眾神之王的宙斯將一切看在眼裡，祂覺得不能放任繆斯女神繼續和帝奧尼索斯這麼廝混下去了，要不然原本溫文爾雅的文藝女神非得變成瘋神不可！

　　這種原則性的大事令宙斯決定不能再這麼姑息下去，於是祂敕令繆斯女神離開帝奧尼索斯，歸屬優雅的太陽神阿波羅，希望阿波羅能對這些狂亂的女神進行「改造」。

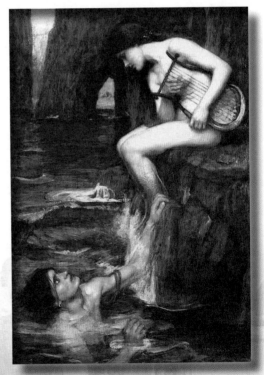

塞壬

　　實際上，阿波羅對於繆斯女神也感到了幾分頭痛，在優雅的太陽神眼中，癲狂的繆斯女神實在不符合祂所期待的典雅氣質。不過幸好，繆斯女神的可塑性極高，在阿波羅的調教下，她們終於擺脫了帝奧尼索斯的影響，成為了名副其實的「文藝女神」。

　　改造完成的繆斯女神不復以往神志不清、癲狂的模樣，變得

溫文爾雅，美麗大方，能歌善舞，多才多藝。

當然，這只是正常狀態下的繆斯女神。

塞王出身高貴，是河神埃克羅厄斯的女兒，很善於唱歌，同時她對自己動人的歌喉時常感到沉醉。

久而久之，塞王在心底滋生了自大的心態，認為自己的歌聲是天下無雙的，沒有誰能夠超越自己，於是她向藝術女神繆斯發出了挑戰。

綜觀希臘神話，可以發現，奧林匹斯神系的神明一向都很小心眼，何況繆斯女神曾經是個狂氣的神明呢！

繆斯女神對於塞王狂妄的挑釁感到了憤慨，她們認為，神明高居於天，即便妳塞王出身不低，但是妄圖挑戰神明，這就是不恭敬了。

基於此，繆斯女神決定給塞王一點顏色看看。

在比賽當日，自我感覺良好的塞王在繆斯女神面前一敗塗地，以往的自尊和高傲伴隨著自己的敗北一起粉碎。

強烈的失落感沖昏了塞王的頭腦，她開始謾罵且詛咒起了繆斯女神。

這種做法徹底激怒了繆斯女神，她們將塞王變成了一個人面鳥身的女妖，讓其永生只能躲藏在海峽處，用自己的歌聲去誘惑路過的人。

位於里昂藝術宮的壁畫《文藝女神們在聖林中》是十九世紀法國畫家皮埃爾・皮維・德・夏凡納的作品。

在畫面中可以看到，文藝女神們姿態綽約，形態各異，站著的亭亭玉立，躺臥的舒適自如，明明是一些很簡單的動作，卻流露出一種別樣的美感。畫面色調明亮柔和，將整個靜態的環境凸顯得更加安詳，整體呈現出一種夢幻的、充滿詩意的意境。

夏凡納的作品通常會採用象徵手法來傳達對生活的寓意，《文藝女神們在聖林中》也不例外。夏凡納將靜態的莊嚴優美的人物放置於靜態的風

景中，人物造型簡單清晰，而寧靜的氣氛又烘托出了背景的神聖，所有的動作和姿態都有各自的含意，這些無不是對現實主義的否定。

45 頹廢之都的「矛盾之花」
生命之樹

十九世紀末的維也納被稱為頹廢之都。

西元一八八九年的冬天，奧地利唯一的王儲──魯道夫大公爵在別墅中開槍自殺。

這則消息傳開，轟動整個奧地利。

自這則不詳的消息開始，原本做為藝術聖地的維也納開始了自己的衰敗。

底層貧民得不到救濟；工人們加班工作，積勞成疾；上層社會卻物慾橫流，充斥著奢華的腐敗與銅臭的慾望，整個維也納似乎陷入了一種畸形的、變態的頹廢之中。

在這種氛圍籠罩下的維也納，滋生出了一朵妖異的花朵，那是一朵充滿反差與矛盾的怪異之花。

古斯塔夫・克林姆特出身於奧地利的一個普通的工匠家庭，他的父親所從事的主要是金銀雕刻兼銅版工藝，受父親的影響，

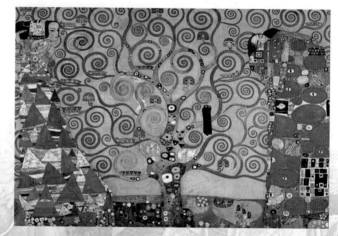

生命之樹 / 古斯塔夫・克林姆特

克林姆特長大後就進入奧地利工藝美術學校進行學習，畢業後主要從事壁畫、壁飾的藝術創作。

克林姆特原本的人生軌跡或許就是這樣一直工作下去，然後躋身資產階級行列，甚至成為「新貴族」。

然而，這只是如果。

西元一八九二年，克林姆特的父親與弟弟相繼去世，這給克林姆特造成了巨大的打擊。在經過一段時間的消沉後，他拋棄了原本的人生計畫，開始了「藝術家」的嶄新人生。

從這之後，克林姆特變得和以前不同起來：他時而溫文爾雅，時而歇斯底里；時而古井無波，時而荒唐放蕩，他成為了矛盾的代名詞，成為了頹廢之都的一朵矛盾之花。

在克林姆特的「藝術家」畫室中，經常聚集著幾十名赤身露體、體態風騷的美女模特兒，克林姆特在靈感缺乏時經常會與模特兒們進行一些性愛遊戲，追求著肉體上的歡愉。

顯而易見，克林姆特這個階段的繪畫，也如同他的生活一般紙醉金迷，表面上富麗堂皇，內裡卻充斥著淫靡荒唐。

這些詭異的繪畫令當時的人們對他的作品的認知出現了兩極分化，然而這樣的評論並沒有給當事人造成任何負擔，克林姆特依舊我行我素，不斷以糜爛頹廢的筆觸描繪著日趨腐爛的維也納生活。

那麼，像克林姆特這樣的風流浪子，到底有沒有著自己的真愛呢？

艾米麗・弗羅格與阿爾瑪・辛德勒，是與克林姆特生命息息相關的兩位女性的名字。

艾米麗在遇到克林姆特的時候，只有二十三歲，是克林姆特弟媳的妹妹。

兩人偶然相識，卻在日常繁瑣中逐漸相知、相戀。

艾米麗深深眷戀著克林姆特，克林姆特也對這名小女生愛意頗深，但相愛的兩人始終沒有選擇結婚。

這是艾米麗的選擇。

沒有哪位女性不希望自己披上婚紗，和自己心愛的人在親友的祝福下一起步入婚姻的殿堂，艾米麗也不例外，只不過她更加瞭解克林姆特這個人。克林姆特骨子裡就是一個嚮往自由、不受拘束的男人，結婚對他來說像是一種枷鎖，對他的創作更是一種致命毒藥。

幸運的是，艾米麗不僅沒有強迫克林姆特，還在不斷費心地替克林姆特打理著雜務瑣事，為的只是能夠讓克林姆特安心創作。

與艾米麗在一起的愜意生活一直是克林姆特所期望的，但是與阿爾瑪的相識卻令他日趨平靜的心又激起波瀾。

上帝啊，這個女孩簡直太迷人了！

三十五歲的克林姆特在見到十七歲的阿爾瑪時這樣想道。

克林姆特與阿爾瑪的相識是在和艾米麗之後，但是兩人對於這段愛情都毫不猶豫，就像飛蛾一般躍入愛情的烈焰之中。

他們相互慰藉，相互愛撫，克林姆特在阿爾瑪的身上又找到了更多的靈感。

不過，和艾米麗的終生相伴不一樣，克林姆特與阿爾瑪的愛情因為阿爾瑪父母的反對而無疾而終。但克林姆特卻始終沒有忘記這名火辣熾熱的小情人，在他後來的許多作品中，都有著阿爾瑪妖嬈的身影。

西元一九一八年，這位聲名顯赫而又頗受爭議的大畫家在維也納永遠的閉上了自己的眼睛。

《生命之樹》是西元一九〇九年克林姆特為布魯塞爾斯托克萊特公寓

的餐廳所創作的壁畫，這是他為數不多、較受好評的作品之一。

因為出身金銀雕刻與銅板工藝的手工家庭，再加上所學是壁飾創作的緣故，克林姆特對於這種壁畫的創作頗具水準。他在壁畫中大膽而自由地運用各種平面的裝飾紋樣，使其形成了富有東方色彩和神祕意境的效果。畫面具有強烈的裝飾色彩，透出情慾和略帶頹廢的美。

TIPS

古斯塔夫・克林姆特：西元一八六二年～西元一九一八年，奧地利表現主義畫家，維也納分離派的創導者。他的藝術深受荷蘭象徵主義畫家圖羅普、瑞士象徵主義畫家斐迪南・霍德勒和英國拉斐爾前派的奧布里・比亞茲萊等人的藝術影響，同時吸收了拜占庭鑲嵌畫和東歐民族的裝飾藝術的營養，致使他的畫具有「鑲嵌風格」。後來由於他對色彩強烈、線條明快的中國畫以及其他東方藝術發生興趣，致使他的畫風又發生新的變化。

古斯塔夫・克林姆特

46 難得一見的陽光之作
太陽／晨曦

孟克的家沒有門牌，沒有門鈴，卻經常在門上貼著「孟克不在」的紙條。

這位性格孤僻的畫家，自從中年患了精神分裂症之後，總覺得有人要陷害自己，於是把自己關閉起來，成為世界上最孤獨的人。

在孟克五歲那年，母親不幸去世，他的父親情緒敏感，無法接受妻子死亡的事實，在自我折磨的同時，還會暴戾地處罰孩子。

這成了孟克幼年悲痛記憶的開端。

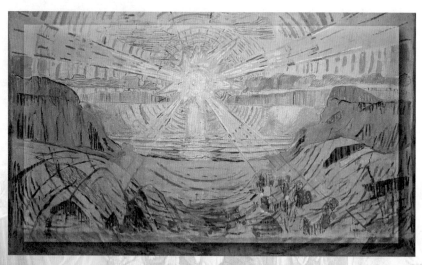

晨曦／愛德華·孟克

十三歲那年，大他一歲的姐姐死於肺結核，妹妹也變得精神分裂，一連串的打擊，讓身體本來就不好的孟克陷入了無邊的黑暗中。

「疾病、瘋狂和死亡，都是看守我們搖籃的黑色天使。」

二十歲時，孟克迎來了自己的初戀，愛上了小自己兩歲的米里‧貝雨克。

米里‧貝雨克是一個第二度結婚的有夫之婦，孟克這位沒有戀愛經驗的懵懂年輕人，轉瞬間成為實踐「自由戀愛」的開放女人的俘虜。

愛情的甜蜜自不必說，但愛一個人的痛苦和嫉妒讓孟克難以承受。

整整六年充滿苦惱的初戀，由於孟克留學巴黎而宣告結束。

留學生活結束以後，孟克來到柏林，在這座大城市遇見了美麗的杜夏。

杜夏是個絕代佳人，也是一個交際花，所有的男人都希望這位有魅力的女人做自己的戀人。

孟克雖然一聽到杜夏和其他男人談笑的聲音就感到苦惱，但他與別的男人有些不同，他只是在圈外悄悄注視著圍繞杜夏的三角或四角關係。為了向這位女性表達愛意，孟克以杜夏的模樣完成《瑪多娜》，終生未曾脫手。

在孟克三十九歲的時候，這年夏天他在阿斯嘎德斯特蘭村的別墅來了一個名叫朵拉女人。

智慧和美貌並存的朵拉，以那「令人迷惑的聖女般的目光」和「如同女神那樣美麗的裸體和披散的頭髮」，強烈地吸引著孟克。

而熱衷於藝術的朵拉，對畫家孟克也是一見鍾情。

當時，孟克除了朵拉以外，還有其他戀人。而朵拉希望孟克專一，並提出結婚的請求。

可是孟克對婚姻生活十分排斥，無情地拒絕了朵拉。朵拉無法控制獨佔的慾望，拔出了手槍，孟克見狀，衝上去想奪下槍，結果槍響了，打掉了孟克左手中指的一截手指。

這一次槍擊事故，人們紛紛譴責孟克逼得朵拉走投無路，是個負心漢。孟克開始迴避，終日借酒消愁，最後住進了精神病院。

當孟克再次返回挪威時，他一邊與所喜歡的模特兒共同生活，一邊隱居畫室，埋頭創作。

孟克換了好幾個模特兒，最後和看起來像女兒一般美麗的模特兒比爾吉特結婚了。這時，他已經年過六旬。

但孟克並不看好這段婚姻，「老人愛戀年輕姑娘是常有的事；相反的年輕姑娘愛戀老人卻幾乎沒有……」

孟克與比爾吉特的戀愛和離別，使他對於在現實世界中獲得「真正的愛」感到心灰意冷，他不再期盼得到女人的愛情，靜靜地結束了自己八十年的生命。

孟克的作品大多都是那種迷途的慾望深淵和無法逃脫的死亡陰影，但壁畫《太陽》又名《晨曦》，是他難得一見的明亮作品。

西元一九○八年，孟克精神分裂了，從丹麥的哥本哈根接受治療回到挪威後，為奧斯陸大學演講廳創作了這幅熱力四射的巨大壁畫。

畫裡不再是血光、陰影和痛苦，而是單純的，太陽升起時的壯觀和感動。開闊的山丘河面上，耀眼的太陽，彷彿伴隨著雄壯的音樂緩緩上升，光線四射讓人睜不開眼，有如絢爛的煙火猛然迸發。

　　愛德華·孟克：西元一八六三年～西元一九四四年，挪威表現主義畫家和版畫複製家，現代表現主義繪畫的先驅。他的繪畫帶有強烈的主觀性和悲傷壓抑的情調，主要作品有《吶喊》、《生命之舞》、《卡爾約翰街的夜晚》。

愛德華·孟克

47 危機中的曙光

今日美國

西元一九三一年元旦，美國紐約，新社會研究學院。

約瑟夫・厄班站在寒風中瑟瑟發抖，他穿著厚厚的衣服，仍然感覺到寒冷的空氣從他的脖領處灌了進來。

厄班打了個冷顫，抱怨似的嘟囔了一句：「哦，真是見鬼的天氣！」

他抬頭看了看天，見鉛灰色的雲層佈滿了天空，凜冽的冷風不斷颳來，眼看著一場風雪即將到來。

街上的行人全都面帶菜色，他們裹緊了衣服，匆匆忙忙，沒有誰停下

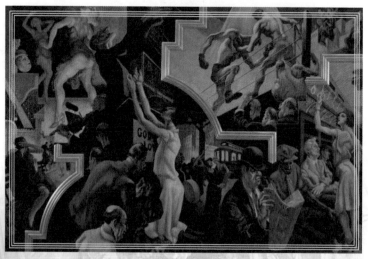

今日美國／托瑪斯・哈特・本頓

腳步。在街道角落裡隱約可以看到一些衣衫襤褸的流浪漢正蓋著報紙，緊緊地蜷縮在垃圾桶後面，試圖躲避漸起的寒風。

「該死的經濟危機！該死的胡佛！」厄班看著街道上淒涼的景象忍不住咒罵道。

距離曾經的「黑色星期四」已經過了兩年，美國的經濟急遽地下滑並開始倒退，破產、失業、貧窮、飢餓、運動，這些都是這兩年出現頻率最高的詞彙。資本家因為經濟危機破產，工人因為經濟危機失業，普通家庭因為經濟危機而貧窮，人們因為經濟危機挨餓，社會因為經濟危機而動盪。

美國政府在這場經濟危機中遭遇到了最嚴重的考驗，鼓吹著自由放任主義的胡佛總統並沒有挽救美國的經濟，他的名聲如同撒旦一樣令人憎惡，甚至美國逐漸染上了一抹紅色。

難道資本主義社會即將走到盡頭了嗎？

許多悲觀的人都這樣質疑道。

「但願美國能夠脫離這次危機！」厄班不禁閉上眼在胸口畫了個十字。

「嘿，朋友！做禮拜應該去教堂，不是嗎？」突兀的發問令厄班吃了一驚，他睜開眼睛，看到近在眼前一張熟悉的面孔，他長出一口氣。

「本頓，你這個傢伙還真是和以前一樣喜歡嚇人一跳啊！」厄班的臉上綻放了熱情洋溢的笑容，狠狠地熊抱了眼前調皮的傢伙。

「嘿！朋友！你再這樣下去，我恐怕會被你勒死的！」被稱為本頓的男人誇張地說道。

「托馬斯・哈特・本頓，畫家，同時也是約瑟夫・厄班的老朋友。」本頓坐在新社會研究學院的屋子中說道。

坐在本頓對面的是厄班和一群戴著眼鏡的董事會成員。

一名董事會成員說：「本頓先生，您的事情我們已經聽厄班先生說過了。」

「哦？是嗎？那就好。」本頓聳了聳肩。

董事會成員繼續說道：「那麼我們可以談談合作的事情了。」

本頓聞言坐正了身子，點點頭，表示自己在聽。

「是這樣的，想必您應該也聽厄班先生說過了，我們新社會研究學院是由厄班先生負責設計的，在三樓有著一間董事會大廳，我們一致認為那裡需要壁畫裝飾，然後厄班先生向我們推薦了你。」

「好的，我明白了。」本頓正色道，「我和厄班是老朋友了，他很瞭解我，那麼題材呢？」

「什麼？」董事會成員一怔。

「當然是壁畫的題材了，難不成你們打算讓我自由發揮不成？」本頓聞言挑了挑眉。

「我們幾個人商量過了，現在的美國正處於建國以來最大的經濟危機，希望您可以創作一些激勵國民的壁畫。」

本頓聽後，自信地笑著說：「好的，先生們，我的作品一定會讓你們滿意的！」

壁畫《今日美國》是二十世紀美國畫家托馬斯・哈特・本頓於西元一九三一年為新社會研究學院創作的巨型壁畫，共十幅。

可以看到，壁畫中描繪了許多當時美國最發達的一些工業體系，例如建築、石油、煤礦等，還有燈紅酒綠的生活。畫面充滿了律動、刻意扭曲形象和燦爛的色彩，贏得了人們的喜歡。

根據本頓的描述，畫中的一切都是他在走遍美國之後所進行的嘔心瀝

血之作，它真實記錄了經濟危機之前的美國景象，與其說它是一幅壁畫，不如說是一本忠實記錄歷史的紀實畫。尤其是對研究美國二十世紀社會和文化的歷史來說，具有很大的價值。

托瑪斯・哈特・本頓

　　托瑪斯・哈特・本頓：西元一八八九年～西元一九七五年，美國畫家，二十世紀三〇年代地方主義運動的領導者。他的壁畫和版畫引起了先鋒派和保守派的爭議，但卻贏得了大眾的肯定。著有版畫《收割麥子》和《七月的乾草》和壁畫《今日美國》。

48 玉米人的創世神話
墨西哥的歷史

相傳，在遠古的時候，天地一片混沌，大海處於中央，把天空和大地分隔成兩個世界。

天神圖佩烏、古柯曼提斯和沃拉岡生活在寂靜黑暗的宇宙之心裡，主宰著有關天地、生死、時間和一切生靈的奧祕。

後來，眾神創造了天地萬物，並按照自己的想像，用濕土小心翼翼地捏出一些小泥人，想讓他們成為萬物之靈長。

可是，這些木訥的小泥人有一個致命缺陷——不能沾水，在水中會溶化破碎。

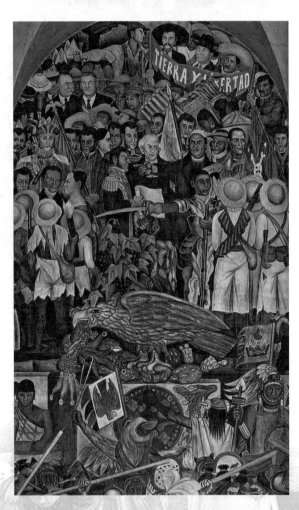

墨西哥的歷史／迭戈・里維拉

接著，眾神用木頭創造新人，這些新的人能在地上站穩，還可以直立行走。

不僅如此，木頭人還會說話，彼此懂得交流，但由於身體裡沒有心，所以也沒有感情，對眾神的恩惠也不懂得感激。

木頭人雖然不像泥人那麼怕水，但是走路總是磕磕絆絆，跌倒後全身支離破碎，再也爬不起來。

眾神十分失望，就降下大洪水將泥人和木頭人全部沖毀了。

此後，眾神一直就沒有停止用各種材料來造人的嘗試。

經過一系列失敗之後，祂們認定新人必須有血肉和骨頭，同時具備思想和感情。

於是，眾神決心在日出之前，把這件事做好。

當朝陽初升，天邊出現第一道曙光時，眾神說：「此刻正是為新的人類賜予食物的時刻，從此他們將在這裡定居。」

眾神將賜予新人的食物，散落一些隱密的地方。然後，眾神齊聲祈禱，為新人祝福，此刻，在空氣中散發著芳香，受香氣的影響，這種美好的感受就產生了新人的一部分肉體。

這時喜鵲和鸚鵡從各地飛來，向眾神彙報好消息：黃色的、深紫色的和白色的玉米都在生長、成熟。

眾神將水注入到那些玉米粒中，神奇的現象出現了，玉米粒溶解在清澈的水裡，成為新人生命延續不可少的飲品。

眾神把黃色的和白色的玉米粉和成麵糰，造就了新人的血肉，把蘆葦當作骨骼安放在血肉裡，新人就能夠煥發出旺盛的精力。

就這樣，四個完美的新人被神創造出來了，他們是：布蘭‧基特斯、布蘭‧阿克波、布蘭‧姆可塔和布蘭‧伊基。

這四人身體皮肉精緻完好，肢體矯健靈敏，充滿活力。因為受神的祝福，他們有思想、有理智，能思考、交談，有各種細膩的感覺，具有靈性和才智。他們的眼睛裡流露出誠摯自然的感情，他們理解周圍的環境和世界，知道自己身由何來，身在何處，該去何方。他們感激和敬畏眾神，知道自己的生命由祂們賦予。

　　為了使這些新人能夠繁衍延續，而且避免孤獨，眾神又在男人們熟睡之際，創造了一些女人。

　　神讓這些女人不著寸縷地站在男人身邊，皮膚潔白細嫩，就如同用最光潔的木頭做的美麗娃娃。

　　男人們從睡眠中清醒，發現了神的賜予，不由得欣喜若狂，他們看見女人窈窕的身材，細膩的肌膚，聞到她們身上散發出來的香氣，珍愛地把她們當成自己的伴侶。

　　男人們給女人取了名字，每個名字都悅耳動聽，有著美好的寓意。

　　就這樣，男人和女人成雙成對，很快生育了大量新人，在現今墨西哥東部地區的土地上蔓延擴散。

　　二十世紀初期，剛剛獲得革命成功的墨西哥政府，委託里維拉在殖民統治者遺留下來的宮殿中央樓梯的迴廊創作了一大批壁畫，名字叫做《墨西哥的歷史》。

　　內容從印第安人創造文化和神話開始，經過西班牙殖民時代，一直到墨西哥人民為爭取民族獨立而進行的獨立革命，以及後來的墨西哥現代化過程等墨西哥的全部歷史。其中，印第安人的風俗、生活細節、宗教儀式、市場，以及殖民主義者來到美洲後對印第安人的掠奪、奴役和殘殺都表現得淋漓盡致。

　　迭戈・里維拉：西元一八八六年～西元一九五七年，墨西哥著名畫家，二十世紀最負盛名的壁畫家之一，被視為墨西哥國寶級人物。做為壁畫大師，里維拉很好地平衡了壁畫中的內容、形式與觀念之間的關係，在形象刻劃、色彩配置和空間處理方面顯示出高超的功力，並在此基礎上進行個性化的發展，形成立體主義、原始風格和前哥倫比亞雕塑相融合的繪畫風格。作品有《墨西哥的歷史》、《十字路口的人》。

第二章

超越時空的印記

用色彩記錄
歷史和傳奇

49 來自遠古的珍寶

野牛圖

野牛圖

西元一八七九年，西班牙北部，阿爾塔米拉岩洞。

桑圖拉帶著自己四歲的小女兒瑪利亞，點著蠟燭在昏暗的岩洞中進行工作。

桑圖拉來自西班牙，是一位透過歷史遺留的線索去探索發現並還原歷史真相的考古學者。他在很早以前就喜歡這種透過線索來破解真相的事情，曾經最想做的職業是偵探。

第一次工業革命之後，科學的偉力瀰漫整個歐羅巴大陸，人們對神明漸漸失去了敬畏之心，而《物種起源》的發表，更是令宗教的地位搖搖欲墜，桑圖拉自然也受到了影響，成為了一名考古學者。

西元一八七五年，一位牧羊人在阿爾塔米拉牧場發現了一個奇怪的岩洞，他將這個發現透過其他人很快聯繫到了桑圖拉。

令桑圖拉失望的是，他並沒有發現什麼有價值的東西，只是一些零散的文物碎片，最終乘興而來，敗興而歸。

時隔幾年，桑圖拉受邀參加巴黎世博會，在一處展覽櫃檯前發現了一些法國南部出土的文物。看著眼前這些奇形怪狀的物品，不禁令桑圖拉回憶起自己在幾年前那一次「失敗」的考察，他立即意識到那些文物碎片的

重要性。

於是，桑圖拉選擇了故地重遊，帶著自己四歲的女兒瑪利亞重新回到阿爾塔米拉岩洞，希望這一次會有重大發現。

在岩洞裡，桑圖拉忽然感到很煩躁，開始有些後悔自己的決定。

要知道此時的桑圖拉一邊要進行工作，一邊還要照顧女兒，這令他的工作效率極為低下，可是他也不敢讓女兒遠離自己的身邊，生怕會發生什麼意外。

突然，在一旁玩耍的瑪利亞發出了一聲驚叫，這讓桑圖拉大為緊張，他馬上衝到女兒身旁，一邊仔細查看瑪利亞身上有沒有什麼傷痕，一邊追問道：「寶貝，怎麼了？發生什麼事了？」

瑪利亞搖搖頭，奶聲奶氣地說道：「我沒事，爸爸。」

桑圖拉聞言鬆了一口氣，隨即他皺緊眉頭，剛想責問女兒為什麼發出驚叫的時候，只見瑪利亞伸出拿著蠟燭那隻手，直直地指著上方的洞頂：「爸爸，那裡有牛！」

桑圖拉順著女兒手指的方向，藉著昏暗的燭光抬頭望去，不禁悚然一驚。原來，在父女二人的頭頂上，有一隻「野牛」正凝視著他們。

很快，桑圖拉還發現洞頂和壁面上畫滿了其他的動物，仔細辨認後，原來是野牛、野馬、野鹿等動物。這些動物顏色各異，紅色、黑色、黃色和深紅色等相映成趣。抬起頭注視洞頂，桑圖拉不禁驚嘆，原來在那裡畫著一幅長達十五米的群獸圖，細細數來有二十多隻，動物的身長從一米到兩米不等。

桑圖拉推測，這些壁畫距今大約萬年以上，創造它們的遠古先民應該是先在洞壁上刻出簡單而準確的輪廓，然後再塗上色彩，加上善於利用洞壁的凹凸，成就了生動有力的線條以及控制得很好的光影，原始畫家創造

出了極富立體感的形象。

　　瑪利亞的一聲驚呼，喚醒了人們對於塵封萬年岩洞中雄偉壁畫的認識，也將人們帶入了別有洞天的遠古藝術世界。

　　阿爾塔米拉岩洞長兩百七十餘米，內有大小十一個洞窟，大約在一萬八千年到一萬五千年前，一支遠古人在這裡棲身，並留下了大量精美的以動物為主的繪畫，而岩畫《野牛圖》是其中最為出彩的一幅作品。

　　根據專家分析，《野牛圖》的創作是史前人類巧妙的運用了凹凸不平的岩壁，並採取天然顏料所進行創作的。

　　畫面中的「野牛」線條粗獷，卻不失逼真，整體看起來就像是一隻野牛受傷臥地，低頭怒視著前方的模樣；「野牛」身體顏色眾多，其中以赭紅與黑色為主，黃色與暗紫色則是做為輔助顏色，這令「野牛」產生了一種幻覺感和品質感，就好像是真的一般。

　　總體來講，岩畫《野牛圖》算得上是史前人類繪畫的代表，它簡單卻生動的模樣，再加上其中多種色彩的結合，無不令人驚嘆史前人類的藝術水準。

TIPS

　　岩畫是指在岩穴、石崖壁面和獨立岩石上的彩畫、線刻、浮雕的總稱，同時它也是壁畫的前身。岩畫不僅涉及原始人類的經濟、社會和生活，同時，岩畫還做為人類的精神產品，以藝術語言打動人心。

　　相傳，在冥國的河水中央有一朵魅惑的蓮花，花是蔚藍色的，在最大的花朵上，站著太陽神荷魯斯的四個孩子，祂們的職責是幫助奧賽里斯秤量死者的心臟。

　　據說，每一個死去的人都要站在奧賽里斯的面前秤量心臟，死者的心在秤的一頭，另一頭是真理的羽毛。罪惡越深的人心臟越重，如果真理的羽毛那端被高高抬起，這個人將要面臨水深火熱的洗滌，然後再被派去和阿波非斯神一起生活；如果真理的羽毛沉下去，就說明這個人的心臟輕，他的罪惡少，那麼，荷魯斯的孩子就會把他帶到奧賽里斯的面前，他將生活在冥王的國度裡，永遠沒有痛苦，並得到一顆水晶般透明的心臟，時時刻刻為人所敬仰。

　　奧賽里斯在人間時，是埃及第一任法老。他的弟弟塞特曾經將他殺害後，把屍體分成四十八塊，拋棄在全世界的各個地方。

　　奧賽里斯的妻子伊希斯把年僅四歲的兒子荷魯斯安頓好，就開始滿世界尋找丈夫的屍體碎塊。

　　這次尋訪很艱難，伊希斯走遍蒼茫大地的每一個角落。正因為難度之大，伊希斯每找到一塊屍體，心中都會充滿感恩，並在當地親手建造一座廟宇。而奧賽里斯的屍體碎片都被她用麻布仔細包裹起來，那些麻布都是姐姐奈弗提斯和姐姐的兒子安努畢斯親手紡織而成的，能有效防止屍骸

腐爛。這些被麻布包
裹的屍骸就被埃及人
認為是最早的「木乃
伊」。

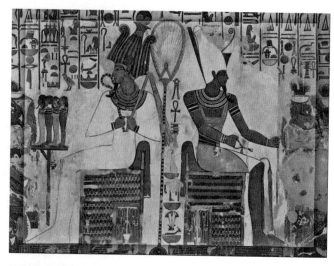
冥神奧賽里斯與法老王

　　幾年過去了，
伊希斯找到了四十六
塊，還剩兩塊屍骸沒
找到。此時的她已經
很疲倦了，在這幾年
裡，她幾乎沒睡過一
個好覺。伊希斯疲憊地在沙灘上躺下，仰望繁星點點的天空，祈求拉神能
給她一點提示，讓她能盡快復活丈夫。

　　天空中一顆粉色的流星拖著長長的尾巴劃過伊希斯頭頂，她微微瞇起
眼睛看它，好美的流星啊！但很快，她像是想起了什麼，忽然從地上彈起
來，一路追隨流星而去。

　　伊希斯穿越過沙灘，架起小船渡過廣闊的海洋，然後在海的另一邊沙
灘上繼續追趕，又經過幾座山，流星終於有了降落的趨勢。只見它緩緩向
北方滑落，伊希斯也跟著一直往北方奔跑，最後在一片草坪上，伊希斯穩
穩接住了粉色的流星。

　　流星在她懷裡依舊散發著粉色的光芒，將她的臉色襯托得粉白瑩潤。

　　伊希斯往懷裡仔細一看，眼淚就跟著掉下來了，她猜得沒錯，這粉紅
色的流星果然是奧賽里斯的頭顱，她就知道，奧賽里斯不會背棄對自己的
諾言。

　　那是在兩人新婚不久時，伊希斯曾經半帶撒嬌半帶憂傷地問奧賽里

斯：「你說我們兩個人誰會先死呢？如果你走得比我早，我如何獨自一個人生活呢？」

奧賽里斯從背後溫柔地抱住她：「不會的。即使我先走，我也捨不得留妳一個人孤孤單單的。我會變成粉紅色的星星，在妳沉睡的時候守護著妳。」

伊希斯雙手捧著丈夫的頭顱，用心施法，在原地升起一座宏偉華麗的宮殿，這就是後來很有名的阿拜多斯廟宇。

接下來，伊希斯用麻布裹住丈夫的頭顱，抱在懷裡，向下一個國家出發。

此時，就剩最後一塊屍骸沒有找到了，那是奧賽里斯的生殖器，想要復活奧賽里斯，必須把他身體的各個部位都找到，少一塊都不行。

伊希斯沒走幾步，就被一個人擋住了去路。伊希斯藉月光看清來人是大地之神蓋布，祂微微傾斜腦袋，對著伊希斯笑得胸有成竹。

伊希斯（右）和納菲爾塔莉，來自納菲爾塔莉陵墓壁畫。

「祢怎麼來了？」見到老朋友，伊希斯很驚喜。

這幾年間，不僅沒睡好過，甚至連個說話的人都沒有，除了孤獨的趕路還是趕路。

「我奉拉神之命，送來一件妳想要的東西。」蓋布伸出左手，把一個用麻木包裹著的閃閃發光的物體放到伊希斯的手裡。

伊希斯疑惑地打開，原來是奧賽里斯的生殖器，她又驚又喜：「祢怎麼得到的？」

「它被尼羅河裡的一隻鱷魚不小心吞下肚，最近，鱷魚被一個漁夫捕獲，漁夫在處理鱷魚屍體時，隨手把它丟在沙灘上，被我在巡視的時候發現，就幫妳保存起來了。拉神吩咐我說，在妳找到奧賽里斯頭顱之後，就趕來把它送還給妳。」

伊希斯心懷感激，對拉神和蓋布道謝不已。

帶著奧賽里斯完整的屍骸，伊希斯返回阿姆大地，找到姐姐奈弗提斯，兩人在曠野上把奧賽里斯的身體像拼圖一樣拼湊完整。

然後，兩姐妹開始對著拉神的方向大唱聖歌，奧賽里斯因此復活了。

壁畫是古埃及陵墓裝飾中不可缺少的組成部分。

在表現形式上，這些壁畫有著程序化的共性，並形成了自己獨有的風格，那就是：畫面構圖在一條直線上安排人與物，人物依尊卑和遠近不同來規定模樣的大小，井然有序，追求平面的排列效果；人物造型寫實和變形裝飾相結合；象形文字和圖像並用。

《冥神奧賽里斯與法老王》就是一幅陵墓壁畫，畫面中，奧賽里斯以木乃伊的模樣出現，頭戴「阿太夫」王冠，右手持連枷、左手拿著「赫卡」權杖，雙手交叉放在胸前。法老為了表示自己與奧賽里斯神合為一體，常常畫下自己與奧賽里斯神共處或是把自己畫成奧賽里斯神的樣子，以求得到庇佑。

奧賽里斯是古埃及傳說中第一任法老，後為冥王，受到古埃及人的尊崇，因為人們在前往冥界的時候需要經過冥王的審判，所以總是小心校正著自己的行為。

奧賽里斯審判亡靈

51 米諾斯王宮裡的英雄傳奇

海豚的見證

克里特島的國王米諾斯得罪了海神波塞冬，並因此受到了詛咒，使自己的妻子帕西菲患上了嗜獸癖。

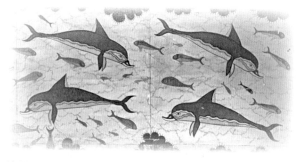

海豚

一次，帕西菲與神牛結合，生下來一隻牛頭人身的怪物——米諾陶洛斯。米諾陶洛斯力大無窮，喜歡食用兒童的嫩肉。為了困住牠，米諾斯請代達羅斯建造了一個異常複雜的迷宮，將米諾陶洛斯放在了迷宮的最深處。

後來，米諾斯進攻了希臘城邦，希臘人為了求和，答應每九年送來七對童男童女，做為獻給米諾陶洛斯的祭品。

這一年，進貢的期限又到了，大船停靠在港灣，升起了令人恐怖的黑帆。被選定的童男童女正在與家人做最後的告別，整個碼頭哭成一團，十分悲慘。

雅典城的百姓成群結隊來到王宮，指責國王埃勾斯說：「我們把自己孩子的貢獻出來餵怪物，可是你的兒子卻在這裡安享富貴，實在是太不公平了！」

王子特修斯忍受不了這種指責，主動請纓，願意親自去餵牛頭怪。他向父親保證，說自己一定能制伏米諾陶洛斯，安全回來。

　　埃勾斯迫於百姓的壓力，又不能說服兒子，最後只得勉強同意了。

　　一切準備就緒之後，特修斯帶著七對青年男女懷著死亡的恐懼和一線活命的希望登上大船，向克里特島駛去。

　　到達克里特島之後，國王米諾斯的女兒阿里阿德涅不僅為特修斯英俊的外表所吸引，更為他的勇氣所傾倒，頓時對他產生了好感。

　　在特修斯準備去迷宮之前，阿里阿德涅偷偷地向特修斯吐露了愛慕之意，還交給他一個線團和一把蘸上劇毒的匕首。她叮囑特修斯在進入米諾陶洛斯的迷宮時，將線頭繫在宮門上，邊往裡走邊放線團，這樣就可以在殺死怪獸後順著線從原路走出迷宮。

　　在進入迷宮時，特修斯帶領一行人遵囑而行，一直走到了米諾陶洛斯居住的地方。

　　那頭人身牛首的龐然大物見獵物送上門，張開血盆大口撲了過來。

　　眾人紛紛向後退避，唯獨特修斯一人迎向前去，與怪獸進行了殊死搏鬥。

　　怪獸猛衝猛撞，力大無比，特修斯靈巧地左躲右閃，使怪獸一次次撲空。當怪獸又一次撲來，張著雙手想抓他時，特修斯用匕首一擋，正好劃破怪

特修斯殺牛頭怪

獸的手指。劇毒攻心，怪獸發出陣陣嚎叫，最後倒在地上，抽搐而死了。

　　站在遠處的夥伴從目瞪口呆中清醒過來，他們激動得熱淚盈眶，緊緊抱住喘著粗氣的特修斯大聲歡呼。

　　隨後，這些人順著阿里阿德涅的救命線，穿過無數迂迴曲折的通道順利地走出了迷宮。

　　十九世紀末，英國考古學家伊文斯爵士最早在克里特島找到了米諾斯宮的龐大遺址，並在其內部發現了大量製作精美的裝飾性壁畫。這些壁畫色彩鮮豔、線條流暢，題材多以各種水草、海浪、游魚、木船以及各種人物、動物模樣為主。

　　海豚壁畫最早發現於王后寢殿的側壁，是米諾斯王宮最獨特的壁畫之一。現今，復原的壁畫藏於伊拉克里翁考古博物館，複製品位於王宮北側的房門上。

TIPS

相對於古埃及繪畫的呆板、單調，米諾斯宮壁畫完全呈現出另外一種風貌，有著濃厚的人文氣息，描繪的多是現實中的生活場景和周邊的各種事物，與古埃及墓葬繪畫完全為死人服務的宗旨明顯不同。

米諾斯王宮出土的壁畫

消失的古城龐貝

讀書女孩哀怨

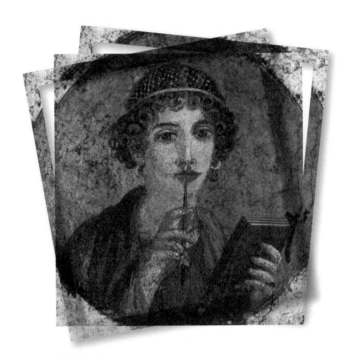

讀書女孩

在蔚藍的那不勒斯灣，有一座千年古城。

最初，腓尼基人在此地生活，接著被希臘人佔據，最後，羅馬人接管了這座城市。

它就是龐貝，一座消失在火山之下的城市。

龐貝城十分繁華，做為羅馬帝國的自治城市，人們沿襲了羅馬的奢靡荒淫之風，整日流連於酒肆和妓院之間，醉生夢死。

在龐貝城，貧富分化嚴重，窮人只能住在租借的公寓裡，富人卻有著寬敞豪華的住宅和成群的奴隸。

富人喜歡去公共浴室洗澡，當時的浴室經營者頭腦絲毫不比現代人差，浴室有更衣室、按摩室和美容室等，而洗浴的種類也是五花八門，有牛奶浴、泥浴、黃金浴等，專門滿足愛美人士的需要。

不過就算錢財分配不均，龐貝城的居民卻有一個共同的愛好，那就是去看角鬥。

龐貝城裡有著羅馬最古老的競技場，可以容納一萬兩千名觀眾，這個數量可是全城人口的一半以上呢！

競技場一旦開放，裡面的角鬥必然十分激烈，總是會有傷亡，卻讓民眾興奮異常。

如果不是西元六三年，龐貝城北面的維蘇威火山開始甦醒，龐貝城依舊會持久地興盛下去，也許上天想給龐貝城的居民一個警示，好讓他們居安思危，便讓長年沉寂的「死」火山爆發，同時發動了一場大地震。

災難毀掉了城裡的部分建築，也讓龐貝城的執行官坐立不安。

當時沒有地質學家和考察隊，想要預知未來只能去找祭司，祭司告訴執行官：「維蘇威山神說了，這次只是個意外，不會有什麼大問題！」

執行官鬆了一口氣，民眾也立刻恢復了笑容，又繼續沉浸於酒色中，再也不管火山的事了。

西元七九年八月，火山忽然不斷噴出火山灰，大團大團的黑煙遮住天空，籠罩在龐貝城的上空，將陽光擋在了厚厚的陰霾之外。

可惜的是，龐貝城的居民對此情況竟毫無知覺，即使明知道火山在冒煙，他們也沒有去想任何對策，此時沒有一個市民想到要逃離這座城市。

八月二十四日，災難突然來臨，維蘇威火山劇烈噴發，炙熱的岩漿在

龐貝的末日

火星和濃煙的夾雜中被噴發出來，岩漿遇冷迅速凝聚成石頭，如隕石一般猛烈地砸向龐貝城，嚇得城中居民瘋狂逃竄。

可怕的是，火山爆發後又下起了暴雨，山洪裹挾無數石塊和火山灰一起向龐貝城壓過去，城中絕大多數的居民來不及逃脫，都被埋在厚厚的火山灰下。

從此，龐貝城就從地球表面消失了，直到十八世紀初，人們才發現這座古城。

龐貝是當年羅馬權貴們建造豪宅、尋歡作樂的地方。

城市裡幾乎每一處別墅的牆上都裝飾有精美的壁畫，簡直是一座古羅馬壁畫的天然博物館。壁畫《讀書女孩》就發現於龐貝城，展現了羅馬貴族女子的知性。

龐貝壁畫多繪製於西元前二世紀到西元七九年間，形式多樣，深受希臘風格的影響。

大體可分為四種樣式：

第一樣式「鑲拼式」：在牆面上用石膏製成各種彩色的仿大理石板，並鑲拼成簡單的圖案。

　　第二樣式「建築式」：利用在牆面上繪製各種建築，透過透視處理以達到擴大室內空間感。由於立體感很強，造成房中有房，使有限的空間擴展到無限的視覺空間效果。

　　第三種樣式「華麗式」：畫面十分精細華麗，由於畫中出現埃及圖案和獅身人面像，因此也有人稱之為「埃及式」。這種樣式純粹是一種室內裝飾，喜用華麗的直條圖案，很完整。

　　第四種樣式「龐貝巴羅克式或複合式」：追求畫面的繁複華麗，層層疊疊似真似幻的裝飾效果，除具有上述幾種樣式的一些特點外，還重光色和動態感。

TIPS

　　龐貝城很多壁畫的底色是黃色的，因為驟然遭遇火山灰屑之類的東西，發生了化學反應，變成了紅色，現在正在慢慢恢復成原來的黃色。但一些貴族真正用了朱砂的壁畫，底色依舊是紅的。

亞歷山大東征

伊蘇斯之戰

西元前三三四年春，亞歷山大繼承父業，開始了稱霸世界的軍事戰爭。他率領三萬步兵、五千騎兵和一百六十艘戰艦，渡過達達尼爾海峽，向波斯進軍。

波斯帝國在大流士三世昏庸無能的統治下，政治腐敗，軍備廢弛，根本無力抵擋馬其頓和希臘各邦的聯軍，剛一交戰就節節敗退。大流士三世不甘心國土不斷喪失，在第二年的十一月，集合了六十萬大軍進入伊蘇斯，企圖切斷馬其頓軍隊的後路。

亞歷山大聽到消息後立即命令部隊回師迎戰，並在急速轉移中展開戰鬥隊形。此時，大流士三世已在皮拉魯斯河擺好陣勢。他自恃軍力龐大，將優勢騎兵集中在右翼，準備從海岸邊的平坦地帶衝擊、包圍希臘軍隊。而戰鬥力很差的雜牌步兵則放在了左翼，並在前方排列了數隊弓箭手，以掩護右翼騎兵的進攻。

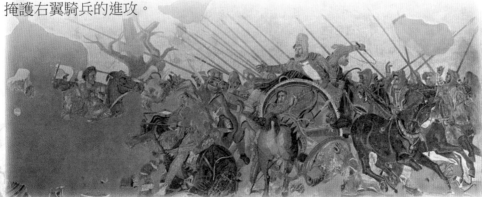

伊蘇斯之戰

亞歷山大見狀，命令全部輕重騎兵集中在自己的右翼，向波斯步兵發起了猛烈衝擊。波斯左翼的弓箭手剛放完第一箭，聯軍的騎兵已衝到面前。波斯的弓箭手慌忙後撤，沒想到衝亂了身後的步兵方陣，波斯左翼頃刻瓦解。大流士三世見左翼瓦解，慌忙駕車逃跑，他的母親、妻子和兩個女兒全都成了俘虜。

　　此役過後，聯軍大獲全勝，打開了通往敘利亞、腓尼基的門戶。

　　為了將希臘文化推廣到亞洲，亞歷山大帶頭迎娶了大流士的女兒斯塔提拉，並鼓勵手下的將領與波斯人通婚。同時，他還下令讓三萬名波斯男童學習希臘語文和馬其頓的兵法。

　　西元前三三二年，亞歷山大揮軍南下，在攻佔敘利亞後，順利進入埃及。他自封埃及的法老，並派兵在尼羅河口興建亞歷山大城，做為東征的基地。

　　西元前三三一年春，大流士三世集結了二十四個部族的一百萬大軍捲土重來。十月初，兩軍在底格里斯河東岸的高加米拉以西，展開了激烈的騎兵戰和肉搏戰。雙方兵力相差懸殊，聯軍僅有步兵四萬，騎兵七千人。大流士三世倚仗數量優勢，命令左翼騎兵首先攻擊並包抄亞歷山大的右翼步兵。接著，又揮動右翼步兵猛攻亞歷山大的左翼騎兵。亞歷山大的軍隊雖然英勇奮戰，但戰線還是被突破了。突破戰線後，大流士立即分出相當兵力馳往戰場後方的亞歷山大營地，解救自己的母親、皇后和公主，劫掠財物糧秣。亞歷山大抓住戰機，親自率領近衛重騎兵利用缺口迅速揳入敵陣，直逼大流士大營。

　　此舉完全出乎大流士意料，他頓時驚慌失措，調頭後逃。

　　亞歷山大放走大流士，率軍向左右攻擊波斯軍，波斯軍再次大敗潰散。

聯軍乘勝南下奪取巴比倫，佔領了波斯都城蘇薩和波斯利斯，以及米底古都埃克巴坦那，並在城中大肆擄掠，他們用兩萬頭騾子和五千隻駱駝來馱運戰利品，波斯的古老文明遭到了野蠻的摧殘。

波斯皇后跪伏在亞歷山大腳下

這幅鑲嵌畫以彩石、玻璃等不同材質拼嵌而成，是在羅馬龐貝城一座牧神廟內發現的，現藏於義大利那不勒斯國家博物館內。

內容所表現的是伊蘇斯戰役的最後時刻，亞歷山大（左邊）率領近衛騎兵發起了衝鋒，並用手中的長矛將一個波斯騎兵刺穿；高居戰車之上的波斯王大流士三世身體前傾，兩眼圓睜，滿臉都是震驚和難以置信的表情，簇擁在他周圍的禁衛軍拼命抵擋，車夫則揮動馬鞭，駕駛戰車掉頭逃命。恢宏的戰鬥場面和生動的細節描繪，展現了希臘繪畫水準之高。

TIPS

考古學家將這幅壁畫完成的年代訂為西元前二世紀晚期，史學界普遍認為它是模仿古希臘畫家菲羅在西元前三一〇年為馬其頓國王卡桑德所作的一幅油畫。

54 神話中的英雄救美

珀耳修斯與安德洛墨達

珀耳修斯與安德洛墨達

相傳，希臘的大英雄珀耳修斯是眾神之王宙斯與人間王國的一位公主所生的兒子，也就是說，珀耳修斯是人神混血兒。

因為有神明的血脈，卻又不屬於神明之列，因此，珀耳修斯經常會去幫神明處理一些祂們不方便出面的事情。

古希臘有一個可怕的蛇髮女妖，名叫梅杜莎，她的面容猙獰而魅惑，每一根頭髮都是一條扭動的毒蛇，最令人恐懼的是，沒有人敢直視她的眼睛，因為所有看到梅杜莎雙眼的人全部變成了石像。

智慧女神雅典娜將剷除梅杜莎的任務交給了珀耳修斯。

在臨行之前，雅典娜送給他幾件寶物，一雙飛鞋，一個神袋，一頂狗皮盔。有了這些東西，就可以隨心所欲地自由飛翔，他可以看見別人，而別人看不見他。眾神使者赫爾墨斯還給了他一面銅鏡，告訴他說：「梅杜莎是一個巫女，如果讓她看見你，那麼你就會變成一塊石頭，但是這個鏡子會幫助你的，你不用看見她的臉就可以殺死她。」

穿上了飛鞋，戴上了狗皮盔，珀耳修斯很快就來到了女巫梅杜莎的住所。

正巧女巫在睡覺，珀耳修斯小心走近梅杜莎，還沒等她睜開那可怕的眼睛，就乾淨俐落地砍下了她的人頭，裝進了神袋。

這時，從梅杜莎的屍體裡飛奔出一匹神馬，珀耳修斯跨上神馬飛快地離開了這個地方。

在回去的路上，珀耳修斯發現海中一塊裸露的山岩上捆綁著一個年輕美麗的姑娘，海風吹亂了她的頭髮，淚水掛滿了腮邊。

珀耳修斯問：「可憐的姑娘，妳叫什麼名字？為什麼被捆綁在這裡哭泣呢？」

那個姑娘噙著眼淚說：「我叫安德洛墨達，是國王刻甫斯的女兒。我母親曾說我比海神涅柔斯的女兒還要漂亮，因此激怒了海洋女仙。她們請求波塞冬發大水淹沒了我的國家，還讓一個妖怪吞沒了陸上的一切。海洋女仙威脅說，如果想要重新獲得安寧，就必須把我丟給妖怪。」

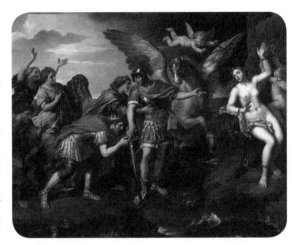

珀耳修斯解救安德洛墨達

姑娘話音剛落，海面上突然掀起了巨浪，一隻妖怪從海水中冒了出來，只見牠寬寬的胸膛蓋住了整個水面。

珀耳修斯見狀，騰空而起，妖怪便朝著珀耳修斯投射在海上的身影追去。

此時的珀耳修斯就像一隻矯健的雄鷹從空中猛撲下來，手中的利劍狠狠地刺進妖怪的背部。

受傷的妖怪瘋狂地反抗著，追咬著珀耳修斯，一會兒鑽入海底一會兒又衝向天空。珀耳修斯的利劍不停地朝牠身上刺去，直到牠口裡湧出鮮血一動也不動。

　　妖怪被殺死了，珀耳修斯飛到岩石上解開姑娘的鎖鏈，把她送到父母的身邊。

　　壁畫《珀耳修斯與安德洛墨達》出土於古代羅馬著名城市龐貝城，現收藏於義大利那不勒斯國家博物館。

　　該壁畫中，無論是人物造型、服飾樣式、色彩搭配以及構圖佈局都極具羅馬文化特色，在一定程度上擺脫了希臘繪畫的桎梏，同時也是研究古羅馬繪畫的重要圖像資料。

TIPS

　　蛋彩畫，用蛋黃或蛋清調和顏料繪成的畫。多畫在敷有石膏表面的畫板上。早在三千多年前就在埃及墓室壁畫中運用。之後由羅馬傳到歐洲，盛行於十四～十六世紀，成為文藝復興時代西方畫家重要的繪畫技巧。蛋彩運用在壁畫上稱為濕壁畫。

四季的由來

採花的少女

冥王普路托因長得太難看，加上生活在地獄，所以相對來說，祂的愛情頗費一番周折。

一次偶然的相遇，普路托愛上了農神的女兒普羅塞庇娜。

當時，宴會上的普羅塞庇娜一襲白色紗裙，站在母親旁邊，端莊大方而又不失嫵媚，讓冥王為之深深傾倒。

「如果能與這個女子廝守一生，那該多好啊！」

向普羅塞庇娜求婚的神明有很多，比如墨丘利、福波斯等，為了躲避祂們的騷擾，農神把女兒藏在山洞中，很少讓她出來。

恰恰是這一次例外，普羅塞庇娜的命運發生了改變。

採花的少女

看著滿臉鬍鬚，面目可憎的冥王來和自己說話，普羅塞庇娜急忙躲

農神和女兒普羅塞庇娜相見

在母親的身後：「祢想做什麼，這是我的女兒，祢不要碰她，祢會嚇著她的！」農神趕緊袒護自己的孩子。

「尊敬的農神，我沒有惡意，我只是很喜歡您的女兒，想娶她做我的妻子。」冥王不善言詞，所以表達起來有些木訥。

「不行！祢生活在黑暗的地獄，那裡沒有陽光，沒有花草，全是陰魂，我女兒會受罪的，我死也不會把她嫁給祢！」農神的態度斬釘截鐵。

軟的不行，就來硬的，反正冥王也不願意和農神多說廢話。

在宴會解散的時候，祂乘人不備，把普羅塞庇娜變成一縷煙，從農神身邊偷走了。

丟了女兒的農神，一天到晚失魂落魄，要到哪裡去尋找自己的孩子

呢？她再也無心工作，滿世界尋找普羅塞庇娜。

因為大地上的收成都歸農神監管，而農神此刻所有的心思都放在尋找女兒上。

春天來了，她也不知道人們在田裡種下了什麼莊稼，而人們依然在辛勤勞作，在酷日下給莊稼澆水，還像往常一樣盼著有個好收成。

可是辛勞了大半年，莊稼卻是越管理越枯萎，到了最後，竟然顆粒無收。

一年的希望變成了泡影，可憐的人們開始離開家園，為了尋求活路而四處逃荒。

朱庇特看到這個情況萬分焦急，祂派墨丘利去冥府，和冥王說明情況，讓祂放回普羅塞庇娜。

接受命令的墨丘利來到了普路托面前，跟祂說明來意，告訴普路托：「現在大地上的莊稼沒有一點收成，人間哀鴻遍野，如果再繼續下去，所有的人都會餓死，人類將會在這世界上滅絕。」

「可是，為了留住普羅塞庇娜，我已經讓她吃下了冥間的石榴了，她無法再返回人間了。」對於墨丘利的要求，冥王也無能為力。

無奈之下，祂們同時找到了命運女神和朱庇特，共同商量了一個折衷的辦法：讓普羅塞庇娜每年有三分之一的時間在冥府和普路托在一起，而另外三分之二的時間回到人間陪伴母親。

每當母女團聚的日子，大地上就春暖花開，百鳥爭鳴，一片生機勃勃的景象。到了秋天，農神總會送給人們最飽滿的收成，人間再也沒有飢餓、逃亡、流浪的悲慘景象了。

而就在這大地上一片歡騰、充滿喜悅的豐收季節裡，冥王卻在默默思念著自己的妻子。

只有普羅塞庇娜離開母親的日子，大地才會一片蕭條，這是因為母親思念女兒，漫天的雪花就像她鬢角的白髮。

這樣一來，主管季節和時間的時序女神也可以按部就班的工作了。

《採花的少女》出土於龐貝附近一座經歷了相同命運的城市坎巴尼亞，被發現於一座貴族別墅中的臥室裡。

畫中的少女是正在採擷花朵的時序女神，其輕柔曼妙的身姿增加了畫面的靈動感，畫家雖然只是畫了一個背影，卻勾勒出了婀娜的形體和曼妙的曲線，展現了一種與眾不同的優雅。

TIPS

西元前四世紀，主要採用線描的雅典繪畫風格在羅馬出現。西元三世紀後，隨著羅馬的擴張，論述戰功的凱旋畫流行，墓室壁畫、宮殿住宅的裝飾壁畫也得到前所未有的發展，造型手法日趨完善，其中以龐貝古城為代表。羅馬繪畫雖有不同的風格和手法，但其最大的成就在於微妙的心理刻劃、寫實的造型技術和熟練的光影效果。

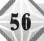

56 科學救國
阿基米德火燒羅馬戰艦

阿基米德火燒羅馬戰艦

　　古希臘是西方文明的發源地，曾出現過大量才華橫溢的人物，大科學家阿基米德就是其中的一員。

　　西元前二一三年的一個溫暖的春天，阿基米德還像往常那樣在房間裡思考問題。他盤坐在地上，看著地上自己用樹枝畫的一道道痕跡發呆，臉上的表情很奇怪，一會兒愁眉苦臉，一會兒喜笑顏開，而且冷不防地還會提起手中的樹枝在地上寫寫畫畫，不知道的還以為眼前這位大科學家精神病發作了呢！

當然，瞭解阿基米德的人都知道，這是他思考問題時的一個習慣，一旦阿基米德做出這種表現，就表示他完全陷入了科學的世界，對外面的一切都將充耳不聞。

　　正當阿基米德繼續對著畫在地面上的問題進行思考演算的時候，一隻大腳突然出現在他的眼前，將阿基米德從專注的狀態中驚醒。

　　阿基米德無聲地抬起頭，略帶不滿地緊緊盯著大腳的主人。

大科學家阿基米德

　　這個人此時滿頭大汗，顧不了阿基米德責備的目光，一把拉起地上的阿基米德就向外跑，邊跑邊說：「阿基米德，現在只有你能救我們了！」

　　阿基米德正糾結著要不要甩開拉住自己的手，繼續回去研究問題，猛然聽到眼前這人慌亂的話語，當即皺著眉頭，追問道：「嘿，朋友，到底發生什麼事了？」

　　然而，來人並沒有回答，拉著阿基米德跑得更快了。

　　這時，阿基米德已經認出眼前這個人是自己的鄰居，按照道理他知道自己研究問題時的習慣，不會魯莽地打擾自己，聯想到鄰居慌張的語氣與焦急的動作，阿基米德心中不禁生出了一絲不祥的預感。

　　當鄰居拉著氣喘呼呼的阿基米德來到海岸邊的時候，阿基米德發現在這裡已經聚集了大量居民，大家的臉上充滿了驚惶絕望的神色，阿基米德見狀也變得不安起來。

當他將目光看向遠方的海面上時，頓時明白了大家絕望的原因。只見海面上行駛著眾多的戰船，桅杆上掛著的是敘拉古的敵人——羅馬的旗幟。

阿基米德沉默了，臉上佈滿了陰霾。

羅馬戰船到來的時機實在是好到了極點，當然這是對羅馬人而言的。此時，敘拉古因為戰爭的原因，城中的居民大部分是老弱婦幼，青壯年少之又少，至於合格的士兵就更不用說了，面對如狼似虎的羅馬人已經構不成絲毫威脅了。

阿基米德握緊了雙拳，心中忍不住生出了絕望的情緒：難道我們就只能坐以待斃了嗎？

他的大腦飛速運轉，思考著一切可能的方法。

快點，再快點！

看著越來越近的羅馬戰艦，阿基米德在心中無聲地吶喊著。

終於，阿基米德腦中靈光一閃，大喊道：「我有辦法了，快把你們家裡的鏡子拿過來！」

眾人聽後面面相覷，但阿基米德長久累積的威名還是讓大家聽從了他的命令。

很快，在海岸邊就出現了成百上千面鏡子，阿基米德指揮大家將鏡子反射的陽光集中照射在打頭陣的戰船的帆上。

神奇的事情發生了，不一會兒，那艘戰船就冒起了火光，阿基米德繼續指揮著大家，然後是第二艘、第三艘……

羅馬指揮官馬塞拉斯見進攻敘拉古的計畫已經失敗，下達了撤退的命令。

就這樣，阿基米德憑藉科學打贏了一場戰爭，守護了自己的祖國。

在今天義大利的佛羅倫斯，有一幅繪製於一六〇〇年的壁畫，對阿基米德機智地利用鏡子打敗羅馬人的傳說故事，進行了藝術描繪。

在壁畫右側是巨大的羅馬戰艦，在它的上面已然冒出了明亮的火光，在其遠方的海面上還可以看到隱隱約約的戰船模樣；在壁畫左下方是一座城池，城池上面有一個黑色的小人像和一面巨大的鏡子，而戰船上的火光正是被從巨大鏡子反射的陽光所點燃。

對於阿基米德火燒戰艦的真實性暫且不論，單說這幅文藝復興時期的壁畫，結構簡單明瞭，內容一目了然，畫面生動傳神，是相當具有藝術價值的壁畫作品。

TIPS

在西元前八世紀左右，東方的繪畫藝術流傳到了希臘，希臘人繼承並將其發揚光大，逐漸擁有了自己的特色。在西元前六世紀初，希臘的繪畫開始擺脫東方藝術的影響，形成了自己獨特的藝術形式。

「狸貓換太子」

趙氏孤兒圖

春秋時期，晉國是當之無愧的大國，在晉文公時期，晉國更是成為一代霸主，號令天下，莫敢不從。

不過風水輪流轉，在晉文公死後，晉國的國力迅速衰退，很快就失去了霸主地位，往日威風已然不再。

但瘦死的駱駝比馬大，晉國雖然不是霸主，但底蘊猶在，平日裡也沒什麼國家敢招惹這麼個「龐然大物」。

可是有句老話說得好，生於憂患，死於安樂。

晉國沒有了外部威脅，內部卻漸漸起了禍患，這就叫禍起蕭牆。

趙氏孤兒圖（局部）

上有國君昏聵無能，荒淫無道，下有大臣結黨營私，爭權奪利。

這種情況愈演愈烈，到晉景公時期達到了高潮。

晉景公年間，有一個叫屠岸賈的人，他逢迎拍馬，深諳為官之道，討

得國君的歡心，晉景公對他十分信任。

所謂一朝權在手，便把令來行。

這屠岸賈得了勢，便開始著手打擊政敵，而晉國名門趙氏一族首當其衝。

屠岸賈與趙氏一族早在晉靈公時期就結下仇怨，得勢後，他在晉景公身邊煽風點火，羅織了一些趙氏謀反的「罪狀」。

晉景公對屠岸賈十分信任，哪還顧得了分辨真偽，直接下令讓屠岸賈全權處理。

屠岸賈「王命在身」，不再猶豫，直接領兵包圍趙府，屠盡趙氏親族滿門，一時間趙府血流成河。

趙氏滅門後，豢養的門客樹倒猢猻散，唯獨兩名忠肝義膽的門客心有不甘，想要替趙氏報仇，他們分別叫做公孫杵臼與程嬰。

這一日，兩人偷偷聚在一起，剛一見面，公孫杵臼就質問程嬰：「趙大人如此善待你，可是你怎麼苟且偷生？」

程嬰猶豫再三，咬著牙恨聲道：「趙姬有孕在身，若是產下一名男嬰，那他就是我們報仇雪恨的希望！」

原來，在慘案發生之際，趙朔的妻子趙姬藉著自己公主身分的便利藏在宮中待產，躲過了一劫。

公孫杵臼聞言點點頭，不說話。

不久，趙姬產下一名男嬰的消息傳播開來，身為佞臣的屠岸賈深知「斬草不除根」的危害，立即帶人去宮中搜索。

這次搜索屠岸賈不但沒有得到想要的結果，反而驚動了程嬰二人。

程嬰憂心忡忡地說：「這次屠岸賈沒找到趙姬和小主人，一定不肯善罷甘休，你我一定要想個辦法，度過這一劫！」

公孫杵臼深深地看了程嬰一眼，壓低聲音道：「你覺得這尋死和育孤哪件事難？」

程嬰詫異地看了一眼公孫杵臼，不假思索回答道：「當然是育孤難。」

公孫杵臼當即道：「那好，主人生前對你最好，最難的事你來做！我去做那容易的事。」

程嬰見狀瞠目結舌，最後苦笑著點頭同意了公孫杵臼的策略。

為保住小主人的生命，程嬰心腸一狠，抱出自己的孩子與趙氏孤兒互換，與公孫杵臼一起出逃到山上。

屠岸賈得到消息，立馬提兵圍山，程嬰「無奈」從山中出來，對著屠岸賈「諂媚」道：「程某無能，無法護住趙氏孤兒，這孩子早晚也是死，屠將軍要是能給我千金之資，我便告訴你孩子的藏身之處。」

屠岸賈聞言嗤笑一聲，答應了程嬰。

於是，程嬰和公孫杵臼就在屠岸賈面前演了一齣「苦肉計」，公孫杵臼和程嬰的孩子一起身亡，保全了趙氏孤兒。

自此，背負罵名的程嬰用出賣朋友的「賞賜」撫養趙氏孤兒長大，終於在其長大後，透過朝中大臣的幫助，裡應外合，殺了屠岸賈，為趙氏一族報得了血海深仇。

西漢壁畫《趙氏孤兒圖》收藏在今天河南省洛陽的王城公園，它取材於歷史上奸佞屠岸賈禍國殃民，屠滅趙氏滿門，最終趙氏孤兒得報大仇的典故。

此壁畫縱二十五公分，橫一百九十四公分，作者不詳。

在畫面中有四人，小孩即為趙氏孤兒趙武，正拊掌而笑，老者即為表情複雜的韓厥。畫中所畫人物表情生動，動態誇張，筆法極為嫻熟，顯示了成熟的繪畫風格。

　　趙氏孤兒歷史原型即為春秋時期政治家趙武（西元前五九一年～前五四一年），他出生世卿大族，幼年其母與叔公不和，隨母移居宮中。趙武是春秋中期晉國六卿，趙氏宗主，趙氏復興的奠基人，後升任正卿，執掌國政，力主和睦諸侯，終促成晉楚弭兵之盟。

58 還原歷史的「資料」
鴻門宴圖

自秦王朝大一統的曇花一現以後，很快，天下再次進入混戰的狀態。

「秦失其鹿，天下逐之」，最後，楚國貴族項羽和平民黔首劉邦在征戰中脫穎而出。

鴻門宴圖

項羽在巨鹿戰場率領三萬楚軍，高喊著「楚雖三戶，亡秦必楚」的口號，破釜沉舟，大破秦將章邯三十萬大軍，風頭一時無兩；而實力較為弱小的劉邦則出其不意，兵臨城下，迫使秦王子嬰出城投降，取得了比項羽更為耀眼的功績。

按照事前的約定，本應該是誰先入咸陽，誰就在這裡稱王。可是劉邦在出身好、家世好、目無一切的項羽面前哪裡敢先稱王，於是，在他率軍攻

鴻門宴的最終勝者——漢高祖劉邦

進了咸陽城後，卻並沒有急於佔地為王，反而聽從謀士的意見，將軍隊全部安置在了咸陽附近的霸上。

劉邦做出一副不入咸陽城的樣子，可是實際上劉邦自己卻在項羽趕過來之前已經開始了對咸陽城的管轄，在劉邦的安撫下，咸陽城的百姓沒有一個人不擁護劉邦做王的。

劉邦進咸陽這件事終歸不可能瞞得住，項羽知道劉邦率先進了咸陽以後，憤怒地率著四十萬大軍直接進駐到咸陽城附近的鴻門地區向劉邦示威。

劉邦忌憚項羽的勢力，在收到項羽在鴻門宴請自己的消息後，寢食不安的他只好找來張良詢問意見。

張良說：「以目前我們的十萬兵力想要和項羽正面交鋒是不可能的，

不如請項伯去說情。」

這位項伯，是項羽的叔父，和張良交情極好。有了他從中牽線，劉邦這才帶著張良和大將樊噲前往鴻門赴宴。

這場鴻門宴應該是劉邦和項羽人生中的重大轉折。

雖然，舉辦鴻門宴的目的是要除掉劉邦，可是當劉邦真的赴宴前來，項羽反而不忍心了。

劉邦向項羽賠罪說：「我和將軍合力攻秦，將軍主攻河北，我主攻河南，誰知竟僥倖率先攻破秦關，得以見到您。如今有小人在背後使壞，企圖挑撥將軍和我產生嫌隙。」

項羽隨口說道：「是你手下的左司馬曹無傷說的。」

當日，項羽設宴招待劉邦。

項羽、項伯朝東而坐，亞父范增朝南而坐，劉邦朝北而坐，張良朝西陪侍著他。

席間，范增幾次給項羽使眼色，還提起玉佩向他示意，但項羽不是假裝沒看見就是直接否定，絲毫沒有動手殺掉劉邦的意思。

范增忍不住了，既然項羽不肯動手，他只好自己請大將項莊以助興舞劍為名尋找機會刺殺劉邦。

范增的心思昭然若揭，本來就小心翼翼的劉邦見到項莊握著利劍更是把心提到了嗓子眼，而項伯看到項莊每舞一下劍都藏著殺機趕忙拔劍陪著項莊舞劍，不時用身體擋住劉邦。

有了項伯的保護，項莊始終也沒辦法得手，可是項莊越是被攔著越是不甘心，總是變著法子找機會行刺。

張良見狀，擔心項伯攔不住項莊，趕忙跑出去叫來劉邦的大將樊噲。

樊噲一聽劉邦有難，直接持著盾牌和利劍就衝進來了，當即呵斥道：

「劉邦攻下咸陽，沒有佔地稱王，卻回到霸上，等著大王來。這樣有功的人，不僅沒有得到封賞，大王還聽信小人的話，想殺自己兄弟！」

樊噲此話一出，讓本來就動了惻隱之心的項羽更不忍殺掉劉邦了，立刻揮手讓項莊回到座位。

過了一會兒，劉邦起身上廁所，樊噲也跟了出來。

劉邦對樊噲說：「現在我不辭而別不太好吧？」

樊噲說：「成大事就不必顧忌小禮節，現在人家好比是刀子和砧板，而我們卻是板上的魚肉，還考慮這些做什麼！」

於是，劉邦便打算離開，留張良去向項羽道歉。

張良問：「大王可曾帶什麼禮物過來？」

劉邦說：「我拿了白璧一雙，準備獻給項王；玉斗一對，打算獻給亞父。剛剛見他們發怒，沒敢獻上。您替我獻上吧！」

張良說：「遵命。」

鴻門和霸上兩地相距四十里，劉邦扔下車馬、侍從，騎馬抄小路離去，樊噲、夏侯嬰、靳強、紀信等四人跟在後面徒步守衛。

見劉邦走遠，張良進去致歉：「我家主公不勝酒力，不能親自向大王告辭。謹讓臣下張良捧上白璧一雙，獻給大王；玉斗一對，獻給范將軍。」

項羽接過白璧，放在座位上，范增接過玉斗直接扔在地上，用拔劍砍碎了。他嘆道：「奪取項王天下的，必然是劉邦，我們很快就要成為他的俘虜了！」

此壁畫據郭沫若考證，為《鴻門宴圖》，縱長二十三公分，橫頂一百四十公分，底邊一百九十三公分，出土於河南洛陽漢朝墓室，現收藏於河南洛陽古墓博物館中。

壁畫線條粗獷，以一種頗為寫實的方法，將鴻門宴中的人物一一描

繪於牆壁上。畫面中，項莊的殺機，項伯的急切，劉邦的驚愕都被古代的能工巧匠以高超的繪畫技巧描繪得纖毫畢現，栩栩如生。宴會中的驚心動魄，暗藏殺機的緊張氛圍，完全被壁畫中人物的表現烘托還原在一面窄小的牆壁上，讓觀者產生一種身臨其境的感覺。

TIPS

　　漢朝墓室壁畫興起於西漢早期，流行於東漢。以毛筆為主要繪畫工具，使用朱、綠、黃、橙、紫等色調的礦物質顏料，因而壁畫色彩歷久不變，發現時通常都很鮮豔。在造型手法上，畫家繼承了春秋晚期以來的寫實而誇張的傳統。技法也逐漸成熟，到東漢晚期，出現了大筆塗刷的寫意法、沒骨法、白描法，甚至還使用了渲染法。在構圖上，擺脫了春秋晚期以來呆板的圖案式橫向排列的形式，注重比例和透視關係。

東漢王朝最後的狂歡

樂舞百戲圖

在中國歷史上，皇帝無論是沉浸女色，還是情深似海，都並不少見，可是要說荒淫無度，漢靈帝可以說是前無古人、後無來者。

漢靈帝縱慾，而且可以不分時間、場合地縱慾，而他手下的宦官對漢靈帝只愛女色不理朝政的做法又十分滿意，因此更是鼓勵漢靈帝努力開發宮中一切可以玩樂的女性，管她宮女、嬪妃，反正都是皇帝的子民，都要為皇帝服務。

一日，不知漢靈帝受了什麼啟發，突然靈機一動想到了「開襠褲」。這種聽起來荒唐的事情恐怕也只有漢靈帝才想得出來。後宮裡的女子都穿著開襠褲，這樣當漢靈帝看中哪個女子以後就可以隨意拉過來交歡，連衣服都不用脫，方便極了。

樂舞百戲圖

讓宮女穿開襠褲畢竟只是一個初步改革，漢靈帝更新的創意遠不止於此。

　　西元一八六年，漢靈帝命令工匠在西園修建一千間房屋，同時又讓宮人找來綠色的苔蘚覆蓋在臺階上面，從渠引水來環繞著一千間房屋的門檻。而渠水中又種上了南國進獻的荷花，花大如蓋，高一丈有餘，荷葉夜舒晝捲，一莖有四蓮叢生，名叫「夜舒荷」。如此似夢似幻的建築，漢靈帝也算是別出心裁了。但這裡不是供人觀賞的，而是供漢靈帝繼續滿足他的荒淫色慾。在這個猶如愛麗絲夢遊仙境的花園裡，漢靈帝命令宮女們將衣服脫得一絲不掛，在其中相互追逐嬉戲，他自己則在一旁欣賞著女人們美麗的胴體。有時漢靈帝自己來了興致，也會脫了衣服和宮女們打成一片，這個花園正是後來被稱為「裸遊館」的地方。

　　一次，漢靈帝與眾美女在裸遊館的涼殿裡裸體飲酒，整夜玩樂。在這種紙醉金迷的時刻，漢靈帝感嘆地說：「假如一萬年都如此，就是天上的神仙了。」

　　如果以為漢靈帝的創意就此結束，那實在是太低估漢靈帝對享樂的追求了。

　　歌舞嬉戲自不必說，漢靈帝除了喜歡開襠褲和裸遊以外，更喜歡的事情便是做買賣。他命令後宮擺設成民間的市肆，宮中的嬪妃、宮女裝作買家，他自己做賣家，這種遊戲令漢靈帝不亦樂乎。後來，漢靈帝「賣」的東西不只是奇珍異寶了，變成了賣官位。史書明確記載：一般來說，兩千石的官價格為兩千萬錢，四百石的官價格為四百萬錢，比較明晰，利於計算。為了讓生意持續發展下去，既可以現金交易，還可以賒欠打白條，不過要追加利息。而且，為了便於競爭，漢靈帝還做出明確規定，根據客戶的身分和財產多少，官位價格可以隨時增減。也就是說，官位價格靈活多

樣，只要能夠多賣錢，就是划算的生意。

皇帝如此荒淫享樂，手下的大臣們自不必說，甚至在死後，還將樂舞百戲的場景畫在墓室的牆壁上。

壁畫《樂舞百戲圖》，出土於內蒙古和林格爾墓，是漢朝墓室壁畫的代表。此墓的墓主人係東漢王朝一個名叫陳師的高級官吏，其生卒年代不詳。在畫面中央，兩人執桴擂擊建鼓。左邊是樂隊伴奏，百戲內容有擲劍、弄丸、舞輪、倒提、童技等；畫面上部，一男子與一執飄帶的女子正翩翩起舞。在圖的左上方觀賞者，居中一人似為莊園主，正和賓客邊飲酒邊觀看樂舞雜耍的表演。人物近似速寫，寥寥幾筆，就生動地表現出處於激烈動作中的種種神態和熱鬧的氣氛。

整個畫面設色鮮豔，所用顏色均為礦物原料，以紅為主，間以黑、棕色，透露出天真質樸的氣質。

TIPS

墓室壁畫一般繪於墓室的四壁、頂部以及甬道兩側。內容多是反映死者生前的活動情況，也有神靈百物、神話傳說、歷史故事、日月星辰以及圖案裝飾，目的主要是說教和對亡者的紀念或者希望死者在冥間能過上好日子。

河北安平漢墓壁畫——《君車出行圖》

60 絲綢之路的開闢

張騫出使西域

西漢初年，匈奴冒頓單于憑藉無敵的鐵騎崛起於大漠草原，並在與漢朝的交鋒中獲勝，西漢政府只得靠和親這種屈辱的方式來換取短暫的和平。

但匈奴對土地和人口覬覦的野心從來就不會休止，在擊敗西漢後，匈

張騫出使西域

奴的兵鋒轉換了方向，對準了遙遠的西域，各自為政的西域諸國哪裡是匈奴的對手，很快西域就被征服了。

此時，西漢政府雖然自身難保，但是依舊秉持著「無論敵人想做什麼，我們從中搞破壞就對了」的方針，不時給匈奴添點麻煩。

經過長期的休養生息，西漢王朝在漢武帝時期終於強大了起來。

在與匈奴爭鬥過程中，漢武帝得知了一個很重要的消息：匈奴在征服西域的過程中，曾對大月氏進行了血腥屠殺，此後，西遷的大月氏一直都有報復匈奴的意思。

為了聯繫匈奴以西的月氏國，與其前後夾擊，共同對付匈奴，漢武帝派張騫出使西域。

不過，張騫的運氣實在很差。

在離開大漢國土不久，張騫就遭遇了匈奴騎兵，不幸中的萬幸，他只被當成了戰俘奴隸，並沒有被殺掉。

為了完成使命，他聰明地與匈奴人周旋，後來被派往匈奴西部邊境為官，這樣一來他終於尋找到出逃良機，就帶人逃離了匈奴。

張騫歷盡千辛萬苦，來到了大宛，在大宛幫助下，繼續西行，到達康居、大夏，終於找到了傳說中的月氏國。

不過令張騫失望的是，這人算是找到了，但最初的目的似乎失敗了。

月氏國是遊牧民族，本來在敦煌一帶遊牧，這十幾年來，在匈奴等國的侵犯下不斷西遷，被迫遷到阿姆河畔。由於當地土地肥沃，適合耕種，他們已經定居此地，無意東遷與匈奴為敵。

張騫在月氏國努力了一年多，發現無法達成目的，最終只得失望而回。

在回國途中，張騫又被匈奴扣留了一段時間，最後趁著匈奴內亂的時機，與曾經是奴隸出身的堂邑父一起逃了出去。

儘管張騫沒有完成既定的使命，但他瞭解到了西域各國的地理、物產、風俗習慣，極大地開闊了視野，回國後，對漢武帝講述了西域風情。

西元前一一九年，張騫帶著三百名成員，拿著漢朝的旌節，帶著一萬

多頭牛、羊，還有黃金、綢緞、布帛等再一次踏上西去的道路。他們到達烏孫，送上漢朝的厚禮，又前往大宛、月氏、于闐，分別與之交往。

這些國家非常高興地接待漢使，並派遣使臣帶著當地特產跟他們到長安回訪。

張騫和他的隨從先後到達三十六個國家，從此，漢朝每年都派使臣去訪問西域各國，與這些國家建立了友好往來的關係，商貿往來不絕。

中國的絲綢也源源不斷地運往西亞，轉運歐洲，開闢了著名的絲綢之路。

壁畫《張騫出使西域圖》位於莫高窟初唐第三百二十三窟主室北壁，所描繪的內容為，漢武帝獲匈奴祭天金人，不知名號，遣張騫出使西域大夏國求金人名號。

全畫高一百三十六公分，寬一百六十三公分，所記載的內容受到了佛教文化千絲萬縷的影響，不僅真實記錄了張騫出使西域的歷史功績，還結合了一些神話和宗教的故事，使整幅壁畫多了幾分異域風情。

TIPS

畫面中，張騫一行人行旅途程以山做間隔，每過一山行旅出現一次，人物亦由大漸小，以示行旅之遠去。敦煌壁畫中以透視原理的近大遠小作畫，始於此窟。

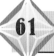

61 歷史上最毒辣的老媽
狩獵出行圖

唐朝的章懷太子李賢在流放巴州時，寫了一首《黃臺瓜辭》：

種瓜黃台下，瓜熟子離離。

一摘使瓜好，再摘令瓜稀。

三摘尚自可，摘絕抱蔓歸。

這首詩形式上為樂府民歌，語言自然樸素，寓意也十分淺顯明白。以種瓜摘瓜做比喻，奉勸某人手下留情，不要趕盡殺絕。

那麼，這個人是誰呢？為什麼要對李賢以死相逼呢？

說出來還真讓人感到不可思議，這個人就是李賢的生母武則天。

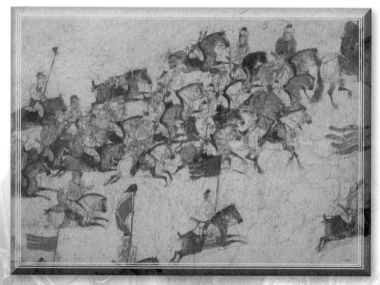

狩獵出行圖

在中國的歷史上，掌握國家大權的女人很多，可是稱帝的只有武則天一人。

武則天在十四歲進宮當了才人，唐太宗李世民見她嬌媚可人，特意賜名「武媚娘」。

在被封為才人之初，李世民很喜歡她，常常帶在身邊。

當時，有匹馬叫做獅子驄，誰都不能馴服牠。

武則天毛遂自薦說自己可以，但需三件東西。

唐太宗問她是什麼，她說：「鐵鞭、鐵檛和匕首。」

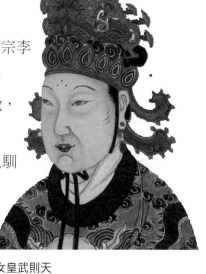

女皇武則天

唐太宗又問這三件東西的用途，武則天說：「我先用鐵鞭來鞭策牠，如果不服，就用鐵檛敲牠頭，再不行，就用匕首抹了牠的脖子！」

唐太宗看著面前這個女人，突然有些害怕。

唐太宗漸漸老去，在他臥病之時，還是喜歡讓武則天服侍左右。

太子李治經常來探望父皇，不免會看到武則天，他對這個父皇的女人一見鍾情，和武則天私定終身。

唐太宗死後，李治想留住武則天卻沒有辦法，她做為先皇沒有生育過子嗣的女人，要到感業寺出家。

但李治一直沒有辦法忘記武則天，永徽元年，他到感業寺以為先皇紀念忌日為由，和武則天私會。

小別勝新婚，兩人的感情更強烈了。

李治的王皇后知道了這個消息，主動要求將武則天接到宮中服侍皇

帝，她的目的是想藉武則天打擊她的情敵蕭淑妃，武則天沒權沒勢，不用擔心她會威脅自己的地位。

武則天的到來成功地打擊了蕭淑妃，這個對李治癡情一片的女子忍受不了丈夫對別的女人專情，終於落入王皇后的陷阱，被打入冷宮，再無翻身之日了。

王皇后很得意，她的下一個目標就是武則天，可是她沒想到，這個她一手扶持起來的女子最終要了她的命。

那時候，武則天剛剛生下一個女兒，自己心愛女人的孩子，李治非常疼愛，視為掌上明珠。王皇后基於禮數，特來探望，可是她萬萬沒有想到，武則天竟然心狠到能親手殺死自己的骨肉。

王皇后剛走，小公主就斷氣了。

武則天就這樣除掉了異己。

除掉了情敵，控制了皇帝老公，為了稱帝，武則天又將毒手伸向了自己的兒子。

武則天親生的兒子有四個：長子李弘、次子李賢、三子李顯、四子李旦。

長子李弘為皇太子，性情仁厚，由於同情蕭淑妃的兩個女兒，得罪了母親武則天，不久便被藥酒毒死了。

唐高宗又立二十二歲的次子李賢為皇太子。

李賢自幼「容止端雅」，小小年紀就已讀了《尚書》、《禮記》、《論語》等，過目不忘。長大後，他組織一批名儒注釋《後漢書》，因為《後漢書》載有皇帝大權落入皇后和外戚之手的史事，帶有譏諷時政之嫌，引起了母親武則天的不滿。

最終，章懷太子李賢未能倖免而成為政治鬥爭的犧牲品。

李顯和李旦，由於性格懦弱，甘於做傀儡，才保住性命。

為了權力，不惜殺害自己的女兒和兒子，武則天不愧為史上最毒辣的老媽。

唐章懷太子墓壁畫的墓址在陝西乾縣城北三公里的韓家堡，為唐乾陵陪葬墓之一。在墓道東壁繪製的《狩獵出行圖》，高二‧四米，全長十二米，是一幅氣象壯觀的巨幅精品。

畫面以青山松林為背景，四十多個騎馬狩獵者攜弓帶箭或持旗或持馴豹鞭，簇擁著主人縱馬馳向獵場。其中前五騎為先導，其後是一位身著灰藍袍服、氣態昂然的首領人物率領幾十騎人馬前呼後擁地行進，殿後的還有兩匹負重駱駝。構圖氣勢磅礴，遠山近樹，疏密得當，是唐墓壁畫中上乘之作。

TIPS

唐章懷太子李賢：西元六五五年～六八四年，字明允，唐高宗李治第六子，武則天第二子，係高宗時期所立的第三位太子，後遭廢殺。著有《君臣相起發事》、《春宮要錄》、《修身要覽》等書，今已佚失。

62 風靡唐朝的第一運動
馬球

馬球是中國古代盛行的一種體育運動,延續相習至明朝漸漸失傳。

馬球運動在唐朝非常盛行,可算得上普及項目,特別是在貴族階層中,幾乎每位男子都會揮動球杆,來上一兩場比賽。

馬球具體運動過程就是騎在馬上,手持球棍(也叫球杆、球杖)擊打球,以把球擊入球門為勝。看起來與今天的足球比賽很相似,不過多了馬匹和球棍,而且球體也有變化。當時的球也叫鞠,個頭比較小,男子拳頭大,多用品質輕卻有韌性的木料製成,將中間挖空,外面塗上紅色或者進行彩繪。大唐時期,幾乎所有天子都喜歡打馬球,建設了許多球場,以備隨時使用。

想當年,唐明皇年輕時曾經大敗吐蕃馬球隊,為大唐贏得無上榮譽,終其一生都愛好馬球。

唐僖宗李儇則繼承了這一傳統,將馬球事業推上了巔峰。

李儇可謂是大唐王朝最出色的馬球先生。據說,他可以騎在飛奔的馬上,用球杖連續擊球達數百次之多,

打馬球圖

那真是快如閃電，疾如迅風，讓人眼花撩亂，目不暇給。

到了後來，李儇不僅玩得花樣百出，還把馬球運動帶到治國策略中。

一次，西川節度使出缺，朝廷提交四位候選人請皇帝定奪。李儇一時間躊躇不定，怎麼辦呢？派誰去好呢？忽然間，他計上心頭，招呼這些人來到馬球場，傳下聖諭，讓那四位候選人來場馬球比賽，誰贏了誰就做西川節度使。

這一昏招出臺，樂壞了候選人之一的陳敬瑄。他雖然只是一個賣燒餅的，但早就與大宦官田令孜有所來往，並得到後者提示：要想擠入上流社會，必須天天在家練馬球，這次真的派上用場了。

結果，陳敬瑄獲勝而出，贏得西川節度使一職。

這個獎賞可夠大的，相當於現在西南五省聯合省長，你說權力大不大？可惜了候選人崔安潛，本來在西川幹得好好的，奈何馬球打得差，只能將大權拱手送人。

為了滿足李儇肆無忌憚的玩樂，朝廷不得不多方搜刮民脂民膏，加上那麼多宦官老爺們賣官專權，終於導致了農民起義的爆發。

最後，李儇只好在「阿父」挾持下兩度避難四川，並丟了江山。

西元一九七一年，中國考古工作者發掘了唐章懷太子墓，出土五十多組壁畫，其中一幅「打馬球圖」，生動地再現了唐朝馬球運動的雄姿。

《打馬球圖》繪於墓道西壁，長六百七十五公分，高一百六十公分。畫面上有二十匹「細尾紮結」的各色駿馬，騎士均穿白色或褐色窄袖袍，腳蹬黑靴，頭戴襆頭。畫家以灑脫自如的畫筆，透過線條色彩，把人物活動的姿勢和騎士的體態，描摹得栩栩如生。畫面上駿馬矯肥健壯，騰躍追逐；馬球手神情勇猛，奮力拼爭；觀者靜靜站立，凝神聚目，使球場上緊張激烈的氣氛溢於畫面。圖中點綴以山巒、古樹，更使這熱烈運動的場面

顯得宏大開闊。這種靜與動和諧地揉合在一起的表現手法，反映出唐朝高超的繪畫技巧和匠心獨具的藝術構思。

TIPS

　　永泰公主墓是乾陵十七座陪葬墓之一。墓內壁畫豐富多彩，墓道、過洞、甬道和墓室頂部都有壁畫。前墓室象徵客廳，壁畫以著華麗服裝的侍女為主。這些手中拿著各種生活用品的侍女體態豐盈，神態各異，有的似乎在悄聲細語，有的似乎在點頭讚許，有的則在環顧四周，她們彷彿正行進在路上，準備去侍奉主人。後墓室墓頂畫有天象圖：東邊是象徵太陽的三足金烏；西邊是象徵月亮的玉兔；中間是銀河，滿天星斗，顆顆在天體中都有固定的位置。這充分反映了當時高度發達的天文學。這些壁畫和章懷太子墓壁畫齊名，是唐朝繪畫的精品。

永泰公主墓壁畫——《宮女圖》

好戲開演
水神廟元雜劇壁畫

漢朝有一種文藝形式叫「百戲」，是對民間各種表演藝術的統稱。「百戲」是宋朝「滑稽戲」的前身，而在西漢時期，也確實發生了一件頗為滑稽的事情。

此事隱藏在深宮之中，是朝廷之上眾人皆知的醜聞。

漢成帝時期，皇后趙飛燕因皇帝寵幸自己的妹妹趙合德而心生不滿，遂從宮外找來一批英俊的男寵供自己享樂，從此後宮日日笙歌，極盡奢靡淫亂。

水神廟元雜劇

皇后如此亂來，大臣早已看不下去了，光祿大夫劉向忍無可忍，又不敢明說，就到處搜集古代的烈女貞婦的故事，然後整理成一本《列女傳》，獻給漢成帝。

漢成帝當然知道劉向的心思，可是年過不惑的皇帝早已被趙飛燕姐妹迷得失了心智，他嘴上讚嘆烈女的忠貞，心裡卻出於對趙飛燕的愧疚而裝聾作啞，此事不了了之，只有《列女傳》遺留下來。

在《列女傳》中，有一篇《東海孝婦》，講的是孝婦周青在丈夫死後與婆婆相依為命，後來婆婆生了重病，周青給婆婆送藥卻不慎將藥碗打破，婆婆以為媳婦有意要殺自己，就告到官府。

太守認定周青犯了謀殺罪，不顧周青的哭訴，將其斬殺。

周青死後三年，當地一直遭受嚴重的旱災，算命先生認為是周青的冤魂在作怪。

後來，太守在周青的墓前殺牛祭拜，天空忽然落下大雨，孝婦的美名從此流傳。

唐朝時，百戲變成了雜劇，表演形式涵蓋歌舞、雜技等，當時不過是逗大家玩樂的一種表演而已。到了宋朝，雜劇逐漸向戲劇靠近，內容分成三段：第一段引子，第二段敍事，第三段插科打諢，中間伴有雜技。

因為有幽默搞笑的成分在裡面，所以這時的雜劇也被稱為滑稽戲，到了元朝，因為統治階級的緣故，文人的社會地位極其低下，在長期的被壓迫之下誕生出元曲這朵瑰麗的奇花。元曲深具時代抗爭精神，揭示了激烈的社會矛盾。

當「元曲四大家」之一的關漢卿看到東海孝婦的故事時，他突生靈感，將故事改編後，取名為《竇娥冤》，講述寡婦竇娥被張驢兒父子逼婚卻堅決不從，於是張驢兒害死竇娥的婆婆，並嫁禍給竇娥。

結果，竇娥被太守處以死刑，臨刑前，她發誓若自己被冤枉，就讓血濺白練不墜地、六月飛雪、三年大旱，結果一一靈驗，其冤屈也終於洗清。

《竇娥冤》上演後，博得人們的一致好評，位列元曲四大悲劇之一，並被稱為「中國十大古典悲劇之一」。它將孝婦置身於刁民與官場勾結的背景下，使其成為元朝被奴役剝削的民眾代表，謳歌了底層百姓的善良和反抗精神。

水神廟在山西洪洞縣城東北十七公里霍泉源頭。

在南壁牆東面是一幅價值連城的戲劇壁畫——《元雜劇壁畫》。

這幅壁畫完成於元泰定元年（西元一三二四年），畫面寬三百一十一公分，高五百二十四公分，演員七男四女，其中一女演員正在幕後探頭觀望，展現出一個民間戲班子正在登臺演出的實況。

從畫面上看，當時元雜劇已分出生、旦、丑、淨等行當，有了刀、牙笏、扇子等道具和勾臉譜、假鬍子之類的化裝，並且還有了精緻的布景，分出了幕前和幕後，伴奏樂器有鼓、笛、拍板等。反映了元雜劇興盛時期的真實情景，是研究中國戲曲發展史的珍貴史料。

TIPS

元雜劇又稱北雜劇，是元朝用北曲演唱的漢族戲曲形式。形成於宋末，繁盛於元大德年間（十三世紀後半期～十四世紀）。主要代表作家有關漢卿、鄭光祖、馬致遠、白樸等。主要代表作有《竇娥冤》、《漢宮秋》、《倩女離魂》、《梧桐雨》等。

64 帝國共治者
皇后提奧朵拉及其隨從

在羅馬帝國的歷史上，曾經出現過這樣一位傳奇的女子。

她身分低下，卻在後來成為了帝國的掌權者之一；她身體柔弱，卻能夠在亂民暴動前面不改色；她一介女流，卻完成了大部分男人無法完成的事情。

她，就是東羅馬帝國的皇后——提奧朵拉。

提奧朵拉出身低賤，本是帝國萬千貧困家庭中的一員，後來還因為貧窮的原因，成為了君士坦丁堡劇院的一名伶人、名妓。

但與其他人不同的是，提奧朵拉從來不為自己出身卑微而感到徬徨、自卑，相反，她很會利用自己的身體去追求一切自己想要得到的東西，譬如錢財、人脈、權勢。

終於，提奧朵拉從眾多普通的妓女中脫穎而出，出現在上層人物的視線之中。

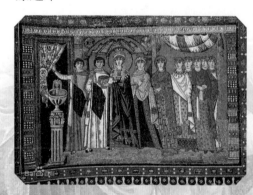

皇后提奧朵拉及其隨從

皇帝查士丁尼及其隨從

提奧朵拉不是一個單憑自己的肉體獲得利益的人，與其美麗容貌成正比的是她卓絕的政治智慧。

　　她深知色衰而愛弛的道理，因此她需要更高的地位，只有這樣，才會過得更好。

　　提奧朵拉最終將視線瞄準了那空缺的帝國皇后的寶座。

　　那是屬於我的位置！

　　提奧朵拉暗下決心。

　　透過一系列的「偶然」，提奧朵拉邂逅了當時皇位的最佳繼承人──查士丁尼，很快和他「墜入愛河」，並結為夫婦。

　　西元五二七年，查士丁一世去世，查士丁尼登上帝位，提奧朵拉也得到了自己夢寐以求的寶座。

　　然而，這個時期的提奧朵拉的權勢還遠未達到頂峰，真正令她發跡，步入政壇，成為「帝國共治者」的契機，即將到來。

　　西元五三二年，東羅馬帝國首都爆發了一場市民暴動，史稱「尼卡暴動」。

　　暴動很快就被帝國皇帝查士丁尼所鎮壓，君士坦丁堡血流成河。

　　世人都說查士丁尼英勇果決，但誰會想到，面對暴動，查士丁尼第一時間想到的卻是逃離呢？

　　說起尼卡暴動，還得先說東羅馬帝國一項流行的體育競技──賽車。

　　賽車這項運動在當時算得上是風靡全國，甚至政府還專門在君士坦丁堡建立了一座競技場。

　　競技場的觀眾分成了兩派，即「藍黨」和「綠黨」。「藍黨」的主要成員都為大貴族、元老院成員以及小部分市民，支持皇帝的中央集權。「綠黨」的成員大部分是農民，提倡地方自治。

政見的不同導致了兩個集團的矛盾分歧，並在西元五三二年的一個競技日中，雙方爆發了激烈衝突，而政府的介入更是令場面急遽惡化。

「綠黨」不滿查士丁尼，決定推翻他的統治。

皇宮在民眾的包圍下岌岌可危，查士丁尼束手無策，最後決定逃走。

看著皇帝窩囊的模樣，提奧朵拉非常生氣，她決然地對著查士丁尼說：「抱歉，陛下，我選擇留下來！」

「為什麼？」查士丁尼吃驚地問道。

提奧朵拉看著皇帝，慷慨激昂地說出了一段被載入史冊的話：「如果只有在逃跑中才能尋求安全，沒有其他辦法的話，我也不選擇逃跑的道路。頭戴皇冠的人不應該在失敗時苟且偷生，我不再被尊為皇后的那一天是永遠不會到來的。如果您想逃，陛下，那就祝您好運。您有錢，您的船隻已經準備妥當，大海正張開懷抱。至於我，我要留下來，我欣賞那句古老的格言：紫袍是最美麗的裹屍布。」

面對視死如歸的提奧朵拉，查士丁尼羞愧地低下了頭，隨後，他選擇留下來，結束這混亂的局面。

在查士丁尼和提奧朵拉的努力下，暴動很快就被鎮壓了，而提奧朵拉也因為這次事件，成為了「共治者」。

從政期間，提奧朵拉還鼓動查士丁尼修改法律，允許婦女墮胎，允許已婚婦女有社交的權利。她也因此成為最早承認婦女權利的統治者之一，是女權運動的領袖。

西元五四八年，提奧朵拉病死，被埋葬在聖使徒大教堂。

這幅著名的拜占庭彩石鑲嵌畫就是她逝世前一年完成的，透過這幅壁畫，世人彷彿又閱盡了這位美麗女子的傳奇一生。

拜占庭鑲嵌壁畫傳承於古羅馬，同時繼羅馬時代之後又一次獲得繁榮發展，獲得了很高的藝術成就。鑲嵌壁畫由小塊彩色大理石或彩色玻璃拼嵌而成，色彩鮮明璀璨是它的基本特點之一，作品的形式處理強調裝飾性，不表現背景，有著幾乎完全相同的姿勢人物造型，很少有三度空間感。

《皇后提奧朵拉及其隨從》是義大利拉文納聖維塔列教堂的一幅鑲嵌畫，描繪了提奧朵拉和侍從一起向基督獻祭的情景。

畫面中，提奧朵拉皇后頭戴一頂華麗的皇冠，腦後懸著一輪圓形光環，身披華貴的衣袍，手捧將要獻祭給基督的祭物，身邊簇擁著一群教會祭司以及宮廷侍從。在周圍人的襯托下，皇后提奧朵拉顯得十分雍容大度，整支隊伍看起來就好像從神話中走出來的一般。

整幅壁畫色彩搭配極為協調，仔細看去，還可以看到上面還有許多發揮裝飾作用的「小物」，不同色彩的搭配讓壁畫多了幾分動感，同時鮮豔的色澤和強烈的反光讓壁畫意外地多出了一些「天堂」氣息，算得上是其中的點睛之筆。

TIPS

尼卡暴動是西元五三二年在東羅馬帝國首都君士坦丁堡發生的市民起義，因市民高呼「尼卡」（勝利）的口號而得名。

查士丁尼的鎮壓改變了羅馬公民參與政治的傳統，甚至連賽車這種傳統的體育活動後來也被逐漸取消了。

65 「上帝之鞭」的退卻

聖日內維耶抵抗阿提拉

中國東漢時期，匈奴帝國被打擊得七零八落，除了一部分歸附中原以外，剩下的部族選擇了整體西遷，暫避大漢鋒芒。

而匈奴西遷的舉措則在無意間徹底改變了歐洲乃至世界的歷史。

匈奴西遷將近一個世紀後，零落的匈奴部族出現了一位強大的統治者，他就是被世界歷史稱為「上帝之鞭」的匈奴王阿提拉。

在世界上，只有兩個人榮獲了「上帝之鞭」的稱號，其中一個就是

聖日內維耶抵抗阿提拉

後世馳騁天下的成吉思汗，以此想來，我們就能猜到當年阿提拉的可怕了。

阿提拉統一了分散的匈奴部族，集中了力量，將整個西歐社會的秩序砸了個稀巴爛。

正所謂亂世出英雄，聖日內維耶就是其中一個。

聖日內維耶是一名基督教虔誠的修女，在她很小的時候，就發誓要為

至高無上的主奉獻自己的一生，堅守自己的貞潔。

在阿提拉肆虐整個歐洲的時候，聖日內維耶為了躲避戰火，來到巴黎居住，她在不斷宣揚信仰的同時，還救助巴黎城內的百姓，為自己累積了的威信。

然而在當時的大環境下，沒有什麼地方是絕對安全的。

很快地，阿提拉匈奴大軍將要攻打巴黎的消息在巴黎城中流傳開來，所有人都知道匈奴人的殘暴，他們一聽聞這個消息恍若遭遇了世界末日一般，惶惶不可終日，整個巴黎城的氣氛變得緊張起來。

當匈奴人的旗號出現在巴黎城不遠處的時候，城市中原本就壓抑不安的氣氛終於達到頂點，如同點燃的火藥桶一般，轟然爆炸。

人們絕望地吼叫著、哭泣著，陷入深深的絕望中。

就在這個時候，希望出現了。

阿提拉野蠻侵略

聖日內維耶站在所有絕望的人面前，高聲吶喊：「大家安靜下來！」

由於聖日內維耶平時在巴黎城中極具威信，因此，所有人都漸漸安靜下來，眼巴巴望著站在他們面前的修女，眼中全是對生的渴望。

聖日內維耶莊嚴地對著所有人說道：「如今匈奴人就在城外，哭喊是救不了我們的！男人們應該全部武裝起來，抵抗匈奴人，保衛我們的城市；女人們全都跟我一起向萬能的主祈願，祈禱勝利！」

聖日內維耶的話音剛落，就見男人們大聲喧嘩著，他們對著聖日內維耶嘶吼，罵她是騙子，欺騙了所有人，甚至有的人拿起了石頭，想要砸死她。

與之相反的是，巴黎城中所有的女人全都默默地來到聖日內維耶身後，高聲祈禱著。

漸漸地，叫罵聲越來越少，越來越多的男人回到了家中，拿起了武器，堅毅地站在女人們面前，為她們抵擋著敵人。他們心中已然下定了決心，要憑藉自己的力量去保衛自己的家鄉，保衛自己的家人。

或許真的是因為上帝聆聽到了下界虔誠的聲音，匈奴人並沒有進攻巴黎，而是很快就退軍了。

壁畫《聖日內維耶抵抗阿提拉》位於先賢祠中。

先賢祠的前身是聖日內維耶教堂，於西元一七九一年改造為紀念法國歷史名人的聖殿。

在畫面中，我們可以看到，畫中人物，不論男女老少，不論何種職業，他們的臉上寫滿了悲戚，這是得知阿提拉的匈奴軍隊兵臨城下的反應；然而在那悲戚的面孔中，還透露出令人意外的堅定，這是巴黎人民對於凶殘侵略者堅定抗爭下去的決心，數不清的巴黎人堅毅的站立在大地上，眾志成城，堅不可摧。

嚴格來講，這幅壁畫不光是單純對聖日內維耶功績的讚揚，更是對當年巴黎人民勇氣和決心的肯定與稱讚。

TIPS

　　聖日內維耶：約西元四二二年～五〇二年，是法國巴黎的主保聖人。相傳，她對當時的法蘭西國王克洛維一世皈依基督教做出了貢獻。這位國王是歐洲第一位接受基督教洗禮的國王，從而使法蘭克帝國得以基督教化，這對整個歐洲歷史都有著非凡的意義。

聖日內維耶

66 「皈依」的蠻族
神佑克洛維

西元五世紀的歐洲是動盪不安，以匈奴為首的大量蠻族西遷摧毀了原本的歐洲秩序，整片歐洲大陸陷入了戰火之中。

克洛維出身於蠻族，但是他卻與其他蠻族成員有著很大不同，那就是他虔誠地信奉基督教，相信萬能的主。

最初，克洛維也不相信與自己生活毫無關聯的基督，但是他在一次戰鬥中遭到了前所未有的失敗，就在他敗亡之際，克洛維成了向上帝虔誠禱告的信徒。

神佑克洛維

之後，神奇的事情發生了，克洛維面對強大的敵人莫名其妙地陷入了內訌，而他則趁機率領軍隊獲得了勝利。

自此之後，克洛維便成為了一名虔誠的基督徒。

一次，克洛維的手下軍隊在攻破一座新的城市後，如同強盜一般洗劫了當地的教堂，直接搶走了教堂中一尊十分珍貴的金杯。

克洛維聽說這件事後，愈想愈生氣，當即就想命令手下人將那尊珍貴的金杯恭恭敬敬地送回教堂去。但是話到了嘴邊，克洛維又將其嚥了回去，這是怎麼回事呢？

原來，在當時法蘭克人的規矩中，所有人繳獲的戰利品是不按照地位

272　第二章 超越時空的印記

來進行分配的,而是要透過抽籤的方法來分配戰利品,哪怕你貴為國王也不能對大家收穫的戰利品指手畫腳,這是所有法蘭克人遵循多年的「潛規則」。

克洛維知道自己的威信還不足以去挑戰這個所有法蘭克人遵循的「潛規則」,但是自己身為一名虔誠的基督教徒,知道了這種事情也不能悄無聲息地忍氣吞聲。

於是,在抽籤之前,克洛維當著所有法蘭克人的面「和顏悅色」地說道:「我知道你們有人背著我去教堂搶回了一尊金杯,但我不怪他,只希望如果有人抽到了金杯,可以將它交還給教堂,不知諸位意下……」

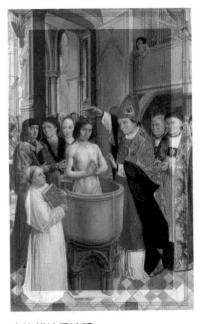

克洛維話音未落,底下有人高喊道:「我不同意!」

本來克洛維心想,自己都這麼「低聲下氣」地去說明了,相信沒人會不給面子的,沒有想到,自己的話還沒講完,就有人不給面子。

克洛維黑著臉望去,只見從人群中擠

克洛維接受洗禮

出一名彪形大漢,這人二話不說,直接將擺放在臺上的金杯一錘敲碎,然後挑釁著向克洛維看去。

只見克洛維的臉時青時白,時紅時黑,良久,他吐出一口濁氣,擠出一絲僵硬的笑容道:「算你有種!」

說完,克洛維離開了抽籤儀式。

在這件事之後不久,克洛維藉口那名武士的戰斧沒擦乾淨,將其摔

在地上。當武士俯身撿起斧頭時，克洛維抽出劍狠狠劈向他，口中還大喊著：「你以前怎樣對待金杯，我現在就如何來對待你！」

克洛維冷酷血腥的手段嚇壞了在場的所有武士，國王的權威和基督徒的尊嚴憑藉劍與鮮血建立了起來。

壁畫《神佑克洛維》現存於法國的先賢祠內。

在畫面上方所描繪的高天之上有著數名天使，周身散發著神聖的光芒，似乎在庇佑身底下的人們；而在壁畫下方的克洛維身披紅色大氅，騎著高頭大馬，高揚著頭顱，似乎在吃驚地看著出現在眼前的神蹟；在他的身邊是無數被神蹟擊敗的敵人。

TIPS

克洛維：西元四五五或四五六年～五一一年，墨洛溫王朝開創者，法蘭克王國的第一任國王。他最主要的成就是：統一法蘭克、征服高盧和皈依羅馬天主教。

千秋功績後人說
張議潮統軍出行圖

　　盛極必衰想必是最適合用在歷史朝代更迭上的詞語了。任何朝代都抵不過時間的侵蝕，希臘是這樣，羅馬是這樣，哪怕曾經強盛的大唐也是這樣。

　　安史之亂爆發後，強盛的唐朝徹底步入了衰敗期。

　　原本與唐朝可謂是「世交」的吐蕃政權見唐王朝不復往日的強大後，徹底撕下了睦鄰友好的面具，藉著唐朝邊防虛弱，無力西顧的時機，佔據了以涼州為首的河西諸州。

　　其實對河西諸州底層的百姓而言，頭頂上的統治者即使換了對於他們而言，也是無足輕重的。畢竟對於百姓而言，國家大義、民族情節都太過遙遠，最重要的是他們自己的日子能否過好。

張議潮統軍出行圖（局部）

《明皇幸蜀圖》描繪了唐玄宗李隆基在安史之亂時避禍四川的情形

　　而對河西諸州的當地豪強來說，頭頂上的統治者換了卻是相當要緊的，所謂沒有千年的王朝，卻有千年的世家。對大部分世家豪強而言，吐蕃佔據了河西諸州，他們換了明面上的主子，那麼只要自己家族的利益不受損，或者擴大利益，幫助吐蕃維持當地的秩序也沒什麼關係。

　　不過很可惜的是，他們實在高估了吐蕃人的文明程度。以他們簡單的政治頭腦實在無法理解當地漢人世家豪強協助統治、「以漢制漢」的重要性，吐蕃人只認同草原上弱肉強食的規則，粗暴地將當地世家排除在受益團體之外，甚至將這些世家豪強當成了肥羊，肆意宰割。

　　這種粗暴的方式極大地損害了世家豪強的利益，令他們十分不滿，甚至懷念起了被驅逐的唐朝政權。一時間，河西諸州暗流湧動，明裡暗裡反抗抵制吐蕃人的行動正在有條不紊地進行著。

　　而徹底引爆了河西諸州這個如同一戰時期的「巴爾幹火藥桶」的人物，則是沙洲（今天甘肅省的敦煌地區）當地的一名小豪強——張議潮。

張議潮出生的時候，河西已經淪陷了有將近半個世紀，不過多虧吐蕃人在河西燒殺劫掠的舉動，河西諸州的民心始終無法歸向野蠻的吐蕃人。

　　不得不說，足足半個世紀也無法令當地人認同吐蕃政權，吐蕃人在統治方面的表現比起後來的契丹、女真等少數民族政權來說實在是差得太遠。

　　張議潮就在這樣一個遭受異族侵略、被視為豬狗的環境中逐漸成長，而他對於吐蕃政權的看法也是越來越差，到後來甚至變成了憎恨，心中的天平也在不自覺間傾向了唐朝。

　　張議潮在掌握家族的權力後，便開始不斷為了自己夢想的實現而努力，憑藉自己高超的手腕以及家族勢力，拉攏了一大批對吐蕃心懷不滿的世家豪強。藉助這些豪強的幫助，他開始訓練軍隊，培養死士，同時也在暗中不斷與唐朝政權接觸，獲得了一部分的支持。

　　西元八四八年，經過多年的準備，張議潮認為時機已到，率領著自己訓練多年的軍隊發動了起義，徹底驅逐了當地的吐蕃勢力。

　　在起義成功後，張議潮並沒有盲目擴大戰果，而是採取了穩紮穩打的策略，一面派人去唐朝聯繫，一面整合沙洲勢力。在得到了唐朝的「回歸許可」後，張議潮徹底爆發，勢如破竹，沒過幾年就將除了涼州的河西十一州收復。

　　唐王朝在接到張議潮的大捷後，有心插手河西事務，卻因為力所不及，實在無力經營河西，乾脆送了個順水推舟的人情，任命張議潮為河西節度使，全權處理河西事務。

　　就這樣，張議潮成為了名副其實的「河西王」。

　　壁畫《張議潮統軍出行圖》現保存於敦煌莫高窟內，創作於唐朝，長八百三十公分，寬一百三十公分，描繪了張議潮受封為河西節度使後統軍

出行的場面。

　　整幅壁畫的場面非常繁複宏大，前為文武儀仗行列，中部張議潮著紅袍跨白馬，後有軍隊隨從，好不威風。

　　雖然這幅畫中的人物眾多，但並沒有給人擁擠之感，各部分相互聯繫，完美地統一起來。此外，畫家為了烘托出行隊伍的威武氣勢，還在遠處點綴了些山水和翠綠的樹，並把坐騎繪以紅、赭、白等色。

　　總體來看，這幅壁畫有著極高的藝術價值，同時也是研究唐朝歷史風貌的重要史料。

TIPS

　　莫高窟第一百五十六窟南北壁及東壁南北兩側的底部分別繪長卷式《張議潮統軍出行圖》和《宋國夫人出行圖》。宋國夫人即張議潮夫人廣平宋氏，出行圖所展示的則是主人及其隨從的遊樂場景。兩幅壁畫合稱敦煌壁畫中的「出行圖雙壁」。

宋國夫人出行圖（局部）

血腥戰爭的記載

巴約掛毯

西元一〇六六年一月，歷史上著名的英國國王「懺悔者」愛德華因病去世，因為膝下無子的緣故，王位的繼承權便產生了分歧。

當時具有繼承英王王位資格的人有兩個，一個是諾曼第公爵威廉，另一個則是哈羅德爵士。

從關係上來論，愛德華更親近威廉。

當年，愛德華流亡諾曼第的時候，曾接受過威廉的幫助，這令愛德華許下了「倘若我死去，繼承王位的人必定是你」的承諾。因此，威廉繼承王位的可能性要更大一些。

然而，現實常常會開一些過分的玩笑。

威廉是諾曼第的公爵，封地距離王城遠了一些，接受消息的速度自然

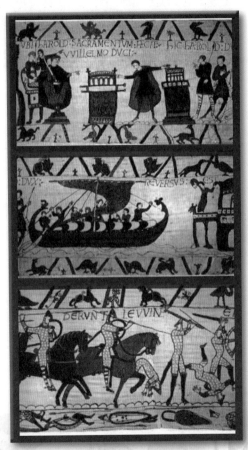

巴約掛毯

征服者威廉

也會慢一些。

當他接到哈羅德繼任英王王位的消息時，已經距離事件的發生過了有一段時間。

原來，哈羅德爵士趁著威廉影響力不足，勢力的觸角一時半會兒構不到王城的時機，勾搭上了賢人會議，在相當於「元老院」職能的賢人會議幫助下，哈羅德成功繼承了王位。

眼看到嘴的鴨子飛了，威廉大怒，決定用武力奪取王位，征服英格蘭，建立自己的王國。

為創造有利的形勢，威廉派使節四處遊說，控告哈羅德是一個背信棄義的篡位者。

很快，羅馬教皇亞歷山大二世表示支持威廉，並賜予他一面「聖旗」。羅馬帝國皇帝亨利四世及丹麥國王也表示願意幫助威廉奪回王位。

出征前為自己打造好「正義」的外衣後，威廉率軍隊出征。這是一支擁有四百艘船隻的艦隊，連水手和運輸隊在內一共八千人。一路上他們沒有遇到抵抗，順利地渡過多佛爾海峽登陸了。

當時，哈羅德剛在倫敦以北的約克打敗了另一個爭位者，聽說威廉入侵，火速趕回倫敦，並親率五千士兵南下迎擊。

西元一〇六六年十月十三日夜，哈羅德到達赫斯廷斯附近的一處高地宿營，此時威廉的遠征軍此時也已趕到赫斯廷斯，雙方在此遭遇。

由於哈羅德匆匆南下，推進太快，有的部隊還來得及趕到，威廉趁哈樂德立足未穩，先發起進攻。

這場日後著名的「黑斯廷斯戰役」，也是偉大的「諾曼第征服」中決定性的一戰就這樣開始了。

哈羅德的軍隊在一塊高地上，以盾牌組成防線，威廉的軍隊弓箭手在前，步兵居中，騎兵在後，打得十分吃力。

在混亂之中，威廉墜馬，但他馬上恢復鎮靜，躍上另一匹馬， 大聲高呼：「請大家都看著我，我還活著！上帝會保佑我們勝利！」激戰中，威廉命左翼詐敗後退，欲將敵人引開堅固有利的陣地。哈羅德沒有識破這一計謀，立刻追殺上去，最終落入圈套。

威廉抓住這一戰機發動最後反攻，哈樂德中箭身亡，英軍陣腳大亂，全線崩潰，黑斯廷斯戰役以威廉勝利而告終。

此後，威廉乘勝追擊，率軍長驅直入，橫掃英國。

西元一〇六六年耶誕節，威廉在威斯敏斯特教堂被加冕為英國國王，開創了英國歷史上的諾曼第王朝，被後人們奉為——「征服者威廉」。

後來，威廉同父異母的兄弟奧多為了標榜威廉的功績，也為了給自己新建成的巴約教堂獻禮，特意命諾曼第的織毯女工們做了這件當時世界上最長的掛毯——《巴約掛毯》。他將掛毯呈現在教堂裡，用來紀念偉大不朽的「諾曼第征服」。

《巴約掛毯》也稱《貝葉掛毯》，它詳細描繪了當年黑斯廷戰役的前

因後果，同時還附有一定的文字介紹，在其中對於征服王威廉進行了一定的美化，哈羅德爵士在裡面活像個小丑一般的角色。

　　整幅掛毯是以亞麻布為底的絨尼縫製，上面的瑰麗圖案則是繡女們用不同顏色的細絨線繡成，因此從嚴格意義上來說，《巴約掛毯》是一件包含繪畫藝術的刺繡品。

　　巴約掛毯上各種顏色的搭配協調，讓其具有了相當的藝術感，同時因為其題材嚴肅，加上刺繡人物眾多，規模龐大的緣故，它也被稱為了「歐洲的清明上河圖」。

TIPS

　　巴約掛毯七十米長，半米寬，現存六十二米。共六百二十三個人物，五十五隻狗，兩百零二隻戰馬，四十九棵樹，四十一艘船，約兩千個拉丁文字，超過五百隻鳥和龍等不知名生物。此文物飽受英法歷史戰役之苦，多次輾轉英法，在第二次世界大戰後英國從德國拿回。

69 盛世聯姻
文成公主入藏

　　世界屋脊——青藏高原在西元七世紀，曾經存在著一個強大的政權，名叫吐蕃。談到吐蕃的建立，就不得不提一個人，那就是松贊干布。

　　松贊干布的父親朗日松贊是頗有作為的贊普（首領），照現代的說法來講，松贊干布是官二代。

　　可惜好景不常，西元六二九年，朗日松贊遭到叛臣毒殺，原本服從朗日松贊管轄的各個部落紛紛反叛，整個西藏陷入一片戰亂之中。

　　年僅十三歲的松贊干布挺身而出，繼承父親遺志，成為贊普。他抓緊時間訓練軍隊，以鐵血手段，迅速鎮壓了各地的叛亂，統一各部，同時將叛亂元凶與殺父仇人滅族。

　　平定叛亂後，出於政治上的考量，松贊干布將吐蕃王朝的政治中心遷移到邏些，也就是今天的拉薩，正式確立了吐蕃王朝的奴隸制政權。

　　當時的中原政權是強盛的唐朝，松贊干布打算與其建立友誼，互通有無。

　　西元六三四年，松贊干布麾下第一批吐蕃使臣訪問長安，而

文成公主入藏（局部）

中原王朝講究禮尚往來，唐朝的使臣也很快到吐蕃回訪。

　　松贊干布心想，既然兩國的使節都相互來往了，下一步應該更親密一些，於是派遣使者攜帶貴重禮物向唐王朝求婚。

　　唐太宗壓根兒就瞧不起吐蕃人，二話不說，直接回絕了吐蕃使者。

　　西元六三八年，吐蕃和唐朝爆發戰爭，也就是歷史上的松州之戰，戰爭中唐軍擊敗吐蕃軍。

　　松贊干布戰敗後，立刻派遣使者去長安言詞誠懇地謝罪。

　　過了一段時間，松贊干布見唐王朝許久也沒反應，猜想這麼長時間也消氣了，就派遣吐蕃相國祿東贊前去求婚，獻金五千兩，珠寶古玩數百件。

　　不巧的是，幾個藩國也派出了使者，想將美麗的文成公主娶回國。

　　唐太宗決定要考考這些使者，他提出三道難題，只有全部答對的人才能接公主回國。

　　第一題是判斷木頭的頭和尾。

　　太宗命人將十根兩端粗細相同的木頭放在花園裡，讓大家做出判定。

　　這可讓其他使者犯了難，唯獨祿東贊不慌不忙，他讓人把木頭全部平推入水裡。由於木頭的根部比頂部的密度大，所以木頭很快在水中傾斜，

《步輦圖》是唐朝畫家閻立本的作品，所繪是祿東贊朝見唐太宗時的場景。

於是第一題就被祿東贊順利解決了。

第二題是用細線穿玉。

唐太宗命人取出一塊白玉，玉的中央有一條曲折迴旋的孔道，太宗讓使者們用一根金線將玉穿起來。

就在其他使者瞇細著眼睛，使勁往孔裡塞線時，祿東贊不慌不忙地將金線繫在一隻螞蟻身上，然後將螞蟻放在小孔的一端，他又在小孔的另一端塗上蜂蜜，這樣螞蟻就賣力地帶著線穿過了白玉，任務也就完成了！

第三題是分辨小馬駒的母親。

太宗將一百匹母馬和一隻小馬駒混雜在一起，要使者們說出馬駒是哪匹母馬所生。

使者們傻了眼，紛紛搖頭：「這也太難了吧！」

唯獨祿東贊請求道：「尊貴的天可汗，請給我一晚上時間，屆時我肯定能給你正確答案！」

唐太宗同意了他的要求。

於是，祿東贊把馬駒和母馬分開關了一晚上。

第二天，當他把馬放出來後，餓壞了的馬駒立刻跑到母親身邊去吃奶，這樣答案也就自然揭曉了。

唐太宗暗想，這祿東贊真聰明，看來真小瞧了吐蕃人，當即答應了松贊干布的和親請求。

西元六四一年，唐太宗遠嫁文成公主，並派江夏王、禮部尚書李道宗護送其入吐蕃。

松贊干布大為興奮，在拉薩紅山之上修建了共有一千間宮殿的三座九層樓宇，取名叫布達拉宮，同時親自率領禁衛軍從吐蕃遠道出迎。

在今天拉薩的布達拉宮中，我們可以看到清朝所繪製的《文成公主入

藏》壁畫。

　　這幅壁畫乍看如同一張地圖，上面繪製了象徵山水的黑色線條，壁畫左側，代表唐朝的和親車駕緩緩前行，竟在不知不覺間翻越了千山萬水，而在前方，象徵吐蕃的迎親隊伍排成一列，恭敬熱情地歡迎著遠道而來的文成公主。該壁畫生動地展示了文成公主和吐蕃大臣陪釋迦牟尼像由長安抵達吐蕃，吐蕃君臣們手持各種宗教用品隆重迎接珍貴的釋迦牟尼十二歲等身像的情況。

　　畫家不僅應用了中原地區的繪畫方法，同時也結合了當地的風土民情，象徵了漢藏民族之間的友好和諧。

TIPS

　　布達拉宮最初為吐蕃王朝贊普松贊干布為迎娶尺尊公主和文成公主而興建。坐落於拉薩市區西北瑪布日山上，是世界上海拔最高，集宮殿、城堡和寺院於一體的宏偉建築，也是西藏最龐大、最完整的古代宮堡建築群。

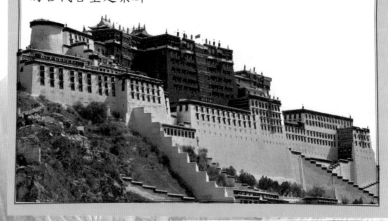

萬里來朝

五世達賴喇嘛覲見順治

大清順治九年，也就是西元一六五二年的隆冬，一支從拉薩西行而來的浩浩蕩蕩的隊伍在飄雪中來到北京城高大的城門下。

五世達賴喇嘛阿旺羅桑嘉措望著高大古樸的城門，思緒不禁悠然飄遠。

他出生在世俗的封建領主家庭，卻成為了四世達賴喇嘛的轉世靈童，並成為了黃教的活佛。

活佛，多麼神聖的字眼。

在外人看來，阿旺羅桑嘉措身為五世達賴喇嘛，是黃教的宗教象徵，過得是前呼後擁、人上人的日子。但這其中的苦楚，又有誰會知道呢？

五世達賴喇嘛覲見順治

阿旺羅桑嘉措現在還記得，當時的西藏是由藏巴汗與噶瑪地方政權所控制，他們這些人視黃教為眼中釘，明裡暗裡組織了幾次反黃教的衝突，最嚴重的一次甚至逼得自己這名堂堂活佛為了保命不得不逃亡山南避難。

所幸的是，黃教的教義傳播十分廣泛，在西藏當地乃至蒙古都有傳播以及信仰基礎，所以才不至於太過狼狽，而且也有了一定的反擊之力。

　　那段屈辱的日子對阿旺羅桑嘉措來說頗有幾分不堪回首的意味，自己在山南每日與四世班禪相對無言，唯有打坐唸經，才能排解心中的寂寥。

　　那種心情越壓抑就越想爆發，為了奪回自己失去的一切，阿旺羅桑嘉措將不惜採取一切手段，來守衛自己的信仰。

　　他和四世班禪在協商過後，消滅了西藏地區大部分反叛勢力，畢竟那些反對派太過小打小鬧，不可能翻得了天。

　　接著，他們將目光投向了離西藏最近也是勢力最強大的青海固始汗，在經過短暫的接觸後，他們發現固始汗覬覦西藏的野心十分大，只是苦於沒有藉口罷了。

　　而阿旺羅桑嘉措的示好讓他看到干涉西藏事務的機會，所以固始汗選擇了合作。

　　阿旺羅桑嘉措也明白，固始汗這個人野心太大，根本沒辦法去控制，但還是選擇了與其合作，畢竟固始汗對黃教的態度還是友善的，為了鞏固黃教在西藏的地位，別無可選。

　　西元一六四一年，固始汗對外以尊奉「達賴活佛的密詔」為藉口，悍然出兵，將來不及做準備的噶瑪政權一舉推翻，固始汗擁立阿旺羅桑嘉措建立了新的政權，而一切也如阿旺羅桑嘉措預料的那樣，固始汗徹底控制了西藏，自己只是得到了宗教與經濟方面的援助。

　　或許是山南避禍的日子令阿旺羅桑嘉措實在忍受不了，即便是初步控制了西藏，他的心也是惴惴不安的。

　　為了徹底將手中的權力抓緊，他又將算盤打到了中原王朝的身上。

　　阿旺羅桑嘉措排除了昏庸的明王朝以及各地的起義軍，直接將橄欖枝

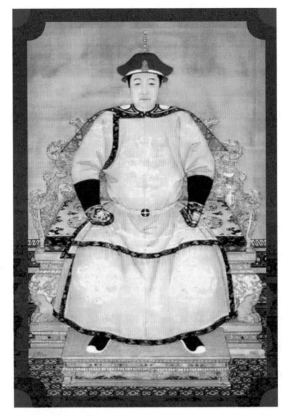

順治皇帝朝服像

拋向了在東北有龍興之象的清王朝。

　　而清朝顯然也很承阿旺羅桑嘉措的情，在順治皇帝入關後，曾先後三次遣使請其入京面聖。

　　而今天，阿旺羅桑嘉措正式來到了大清的帝都——北京城下，他感覺到，自己的目標即將實現了。

　　果不其然，順治皇帝在南苑熱情接待了阿旺羅桑嘉措，賜給他金冊金印，稱其為「達賴喇嘛」，正式確認了他在西藏的合法地位。

　　在今天拉薩的布達拉宮靈塔殿東的集會大殿內的壁畫《五世達賴見順治圖》記錄了這個歷史時刻。

畫面左側五世達賴阿旺羅桑嘉措一身西藏喇嘛傳統服飾，慈眉善目，佛光隱現，表情莊重，一副人間活佛的莊嚴神態；畫面右側，順治皇帝穩穩端坐於龍椅之上，一身青色龍袍，脖子上掛著大串東珠，表情威嚴，一副天下之主的威嚴。在兩人周圍是各自所帶的喇嘛、大臣、隨從、侍衛，整幅壁畫呈現出其樂融融的景象。

TIPS

　　五世達賴喇嘛被順治皇帝授予「西天大善自在佛所領天下釋教普通瓦赤喇旦達賴喇嘛」之稱號。達賴在蒙語中意為「廣闊的海洋」。回到西藏後，他用政府贈送的金銀建立了十三座寺院，又正式規定了格魯派的各種制度、禮儀。

　　晚年的時候，五世達賴喇嘛著書立說，主要作品有《西藏王臣記》、《相性新釋》、《菩提道次第論講義》和《引導大悲次第論》等。這些著作在藏傳佛教界流傳很廣，並被公認為宗教經典。

美猴王孫悟空的原型

羅摩耶那壁畫裡的哈奴曼

安闍那曾是一位美麗的仙女，由於犯下過錯受到天神們的詛咒，變成一隻母猴，嫁給了須彌山頂上的猴子首領吉薩陵。

一天，安闍那在鋪滿鮮花的山坡上散步遊玩，風神婆庾剛好經過此地，看到韻味十足的母猴，頓時春心蕩漾。

他輕輕吹起安闍那的裙子，摟住她緊俏的臀部。

安闍那驚叫道：「是誰在侮辱我？」

風神在她的耳邊呢喃著說：「我的美人，妳別怕，我實在太愛妳了，妳為我生一個兒子吧！。他會像我一樣上天入地，飛沙走石，最終揚名天

哈奴曼

下。」

安闍那實在無法擺脫風神的騷擾，只好屈從了祂。

不久後，安闍那生下了一個猴兒子。

這隻小猴相貌不凡，一身純金色的皮毛在太陽下閃閃發光，四肢頎長，行動靈活輕捷，身後拖著一條長長的尾巴。

風神見了，喜不自勝，祝福兒子快快長大，隨自己去周遊世界。

可是祂萬萬沒有想到，剛出生的小猴很快就遭到了厄運。

為了不讓丈夫起疑心，安闍那把兒子丟棄在草叢中，轉身逃跑了。由於飢餓的緣故，小猴對著天空嗷嗷大叫起來，叫聲地動山搖，穿透了好幾重天，就連躲在天邊的仙人們都聽得清清楚楚。

太陽不知道發生了什麼事情，連忙跳到山頂觀望。

小猴看到又圓又紅的太陽，以為是熟透了的果子，就飛到了天上，伸出雙手去擁抱太陽。

風神擔心太陽灼傷自己的兒子，急忙向太陽吹去陣陣涼風。太陽見這隻小猴超乎尋常，長大後必有所作為，就沒有傷害牠，反而小心地避開了。

恰巧此時，妖魔羅睺也在捉太陽。

羅睺是一個阿修羅，在攪拌乳海的時候，他扮成天神偷喝了一口永生甘露。太陽神與月神向毗濕奴揭發了羅睺的偽裝，憤怒的毗濕奴當即砍下了羅睺的腦袋。由於羅睺喝下了永生甘露，牠的頭得到了永生，被掛在天上。羅睺十分痛恨太陽神與月神，經常吞噬太陽和月亮，從而引起日食和月食。

牠看見小猴搶了牠的獵物，便氣憤地向因陀羅告狀：「天帝啊，太陽和月亮歷來是賜給我的法定食物，怎麼還有別人來爭搶？」

因陀羅聽後感到十分驚訝，就騎上神象伊羅婆陀，命羅睺帶路，一同

向太陽趕去。

小猴看見飛馳而來的羅睺，以為又是一個成熟的大果子，就放棄了太陽，開始追逐羅睺。

羅睺受到驚嚇，趕緊轉身逃跑，一邊跑一邊向天帝呼救。

因陀羅威嚴地喝道：「不要怕，我這就打死牠！」

小猴順著說話聲傳來的方向望去，一眼就看見了神象伊羅婆陀，於是放棄了羅睺，向伊羅婆陀奔來。

這時，因陀羅揮舞著金剛杵，猛地向小猴砸去。

小猴被擊中後狠狠地摔在地上，把下巴摔傷了，牠傷心地哀嚎起來。

風神聽到兒子的哭泣聲迅速趕來，他見因陀羅出手這麼重，頓時生起了強烈的報復欲望。他把兒子抱到山洞中救治，命三界停止吹拂，世界頓時一片荒涼。沒有風，雨神無法降雨，生物們無法呼吸，炎熱的夏季沒有了清涼，人們的生活苦不堪言。

天神們知道這一切都是風神在報復天帝，便紛紛向梵天求救，希望梵天降下恩賜，調解因陀羅與風神的矛盾。

梵天不慌不忙地說：「傷害牠人的兒子是天帝的過錯，解鈴還須繫鈴人，請祂主動向風神道歉。」

於是，天神們陪同因陀羅一起來到山洞中，請求風神不計前嫌，原諒天帝的過錯。這時，梵天也出現在山洞中，賜予風神的兒子能放大縮小，以及隨意變形的幾種神力，還親自給牠取名叫哈奴曼，意思就是爛下巴。

長大後的哈奴曼聰明機智，武勇超群，擔任了須羯哩婆猴王的首席將軍。據說，哈奴曼是毗濕奴大神示現而成的，曾與羅摩國王交好。在十首魔王羅波那被羅摩殺死的那場戰鬥中，哈奴曼發揮了極大的作用，牠的豐功偉績盛傳三界，譽滿天下。

在泰國曼谷的大皇宮裡，有一幅長約一千米的壁畫長廊，上面繪有一百七十八幅以印度古典文學《羅摩衍那》史詩為題材的精美彩色連環畫。這些壁畫主要講述了王子羅摩和妻子悉多的故事，其中夾雜了很多戰爭場面的描繪，對傳說中孫悟空的原型——神猴哈奴曼著墨頗多。這幅長長的壁畫，從一個側面展示出泰國繪畫大師的功底，每一個細節都是那麼細膩生動。

TIPS

印度傳統認為羅摩是毗濕奴的化身，祂殺死魔王羅波那，確立了人間的宗教和道德標準，神曾經答應作者蟻垤，只要山海還存在，人們就仍然需要閱讀《羅摩衍那》。

天神毗濕奴夫婦

72 獅子岩上的絕美風情

半裸仕女

凱西雅伯是魔利耶王朝國王的長子，很有才能，也很有謀略，但為人陰險狡詐，並不得皇帝父親的歡心。

再加上年老的皇帝偏愛他後娶的妃子，這個美麗的女人為他生了一個可愛仁厚的兒子莫蘭加，皇帝就想立幼子為王，還偷偷立下遺詔，好讓妃子安心。

皇帝偏袒小兒子，長子凱西雅伯豈會不知，在得知父親的心思後，他心有不甘，覺得小弟哪有資格。

此時，老皇帝的身子是一天不如一天了，在一次狩獵時吹了冷風，從此一病不起。

半裸仕女

御醫偷偷告訴凱西雅伯：「皇上大概沒幾日就要駕崩了！」

凱西雅伯的心都要揪起來了，因為再過幾天，他就要對弟弟莫蘭加俯首稱臣了。

他可不想讓自己處於這種無奈的境地，便頓生歹心，當天晚上就殺了奄奄一息的父皇，然後更改了遺詔，宣稱自己是新國王。

莫蘭加早就從母親口中得知父皇的遺囑了，他知道是哥哥殺害了父親，不禁十分憤怒，想要為父報仇。

凱西雅伯察覺出了弟弟的心理，由於愧疚和害怕，他沒有勇氣留在首都和弟弟針鋒相對，就在離首都阿努拉達普拉七十公里遠的一處巨大山岩上建立了自己的宮殿，從此讓該處成為他的統治中心。

由於宮殿所在的岩石很像一隻昂首伏地的獅子，因此整塊石頭包括宮殿在內，被人們稱為「獅子岩」。

雖然凱西雅伯建造獅子岩是為了防禦，因為整塊岩石高高地從地面崛起，易守難攻，這樣新國王就不怕弟弟來侵犯了。但他又是一個好享受的人，所以竭盡所能地讓宮殿變得更豪華。

凱西雅伯為建獅子岩花費了十年的時間，在這期間，大量民眾的錢財被壓榨，只是為了能讓獅子岩看起來更美一些。

當獅子岩建好後，百姓們的不滿情緒也日漸高漲，莫蘭加趁機號召支持他的人組成軍隊，日夜操練，等待復仇的那一天。

凱西雅伯的命運還是沒能超越現實，幾年後，莫蘭加的實力大增，他率領部眾來到獅子岩下，要求哥哥與自己一決生死。

凱西雅伯沒有辦法，只好戰戰兢兢地來應戰，最終被弟弟砍下戰象，而獅子岩也因此再無被使用的理由，就這樣荒廢在叢林的深處，直到很久以後才重見天日。

一隻拈花素手、一段圓潤的胳膊、一絲掛在嘴角的淺笑、一對飽滿的乳房……一個個美麗的仕女，或赤裸上身或著緊身衣，一個個豐胸細腰，口唇飽滿，雙目流盼，固化在錫吉里耶獅子岩西側的半山腰上。

　　柔和亮麗的色彩，簡潔明快的線條，代表著斯里蘭卡古代繪畫藝術的最高成就。

TIPS

　　這些半裸仕女壁畫，是凱西雅伯當年由於害怕父親的冤魂來找自己，就以父親喜愛的皇妃為原型，在懸崖上畫的，至今豔麗如初。

第三章

石窟寺廟裡的佛道世界

流傳千年的
東方壁畫

73 朝謁元始天尊的男女眾仙之首
東王公和西王母

相傳，東王公和西王母本是一對兄妹，下臨凡間後，東王公居住在東荒山，西王母居住在崑崙山。

東王公形貌奇特，身高一丈有餘，頭髮雪白，臉是鳥的形狀，長著老虎尾巴，而形體却是人的模樣。祂經常獨自一人騎著一隻凶猛的黑虎，在寂寥無人的東荒山上四處遊走。

這一天，九天玄女來到東荒山，東王公拉住九天玄女，一起玩起了投

《朝元圖》中的東王公與西王母諸像

壺的遊戲。

　　所謂投壺，就是將一個窄口的水壺放在地上，玩遊戲的人和水壺相距一定距離，往壺裡面投擲箭，投中者為勝。

　　東王公居住的地方，沒有箭，九天玄女便折斷山木樹枝，將一頭削尖，做成箭的樣子。

　　比賽開始了，東王公一旦投進去，九天玄女就發出唏噓的聲音；一旦投不進去，九天玄女就發出會心的笑聲。

　　就這樣，一天很快過去了，東王公將自己居住的山洞讓給九天玄女居住，自己騎著黑虎到附近一個山坳過夜。

　　祂萬萬沒有想到，九天玄女連夜在山洞建造了一間很大的石屋，自此以後再也不出來了，日夜在屋子裡面研究兵法戰術。

　　玩性正濃的東王公，每天在九天玄女的石屋門前徘徊，希望九天玄女有空閒的時候，能和自己玩耍遊戲。

　　幾百年過去了，九天玄女才從石屋出來。

　　東王公見狀，趕緊迎了上去，說道：「妳看這荒山，只有妳、我和這隻黑虎。黑虎不能說話，而妳整天在屋子裡，可悶壞我了。」

　　九天玄女微微一笑：「我功課完成了，這不和祢來玩了嗎？」

　　東王公感到奇怪：「我在這裡都不知道住了幾千幾萬年了，也沒什麼功課可做，悶死我了。妳可好，一到這裡就有忙不完的功課。」

　　「我乃是西王母下屬的女仙之一，奉西王母之命，在這裡演練玄女陣法和越女劍法。數萬年後，黃帝要和蚩尤大戰，我要用玄女陣法前去為黃帝助戰；之後幾千年，吳國和越國爭鋒，我要用越女劍幫助吳國。」

　　東王公聽了，勃然大怒，心想：「西王母是我的胞妹，比我小，竟然開始統領眾仙了。而我卻孤孤單單在這裡，連一個說話的人都沒有，太不

公平了！」

想到這裡，東王公駕乘黑虎，飛臨崑崙山上，要找西王母問個究竟。

祂來到崑崙山上空向下一望，但見崑崙山上，有一個巨大的銅柱，銅柱周長三千里，高聳入雲。銅柱四周峭立如刀削一般，在銅柱的下面，有一個方圓幾百丈的石屋；銅柱子上面，停息著一隻大鳥，鳥頭朝著南方。大鳥的背上，有一小塊地方沒有羽毛，方圓一萬九千里。

這時候，西王母叫道：「稀有，快去迎接客人！」

大鳥聽見西王母的召喚，騰空而起，飛到了東王公身前，讓東王公和黑虎坐在自己的背上，飛到西王母的住所。

東王公下了鳥背，和妹妹西王母寒暄了幾句，問道：「我是妳哥哥，爲何妳有下屬九天玄女，而我卻孤身一人呢？」

西王母微微一笑：「祢整天玩耍，不懂得修練，原始天王怎麼委祢重任呢？」

東王公聞聽此言，頓感慚愧萬分。他這才知道西王母遣派九天玄女到自己身邊演習陣法，是爲了讓自己有所感悟。

離開崑崙山之後，東王宮來到了東海岸的扶桑國，在碧海之中，建造起了一個方圓數百里的巨大宮殿，名叫「大帝宮」。

東王公就居住在大帝宮裡面，日夜沉思、修練。漸漸地，大帝宮裡面有了神鬼生靈，東王公將大帝宮改爲扶桑國，將扶桑國內的神鬼管理得井井有條，人們尊稱祂爲「扶桑大帝」。

又不知道多少年過去了，太上老君遣派使者駕臨扶桑國，使者對東王公言道：「祢苦心修練了這麼多年，管理扶桑國有功。老君敕封你爲男仙之首，祢盡快到太晨之宮任職去吧！」

東王公謝過使者，離開了扶桑國，來到了太晨之宮。

祂以青雲爲城池，紫雲爲華蓋，身邊的仙界同僚數以億計。東王公負責神仙身分的審核，凡是符合飛升神仙資格的，祂都記錄在案，然後呈現給太上老君閱覽。

　　東王公又稱木公，負責領導男仙，是男仙的領袖，掌管蓬萊仙島，道教的南北二宗尊其爲始祖。

　　和東王公相對應的另一個道教女性尊神是西王母，又稱金母，負責領導女仙。

　　在壁畫《朝元圖》中，東王公和西王母以帝后的模樣出現。

　　《朝元圖》現保存於今山西省芮城縣永樂宮三清殿，是元朝著名畫工馬君祥等人於泰定三年（西元一三二五年）所繪製，描繪的是群仙朝謁元始天尊的情景：青龍、白虎兩神為前導，南極長壽仙翁和西王母等八個主神的四周，簇擁了雷公、電母、各方星宿神及龍、蛇、猴等多位神君，另有武將、力士、玉女在旁侍奉，眾多神仙朝著同一個方向行進，形成了一道朝聖的洪流。

　　整個畫面構圖宏大，氣勢磅礴，人物所穿的服飾華麗厚重，各具特點，無一雷同。

　　在用色上，採用了傳統的重彩勾填方法。

　　在青綠色彩的基調下，有計畫地佈局朱砂、石黃、紫、赭等色塊，用白色和其他淡色做間隔，使畫面富於節奏變化。在重點細微之處，採用瀝粉堆金來突出衣紋、瓔珞、花鈿、鳳釵等。

　　在畫法上，充分發揮了線描的表現技巧，用筆有唐吳道子「吳帶當風」的遺韻。

　　線條曲直扁圓，圓潤流暢，細微髮鬢，根根入肉，衣紋轉折，頓挫抑揚，飄逸服飾，丈餘之長，一氣呵成。

總的來說，《朝元圖》的風格承接唐宋以來的壁畫傳統，雍容而又華貴，同時又勇於創新，獨樹一幟，堪稱是中國古代壁畫的典範之作。

TIPS

　　永樂宮在元朝是全真教三大祖庭之一，在龍虎殿、三清殿、純陽殿和重陽殿中，至今仍保留著從元朝到明朝早期的道教壁畫九百六十平方公尺。三清殿壁畫《朝元圖》是永樂宮壁畫中藝術水準最高的部分。壁畫面積四百零三平方公尺，壁畫以八位帝后——玉皇、后土、木公、金母、紫微、勾陳、東極、南極為統領，兩百八十餘位諸神環立四周，青龍星君和白虎星君側立於行列之後，構成道教諸神朝拜最高神元始天尊的盛大行列。

74 人間富貴，過眼雲煙
鍾呂論道圖

大唐咸通年間，長安城內人來人往，好不熱鬧。

然而，如此熱鬧的光景在有的人看來，實在是心煩得很。

長安城內的一座酒樓上，呂洞賓看著樓下熙熙攘攘的人群，心中不禁有些煩躁。他舉起杯來喝了一大口酒，吐出一個響亮的酒嗝，旁邊酒桌上的人聽到後，紛紛皺著眉頭，卻沒說什麼。

這些酒客雖然不認識呂洞賓，但見他一副讀書人打扮，再加上今日科

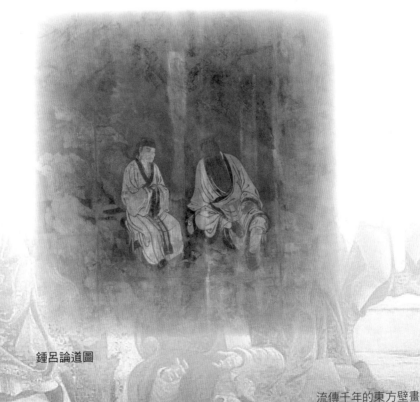

鍾呂論道圖

舉放榜，就明白了這又是一位名落孫山的落魄書生。

呂洞賓沒有留意周圍人看他的眼色，不過就算注意了，憑他放浪的性子也不會在乎。他又連喝了幾大口酒，看著酒水倒映出自己花白的頭髮，不禁苦笑了一下。

呂洞賓這次來長安本是奉了雙親之令來考科舉，希望能考上進士光宗耀祖。要知道，唐朝的進士很難考，官場上更是流傳著「三十老明經，五十少進士」的說法。

此時的呂洞賓已經六十多歲了，這一次的科舉他抱著極大的希望，然而結果卻令他非常失望。

想到抑鬱難平之處，呂洞賓重重放下酒碗，嘆息道：「中舉難！我還是早日問道求仙去吧！」

就在這時，呂洞賓聽聞旁邊傳來一句輕笑道：「這位郎君莫不是有出世之意？」

呂洞賓聞言一怔，順著聲音看去，心下一驚。

只見在自己旁邊的酒桌旁坐著一人，頭戴青巾，身著白袍，相貌方正，正面含笑意地打量著自己。

看到呂洞賓驚異的目光，那人笑笑，對著呂洞賓拱手道：「不知郎君緣何發出如此言論啊？」

呂洞賓思量種種，覺得心底抑鬱之氣難以抒發，於是張口吟詩道：

生在儒家遇太平，

懸纓垂帶布衣輕。

誰能世上爭名利，

臣侍玉皇歸上清。

一首詩唸完，只見那人眼中精光四射，面帶讚賞地說道：「好詩，好

詩啊！在下複姓鍾離，單名一個權字，不知郎君名姓？」

「在下姓呂名巖，字洞賓。」呂洞賓拱手說道。

兩人在互通姓名之後，聊得越發投機。

呂洞賓是個有大智慧的人，和鍾離權一接觸，就知道這個人非同小可，一心拜在他門下，跟隨修行。

鍾離權故意推脫道：「你的志向還不堅定，仙骨還沒長全。要想學道，還得幾世輪迴。」

呂洞賓聽了這一番話，並沒有氣餒。自此他辭官歸田，專心修練。

有一次他和朋友結伴外出遊歷，走到山林野外，突然跳出一隻猛虎。呂洞賓飛身上前，擋在眾人面前，要捨身飼虎，救下同伴的性命。沒想到老虎看到呂洞賓，變得溫順平靜，繞過一行人，徑自走了。人們感到十分奇怪，同時也敬佩呂洞賓的義勇。

這一天，呂洞賓的僕人在後院挖土栽花，卻發現一個裝滿金銀的罈子，抱來見呂洞賓。呂洞賓對僕人說道：「不是我們自己的東西，不要起貪圖。從哪裡挖出來的，還安放到哪裡去吧！」

還有一次呂洞賓帶著僕人去集市上買東西，被人誣爲小偷，將呂洞賓身上的錢財索去，呂洞賓空手而歸。夫人見狀問道：「你買的東西哪裡去了？」

呂洞賓說道：「半路上不小心丟了。」對於被誣陷、被冤枉的事，隻字不提。

一次夫人外出，夜裡來了一個美貌的單身女子借宿。呂洞賓將女子帶進客房，安頓好要離開，女子將呂洞賓攔住，百般挑逗。呂洞賓正言厲色，教訓了女子一番。

這四件事情，都是鍾離權在試驗呂洞賓。鍾離權讚嘆道：「身懷義勇，

不談人過，不戀外財，不貪女色！可教也！」

呂洞賓通過了鍾離權的種種考驗，下凡顯身，對呂洞賓說道：「世間之人，塵心難滅，仙才難得。我尋求徒弟的迫切，更過於別人求我。我現在對你進行了多重考驗，你都承受住了，可見你以後必定得道成仙，修成正果。不過你現在功德善行還尚未圓滿。我現在教你點金之術，用來救濟世人，造福眾生。等你三千功德圓滿，八百善行具備後，我再度你爲仙，你看如何？」

呂洞賓俯首稱謝，問道：「用點金之術成就的黃金白銀，會永久不變嗎？」

鍾離權言道：「三千年後，會變成原來的樣子。」

呂洞賓再次跪拜：「如此看來，弟子不敢領受這個法術。三千年後，持有這種黃金白銀的人會變得兩手空空，富者嘆息，貧者愈貧。這不是在害他們嗎？」

鍾離權聽罷此言，連聲讚嘆：「就憑你這份慈悲心，三千功德、八百善行都在裡面了！」

於是將呂洞賓收爲徒弟，精心指點。呂洞賓勤勉修行，終成高仙。

《鍾呂論道圖》壁畫繪於永樂宮純陽殿神龕的背面，是一幅中國美術史上堪稱絕品的人物畫。

在壁畫中，鍾離權和呂洞賓對坐在石頭上，身後有枯藤纏繞的老松。

鍾離權袒胸露腹，左手伸出二指，注視著呂洞賓。呂洞賓則拱手危坐，靜聽老師的教導，目光凝視，俯首沉思。整幅壁畫筆法挺健，氣韻生動。

　　永樂宮純陽殿東、北、西三壁以五十二幅畫組成一部《純陽帝君神遊顯化之圖》，以連環組畫的形式描繪了呂洞賓從降生到得道的種種神奇的事蹟。畫中有宮廷、殿宇、廬舍、茶肆、酒樓、村塾、醫館、舟車、田野、山川以及形形色色的人物，在一定程度上反映了現實生活。這在道教壁畫上是具有創造性的構想。

純陽帝君神遊顯化之圖（局部）

15 千變萬化，各顯神通

八仙過海

在中國道教神話中，有「八仙」之名，分別是呂洞賓、李鐵拐、何仙姑、曹國舅、張果老、藍采和、韓湘子以及鍾離權。

因為祂們都是凡人修道成仙的，即便是成仙之後，祂們也會像凡夫俗子一般，經常興致來了，就會做些荒唐事。

這一年，王母娘娘遍撒神仙帖，邀請天下仙人到海外仙山共赴蟠桃盛會。

八仙平時各自遊歷，散居在人間天上，這次可以乘著趕赴蟠桃會，在一起相聚了。

祂們約定在蓬萊閣會合，共渡大海。

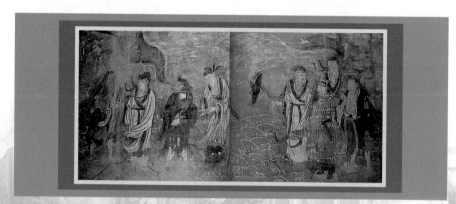

八仙過海

這一天，八仙齊聚蓬萊閣，相互敘說各自的見識、經歷和修行。

呂洞賓提議道：「騰雲駕霧過海不稀奇。我們不妨各顯神通，踏浪而行，以便讓道友觀瞻各位近年來的修行，各位意下如何？」

七仙都很贊同呂洞賓的提議。

李鐵拐將鐵拐扔在海裡，飛身踏上鐵拐，漸行漸遠；藍采和將花籃投入海，踏籃而行；張果老將紙驢趕入海中（一說漁鼓），騎乘驢背；大海上飄著的荷花，上面端坐著何仙姑；韓湘子乘玉蕭、鍾離權驅寶扇、呂洞賓遣寶劍、曹國舅憑雲板。

八位仙人乘波踏浪，作歌而行。

八仙過海，驚動了龍王太子。祂從龍宮出來，看到藍采和的花籃十分好看，意欲搶奪。祂興起颶風，一時間海面上巨浪滔天。龍太子趁亂將藍采和的花籃奪走了，還命蝦兵蟹將將藍采和一併拿下。

七仙見平地起風浪，頓感蹊蹺。風浪平靜之後，發現少了藍采和。鍾離權說道：「藍采和一定是被龍宮的人抓走了，我們且去找龍王評理。」

說罷，七仙一同趕往龍宮。龍太子早有防備，在半路等候。狹路相逢，話不投機動起手來。龍太子哪是七仙的對手，大敗而歸。七仙趕到龍宮，找龍王評理。龍王非但不主持公道，反倒袒護龍太子。雙方又是一場惡戰。龍王遣派蝦兵蟹將將七仙團團圍住，鍾離權掄起芭蕉扇，狂風驟起，那些修行尚淺的蝦兵蟹將，如何抵擋得住，紛紛被颳得無影無蹤。龍王見狀逃遁而去，八仙尋不到龍王和被關押的藍采和，大怒。李鐵拐拔下腰間的葫蘆，對著東海噴出熊熊烈焰，東海霎時變成了一片火海。龍王無法躲藏，要去搬請天兵天將。這時南海觀音途經此地，一番調停，雙方罷戰，龍王放出了藍采和。八仙繼續前行，趕赴蟠桃盛會去了。

《八仙過海圖》壁畫位於永樂宮純陽殿中。

該壁畫內容主旨很明確，也很簡單，甚至可以從壁畫中輕易看出它所要講述的故事，如同它的名字一樣明顯，就是記錄道教神話中有名的八仙過海的故事。

　　在壁畫裡，八位道教神仙的模樣被刻劃得栩栩如生，線條流暢，色彩鮮豔，佈局簡單，內容清楚。在方便觀眾理解的同時，也對後世研究元朝繪畫風格以及當時的風土民情有所幫助。

TIPS

　　八仙過海的故事最早見於雜劇《爭玉板八仙過海》。相傳，白雲仙長在蓬萊島牡丹盛開時，邀請八仙及五聖共襄盛舉，回程時，李鐵拐建議不搭船而各自想辦法，就是後來「八仙過海、各顯神通」的起源。

九天之上的眾神之王

玉皇大帝

相傳，在天界有一個國家，名叫「光嚴妙樂國」，該國國王淨德，王后寶月光。

兩人成婚了好久都沒有子嗣，心中十分著急，日夜虔誠祈禱，祈求上天賜給他們一個孩子。

玉皇大帝

一天，元始天尊路過光嚴妙樂國，得知國王和王后十分賢德，就對著玉如意吹了一口氣，真氣化成了天外靈寶，變成了一個嬰兒。

這時，淨德國王正在寢宮靜坐，恍惚之間，看見五彩祥雲將宮殿映襯得輝煌耀目，發出千百樣的光彩。高空之中，仙樂飄飄，旌旗招展，車馬排列，眾神站立兩端，護送著一輛九龍輦車，緩緩而來。輦車之上高坐元始天尊，懷抱一個小嬰兒，小嬰兒臉龐圓潤，雙耳肥大，雙眼清澈，雙眉清秀，通體被五彩光芒籠罩。

元始天尊對國王說：「念及你夫婦二人虔誠仁厚，賜子下凡。這個孩子非同一般，你要好生相待。」國王連連跪拜，感激涕零。當他伸出雙手要接孩子時，卻感到孩子重如山嶽，累得驚叫一聲，原來是南柯一夢。

三年之後的正月初九午時，王后生下了一個兒子。孩子剛一懂事，並不貪戀國王之位，而是離開王宮，前往深山專心修道。三千兩百劫過去了，王子修成了金仙，自號「清淨自然覺王如來」。又經過了十萬劫，修練成了玉帝，總領天道神仙。

關於玉帝的來歷，還有另外一個版本：

殷商末年，紂王昏庸無道，濫施酷刑，再加上國之將亡，妖孽縱橫，殷商王朝的氣運已然岌岌可危。

就在這個節骨眼上，西岐之主姬發召集天下英雄豪傑起兵伐商，誓要推翻商王朝，還百姓一個朗朗乾坤。

在相國姜子牙以及手下眾位能人異士的幫助下，姬發最終推翻了殷商，逼得昏君紂王鹿臺自焚而死。

武王伐紂之戰結束後，姜子牙受命於天，論功行賞，一手持封神榜，一手持打神鞭，站在封神臺上代天封神。

昔日協助武王姬發伐紂的諸多能人異士全都被授予神職，在天庭供

職。

眼看著眾神分封完畢，只剩下了天庭之主玉皇大帝尚無人選，姜子牙不禁怦然心動。

封神完畢的諸神看著姜子牙閉口不語，神遊天外的模樣感到奇怪，於是有人忍不住問道：「姜相，這玉皇大帝所封何人啊？」

姜子牙聞言回過神來，有心說「除了我還有誰」，卻又怕眾神說他不要面皮，於是假意謙虛道：「未定。」

姜子牙的本意其實是我客氣一下，然後你們推舉我，我再推辭幾下，然後推辭不過，我就擔任玉皇大帝。

誰料，一道身影從眾神中閃了出來，只見他彎下腰向姜子牙深施一禮道：「未定謝封！」

姜子牙一聽這話，差點沒吐出血來。

這是誰啊？這麼不知趣，我這不就是客氣一下嗎？

姜子牙氣哼哼地咬著牙，偷眼一瞧，原來面前站著的人名叫張未定，正合了「未定」之言。

姜子牙見狀狠狠拍了自己一下腦袋，心想自己怎麼就把他忘了呢？

有心反悔，可木已成舟，只見封神榜黃光一閃，張未定已然接受神職，一步登天，成為了天界之主——玉皇大帝。

壁畫《玉皇大帝》現保存於河北省石家莊市毗盧寺中，作者不詳，民間傳說其為明朝唐伯虎的作品，還有說法是為「畫聖」吳道子所作，不過更多人認為其出自民間畫工之手。

畫面中，玉皇大帝頭頂平天冠，手持笏板，衣著華貴，豐神俊逸，好一派威嚴雍容的君王氣質。祂的身邊簇擁著數名仙女、天兵，姿態各異，神情各不相同，卻又相互呼應，讓整幅壁畫都顯得和諧一體。

畫家作畫技巧精湛，線條流暢而且類型豐富多變，同時各種線條的運用以及色彩的巧妙組合，讓壁畫整體人物看起來顯得既輕盈飄逸又立體感十足。再加上瀝粉貼金技法的大範圍使用，更使得壁畫人物顯得栩栩如生，即便是經過了幾百年的滄桑歲月，壁畫看起來依舊很鮮豔。

TIPS

　　毗盧寺位於石家莊市西北郊杜北鄉上京村東，現存釋迦殿、毗盧殿等。其中，釋迦殿內壁畫內容為佛傳故事，然已漫漶不清；毗盧殿俗稱後殿，殿內繪有精美的儒釋道三教合流內容的壁畫而聞名世界，西方壁畫專家甚至將其美譽為「東方維納斯」。

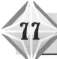

77 明朝壁畫之最

法海寺水月觀音

北宋末年，女真族自白山黑水間崛起，舉族起兵，推翻了雄踞北方的契丹王朝。身為契丹世仇的北宋王朝還來不及慶祝，就駭然發現，那匹來自林海雪原的猛虎在趕走草原的狼群後，又將貪婪目光轉向了肥羊一般的中原。

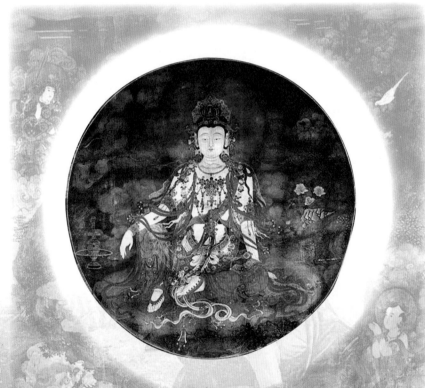

水月觀音

靖康恥，猶未雪；

臣子恨，何時滅。

一曲《滿江紅》道盡了接下來發生的滔天巨變。

餵不飽的餓虎女真人很快南下，在挫敗了北宋王朝引以為傲的百萬大軍後，包圍了它華麗的都城——開封。

之後，開封城破，徽欽二帝盡被金兵俘虜，北宋滅亡。

整個華夏大地又燃燒起了熊熊的戰火。

一日，救苦救難的觀音菩薩在紫竹林道場中心有所感，於是閃身來到了遭到金兵侵略的姑蘇城。

只一眼，便叫觀音菩薩心如刀絞。

姑蘇城斷垣殘壁，火光漫天，血流成河，哀聲不斷，數不盡的百姓遭到了金兵殘暴屠殺，漫天的冤魂哀嚎著卻得不到安寧。

觀音菩薩淚如雨下，她下定決心，打算用自己的法力去淨化解救滿城的冤魂，讓他們能夠釋然並輪迴轉世，重新投胎。

只見觀音菩薩搖身一變，化作一名美麗的婦人，走到冤魂最為集中的地方，用滿城的瓦礫壘砌成數丈高的高臺，一躍而上，然後盤膝端坐，一手持楊柳淨瓶，一手立於胸前，高聲唸誦《大悲咒經》。

每唸一千遍，觀音菩薩就用楊柳枝在玉淨瓶中蘸一下甘露，揮灑向空中，然後插好，繼續誦唸。

這時，姑蘇城中存活的百姓紛紛走了出來。

觀音菩薩見狀，高聲對著眾人說道：「金兵長驅直入，南下姑蘇，殘害城中數十萬百姓，讓這些可憐無辜的生命變成了怨念深重的冤魂。這些冤魂若不超渡的話，恐怕是三界不收，六道不管，永世無法再入輪迴，而姑蘇城也會因此成為一片死地。」

語畢，百姓們議論紛紛。

觀音菩薩隨即又道：「小婦人有緣路過姑蘇，眼見著此地數十萬無辜亡魂，於心不忍，故在此發下誓願，築了高臺，誦經七七四十九天，遍灑楊柳甘露，超渡此地亡魂。」

百姓們見狀紛紛道：「姑娘好善心！」

四十九日後，觀音菩薩所訂期限完結。她躍下高臺，向眾人講述了自己這些日子所唸誦的經文。

忽然，觀音菩薩察覺到人群中有一道目光正上下打量自己，她順著目光看去，只見一人目露驚詫、臉色駭然地望著自己。

那人擠出人群，對著觀音深施一禮道：「我聽聞觀音菩薩聆聽眾生疾苦，常常雲遊世間，顯露寶象，不知我等今日能否得見菩薩真身！」

眾人聞言譁然。

有聰明的已經慌忙跪倒在地，高聲喊著：「求見菩薩真身！」

觀世音知道身分暴露，便含笑指著旁邊的河水道：「那河水中央不就是菩薩嗎？」

眾人聞言望去，只見河水中央有一輪明月，明月中央倒映著一個身影，影子慢慢化開，逐漸呈現出觀音菩薩的寶相。

在場的人慌忙下拜，口呼「菩薩顯靈了！」

這時，那名婦人也已經消失不見了。

為了紀念這件事，百姓們便建起了觀音祠，將水中呈現的菩薩寶相做為供奉的對象，稱其為「水月觀音」。

明朝壁畫《水月觀音》現存於北京法海寺中。

畫面中，四米有餘的水月觀音，頭戴寶冠，面如滿月，肩披輕紗，胸飾瓔珞，花紋精細，似飄若動。其面目安詳溫和，儀態端莊大方，華貴典

雅，境界超凡脫俗，仔細端詳就會令人自心底生出寧靜溫和之意。

　　令人嘆為觀止的是水月觀音的繪畫技巧，線條非常精細、均勻、工整、挺拔，堪稱壁畫中的一絕。披紗上的圖案是六菱花瓣，每一花瓣都由四十多根金線組成，瀝粉貼金，閃閃金光，細如蛛絲，薄如蟬翼，其細微與精妙難以複製。

　　從史料上得知，法海寺的壁畫皆為明朝中期正統年間的畫師畫工所繪，《水月觀音》是法海寺的鎮寺之寶，堪稱明朝壁畫之最。

TIPS

　　法海寺壁畫歷經五百七十多年至今仍金碧輝煌，保持著鮮豔的色彩，其主要原因是用色顏料上使用了純天然礦物質和植物顏色，包括朱砂、石青、石綠、石黃、花青、藤黃、胭脂等。這明顯區別於明清壁畫的水墨渲染風，而直接繼承並發展了唐宋時期重彩的畫法。

參訪五十三位善知識

善財童子

據傳，在很多年以前，在古印度有一座福城。

城中有一個富翁，年近半百，生下了一個兒子。

在孩子出生的時候，天上忽然一聲巨響，霞光萬道，地下湧出無數珍寶。富翁又驚又喜，連忙請占卜的婆羅門過來觀看。

婆羅門一看男嬰的容貌，連連向富翁賀喜：「恭喜，恭喜！這孩子有大福大德之相，就給他取名叫善財吧！」

從此，「善財」這個名字就在城中叫開了。

誰知善財雖然能招財，卻對發財之事並不關心，隨著年齡的增長，他對禮佛之事倒越發用了心，還專門跑到文殊菩薩那裡參悟人生的道理。

善財童子

文殊菩薩為他講解佛經，讓善財童子最終釋然，童子發起菩提心，誓願成佛度眾生，並請求文殊師利告訴他修行的辦法。

文殊菩薩說：「你要奉行普賢行，可以去參訪善知識，唯有心悟，才可修

成正果。」

　　善財童子虔誠地點頭，然後回家收拾行李，不顧親人的勸阻，就踏上了遍訪善知識的道路。他一路走過了很多地方，拜見了比丘、比丘尼、童子、童女、天神、天女、婆羅門、佛母、賢人等具有不同身分的善知識，當他開始尋找第二十九個聖賢時，他來到了普陀洛迦山。

　　在這座開滿白花的山上，有一處紫竹林，觀音菩薩正在那裡為眾菩薩講說妙法。

　　善財童子跪倒在觀音面前，懇請菩薩教給自己無量智慧。

　　觀音還未開口，忽有一陣妖風颳來，緊接著，一個眼如銅鈴、滿嘴獠牙的惡鬼突然出現，口中噴出了熊熊烈火，怪叫著去抓桌上的貢品。

　　電光火石間，觀音立刻變為一個體型更加巨大的青面怪物，張開血盆大口將惡鬼吞入腹中，稍後又將惡鬼吐出，以羊脂玉淨瓶中的甘露灑在對方身上，又以貢品餵對方。

　　只見惡鬼吞下貢品後，再三叩拜，然後離去，而觀音也恢復了原貌。

　　善財暗暗稱奇，問道：「菩薩，為何祢要變成這般模樣？」

　　觀音解釋道：「那惡鬼口中生火，飢渴難耐，我必須現鬼王身，施以甘露，免去飢渴之苦。」

　　隨後，觀音又帶著善財童子去了其他地方，每到一處，觀音都施以慈悲心，為眾生排憂解難，讓善財敬佩不已。

　　幾日之後，善財告別了觀音，繼續前行，待到第五十二參時，他見到了彌勒佛，佛陀告訴他，眾生雖有天性，但後天努力和修行也很重要，不因噎廢食，方能功德圓滿。

　　彌勒佛講完，用手在善財的額頭上摸了一下，善財頓覺身體輕盈，心靈溫暖，知道自己已經開悟，不由得滿心歡喜。

這時文殊菩薩來引領他前往普賢菩薩的住所，在普賢菩薩的指引下，善財完成了大修，功德即將圓滿。

文殊菩薩見此非常欣慰，就對善財說：「從此你就拜在觀音門下吧！她拯救世人於危難中，而你發的願也是為造福人間而起，你可助她一臂之力！」

於是，善財童子就陪伴在觀音的身旁，往後一直為百姓們的幸福生活而不懈努力著。

這幅壁畫中的善財童子，是法海寺水月觀音壁畫的一部分。雖然模樣是個稚嫩的孩童，但眼神和氣質卻充滿了菩薩的徹悟與慈悲，以及對佛的虔誠。不愧是極為傳神的藝術品。

TIPS

北京法海寺壁畫鎮寺三絕：水月觀音、半隻小豬、神獸金毛犼。在法海寺壁畫中，各種動物的模樣極其逼真，即便是一隻只露出前半身的小豬也被刻劃得淋漓盡致，連豬身上的毛髮都看得一清二楚，根根清晰可辨。而神獸金毛犼，畫師不經繁複的渲染，僅憑簡練的線條就勾畫出了牠脊背上扭起的肌肉，並使其充滿震撼的力量。

善財童子五十三參（局部）

二十諸天是佛教二十位護法神總稱，其大多來自於印度教天神。後來，漢傳佛教的有些廟宇，又吸收了三位道教神祇，以及天龍八部的緊那羅王而成為「二十四天」。

佛經記載，佛陀過去曾轉世為帝釋天。

在一次遊行，帝釋天看見過去生的摯友今生受報為婦人身，成為一位富人的妻子，她為財色所迷惑，身處市井商肆之中，不能覺悟無常的道理。

為了幫助過去生的摯友，帝釋天變成一個商人來到富人的妻子面前。

祂望著富人的妻子打罵小孩，啞然失笑，又看到旁邊玩撥浪鼓的小孩，又不由得笑了。

這個時候，有人因父親生病，殺牛祭奠神明，祈禱父親病癒，帝釋天看後還是笑。

正巧，一個婦人抱著小孩路過，小孩對自己的母親很兇，把母親臉頰

帝釋梵天禮佛圖（局部）

抓的流血不止，帝釋天見此情景依舊不禁莞爾。

這時，富人的妻子忍不住好奇心，問道：「您站在我的面前總是笑，到底為什麼？」

帝釋天回答：「您是我的摯友，只是如今忘了。」

富人的妻子聽到這話很生氣，覺得他說話不著邊際。

帝釋天見到她的樣子，明白她已將過去生的種種忘記了，於是為她揭開了謎題：「我見您打小孩而失笑，是因為孩子的過去生是您的父親，今生投胎成了您的兒子。一世之隔，就算至親也不熟悉了，何況是長久的宿世相隔呢？那個玩撥浪鼓的孩子過去生時是一頭牛，死後投生到主人家做主人的兒子。主人用牛皮蒙這個撥浪鼓，孩子不知宿世的因緣，撥打自己過去生的身體。用牛做為祭奠品，祈願自己父親痊癒的人，猶如服用鴆毒來治病。他的父親會因此被牛所殺，而祭奠時被殺的牛則會投生人身。打自己母親的小孩，本來是這家人的小妾。這個母親是這家的正室，妒忌小妾受寵，經常暴打殘害小妾，使她含恨而終，投生為正室之子，讓正室受其打而不敢生怨。因緣業報如此不可思議，所以我忍不住失笑。」

富人的妻子聽後，覺得不可思議，但心裡已經有所觸動。

就聽見帝釋天繼續說道：「世間的種種繁華猶如閃電。希望您能覺醒無常的道理，不要與愚者為伍。我現在要回去了，改日再來拜訪。」說完，就消失了。

這下，富人的妻子如醍醐灌頂一般，明白了許多道理，開始誠心期待帝釋天再次到來。

不久，帝釋天果然登門造訪，但這次祂變得容貌醜陋，穿著破衣爛衫，站在門口高聲說道：「我的摯友，我受邀而來，你快來接待我呀！」

富人的妻子端詳了一陣子，實在無法認出，就冷言冷語地說道：「你

怎麼會是我的朋友？」

帝釋天現出元身笑著回答：「難道我改變了容貌，更換了衣服，你就無法認出我了？」

語畢，帝釋天正色道：「請您好好的奉行佛法，侍奉供養佛陀。生命就在呼吸之間，千萬不要被世間的種種慾望所疑惑。」說完，再次消失不見了。原來，那個富人的妻子就是過去生中的彌勒，而帝釋天，就是過去生的佛陀。

壁畫《帝釋梵天禮佛護法圖》位於法海寺正殿北壁，左右兩壁各一幅，全圖縱長五米，高達二米。

整個畫面是一個由菩薩、帝后、八部天龍、鬼神精怪等眾組成的浩浩蕩蕩的禮佛參拜隊伍組成。全圖共三十五人，排列井然有序，相互呼應，統一中有所變化，服飾華麗，滿堆珠玉，儀態安詳嚴肅，用筆線條流暢，色澤鮮豔，形成滿壁生風、靈動鮮活的壯觀場面。

TIPS

> 法海寺壁畫是中國明朝壁畫的傳世名作，是現存少有的由宮廷畫師所作的精品。受明朝宮廷畫風的影響，人物模樣重工筆重彩，追求富麗細緻，雄渾偉魄。與敦煌、永樂宮、毗盧寺壁畫相比毫不遜色，可以與西方文藝復興時的宗教壁畫相媲美，具有極高的歷史和藝術價值。

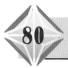

80 深沉的母愛

鬼子母圖

在古代印度，流傳這樣一個可怕的傳說：

曾經王舍城舉辦了一次盛會，在大會召開之前，有五百人相約結伴而行，不遠千里前來參加盛會。

在路上，這五百人巧遇了一個懷有身孕的女子，她也是前往王舍城參加盛會的，雙方經過接觸並交流後，這名孕婦加入了行列。

本來一切都很順利，誰知，就在一行人快到王舍城的時候，孕婦因為太過勞累流產了。

五百人中沒有任何一個人打算留下來照顧流產的女人，因為他們誰都不想錯過王舍城中的盛會。

因為流產處理不當，再加上無人照顧，孕婦只能絕望地留在原地等死。當死神一點一滴逼近她的時候，孕婦緊緊盯著王舍城的方向，眼中滿是怨毒與仇恨。就在生命消逝的最後一刻，她立下毒誓：「我來世將投生王舍城，化身厲鬼，吃盡城中嬰

鬼子母圖

兒！」

之後的事情也正如孕婦的誓言一樣，死後怨氣十足的她投生為王舍城中一名女子，雖然不記得前生的事，但唯獨對於死前的毒誓銘記於心。當她長大嫁人，生下了五百個兒子之後，她履行誓言，每天都會去抓來一個嬰兒吃掉，而女子也被城中的人稱之為「鬼子母」。

最初，城中人對於孩子失蹤並不怎麼重視，畢竟王舍城那麼大，丟個孩子不算什麼大事，但是隨著失蹤孩子的數量越來越多，人們才對這件事警惕起來，而關於鬼子母的傳說也逐漸在城中流傳開來。

當鬼子母吃嬰孩的事件被證實以後，人們對她的恐懼達到頂峰，城中有孩子的家庭都紛紛將孩子藏了起來，生怕鬼子母將其抓走吃掉。

但令他們絕望的是，不管自己將孩子藏在何處，鬼子母始終都能找到。人們在驚恐無奈之下，紛紛向佛祖祈禱，請求佛祖施展神通，來挽救孩子們的性命。

佛祖感受到人們的苦難，也震驚於鬼子母的兇殘，便趁鬼子母外出之際，施展神通，拘走了鬼子母一個最疼愛的兒子，將他藏了起來。

鬼子母回家後，發現自己的寶貝兒子不見了，像瘋了一樣，上天入地前去尋找。找了七天七夜，鬼子母也沒有找到自己的兒子。

就在鬼子母陷入絕望的時候，她想到了神通廣大的佛祖，她認為這世間只有無所不能的佛祖才能挽救自己的孩子。

鬼子母來到佛祖面前，跪倒在地，苦苦哀求道：「神通廣大的世尊，請您告知我兒的下落，沒了他，我簡直生不如死！」

佛祖問：「妳明白失去孩子的痛苦了嗎？」

鬼子母聽聞此言，若有所覺，連忙答道：「弟子已經知曉了。」

佛祖開導說：「鬼子母，妳生了五百個兒子，如今丟了一個都痛苦萬

分，可是王舍城的百姓們最多只有兩三個孩子，妳 將他們的孩子全都吃掉，將心比心，妳能體悟到那些父母的心痛嗎？」

鬼子母聽到佛祖之言，不由得神色恍惚，糾結了好一陣子，臉上才顯現出慚愧懺悔之色。

佛祖一揮衣袖，金光閃過，鬼子母的兒子出現在她的面前。

鬼子母看著兒子，臉色激動，卻什麼也沒說，只是對著佛祖，將頭重重磕在地上，久久不語。從此，世間再也無吃嬰兒的鬼子母，只留下了一尊護衛孩童的佛門守護神。

壁畫《鬼子母圖》位於北京法海寺內，所描繪的正是鬼子母受佛祖度化的典故。

畫面中出現的鬼子母是被佛祖度化之後的模樣，因為佛教東傳的緣故，原本頗具印度風情的鬼子母已經搖身一變，成為了中國古代的貴婦人。

只見鬼子母神情莊重肅穆卻又慈祥仁愛，右手輕撫一個孩童額頭，慈母的氣質躍然於牆壁之上。而那名孩童則是鬼子母最疼愛的兒子嬪伽羅。

TIPS

鬼子母，又稱為歡喜母、暴惡母或愛子母，梵文音譯訶利帝母。原為婆羅門教中的惡神，護法二十諸天之一，專吃人間小孩，稱之為「母夜叉」。被佛法教化後，成為專司護持兒童的護法神。

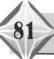

81 懲惡揚善的九色鹿
鹿王本生圖

　　相傳，在古老的印度的恆河岸邊，有一隻美麗的九色鹿。

　　這隻九色鹿擁有無上的智慧，能夠口吐人言，熱愛大地上的一切生物，擁有一顆博愛之心。

　　一天，九色鹿聽到了一聲慘烈的呼救聲，牠循著聲音的方向快速地趕了過去。只見河水正在不斷波動著，似乎有人的手腳在上下掙扎，而呼救聲正是來自溺水的那個人。

　　九色鹿見狀，不顧一切地跳進河中，一邊追逐著溺水的人，一邊試圖將他救出。

　　努力了好多次，九色鹿終於抓住時機，用鹿角用力挑起了溺水的人，將他放到岸邊。

鹿王本生圖（局部）

被救的人喘著粗氣，望著九色鹿，好奇地說：「你是神仙嗎？我從沒見過這種顏色的鹿。」

九色鹿抖了抖身上的水，說：「我是九色鹿，住在這片森林裡，你是誰？」

那人聽到九色鹿口吐人言，驚訝地張大了嘴巴，他跪倒在地，帶著哭腔說：「恩人，我叫調達，是來自波斯的一名商人，因為在恆河邊喝水不小心失足，落得這般田地。幸虧有您相救，我才得以活命。」

九色鹿點點頭，嚴肅地說：「調達，時間不早了，請回到人類的世界去吧！我希望你回去之後，不要向任何人透露我的行蹤！」

調達一聽此言，發誓道：「我尊敬的恩人，如果我背信棄義，就叫我頭頂生瘡，腳底流膿，不得好死！」

九色鹿聽完，對調達點點頭，轉身跑開了。

在這之前，波斯皇后做了一個奇怪的夢。她夢見森林中有一隻神鹿，長著雪白的角、披著五光十色的皮毛，簡直漂亮極了。

醒來以後，她對夢中的神鹿念念不忘，非常渴望得到那美麗的鹿角和鹿皮。於是，她佯裝生病，臥床不起，對國王說，除非得到了九色鹿自己才能康復。

國王向天下發出昭告，凡有知道九色鹿下落的人，重重有賞。

告示被調達看到了，這個忘恩負義的人被貪婪和慾望沖昏了頭，將九色鹿的救命之恩與自己的承諾拋之腦後，手舞足蹈地奔向王宮，將九色鹿的下落告訴了國王。

聽了調達的話，國王喜出望外，立即帶領大隊人馬，在調達的指引下，來到了恆河河畔的森林。

走著走著，調達一眼就看見了臥在巨石上閉目養神的九色鹿。

士兵們在調達的帶領下，悄悄接近巨石，將九色鹿圍了個嚴嚴實實。

國王對九色鹿大喊：「神鹿，我準備把你的皮毛獻給皇后，你還是束手就擒吧！」

九色鹿被國王的一番話驚醒，說：「陛下，我與你無冤無仇，況且對你的國家還有恩，你怎麼可以恩將仇報呢？」

「什麼？你對我的國家有什麼恩？」國王好奇地問。

九色鹿答道：「我曾經從恆河中救出了你的子民。請問陛下，是誰告訴了你我的下落？」

「是他告訴寡人的。」國王伸手指向遠處縮頭縮尾的調達。

九色鹿一看，那人正是自己捨命相救的波斯商人，頓時心中一陣悲涼，落下了晶瑩的眼淚。

牠痛心地說：「你們人類喪盡天良，背信棄義，這個人一天前還信誓旦旦地答應我保守祕密，今天就來出賣我。我拼了性命救他，還不如撈起一塊木頭！」

聽了九色鹿的訴說，國王和他的士兵看調達的眼神也逐漸變成了憤怒和厭惡。

調達感受到周圍敵對的視線，感到無地自容，只聽他「啊」地大叫了一聲，轉眼間身上便生滿了爛瘡，散發著一股濃烈的惡臭。

原來，這是調達背信的後果應驗了。

面對神靈般的九色鹿，國王顯得非常慚愧，他灰頭土臉地回到了王城，下令任何人都不准傷害九色鹿。

至於那貪婪的王后，因為慾望的落空，又羞又恨，最後心碎而死。

莫高窟第兩百五十七窟繪有北魏時期的《九色鹿本生圖》。

這是一幅連環畫形式的故事壁畫，色彩豔麗，極具異域色彩。

它將九色鹿的故事分為了九色鹿救人、調達致謝、國王和王后、調達的出賣、大軍追捕、悠閒的九色鹿、調達的指認以及九色鹿的自述八個部分，整幅壁畫故事劇情環環相扣，情節生動，人物形象飽滿，給人一種極為強烈的視覺衝擊。

TIPS

　　本生故事是指佛教創始者釋迦牟尼生前所經歷的許多事蹟。「鹿王本生」說的是釋迦牟尼前生是一隻九色鹿，牠救了一個落水將要淹死的人反被此人出賣的故事。

82 割肉餵鷹

屍毗王本生圖

在很久以前，古印度有一位賢明的國王，名字叫做屍毗王。

屍毗王崇尚佛法，心地善良，廣施仁政，因此百姓全都安居樂業，豐衣足食。生活在三十三層天的護法神帝釋天，為了考驗屍毗王是否真的具有高深的佛緣，就想出了一個「有趣」的方法。

祂命毗首羯摩變成鴿子，自己則變成凶猛的老鷹在後面緊緊追逐。

「鴿子」做出一副驚恐的樣子，鑽到了屍毗王腋下，請求他的保護。

緊隨而來的「老鷹」飛到屍毗王面前，對著他說道：「尊敬的大王，這隻鴿子是我追逐半天的獵物，請大王交還給我，否則我會飢餓而死的！」

屍毗王看了看老鷹，又看了看瑟瑟發抖的鴿子，皺了皺眉頭，為難地說道：「我尊崇佛法，又曾立下大誓願，要拯救一切出現在眼前的生靈，

屍毗王本生圖

你讓我將牠交給你吃掉，我於心何忍啊！」

「老鷹」一聽，整個身體的羽毛全都憤怒地炸裂了起來，尖聲說道：「大王如果不將牠交給我，我就會餓死！難道說大王要救助眼前一切生靈的誓願是戲言嗎？」

遭到「老鷹」的質問，屍毗王連連擺手說道：「我所發誓願皆出自真心，絕對不是說謊。」

說完，他猶豫了一下，詢問老鷹道：「我為你找些其他存儲的肉類可以嗎？」

「老鷹」思考了一下，搖搖頭說道：「那可不行，我只吃新鮮的肉。」

面對這種挽救一條生命，另一條生命就會死去的兩難選擇，屍毗王左右為難，努力思考著一個能夠兩全的辦法。

過了許久，屍毗王下定了決心，他取來匕首，直接從自己的大腿上割下一塊新鮮的肉，不顧還在流血的傷口，將肉交給老鷹。

誰料「老鷹」掃了一眼面前的肉，得寸進尺地說道：「大王既然決定保護那隻鴿子，打算以自己的肉餵養我，那就要割下與那隻鴿子相同份量的肉來，才能滿足我。」

屍毗王低頭想了想，認為老鷹說得很對，就吩咐一旁臉色慘白的侍者把天平拿來，他將鴿子放到天平的一端，又將剛剛自己割下的肉放上去，發現重量不夠，又繼續用刀割。

令人奇怪的事情發生了，屍毗王割光了兩條大腿上的肉，割光了兩隻胳膊的肉，割光了兩肋的肉，但這些肉放到天平上時，始終不如鴿子重。

這個時候的屍毗王已經渾身是血，骨骼清晰可見了，他推開身旁阻止他下刀的侍者，決心捨棄自身來救下鴿子，來完成偉大的誓願。

當屍毗王搖搖晃晃地站在天平上時，天平終於變平衡了。

忽然，「鴿子」與「老鷹」紛紛消失不見，出現在屍毗王的面前是帝釋天和毗首羯摩。

帝釋天憐憫地看著屍毗王，感嘆道：「不知大王是否後悔以身飼鷹之舉？」

屍毗王寶相莊嚴地說道：「不後悔！」

帝釋天又問道：「可敢起誓？」

屍毗王莊嚴起誓說道：「如果我所言非虛，就讓我的身體恢復如初吧！」

神奇的事情發生了，屍毗王話音剛落，他的身體就立即復原，甚至比以前更加健康強壯。

《屍毗王本生圖》位於莫高窟北涼時期兩百七十五窟北壁中層，屬於典型的連環畫式故事壁畫，描繪了屍毗王割肉以及秤肉重量的情節。之後的帝釋天所化老鷹追逐鴿子、鴿子求救等一系列情節都是在北魏時期所添加的。

TIPS

屍毗王割肉餵鷹的本生故事依據《六度集經·菩薩本生》。在敦煌石窟壁畫中，現存有北涼第兩百七十五窟，北魏第兩百五十四窟，隋朝第三百零二窟，五代第一百零八、七十二窟等五幅，其中第兩百五十四、兩百七十五窟為早期壁畫中藝術性較高的作品。

83 ◆ 捨身飼虎

薩埵那太子本生圖

在古代印度有一個大國，國王文治武功都頗為出色，但是他總是有些許遺憾，那就是他雖然有嬪妃無數，但膝下子嗣卻很單薄，只有三個兒子，分別叫做富那寧、提婆以及薩埵那。

薩埵那太子本生圖

小兒子薩埵那心地善良，頗受父親和兄長們寵愛。

一天，年邁的國王突然興致大發，帶著三個兒子到城外的山林裡欣賞風景，順便打獵。父子幾個邊走邊聊，因為聊得太過入神，當反應過來時，幾個人已經走進了大山深處。

國王年紀大了，精力有些不濟，便停下來在樹林中休息，讓三個兒子繼續前進探索。三位王子與父王辭別，一邊說笑，一邊欣賞山裡美麗的風景，不知不覺間越走越遠。

忽然，他們在前方的小路上發現了一隻餓得奄奄一息的母虎以及七隻嗷嗷待哺的幼虎。

看到此情此景，心地善良的薩埵那忍不住了，他對兩位兄長說：「二位王兄，這隻母虎看起來餓了很久，牠身邊還有七隻幼虎，放任不管的話，

母虎迫於無奈，說不定會把幼虎吃掉的。」

大王子和二王子聽聞此言面面相覷，一臉無奈，他們深知自己寶貝弟弟的毛病，說好聽些那是心地善良，往難聽的說，就是婦人之仁。但畢竟是自己最疼愛的弟弟，他們兩個可不忍心拒絕弟弟即將提出的要求。

大王子思索了一下問道：「王弟打算救牠們嗎？」

薩陲那點點頭。

二王子緊接著問道：「要想救牠，恐怕需要獵物，可是深山老林裡，我們一時半會兒也找不到啊！」

薩埵那低下頭久久不語。

大王子嘆了口氣，拍拍他的肩膀，繼續前行。

然而，在繼續前行的路上，薩埵那心中一直想著那隻飢餓的母虎以及那七隻命懸一線的幼虎。這種視而不見的冷酷令善良的薩埵那心中久久不能安寧，他凝望著兩位兄長的背影，心中暗暗下了決心。

「兩位王兄這麼優秀，哪怕是沒有我了，父王與母石也會過得很好。」薩埵那這樣想道。

此時，薩埵那渾身充滿了佛性的光輝，他順著原路回到了方才老虎待的地方，脫去衣服，躺在虛弱的母虎嘴邊，讓牠吃掉自己。

誰知，飢餓的母虎餓得連撕咬的力氣都沒有了。

薩埵那只好利用尖銳的利器劃破自己的身體，讓母虎舔舐他的鮮血，等到老虎恢復了精神，就將他的血肉吃個乾乾淨淨，只留下了慘白的骨骸。

兩位王兄見弟弟薩埵那走失了，心底逐漸生起了強烈的不安，憑藉莫名的直覺，他們回到了母虎那裡。

然而，在他們眼前的只有斑斑的血跡以及薩埵那的白骨。

見到眼前的景象，兩人撲在白骨上，哭得昏了過去。

過了許久，他們才醒了過來，將薩埵那的骨骸收拾好後，回到了宮中將噩耗告訴了國王和王后。

國王和王后悲傷地接受了一切，將薩埵那的骨骸收斂起來，裝入了寶函中，特意建起佛塔來供養。

中國北魏時期的壁畫《薩埵那太子本生圖》，縱一百六十五公分，橫一百七十二公分，見於敦煌莫高窟第兩百五十四窟南壁。 在敦煌眾多同題材的壁畫中，這幅畫作構思最精彩，表現力最強。

這幅壁畫透過連續性的故事情節，被巧妙地安排在一個畫面上。我們僅僅截取了壁畫的中心，也是故事的高潮部分，太子捨身飼虎的場景。畫家構思精巧，佈局緊湊，造型生動，除了用線條外，還用色彩表現人物的形體和明暗，增加了真實感。而用暗褐、青、綠等顏色，賦予畫面悲劇的氣氛，給人們一種強烈的視覺衝擊。

TIPS

依據佛教靈魂不滅、因果報應、輪迴轉世的教義，佛教徒認為像釋迦牟尼這樣的聖人，在修道成佛之前，必須經過無數次的輪轉世、無私奉獻、歷經磨難，最後才能修行成佛。本生故事畫是敦煌石窟早期壁畫中繪製最多的佛教故事畫之一，其中以《屍毗王本生圖》、《鹿王本生圖》、《薩埵那太子本生圖》最為著名。

84 兄弟相殘

善事太子入海求珠本生圖

　　在古印度的一個古老王國中，有兩個名字很奇怪也很直接的王子，一個名叫善事，另一個叫惡事。

　　人如其名，善事聰慧善良，惡事性格粗暴惡劣，是典型的紈绔子弟。

　　國王、王后將兩個兒子一比對，這優劣立刻就呈現出來了，誰不喜歡聰明懂事的孩子呢？因此，善事很受父母的寵愛，稱之為掌上明珠也不為過；而惡事因為長時間缺乏關愛，心理變得愈發扭曲，他深深仇恨著集萬千寵愛於一身的善事。

　　善事心地善良，見不得人間苦難，眾生相殘，於是他請求父親打開國庫，救濟百姓。

善事太子入海求珠本生圖

國王對這個寶貝兒子的要求算得上是言聽計從，但是國王手底下的大臣們對此卻很有意見。

　　他們在心裡嘀咕道，王子是不當家不知柴米貴，百姓無窮盡，國庫有窮時，把錢給了百姓，我們豈不是要喝西北風了！

　　善事面對大臣們的反對和責難，決定到龍宮尋旃陀摩尼寶珠，只要寶珠到手，就可以解決百姓們的難題了。

　　惡事聽說自己那該死的哥哥想前往龍宮求寶，覺得這是一個千載難逢的機會，就自告奮勇地請求和善事一起出海。

　　善事哪裡會想到惡事的陰毒想法，還以為是兄弟情深，是弟弟放不下自己，打算和自己出海，便一口答應了惡事的請求。

　　兄弟二人準備妥當後，選了一個吉日，帶著隨從乘坐著大船浩浩蕩蕩向大海進發。

　　在途中，出現了許多對善事等人的誘惑，比如金山銀山、成堆的古董財寶等，善事知道這些對自己的目的來說簡直是九牛一毛，因此他對其視而不見，繼續前行；惡事卻無比貪婪，他對這些財富大加掠奪，裝滿了整艘大船。

　　然而，就是因為惡事的貪得無厭，船上財富的重量遠遠超過了他那艘船本身的負重能力，最終沉沒了，而惡事僥倖逃得一命。

　　善事則歷盡千辛萬苦，憑藉自己超人一等的智慧與無與倫比的人格魅力，獲得了龍王的旃陀摩尼寶珠。

　　完成任務的善事在回歸途中意外重逢了僥倖活命的惡事。

　　在得知自己憎惡的哥哥完成了使命後，強烈的嫉恨、仇恨令惡事決心痛下殺手。

　　他趁善事熟睡的時候，刺瞎了善事的雙眼，奪取旃陀摩尼寶珠逃跑

了。

因為劇痛昏迷不醒的善事幸運地遇到一名好心的牧人，經過牧人的照料，善事得以活命，卻徹底成為了盲人。

面對這種悽慘的境況，善事並沒有怨恨悲傷，而是選擇了繼續樂觀地生活。

所謂塞翁失馬焉知非福，也許是善事的樂觀善良打動了滿天神佛，他憑藉一系列神奇的巧合，成功的獲得了與自己國家交好的另一個國王的幫助，並與該國的公主結為連理，而他的眼睛也在成親當夜重見光明。

在異國國王的幫助下，善事重新回到了自己的國家。

惡事見哥哥回來了，滿臉羞慚，將那顆旃陀摩尼寶珠還給了哥哥，並跪下來認罪，乞求原諒。

善事把弟弟扶起來，安慰他，叫他要改過自新。

接著，善事對旃陀摩尼寶珠說：「請讓我父母的庫藏，以及這些國王、大臣的庫藏，都裝滿珍寶財物。」

說罷，捧著寶珠向東、南、西、北四方揖拜。

果然，所有的倉庫都裝滿了財寶。

接著，他又說道：「請讓天上降下百姓們所需要的一切！」

話音剛落，就見天上先是降下各種美味的食物，接著是五穀，然後是衣服，最後降下七寶。

全國人民高興極了，個個稱頌不已。

在敦煌莫高窟中，關於《善事太子入海求珠本生圖》的故事，北周、中唐、五代等時期洞窟中都有相關繪畫。

這幅壁畫繪於北周時期，畫家採用了明亮的色調，使整幅壁畫變得鮮活起來，可以清楚地看到善事和惡事兩兄弟彼此之間的糾纏交惡，善事入

海求珠的不辭辛苦，善事雙目致盲時的悽慘落魄等等景象。

　　壁畫上的人物栩栩如生，用連環畫式的結構，引領著人們去欣賞這段完整的佛教故事。

TIPS

　　佛教七寶，又稱七珍，指的是硨磲、瑪瑙、水晶、珊瑚、琥珀、珍珠、麝香。

85 心誠則靈

石佛浮江圖

　　西晉潜帝建興元年，也就是西元三一三年，在蘇州吳淞江口出現了一起靈異事件，對當時的人來說，是神蹟也不為過。

　　一天，有兩尊石像隨水一路漂流到吳淞江中央。

　　有個漁民傳出了一聲驚呼：「快看！江中有人！」

　　一石激起千層浪，他們這些在水面上討生活的漁民都知道吳淞江水大浪急，是不會有人在江裡游泳的。

　　眾人雖然心中不信，但仍順著那個漁民手指的方向看去，不看還好，這一看不由得倒吸了一口冷氣。

　　只見在吳淞江湍急的江水中央，遠遠望去有兩個人正在江面上沉沉浮浮。

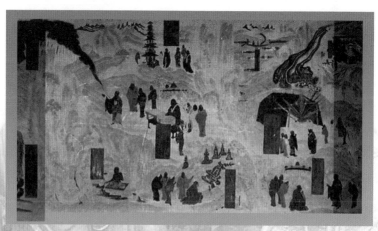

石佛浮江圖

漁民中有幾個膽大的，壯著膽子駕著小舟前去觀看。

等到了近前，他們驚訝地發現，原來是兩尊石像。

漁民們不認識這石像雕刻的是何方神聖，只當是掌管吳淞江這一帶水域的海神。他們這些靠水吃飯的人對海神最為崇敬，便在回到岸上後，召集漁民一同請來巫祝供奉海神。

誰知，這巫祝來了之後，儀式還沒開始，原本風平浪靜的吳淞江水面突然波濤頓起，風雲突變，令在場所有人都大驚失色。

消息傳開後，整個蘇州都轟動了。

當地的道教徒聽聞傳言，全都興奮了，在他們看來，這一定是天師下凡，便糾集了一大群人，敲鑼打鼓，大張旗鼓地來到吳淞江邊，設壇作法，恭請天師上岸。

可是風浪絲毫沒有減小，最後只得放棄。

有個叫朱應的居士，聽到這個消息後嘆息道：「將非大覺之垂應乎！」

他認為這是佛陀的示現。

於是，朱應沐浴齋戒，率領僧眾和百姓一起趕到吳淞江口去虔誠禮拜，讚頌佛陀的功德。

神奇的是，一行人剛來到海邊，頓時風平浪靜、豔陽高照，只見遠處有兩個人從水面凌波而來，到達岸邊。

眾人定睛一看，原來是兩尊石佛像。

在石像的背後刻有字跡，一個叫維衛，一個叫迦葉。

這些善男信女立即將祂們迎送到通玄寺。

當時，吳地的人都嘆為靈異，由此信佛的人不可勝數。

《石佛浮江圖》是敦煌莫高窟第三百二十三窟南壁西側上所描繪的佛教故事壁畫。

在這幅壁畫中，自西向東描繪的是二佛浮江、道士設醮，信者跪拜及信眾迎往等情節，迎接二佛的信眾中，一人牽牛前行，牛上騎坐著婦女和孩童，身後一婦女正在驅趕，顯示濃厚的民間生活氣息。

這些對於人物的細緻描繪，以及色彩的完美運用，將故事中的僧人、石佛、船隻等模樣完整和諧地統一在一起，是研究佛教東漸，特別是佛教自海路傳入中國不可多得的珍貴資料。

TIPS

「石佛浮海」是中國佛教史上的著名神話。這一神話為梁簡文帝親自撰文鼓吹，後來被繪於敦煌洞窟，遠播海外。

86 無頭國王異聞錄
月光王施頭本生圖

在古代的印度曾經出現過一位偉大的月光王。

月光王相貌出眾，才智過人，而自身性格又仁慈善良，勤政愛民，將整個國家治理得井井有條，欣欣向榮，周圍的國家都被其所折服，百姓深深敬愛著他。但是這個世界並不存在單純的光明，有善良就會有邪惡，光與影從來都是相互依存的。

月光王施頭本生圖

在月光王領地相毗鄰的地方存在著一個小國，與仁慈善良，胸懷寬廣的月光王相比，小國的國王毗摩斯那心胸狹隘，睚眥必報，他對月光王的好名聲羨慕、嫉妒的同時，一直想殺死月光王。

但是，毗摩斯那無奈地發現，他每次和大臣商議殺死月光王的事情時，這些人都十分氣憤，一個個拂袖而去，只剩下他自己尷尬地留在原地。

自己手底下大臣的表現令毗摩斯那愈加憎恨月光王，他咬咬牙，心想，大臣靠不住，難道我還不會「放榜招賢」嗎？

於是，毗摩斯那貼出告示：誰能砍下月光王的頭顱，就與他平分國土並賜婚公主。

重賞之下必有勇夫，哪怕月光王再不得人心，但面對如此高昂的賞賜，也會有人動心的。公文貼出不過幾天，就有一個名叫牢度叉的婆羅門撕下告示，面見毗摩斯那，與其協定事成之後的獎勵。

幾天後，牢度叉收拾妥當，便向著月光王的王城走去。

或許是牢度叉的到來預示了什麼，他一路所經過的地方天災人禍不斷，月光王手下的臣子們也噩夢連連，整個國家被不祥的氣息所籠罩。

月光王城的門神最先預感到有邪惡的人降臨王城，將會威脅國王的性命。於是，門神施展法術，令所有對月光王懷有惡意的人都不得進入王城之內。因此，帶著殺意的牢度叉就像是「鬼打牆」了一般，繞起了圈子，怎麼也進不到王城裡。

而此時王宮中的月光王卻在天神的啟示下做了一個奇怪的夢。

他夢見天神對他說道：「你曾經立下大誓願要佈施天下，現在只要將王城外被阻擋的人放進來，將你的頭顱交給他，你就會功德圓滿。」

月光王醒來後，想起了天神夢中所言，就命令侍衛將城外「迷路」的人帶來見他。

侍衛領了王命後，來到城門口一看，果然見到有人在城門口打轉，他讓門神撤去法術，將牢度叉引進了王宮。

月光王看著牢度叉，沉聲問道：「你想要什麼？」

牢度叉貌似恭敬地回答道：「大王，我要您的頭顱。」

月光王伸手阻止住憤怒的臣子們，緊緊盯著牢度叉良久，釋然一笑說道：「七天後，本王會將頭顱給你的！」

當天，月光王捨頭的消息不脛而走，天下譁然。

七天後，月光王當著所有臣民的面說出了與牢度叉的約定，並勒令所有人不得向牢度叉尋仇，然後在所有人含淚不捨的眼神中割下了自己頭顱

將其交給了牢度叉。

剎那間，天地震撼，天神下凡，活活嚇死了那個小國的國王。

而牢度叉則在月光王所有臣民的敵視中，又累又餓地回到了那個小國。他打算領賞，卻得知了國王暴斃的消息。在驚愕之間，想到自己竹籃打水一場空，不僅沒有撈到一點好處，反而落得個身敗名裂的結局，牢度叉不禁又羞又氣，吐血而亡。

壁畫《月光王施頭本生圖》繪於十六國時期，現存於敦煌莫高窟第兩百七十五窟北壁。

在壁畫中央，一人做下跪狀，手中舉著托盤，盤內有三顆人頭，表示施頭千次，僅以獻頭一節來概括整個故事。此人表情悲傷，舉止恭順，可以猜出其為月光王的大臣；而在壁畫左邊，一人站直身體，高揚頭顱，擺手拒絕，右邊則站立著一人，手持砍刀，高高揚起，做出下砍模樣，結合故事，能夠推測出是月光王和牢度叉。

整幅壁畫構圖和造型比較簡單，保留著早期壁畫質樸雅拙的風格，是莫高窟年代最久遠的本生故事畫之一。

87 放下屠刀，立地成佛
五百強盜成佛圖

在古代印度南部，曾經有一個名叫僑薩羅的王國，在王國之內有五百名強盜，讓人聞風喪膽。

這五百名強盜可謂是天底下最為兇惡的人，他們殺人放火，打家劫舍，無惡不作，百姓們深受其害。

地方官員對這五百名強盜進行過多次圍剿，但這些強盜利用地形之便，多次挫敗官軍，並在之後對地方採取報復行為，然後再當著官兵們的面揚長而去，氣焰十分囂張。

地方上圍剿不利，消息最終傳到了中央王城。

身為一國之主的國王聽聞地方上居然有如此悍匪，勃然大怒，立刻調兵遣將，對那五百名強盜進行了迄今規模最大的征討。

嘯聚山林的強盜，相較強大的正規軍來說，還是太弱了，五百名強盜雖然憑藉一時之勇給國王的軍隊造成了一定的傷害，但還是全部戰敗，個個受傷，成為了俘虜。

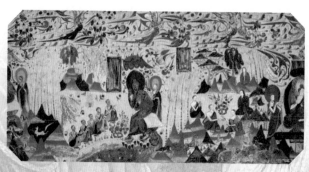

五百強盜成佛圖（局部）

大軍押送五百名盜匪回到王城後，國王決定順應民意，對這些罪大惡極深受百姓憎惡的強盜處以剜目之刑，並鼓勵王城的民眾在行刑當天去觀看。

　　到了行刑那天，整個法場殺氣騰騰，戒備森嚴。

　　國王威嚴地端坐於高臺之上，既厭煩又蔑視地看著五百名被脫得赤裸裸跪在地上的強盜。

　　他們身上有很多傷痕，很顯然，在監禁的期間，吃了不少苦頭。

　　國王看了一眼行刑官，便離開了法場。

　　行刑官彎腰恭送國王離開後，如鷹隼般的眸子迸發出寒光，大聲喊道：「行刑！」

　　一時間，法場中央鮮血四濺，慘叫連連，整個法場仿若人間地獄。

　　之後，瞎了雙眼的五百名強盜被丟到了荒無人煙的深山老林中，任其自生自滅。強盜們悽慘地呼喚著佛祖的名字，他們知道自己已經不容於人間，能救自己的只有那西天的佛祖了。

　　一聲聲慘叫引發了佛祖的惻隱之心，祂用神力將靈藥吹進了強盜們空無一物的眼眶中。

　　神奇的事情發生了，強盜們轉眼間重見光明。

　　他們恭敬地跪在地上，歌頌著佛祖的恩德，一時間，這片荒蕪中佛光

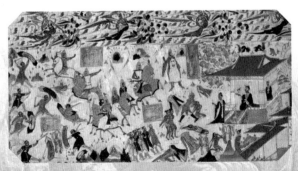

《五百強盜成佛圖》中的作戰場面

普照，地湧金蓮，原來是佛祖親自降臨在強盜們面前。

佛祖說：「此等劫難正是你們以前作惡多端所結下的苦果，你們只有洗心革面，皈依我佛，努力修行，才能贖清以往的罪孽，進入西天極樂世界。」

強盜們連連磕頭齊聲道：「弟子願隨老師修行佛法。」

佛祖點了點頭，高聲道：「放下屠刀，立地成佛。」說完，就消失不見了。

經過多年鑽研佛法，曾經的五百名強盜也終於修成正果，成為了西天五百名羅漢。

壁畫《五百強盜成佛圖》繪於莫高窟第兩百八十五窟南壁，縱一百四十公分，橫六百三十八公分。是莫高窟西魏時期最大的一幅故事畫，也是最早的因緣故事畫。

繪畫手法採用橫卷式直線型構圖，以八個並列畫面，表現了交戰、被俘、受審、剜眼、放逐、得救、聽法、入山修行的全部內容。所描繪的人物生動模樣，情節連貫，層層展開，引人入勝。

TIPS

《五百強盜成佛圖》或稱「五百強盜成佛因緣」，又稱「得眼林故事」。該壁畫依據《大般涅槃經·梵行品》繪製，宣傳佛教理義，具有向善與勸誡寓意。

孝感動天

須闍提割肉濟父母本生圖

過去無量劫前,有一個特叉屍利國,國王提婆有十個兒子,各自統領著自己的小國。

提婆最小的兒子名叫修婆提羅致,在他所統領的國土中,百姓們最為富足快樂。

有一個名叫羅睺的大臣,心存叛逆,最終謀反殺死了國王。

國王死後,他就掌管國家成為國王,並立即派遣兵將前去其他小國殺害各位王子。

羅睺一連殺死了九名王子,當他將屠刀指向最有才幹的小王子修婆提羅致時,卻發現小王子與其家眷早已逃之夭夭。

原來,修婆提羅致因為治國有方,深受四方鬼神敬重,當羅睺的叛軍向他殺來的時候,四方鬼神

須闍提割肉濟父母本生圖

提前出現在修婆提羅致面前，警告他即將到來的殺身之禍，讓他趕緊帶著家眷逃亡。

修婆提羅致在謝過四方鬼神後，迅速收拾行囊，趕在叛軍到來前，帶著家眷離開了自己的轄地，打算到鄰國借兵復仇。

不過可惜的是，由於時間倉促，修婆提羅致一家人所帶的物資實在有限，再加上他們在敵兵的追趕下誤入歧途，食物和水源消耗殆盡，即將陷入困境。

在這種國破家亡的境地下，修婆提羅致想活下去復仇，想保全自己唯一的兒子須闍提的性命，他看著妻子的身影，眼中閃過一絲狠辣。

修婆提羅致將自己的腳步放慢，來到妻子的背後，抬起彎刀，正要揮下，卻被一個聲音所阻止。

「父親！不要！」

修婆提羅致看在跪在地上抱著自己雙腿的須闍提，望著癱坐在地上瑟瑟發抖的妻子，原本鼓起的勇氣瞬間消失了。

他張了張嘴，卻不知道說些什麼，最終只是摸摸兒子的頭，一言不發。

須闍提擦乾眼淚，站起身來，說道：「父親，我知道我們已經沒有食物了，我也明白你的想法，但是我不允許你吃掉母親！」

修婆提羅致低著頭不說話。

須闍提自顧自地說道：「父親可以吃掉我，每天割一點肉來吃，如果直接殺了我的話，時間久了，肉就會壞的。」

修婆提羅致震驚地盯著兒子閃亮的眼睛，想找到一絲怯弱，卻沒有找到。

最終，修婆提羅致和妻子決定割下兒子的肉，邊吃邊痛苦地哭泣。

就這樣一天一天地割食，須闍提的肉漸漸快吃光了，只剩下了骨頭。

　　修婆提羅致又拿刀將兒子的骨節一段一段地剝剔，又得到一點點肉。

　　此時，須闍提對流著眼淚的父母說道：「抱歉了，父母大人，我已經不能跟你們繼續前行了，剩下的路程只能靠你們自己了。」

　　小王子張著嘴，良久不語，他明白了兒子的選擇，站起身來，拉著妻子含淚離去。

　　隨即，須闍提立下誓願說：「我如今以身肉供養父母，以此功德願求取佛道，普濟十方一切眾生，使他們遠離眾苦，得到涅槃大樂。」

　　話音剛落，天地震撼，所有的天人紛紛從天而降，充滿了虛空，都悲傷地哭泣，淚水猶如大雨般傾瀉而下。

　　四方天神為了試探須闍提的善心，紛紛變作各種飢餓的動物來到他的身邊，向他討肉吃。

　　須闍提說：「你們這些畜生若是餓了，就吃掉我的骨髓吧！」

　　天神們感受到眼前這個虛弱少年的決心，紛紛現出原形問道：「你後悔嗎？」

　　須闍提回道：「上天作證，若是感受到弟子不悔之心，就請讓弟子的身體恢復如初吧！」

　　這時，奇蹟發生了，須闍提的身體轉眼間恢復如初。

　　後來，鄰國國王被須闍提的孝心折服，因此派兵幫助小王子復國，殺死了叛臣羅睺。

　　在此之後，兩父子相繼成為國王，使百姓安居樂業。

　　《須闍提割肉濟父母本生圖》壁畫位於莫高窟第兩百九十六窟，描繪於北周時期，長四百三十二公分，寬四十公分，其故事情節與畫面都保存的較為完好。

壁畫所採用的繪畫方式屬於傳統的連環畫式，這種描繪方法很容易也很清楚地就將所要表述的內容主旨描繪於壁畫之上，令觀眾一目了然。

TIPS

《賢愚因緣經》是很特殊的一部佛典，其雖名為「經」，但實際上是一部「佛教故事集」。全書共分十三卷、六十九品（節），也就是說共講了六十九個故事。實際上其包括的故事更多，因為往往一品中包含很多小故事。壁畫所描繪的須闍提割肉濟父母的故事，就是取材於此佛典。

醫學史上的奇蹟
快目王施眼本生圖

古印度有一個富迦羅跋國，國王名叫快目王。他有一雙犀利明亮的眼睛，能洞察世事，明察秋毫。

快目王樂善好施，曾對著滿天神佛立下大誓願：凡是天下百姓所請求的，自己全都給予滿足。

在快目王管轄之下有一個小國，國王波羅陀跋彌仗著天高皇帝遠，經常對於快目王的命令陽奉陰違，甚至明目張膽地踐踏快目王所制訂的法規。

不僅如此，波羅陀跋彌平日裡驕奢淫逸，政事敗壞，使得百姓怨聲載道，吃苦受難，這讓一心為民的快目王忍無可忍。

很快，快目王打算興兵討伐的消息傳到了波羅陀跋彌的耳朵裡，這下子他慌了。

快目王施眼本生圖

就在波羅陀跋彌一籌莫展之際，麾下的一名狗頭軍師獻策道：「大王，對付快目王，我們不能力敵，只可智取！」

波羅陀跋彌一聽，這不是廢話嗎！自己要是打得過還至於糾結成這樣嗎？

他哼了一聲，那意思是：你別廢話，趕緊說重點。

狗頭軍師眨眼間就明白了國王的意思，接著說道：「快目王曾經立下誓願，有求必應，那我們何不將計就計，找個盲人來，讓他向快目王討取雙眼呢？」

波羅陀跋彌聽完之後，明白了他的意思，眼睛一亮，心中想著這也不失為一個好主意。

於是，波羅陀跋彌下詔徵募盲人，很快一位眼盲的婆羅門被就被找來了。

波羅陀跋彌對其採取了利誘為主、威脅為輔的手段，迫使盲人接受了這個「使命」。

眼盲的婆羅門來到快目王的王宮外，高聲叫喊引起了侍衛的注意。

侍衛詢問來意，眼盲的婆羅門滿臉誠懇地說出了自己的目的——來這裡打算向偉大的快目王乞求施捨。

聽了盲人的回答，侍者就將他帶到了快目王的寶座面前。

快目王看著眼前衣衫襤褸的盲人溫和地問道：「你是想要我的眼睛嗎？」

聽到快目王的詢問，盲人一怔，他沒想快目王居然如此直接，於是咬了咬牙，鼓起了勇氣，鎮定地回答道：「是！」

盲人話一出口，就感覺到自己身上如同針扎一般，四周充滿了無數含著敵意與殺氣的目光。

快目王饒有興趣地上下打量著盲人，問道：「你膽子倒是不小，不怕本王殺了你嗎？」

　　盲人說：「怕，我怕得要死。」

　　「哦？那你怎麼⋯⋯」

　　「光明！我想重見光明！」盲人打斷了快目王的詢問，語氣變得有些激動。

　　「七天後，我就將眼睛交給你。」快目王說完，直接離開了。

　　當快目王打算交出雙眼的消息傳出後，天下譁然，所有人都請求快目王收回成命，然而快目王斷然拒絕。

　　轉眼七天過去了，快目王遵守約定，當著自己所有臣民的面，將自己明亮的雙眼交給了盲人。

　　剎那間，天地震撼，眾天神齊齊降臨凡間，唱著梵歌，向快目王行禮。為首的天神問快目王：「你可後悔？」

　　快目王笑著回答道：「我曾立下大誓願，佈施天下，如今成全心意，當然不悔！」說完，他又立下誓言：「倘若我所言屬實，就讓我重見光明！」

　　話音剛落，神蹟顯現，快目王的雙眼復明，更勝於前，而一旁重見光明的婆羅門則激動地向快目王跪拜行禮。

　　至此，波羅陀跋彌的陰謀徹底破滅，他本人也因為氣急攻心，暴斃而亡。

　　《快目王施眼本生圖》壁畫位於莫高窟第兩百七十五窟，南北朝時期北涼所繪。

　　壁畫中，快目王靜心安坐，旁邊站立的人正伸手向快目王索取眼睛。

　　整幅壁畫的繪畫方式採用了主題式單幅畫構圖，結構簡單明瞭，一點

都不顯得冗長複雜。

西元三六六年，一位名叫樂樽的和尚雲遊四方，來到了甘肅的三危山。這時已經是傍晚時分，夕陽斜照，樂樽和尚站在一座山頭四顧，希望能夠找到休憩之所，突然間，他發現對面的三危山金光燦爛，似乎有千佛在躍動。樂樽和尚激動萬分，面對著跳躍的金光，他忽然感覺到滿心祥和通達，於是他當即跪下身來發願，從此要廣為化緣，在這裡築窟造像，使它真正成為聖地。

一言釘千釘

毗楞竭梨王本生圖

在古代印度有一個心地善良的國王，名叫毗楞竭梨。

這位國王十分推崇佛教，一生最大的夢想就是希望可以聽到高深奇妙的佛法。

為了達成自己的目的，毗楞竭梨向全國下達詔令：誰能為我講高深佛法，我就會滿足他的一切要求。

詔令通傳全國沒多久，一個衣衫襤褸的婆羅門來到了王宮外，求見毗楞竭梨王。

毗楞竭梨王本生圖

或許是眼前的婆羅門穿衣打扮太過破爛，實在不像什麼好人的樣子，把守宮門的侍衛沒有立即去通報，而是仔細盤問著他的底細。

　　或許是被問煩了，婆羅門直接說道：「我叫牢度叉，是來給大王講經說法的。」

　　侍衛知道前段時間鬧得沸沸揚揚的懸賞榜文，一聽牢度叉這麼說，不敢怠慢，一改之前警惕的態度，立即來到毗楞竭梨王面前報告。

　　毗楞竭梨一聽有高人來為自己講解佛法，喜出望外，小跑著來到宮門前，親自將眼前貌不驚人而且十分可疑的牢度叉迎到宮殿。

　　進入大殿後，牢度叉上座，毗楞竭梨則恭敬地陪坐在次席。

　　雙方落座，毗楞竭梨一臉虔誠地向牢度叉詢問道：「不知大師何時為小王講解高深的妙法啊？」

　　只見牢度叉不慌不忙地答道：「這個不急，我只想問問大王榜文上所說可是真的。」

　　毗楞竭梨一聽這話，嚴肅地說道：「大師請放心，我所說句句真話，沒有半句虛言。」

　　牢度叉點點頭，說道：「那就好！」

　　毗楞竭梨又追問道：「不知大師想要何物？無論金銀財寶、國土江山，只要本王所有，全憑大師一句話。」

　　牢度叉一聽大笑道：「那些身外之物我要來何用？」

　　毗楞竭梨一愣，問道：「大師需要什麼？」

　　「我所求的，就是在你身上釘上一千個釘子！」牢度叉說完，緊緊盯著毗楞竭梨的臉，想看出他的臉色變化。

　　只見毗楞竭梨先是一怔，隨即釋然一笑道：「小王還道大師要什麼，原來不過是區區一條性命罷了，七天後，就是我和大師的約定達成之日。」

當毗楞竭梨和牢度叉的約定公開後，所有臣民都抓狂了，心想，大王是不是瘋了？

　　面對全國臣民的勸阻，毗楞竭梨斷然拒絕，厲聲道：「這是本王聆聽高深佛法、感悟成佛的最好時機，誰要阻我，一定殺不饒！」

　　七天後，牢度叉當眾為毗楞竭梨王講解佛法，而國王一邊聆聽菩提妙法，一邊溫和地笑著命侍者往自己身上釘釘子。

　　當牢度叉佛法講解完畢後，毗楞竭梨的身上已經釘完了一千個釘子。

　　此時的毗楞竭梨雖然血肉模糊，奄奄一息，卻仍然帶著微笑，因為他聆聽到了世上最美妙的佛法。

　　就在這時，突然天搖地動，地湧金蓮，原來是天神被毗楞竭梨以身求法的精神所感動而下凡。

　　為首的天神走到面無血色的毗楞竭梨王面前，柔聲詢問道：「你可曾後悔？」

　　毗楞竭梨笑著說道：「弟子看到了想要追尋的大道，有什麼可悔的？」

　　「真的嗎？」好像料到了毗楞竭梨會這樣回答，天神繼續追問道。

　　毗楞竭梨正色說道：「如果上天感受到弟子誠心，就令弟子恢復如初吧！」

　　話音剛落，只見一道金光閃過，原本血肉模糊的毗楞竭梨重新恢復了健康。

　　《毗楞竭梨王本生圖》壁畫位於莫高窟第兩百七十五窟，壁畫長八十公分，寬七十四公分，屬於南北朝時期北涼的佛教壁畫。

　　該壁畫取材於佛教典故「毗楞竭梨王本生」，而壁畫中所著重描繪的就是故事中毗楞竭梨王向自己的釘一千個釘子的畫面。

　　在壁畫左側，一個人雙腿叉開，站直身體，做出了一副釘釘子的姿

態，結合故事，想必他就是為毗楞竭梨王釘釘子的侍者；而在畫面右側，毗楞竭梨王呈現出一副盤膝而坐、雙手擺著佛教法印的姿態。

　　千百年過去，此壁畫依舊鮮豔如新，這不能不令人嘆服。

TIPS

　　莫高窟在樂樽和尚開鑿了第一個洞窟之後，有法良法師等繼續在此修建，到唐朝武則天時，洞窟的數量更是達到了數千個之多。然而，從北宋開始，莫高窟逐漸衰落，漸漸遠離了人們的視線。西元一九○○年，一名叫做王圓篆的道士奉命去看守這已然荒蕪的莫高窟洞窟，並將這些洞窟打通。西方的掠奪者聞風而至，面對著無知的王道士，他們用極低的價格買走了大部分的經文，甚至殘忍地用膠將牆上的壁畫撕下帶走，就這樣，他們帶走了一萬多件珍品，整個莫高窟變得殘敗零落。然而，僅僅是劫後餘生的雕像與畫作，已經堪稱無價之寶了。

91 變幻莫測，激烈鬥法

牢度叉鬥聖變圖

古代印度的舍衛國，有一名大官叫須達，位極人臣，地位尊貴。

照道理來講，他這一生應該沒有什麼不順心的事情，然而須達膝下共有七子，前六個兒子都已娶妻，唯獨小兒子卻始終單身，這件關乎傳宗接代的大事著實令須達上火。

這時，須達聽說鄰國有一個與自己地位相當的大官有個女兒尚未婚嫁，本著試一試的態度，他來到了鄰國，與那名大官進行了接觸。

當須達到了大官家中後，他驚奇地發現，大官在命令家人打掃屋子，裝飾府邸。須達留了個心眼，來到了大官面前旁敲側擊地問道：「莫不是大人家中有喜事？」

鄰國的大官喜笑顏開地答道：「那是自然，我請了佛祖來為我說法，如何不是喜事？」說罷，大官還邀請須達留下來一起聆聽佛祖講經，須達推辭不過，便留下來聆聽佛法。

牢度叉鬥聖變圖

然而這一聽不得了，須達越聽越心驚，越聽越入迷，他感受到佛祖的仁慈悲憫與無敵神通後，激動地向佛祖提出了邀請，邀請佛祖前往舍衛國說法。

　　看著激動的須達，佛陀寬和地一笑，答應了他的邀請，但是也提出了一個條件，那就是修建一座精舍做為佛祖的法堂。

　　面對如此簡單的要求，須達也沒有多想，當即點頭答應了。

　　在回國後，須達猛然間想起舍衛國自上到下都是信奉外道的，在舍衛國內壓根兒就沒有佛祖的信徒，在這種環境下請佛祖講經無疑是勢比登天。

　　然而這世上可沒有後悔藥可以買，須達即便是再後悔，也沒有想過毀約，在他看來，誠信是無比重要的美德。

　　糾結了一晚上，須達還是在第二天的朝會上提出了請佛祖來國講經的事情。

　　不出須達的意料，自己話音剛落，立刻就招來了朝廷上下的激烈反對，甚至外道乾脆當著國王的面，彈劾起須達。

　　國王一向信任外道，在外道的挑撥下，國王看須達的眼神逐漸變得殺氣凜然起來。

　　就在這時，一旁默不作聲的太子站了出來，堅定地支持被孤立的須達。

　　太子在面對群臣反對、外道挑撥的情況下據理力爭，最後更是提出了讓國王眼睛一亮的主意：讓佛祖和外道鬥法，勝者為王，敗者為寇！

　　面對太子提出的「合理」建議，國王詢問眾人的意見，底下的臣子們紛紛噤聲，畢竟太子可是未來的國王，沒必要得罪；至於外道更沒有什麼反對意見，他們才不會承認自己會輸，也就順水推舟成全了太子。

很快就到了鬥法之日，全國的臣民紛紛齊聚王城來觀看這場鬥法。

舍衛國外道派出了牢度叉守擂，而佛祖則是口唸佛號，看向了自己的弟子舍利弗。舍利弗會意，對著佛陀深施一禮便上了擂臺。

牢度叉狠毒地看著舍利弗，二話不說，直接一揮手，變出一座寶山，向舍利弗壓去。

舍利弗不慌不忙，一揮衣袖，手中降魔杵如天外流星一般擊碎了寶山，旗開得勝，拿下一局。

牢度叉臉色一怔，隨即臉泛青氣，變成一頭巨大的公牛來。

舍利弗微微一笑道：「真是膚淺。」話音一出，當即變成一隻雄獅咬死了公牛。

牢度叉兩度失利，心中已然沉不住氣，不管周圍臣民死活，化身百丈毒龍，直撲舍利弗，欲殺之後快。

舍利弗見狀，一道金光化為一隻金翅大鵬鳥，吃掉了毒龍。

牢度叉身受重傷跌落在地，選擇了認輸。

至此，外道大勢已去，佛祖入駐精舍，講經說法，整個舍衛國開始信奉佛門正法。

《牢度叉鬥聖變圖》位於莫高窟第一百九十六窟，屬於晚唐時期的壁畫。

整幅壁畫色彩應用到位，結構清晰明瞭，人物畫像十分逼真。從壁畫中可以看到許多在故事中提到的鬥法場面，在壁畫左邊，有一人端坐蓮臺，神色威嚴，在他的身後有著許多天神，結合故事，想必他就是佛祖的弟子舍利弗；而在壁畫右邊，兩眼呆滯，手足無措的人應該就是外道牢度叉了。在他們之間穿插著各種鬥法的情景，向信徒們展現了佛教的法力無邊。

　　唐朝莫高窟的大型經變畫，雖然表現的主要是佛教世界的華麗場面，但是世俗人間的生活場景也大量地出現在了壁畫上，有屠夫、獵人、商侶、強盜，以及耕種收穫等社會生活中形形色色的人物。他們有的用來表現佛教故事人物，有的直接用現實中的人物做比喻。這就無形中縮短了天堂與人間的距離，使人們感到既親切又具有魅力。

92 一諾千金的佈施

須達拏太子本生圖

古代印度有個葉波國，國王濕波治國有方，統領著六十個國、八百個部落。

濕波雖然治國有方，卻有著一個無言之痛，那就是他沒有子嗣。

對一個國家來講，沒有王位繼承人是極為不安定的，濕波為了求得一個孩子，就誠心誠意向天神祈禱。

結果，就在求神當天，王后就有了身孕。

十月懷胎，生下一位王子，取名須達拏。

或許是天神所賜予的神子，王子須達拏自幼聰明伶俐，學什麼都特別快，簡直就是天才中的天才。

須達拏太子本生圖

而且王子心地仁善，尊敬父母，國王以及王后、嬪妃等對他都十分疼愛。

須達拏在成年後，迎娶了鄰國一位美麗的公主，夫妻二人如膠似漆，相敬如賓，感情極為深厚。特別是在公主為須達拏生下孩子後，兩個人的感情更加穩固。

一日，須達拏帶著孩子們出宮遊玩。

天神們見狀，紛紛下界幻化成一個個遭受苦難的人，出現在善良的須達拏面前。

原本遊興正濃的須達拏在看到人間居然有如此苦難的人時，心情一下子變得惡劣極了，二話不說，驅趕著駿馬回到了王宮中。

濕波見兒子一臉傷心的樣子忍不住問道：「兒子，發生什麼事情了？」

須達拏連忙向國王行禮道：「啟稟父王，兒臣沒事，兒臣只是在宮外看到一些事情，心有所感罷了。」

濕波好奇地問道：「什麼事讓你如此傷感呢？」

須達拏一聽國王這樣問，臉上悲傷的神色越發濃重：「兒臣方才目睹了世間疾苦，心有所感，想讓父王佈施天下。」

濕波一聽十分高興，認為這是好事，就答應了須達拏的要求，佈施天下。

當消息傳出，窮苦的百姓們到處頌揚著太子的仁德，而須達拏佈施的資訊也因此越傳越遠，直到被敵對的鄰國所知曉。

敵國國王心想，自己的國家與葉波國交戰總處在下風，主要原因是擁有一頭神象，自己能否藉著須達拏佈施的機會將神象要過來呢？

想到這裡，敵國國主立即組織人手，向須達拏討取神象。

面對自己國家的安危與佈施的承諾，須達拏並沒有猶豫太久，他選擇

了後者，將神象交給了敵國。

須達拏通敵賣國的行徑令濕波十分憤怒，他下令驅逐須達拏去千里之外的深山中思過。

須達拏沒有為自己辯解，他選擇將自己所有資財佈施後，帶著妻兒踏上了流放的路途。

須達拏一路上吃了許多苦，車馬衣物全都在路上佈施給了其他人，自己帶著妻兒堅定的向著深山行去。

途中，他也遇見過許多誘惑，但是他沒有停留，反而腳步越發堅定，終於在多日後，衣衫襤褸的須達拏一行人到達了目的地。

經過一路的苦行，須達拏佈施天下的心思變得越來越堅定，在深山思過的過程中，仍然有許多人向他乞求施捨。

而須達拏面對這些要求完全沒有拒絕的意思，他一一滿足了那些人的要求，甚至就連自己的子女也佈施給了別人。

當須達拏想將妻子佈施出去的時候，天神出現攔住了他，說這一切都是天神的考驗，須達拏憑藉自己的大毅力，完成了考驗，即將回歸王宮。

果不其然，很快，國王濕波就派人來接須達拏以及被他佈施出去的子女回宮，甚至就連敵國國王也因為敬佩須達拏，將佈施出去的神象送回。兩國之間重新交好，一切皆大歡喜。

《須達拏太子本生圖》壁畫位於莫高窟第四百一十九窟，屬於隋朝壁畫。

該壁畫主要講述的是須達拏太子在做出佈施天下的大願後，面對敵國的不合理要求，毅然選擇了履行自己的承諾，甚至引起了老國王的震怒，被驅逐往深山思過的片段。

壁畫的結構清晰明瞭，所想表達的故事很完整地描繪了出來，是一幅

出色的佛教故事壁畫。

TIPS

　　莫高窟現有洞窟七百三十五個，集合了從北魏至元的各種壁畫和雕像，因此也留存了各個時代不同風格的藝術作品。北涼時塑像人物體態健碩、神情端莊寧靜、風格樸實厚重；隋唐時場面宏偉、色彩瑰麗、線條流暢。這些文物的保存，對於瞭解中國美術史和民俗史，都有著重要的意義。

天籟之音
妙音比丘因緣圖

在舍衛國，出現了一名江洋大盜，他強取豪奪，濫殺無辜，犯下了滔天罪行。但是，因為他行蹤不定，非常狡猾，地方官府沒辦法抓到他。

大盜的為非作歹最終觸怒了舍衛國王──波斯匿王，這位國王生來性子剛硬，嫉惡如仇，最看不得自己治下有違法亂紀的行為。

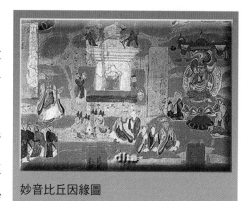

妙音比丘因緣圖

當波斯匿王知道自己統治的地方內還有如此大惡人，哪裡還忍得住，直接率兵前去捉拿大盜。

就在波斯匿王率軍親征，經過佛陀精舍的時候，他聽到了天籟之音。波斯匿王敢對天發誓，這是他此生聽到的最動聽的誦經聲，珠圓玉潤，清脆動人，繞樑三日，餘音嬝嬝。

波斯匿王完全被這個美妙的聲音吸引了，連征伐的大軍都顧不了，直接站立在原地，用心傾聽著，生怕自己軍隊的行動打擾了發出這種聲音的主人。士兵們也聽到了那彷彿來自天國的聲音，一個個面面相覷，從彼此的眼神中看到了震驚，不知不覺間，全都沉溺於聲音中無法自拔。

一時間，整個天地都迴蕩著那道天籟之音。

誦經聲消失後，過了許久，波斯匿王才回過神來。只見他一臉激動而

又莊重，卸下盔甲與武器，顧不了自己人間帝王的身分，恭敬地走向佛祖精舍，對著佛祖說道：「弟子拜見大德。」

佛祖睜開雙眼，溫和地問道：「你有何事？」

波斯匿王深施一禮道。「弟子方才路經此地，聽到一陣誦經聲，聲音清脆洪亮，震顫人心，不知是大德座下哪位弟子所誦？」

佛祖嘴角含笑道：「是我座下一名比丘所誦。」

波斯匿王頭低得更低了：「不知弟子可否見見這位比丘，方才他的誦經振聾發聵，弟子十分敬仰這位比丘，想佈施些財物給他。」

佛祖聞言深深看了一眼波斯匿王，說道：「也許你見到他後，就不再想著佈施的事情了。」

波斯匿王莊重地說道：「弟子不敢。」

佛祖搖搖頭，命弟子將方才誦經的比丘叫了過來。

波斯匿王一臉震驚地望著眼前這位身材矮小、面貌奇醜、絲毫不起眼的比丘，在他印象裡，能發出那樣天籟之聲的比丘應該是一身佛光、溫和俊秀的模樣，他怎樣也無法將眼前醜陋的比丘和那個美妙的聲音聯繫在一起。佛祖看著波斯匿王，繼續說道：「在很久以前，有一個國王，他在一次機緣巧合之下，獲得了過去佛的舍利。國王為了表示對佛門的敬意，打算集全國之力建造一座高塔來供奉舍利。四海的龍王聽說這件事後，紛紛表示支持國王，並且貢獻出佛門七寶協助建造。於是，國王命令手下四個臣子去完成任務。」

「之後呢？」波斯匿王追問道。

佛祖停頓了一下，繼續說道：「當工期結束的時候，三位大臣都完成了任務，唯獨一名大臣由於怠忽職守，沒有完成。國王很生氣，他責罵了大臣，但又給了他一次將功贖罪的機會，而這一次，大臣完成了任務。當

寶塔建成後，佛光普照，大臣被寶塔的威嚴所震懾，為自己曾經的怠慢感到羞恥，於是，他立下誓言『願來世有一副美妙的嗓音，為眾生吟唱』。如今，這名比丘就是他的轉世之身。」

波斯匿王恍然大悟，對這名比丘大為敬佩，立刻將大量財物佈施給了他。

壁畫《妙音比丘因緣圖》位於莫高窟第九十八窟，屬於五代時期的佛教作品。在壁畫中可以看到駐足不前的士兵；被天籟之音震撼，虛心求教的波斯匿王；為國王講述前世緣法，身後一輪佛光的佛祖，人物關係一目了然。而在壁畫中央，形似白塔的畫像想必就是佛陀為波斯匿王講述妙音比丘因緣的故事演化。

整幅壁畫色彩搭配適中，結構層次清晰，繪畫線條柔和，具有很高的藝術價值。

TIPS

因緣故事畫，是佛門弟子、善男信女和釋迦牟尼度化眾生的故事。與本生故事的區別是：本生只講釋迦牟尼生前故事；而因緣則講佛門弟子、善男信女前世或今世之事。壁畫中主要故事有「五百強盜成佛」、「沙彌守戒自殺」、「善事太子入海取寶」等。故事內容離奇，情節曲折，頗有戲劇性。

94 泥土造人大功德

伏羲女媧和諸生

盤古開天闢地之後，人間漸漸有了秩序，日月星辰負責給地球照明、取暖，雲朵負責為地球輸送水氣，並漸漸有了各式各樣的生物，地球呈現出了一片祥和的景象。

這時候，天地間來了一位女神，她的名字叫女媧。誰也不知道她從哪裡來，只知道她的下半身是蛇，而她的臉卻美豔動人，世間最美麗的花朵見了她，都會自慚形穢。

世界這麼大，卻只有女媧一個人，她覺得很寂寞。她走到河邊，看見自己的倒影時，恍然大悟，原來地球上少了人類的存在！

想著想著，女媧就從河邊挖起一團濕泥，捏成和自己形狀一樣的小人

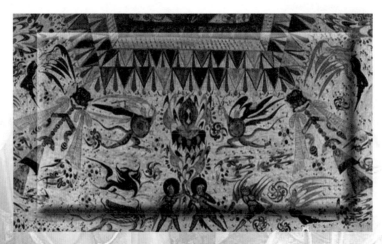

伏羲女媧和諸生

偶，這小東西非常聰明，落地就能講話，很乖巧地趴在女媧膝頭，叫她「媽媽」。

女媧興奮極了，為了讓人間有更多的生機，她就日夜不停地捏小人，孩子們在她身邊嘰嘰喳喳的，非常熱鬧。

可是捏著捏著，女媧就累了，後來她想出了一個絕妙的辦法，從懸崖邊上扯下一根藤條，蘸著泥水，往地上一灑，泥點接觸到地，也變成了小孩，依然圍著她叫媽媽。過了不久，地球上就佈滿了人類，他們學著採集果實以充飢，編織衣服以禦寒，每人找了一塊地方過自己的日子，大地因此呈現出生機勃勃的景象。

過了幾十年，女媧到黃海邊上遊玩，看見她的孩子們都變得白髮蒼蒼，垂垂老去了。這些都是女媧早先的作品，他們在這世上活了幾十年，到了壽終正寢的時候了。

看著一群白髮蒼蒼的人圍著自己叫媽媽，女媧很傷心，她不忍心這些孩子死去。再者，如果他們死去，她就要再捏小人了，費神費力，效率還不高。

女媧冥思苦想，終於想出了一個好辦法，再捏出的小人，她都規定了性別，讓他們自己學著繁衍後代。人類就這樣，變得越來越多，而且不用女媧再操心了。

但是好景不常，共工與顓頊爭帝位，在打鬥中把天柱給碰斷了，天從東方向西方急遽傾斜，地也開始塌陷，女媧的子女們被洪水和火山所苦，紛紛流離失所。

為了補天，女媧在東海之外的天臺山上找到五色土，又用巨石堆砌成一口大鍋，再找太陽神借來火種，煉了九天九夜，終於煉成了三萬六千五百零一塊巨石。她用其中的三萬六千五百塊補天，還剩下多餘一塊

就留在了天臺山上，這塊石頭在曹雪芹的筆下，歷經滄桑變成了寶玉。至今，天臺山上還遺留有女媧煉製巨石的大鍋和那顆無用的五色石。

女媧補天成功後，人們建起了女媧廟，逢年過節就去拜祭這位偉大的女性，以感謝她對人間做出的巨大貢獻。

《伏羲女媧和諸神》位於莫高窟第兩百八十五窟東頂南側，屬於西魏時期壁畫。

在壁畫中，伏羲一手持規，一手持墨斗。女媧兩手高擎規，雙袖飄舉，奔騰活躍。此外，還有龜蛇相交的玄武、昂首馳騁的白虎、振翅欲飛的朱雀等守護四方之神。還有旋轉連鼓的「雷公」，揮舞鐵鑽的「辟電」，頭似鹿、背有翼的「飛廉」，獸頭鳥爪、嘴噴雲霧的「雨師」等古代神話中的「自然神」。還有人頭鳥身的「禺強」和獸頭人身的「烏獲」，豎耳羽翼的「羽人」等。與仙鶴共翱翔，隨雲彩而飛動。這些神明歡呼著、雀躍著，一起在為新的種族誕生而興奮著。

TIPS

女媧，又稱媧皇，女陰娘娘，是華夏民族人文先祖，福祐社稷之正神。她不但是補天救世的英雌和摶土造人的女神，還是一個創造萬物的自然之神，神通廣大化生萬物，每天至少能創造出七十樣東西，因此被稱為大地之母。

95 佛陀降世

乘象入胎圖

　　相傳，淨飯王的摩耶王后在懷孕前，曾夢見一頭六牙白色大象騰空從右肋進入自己的腹中。

　　淨飯王得知夢中的異象後，沉默良久，召來了相師，向他占卜凶吉。

　　相師仔細占卜了一番，得到的卦象令他大吃一驚，他急忙向淨飯王恭喜道：「男孩乘象入胎，乃是大吉之兆，恭喜大王，王后已經有了太子！而太子正是天上仙佛轉世！」

　　淨飯王聽完相師的占卜後，神情從淡定變為狂喜，隨即重賞了相師，通報全國。

　　按照當時的風俗，女人第一胎分娩時必須回到娘家去。

　　快要到生產的日子時，淨飯王就為摩耶王后備了華麗的轎子，並派了

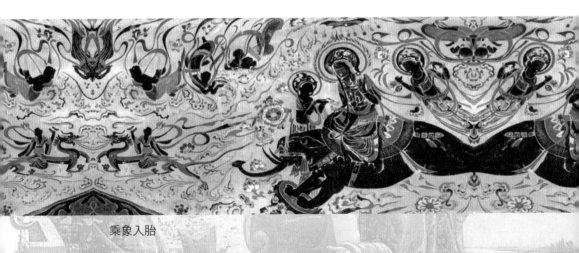

乘象入胎

許多宮女、侍臣，護送摩耶王后回天臂城。

摩耶王后在回娘家途中，感到旅途疲乏，就在藍毗尼花園下轎，到園中休息。

她走到一棵枝葉茂盛的無憂樹下，見樹上盛開的花色澤鮮豔，香氣四溢，便忍不住伸手去採摘鮮花。

沒想到驚動了胎氣，只好在樹下生下太子，就這樣，披著一身金光的釋迦牟尼從她的右肋下生出。

據說，太子降生時，樂聲四起，花雨繽紛，天空還瀉下一暖一涼的兩股淨水，為太子沐浴。剛出生的太子與其他嬰兒很不一樣，不僅不哭不鬧，還能穩穩地自行七步，一步一蓮，步步生蓮，然後右手指天，左手指地，大聲宣稱：「天上天下，唯我獨尊。」

淨飯王聽說王后在藍毗尼花園生下太子，欣喜萬分，立即帶領眾多宮女、侍臣，駕著車馬，抬著特製大轎，趕到藍毗尼花園，將王后母子接回了皇宮。

太子誕生後第五天，淨飯王讓全國眾多有名望的學者為太子取名字。

幾番討論後，一致同意太子取名叫喬達摩・悉達多。

悉達多，意為「吉祥」和「成就一切」。

有一位名叫阿私陀的仙人來到皇宮中，細細端詳安然而臥的太子，被深深地震撼了，他恭敬地說：「非凡人！非凡人！太子相貌奇妙，面如滿月，他是釋迦族的光榮，將會成為人世間的救主。」

接著，阿私陀遺憾地說：「太子一定是會出家成佛的，可是我太老了，不能夠親見金身，親聞妙法了！」

乘象入胎是佛教故事中最流行的題材之一，在莫高窟中有多處壁畫，比如第三百二十九窟，繪於初唐時期的《乘象入胎圖》。

畫面中，大象四蹄奔騰地奔跑著，象身上的善慧菩薩雖然表情依然寧靜，但姿態顯得更加鬆弛，也似乎與奔跑的大象更搭配。在大象前面有一位騎龍引導的天人，善慧菩薩兩邊還有協侍的小菩薩。而四周的飛天更是姿態輕盈，動作多姿多彩。祂們的佩帶在空中自由飛舞，五色的流雲和寶相花旋轉其中。這是敦煌壁畫中表現「乘象入胎」這個故事最具感染力的一幅。

TIPS

　　供養人，就是信仰佛教出資建造石窟的人。他們為了表示虔誠信佛，留名後世，在開窟造像時，在窟內畫上自己和家族、親眷和奴婢等人的肖像，這些肖像，稱之為供養人畫像。

96 一心求道

夜半逾城圖

淨飯王老來得子，一心一意想讓兒子繼承王位、傳宗接代。

隨著悉達多太子漸漸長大，淨飯王用盡了世界上最好的色、聲、味、香、觸五塵慾境來誘惑他的身心，不讓他有絲毫不愉快。

夜半逾城圖

淨飯王命人建造了三座豪華的宮殿，一座冬季防寒，一座夏季避暑，一座用來雨季防潮，三座宮殿合稱為三時殿。這三時殿的作用當然不僅是禦寒、避暑、防潮這麼簡單，淨飯王希望藉此培養一下悉達多太子驕奢享樂的生活態度，為了加強效果，還選來一百名美女終日在三時殿內載歌載舞，飲酒作樂。誰知，這樣非但沒能令悉達多太子沉迷情慾，反而激起了他對人生更深的思考：「世間有數不盡的苦難，一味追求享樂能擺脫痛苦嗎？生命如此短暫，享樂又能到幾時？」

一次，悉達多太子乘馬車出城。他先在城東門看見一個鬚髮全白、彎腰駝背、行走艱難還不斷呻吟的老人；接著又在城南門見到一個滿身生瘡

流血的病人；後來他又在城西門看見兩個人抬著一個死屍迎面走來，隨行的親屬悲痛地嚎哭著。

親眼目睹這些人世苦難，悉達多太子在馬車裡不禁滿心愴然，想到人活在世，既無法避免死亡的恐懼，又不能忍受至親離去的痛苦，這令他更深刻地思考起生死輪迴。

馬車來到城北門，悉達多太子看到一位身披袈裟、手持缽盂的出家人。他問僕人：「這是什麼人？」

僕人說：「這是出家人。」

悉達多太子又問：「什麼是出家人？」

僕人回答：「一心追求真理、捨家棄子、拋棄七情六慾、遵守戒律的人。他們相信一旦得道，就可以脫離生老病死的痛苦。」悉達多太子聽後，竟一心嚮往起出家來了。

這天，打定主意的悉達多太子來到王宮中求見淨飯王。

看著王位上略顯老態的父王，悉達多太子深吸一口氣施禮道：「兒臣拜見父王。」

淨飯王笑道：「自家人，何必多禮，起來說話。」

悉達多太子應命起身後沉聲道：「父王，兒臣思索多年，還是打算入山修道，拯救世人，還望父王答應。」

淨飯王聽到兒子這番話後頓時沒有了笑容，他面無表情地聽完悉達多太子的話，示意左右道：「太子病了，帶他回去！」

悉達多太子察覺到父王的不滿，就滿懷心事地回去了。

望著兒子的背影，淨飯王嘆了口氣，他知道兒子回去後是不會善罷甘休的，就下令五百位士兵嚴守王城，嚴禁太子出門，又讓王后去太子身邊，勸解他回心轉意。

然而，淨飯王還是失算了。

中國農曆的二月初八午夜，悉達多太子跨上一匹名為「犍陟」的白色駿馬，毅然離開了父親為自己修建的豪華宮殿，在白茫茫的月色中，朝山林飛馳而去。

而守城的士兵竟然渾然不覺。

等到天剛破曉，悉達多太子便揮劍斬斷了自己的頭髮，換上出家人的服飾，然後傳信回宮，說自己已經出家修行了。

《夜半逾城圖》位於莫高窟第三百二十九窟，高一百六十八公分，寬兩百零三公分，屬於初唐時期的佛教故事壁畫。

整幅壁畫著重描寫悉達多太子夜半逾城時那一刻的景象，悉達多太子胯下乘著寶馬，手中握著韁繩，天人則手托馬蹄，騰空飛行，壁畫四周描繪了許多天神、仙女伴隨而行，奏樂撒花。

畫家透過高超的繪畫手法以及合理的色彩搭配、結構佈局，讓靜態的壁畫「動」了起來。

TIPS

唐朝時期的敦煌壁畫題材非常豐富，大致可歸納為：淨土變相，經變故事畫，佛、菩薩等像，供養人。特別是淨土變相的構圖利用建築物的透視造成空間深廣的印象，複雜豐富的畫面仍非常緊湊完整，是繪畫藝術發展中一重要突破，一直被後世所摹仿、複製並長期流傳。

97 父子相認
羅睺羅獻食認父

佛陀毅然離宮出家時，羅睺羅還只是一個襁褓中的嬰兒。

而當佛陀成道回到故鄉迦毗羅衛城時，期間已經時隔十餘年。雖然羅睺羅身為獨一無二的王孫，自出生便受到祖父母和母親無微不至的關懷，但在他幼小的心靈中，對父愛的渴望仍然是不變的。

對父親的聲音、相貌一無所知的羅睺羅，每當看到其他的孩子都有父親陪伴在身邊，心中的孤獨感變得越發悲哀。

羅睺羅獻食認父

的確，在羅睺羅的成長過程中，雖然天下至寶唾手可得，但他心中始終缺少一個父親的角色，缺少了這樣一個陪伴、慰藉、保護著自己的父親。

佛陀並沒有辜負自己離家的誓願，他是註定要成佛度人的。

當佛陀返回故土，上至淨飯王，下至釋迦族眾人，無一不是歡呼雀躍，早早趕到迦毗羅衛城城門外歡迎佛陀。

這是至高無上的尊榮。

但也有人早早知道消息後，在佛陀回鄉時，悄悄地躲了起來。

這便是為佛陀生下兒子以後被拋棄的耶輸陀羅王妃。

羅睺羅此時也不過十餘歲，雖然渴望見到自己的父親，但受到母親的影響，無奈之下也只好陪伴在失落的母親身旁。

其實，十多年與丈夫未曾謀面的耶輸陀羅也渴望見到佛陀。但她明白，此時自己的丈夫早已不是那個生活在皇宮中的太子，而是受到世人景仰的尊者佛陀，這令耶輸陀羅王妃實在不願意在公共的場所見到佛陀。

但此時，年少的羅睺羅走來對耶輸陀羅說：「母親，祖母讓我告訴您父親回來了！」

見到往日對自己百般慈愛的母親不發一言，羅睺羅又接著說：「母親，您看宮門口有那麼多的人，到底哪一個才是父親呢？」

這樣的話，聽在耶輸陀羅耳裡，猶如刺進她心裡的一根刺。自己的兒子已經是十多歲的孩子了，卻連親生父親的音容笑貌都無法知道。這樣一句無心之話，令耶輸陀羅感慨萬千。

耶輸陀羅望著滿是期望神情的羅睺羅，眼中滿含淚水，她指著遠處的宮門，回答道：「你看，在那群沙門中，最莊嚴的便是你的父親。」

羅睺羅順著母親的指引望著自己那被眾人團團圍住的父親，實在是陌生。這竟然是羅睺羅第一次見到自己的父親。

不久，佛陀來到了耶輸陀羅的宮中。

面對著苦苦守候自己的年輕王妃，佛陀也是感嘆良久。但耶輸陀羅已經明白，眼前這個尊貴無比的僧佛已經和自己有一條無法逾越的鴻溝了。

面對著耶輸陀羅，佛陀緩緩地說道：「對妳實在是抱歉，但我對得起眾生，請為我歡喜！」

接著，佛陀又看著羅睺羅，慈和地撫摸著他的頭說：「真快，已經長大了！」

而第一次見到父親的羅睺羅望著眼前神聖莊嚴的佛陀，實在無法說出

話來。只是想著：「佛陀已然不是我自己一人的父親了，他是一切眾生的大慈父啊！」

就是這樣一個利益眾生的想法，印證了羅睺羅的善根。

佛陀的這個兒子，是非常有道心的，也是非常用功的，所以羅睺羅在佛陀諸大弟子中，密行第一。

他隨時隨地都用功，一時一刻都不懈怠，晝也精進、夜也精進，即使在廁所裡，他都可以入定。這樣一個修道的好榜樣，如果娑婆世界人人效法羅睺羅，人人都可以成佛。

羅睺羅是佛陀出家前留在凡塵世界的獨子，也是後來佛陀的十大弟子之一，被稱為「密行第一」。

在莫高窟第兩百一十七窟壁畫《羅睺羅獻食認父》中，就描繪了佛陀父子相認的情景。畫面中，人物的情感節制有度，展現了佛教的嚴肅性。人物臉部色澤富有立體感的暈染法，展現了高超的繪畫技巧。

TIPS

敦煌壁畫的佛傳故事，主要宣揚釋迦牟尼的生平事蹟。其中許多是古印度的神話故事和民間傳說，佛教徒經過若干世紀的加工修飾，附會在釋迦牟尼身上。一般畫「乘象入胎」、「夜半逾城」的場面較多。

色字頭上一把刀

獨角仙人本生圖

古代印度曾經有一個國家，名為波羅奈國，在這個國家的大山深處住著一位神通廣大的仙人。

因為仙人的頭頂上長著一隻獨角，百姓們就將其尊稱為「獨角仙人」。

獨角仙人本生圖

這名獨角仙人雖然精通法術，卻有些小肚雞腸，為了芝麻綠豆的事都會睚眥必報。

話說有一天，獨角仙人外出遊山玩水，可是天公不作美，在他玩興正濃的時候，天降大雨。道路被雨水沖刷得泥濘不堪，因為道路濕滑，獨角仙人一不留神摔了一跤，扭傷了腳。

結果，獨角仙人就因為這件事情發了小孩脾氣，對下雨天憤恨不已，甚至施法詛咒波羅奈國十二年不得下雨。

這下老百姓遭殃了。

接連十二年沒有見到半滴雨水，大地龜裂，莊稼顆粒無收，甚至出現了人吃人的慘劇。

波羅奈國國王憐憫世間疾苦，向天下發布詔書：如果有人能夠破解獨

角仙人的詛咒，就將王位相贈。

面對如此豐厚的獎賞，一個美麗的女子勇敢地站了出來。

她的名字叫扇陀，長得沉魚落雁、閉月羞花，在清純的外表下，是掩飾不住的嫵媚風情。

扇陀揭下貼在城門口的榜文，來到王宮中面見國王，她信心滿滿地說道：「民女有辦法破解獨角仙人的詛咒，待到成功之時，民女會騎在仙人的肩上回來。」

說完，扇陀也不管被她豪言壯語而吃驚的滿朝文武，直接「咯咯」地笑著離開了王宮。

扇陀在離開王宮後，憑藉著國王給予自己全權處理的權力，在民間搜羅了五百名美女，還準備了五百名大車摻雜烈性淫藥的美味食物，而這就是她隱藏下來對付獨角仙人的殺手鐧。

一切準備完畢後，扇陀當即率領五百美女搭乘著五百輛滿載食物的大車來到了獨角仙人隱修的場所。

當獨角仙人從山外歸來的時候，第一眼就看見了眼前五百名姿色各異的美女，尤其是他的眼神掃到扇陀的時候，只覺得自己心臟都漏跳了一拍。

美！太美了！

瞬間，扇陀就將獨角仙人平日修行壓抑住的欲望激發了起來，而在吃過那摻雜了大量淫藥的食物後，獨角仙人的慾火更加旺盛，直接拉過扇陀，共赴巫山雲雨。

這樣做的結果就是，獨角仙人法力失效，詛咒因此而破解，波羅奈國連降七天七夜的暴雨。

七天過後，獨角仙人提出要和扇陀一起下山，扇陀假裝猶豫了一下就

順水推舟地答應了。

在半路上，獨角仙人嫌扇陀走得太慢，就將她提起放在自己的肩上，為自己指引方向。

就這樣，扇陀完成了自己的承諾，騎在獨角仙人的肩上前去面見國王。

《獨角仙人本生圖》的故事源自《大智度論》、《經律異相》等佛教典籍，而相關壁畫位於莫高窟第四百二十八窟。

壁畫採用了單幅故事畫的展現形式，從壁畫中可以看到，一名女子跨坐在一名男子的肩上，下方的男子拄杖前行，結合故事，我們可以推測出兩者分別是豔女扇陀和獨角仙人。

該壁畫所涉及的人物形象只有兩個，畫面簡單明瞭，結構層次清晰，再加上畫家紮實的繪畫功底，讓壁畫具有很強的藝術性。

TIPS

獨角仙人，又稱一角仙人。相傳過去久遠世時，波羅奈國山中有一仙人，因動淫心，精流澡盤，為一母鹿所飲，鹿遂當下有孕，滿月生一子，此子形狀似人，頭有一角，足似鹿，故稱獨角仙人。

99 大智慧的居士
維摩詰經變圖

維摩詰居士曾以說法辯論戰勝佛祖大弟子舍利弗等十四位菩薩，及五百名大弟子。

就連大智第一的文殊也讚他「深達實相，善說法要，辯才無滯，智慧無礙，一切菩薩法式悉知，諸佛祕藏，無不得入，降伏眾魔，遊戲神通，其慧方便，皆已得度」。

如果用現代漢語翻譯就是，這位上人簡直就是如來第二，智慧通達，能言善辯，達到了無所不能、來去自如的境界。

有一回，維摩詰說自己生了重病，在家不便外出，佛祖就派了一些弟子前去探望。

誰知不久以後，那些弟子都灰頭土臉地回來了。

佛祖很驚訝，問：「為何你等

維摩詰經變圖（局部）

回來得如此迅速？」

那些弟子低著頭說：「我們見到維摩詰後，他立刻對我們提問題，我們回答不出來，他就大罵不已，我們只好告辭而去。」

佛祖心想，給這樣佛法高深的上人探病，看來人選實在不多。

最後，他對文殊菩薩說：「我希望你能做為代表，探望患病的維摩詰居士。」

文殊菩薩對維摩詰的暴躁脾氣早有耳聞，奈何佛祖親自安排探訪，想拒絕也不可能，只好前往維摩詰的住處。

這次探病，文殊菩薩共帶了八千名菩薩，五百名聲聞，上千名天人。

抵達毗耶離城中維摩詰居住的地方後，文殊菩薩就開始和維摩詰討論佛法。

由於他們都善於口才，在辯論佛法的過程中簡直妙語連珠。

隨同文殊菩薩而來的弟子們都聽得津津有味，竟連一分一秒也不願意離開席位。

這場辯論持續了很久，到了最後，文殊菩薩忽然問維摩詰什麼是修成菩薩的不二法門。

這次沒有引出激烈的辯論，維摩詰反而以沉默對答。

正當眾人都心存不解時，心有大智的文殊菩薩已經領悟了維摩詰的意思，他向隨行的眾人講道：「一切聲聞、緣覺，一切佛，一切法，從般若波羅蜜出。」

由此可見文殊菩薩思想的敏銳性和維摩詰的大智慧。

敦煌第一百零三窟盛唐壁畫《維摩詰變》，畫中維摩詰坐於胡床上，手提羽扇，探身向前，揚眉啟齒，向著對面的文殊，發出咄咄逼人的詰難，

已經脫去梵相而有魏晉以來的居士風度。人物傳神，線條黑重，有勁健飛動的體勢。

TIPS

經變是指將抽象的佛經文字內容繪製成具體的圖畫，也稱為變相。繪製經變圖的目的是希望透過藝術的形式來向信徒宣稱佛教的理念，同時也將信眾較難理解的教義或翻譯文字，轉形成容易看懂的圖畫來呈現。

100 天國的音樂家
反彈琵琶的伎樂天

仙人伽葉波的妻子牟妮所生下的兒子叫乾闥婆，祂們住在半空中，曾經是看護天界甘露蘇摩酒的衛士。

達剎之女薩羅斯法底能言善辯，成功地從乾闥婆手中騙取了蘇摩酒。因此，乾闥婆承受了遺失蘇摩酒的罪行，成為天界中負責吹拉彈奏的樂師。

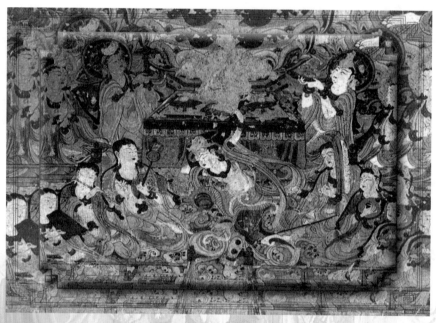

伎樂圖

從此，乾闥婆和善於表演的阿蔔娑羅做起搭檔，一同為天界奏樂伴舞。阿蔔娑羅是誕生在海中的仙女，她們面貌柔媚，身姿曼妙，經常向天神施展高超的演技，受到了眾神的青睞。

　　因陀羅封阿蔔娑羅為天國的歌舞伎，請她們為眾神舞出三界中最美的舞蹈。

　　乾闥婆是長相英俊清秀的美男子，他們不會衰老，永遠年輕。

　　做為天國的音樂家，乾闥婆經常到天神們散步的山上放聲歌唱，他們的聲音婉轉優美，旋律十分動人，常常令天神們心曠神怡，流連忘返。乾闥婆的歌聲偶爾也會傳頌到人間，在天氣晴朗萬里無雲的時候，人們彷彿看到了一座空中城市。那裡有一棟金碧輝煌巍峨璀璨的樓宇，便是乾闥婆的住所。不過，誰要是看到了這座城市，那就是大難臨頭了。

　　乾闥婆的首領毗娑婆蘇曾經率領部下攻打地下巨蛇那羯族，戰鬥不僅取得了勝利，還把那羯的金銀財寶掠奪一空。

　　慘敗的那羯只好向善良的毗濕奴大神求得保護。

　　大神來到地下城驅趕了乾闥婆，強迫他們歸還所盜的寶物。

　　那羯中有一條最受崇拜的千頭巨蛇名叫舍沙，牠是那羯國王瓦蘇基的兄弟。

　　透過這場與乾闥婆的對抗，舍沙和毗濕奴成了無話不說的好朋友。滅世洪水氾濫之時，毗濕奴大神正在舍沙的背上橫臥休息。

　　從此以後，強大的舍沙心甘情願為毗濕奴大神當牛做馬，成為牠有力的依靠。

　　緊那羅原是古印度神話中的娛樂神，後被佛教吸收為天龍八部之內。

　　緊那羅分為男女，男緊那羅相貌為馬頭人身，歌聲動聽，令人難以忘懷；而女緊那羅相貌則是樣貌端莊，舞姿曼妙，引人入勝。

雖然男女緊那羅在相貌上差別明顯，但祂們有一個共同點，就是精通樂器。可以說，緊那羅就是天神中演奏法樂的最佳代表。

當然，緊那羅並不是一位特定的天神，而是一個種族，歸於天人一類。

緊那羅身為護法，平日裡除了自身的修練，生活非常艱苦，但其平均壽命又很長。在漫長的生命進程，可以說緊那羅將自己的全部都奉獻給了佛法，守護著神佛的修行，保佑著世人的安泰。

飛天，是佛教中乾闥婆和緊那羅的化身。

乾闥婆的任務是在佛國裡散發香氣，為佛獻花、供寶，棲身於花叢，飛翔於天宮。緊那羅的任務是在佛國裡奏樂、歌舞，但不能飛翔於雲霄。後來，乾闥婆和緊那羅相混合，男女不分，職能不分，合為一體，變為飛天。

現在，把早期在天宮奏樂的叫「天宮伎樂」，把後來持樂器歌舞的稱「飛天伎樂」。

莫高窟第一百一十二窟的《伎樂圖》，為該窟《西方淨土變》的一部分。描繪了伎樂天伴隨著仙樂翩翩起舞，舉足旋身，使出了「反彈琵琶」絕技時的剎那間動態。

畫面中，伎樂天豐腴飽滿，神態悠閒雍容、落落大方，手持琵琶、半裸著上身翩翩翻飛。線描寫實明快、一氣呵成，敷彩以石綠、赭黃、鉛白為主，使整個畫面顯得更加典雅、嫵媚，令人賞心悅目。

在佛教中，所謂「天」，主要是指有情眾生因各自所行之業所感得的殊勝果報。如六道（天、人、阿修羅、地獄、餓鬼、畜生）、十界（前六道「凡界」再加聲聞、緣覺、菩薩、佛四類「聖界」）中的天道、天界。這時的天稱為「天人」或「天眾」，而並非指自然界的天。佛教認為天是有情眾生的最妙、最善，也是最快樂的去處，只有修習十善業道者才能投生天部。

國家圖書館出版品預行編目資料

關於傳世壁畫的100個故事 ／李予心著.
－－第一版－－臺北市：宇河文化 出版；
紅螞蟻圖書發行，2017.07
面 ； 公分－－（ELITE；54）
ISBN 978-986-456-289-3（平裝）

1.壁畫 2.公共藝術 3.通俗作品

948.91 106009943

ELITE 54

關於傳世壁畫的100個故事

作　　者／李予心
發 行 人／賴秀珍
總 編 輯／何南輝
責任編輯／韓顯赫
校　　對／鍾佳穎、周英嬌、賴依蓮
封面設計／張一心
美術構成／沙海潛行
出　　版／宇河文化出版有限公司
發　　行／紅螞蟻圖書有限公司
地　　址／台北市內湖區舊宗路二段121巷19號(紅螞蟻資訊大樓)
網　　站／www.e-redant.com
郵撥帳號／1604621-1　紅螞蟻圖書有限公司
電　　話／(02)2795-3656（代表號）
傳　　真／(02)2795-4100
登 記 證／局版北市業字第1446號
法律顧問／許晏賓律師
印 刷 廠／卡樂彩色製版印刷有限公司
出版日期／2017年7月　第一版第一刷

定價 360 元　　港幣 120 元

敬請尊重智慧財產權，未經本社同意，請勿翻印，轉載或部分節錄。
如有破損或裝訂錯誤，請寄回本社更換。

ISBN 978-986-456-289-3　　　　Printed in Taiwan